U0054430

China's
Blockbuster

Era

中國的

大片

時代

李政亮 ————

大銀幕裡外的中國野心與崛起

China Dream, Hollywood, Soft Power, Culture Industr

▶▶

CINEM

國內外學者　跨海攜手推薦

十幾年以來，全球電影工業最讓人矚目的現象便是中國大陸電影市場的崛起。自從張藝謀二〇〇二年的《英雄》一直到現在，中國的「大片」已經過了不同階段：古裝武俠電影、民國為背景的功夫片、和神怪電影、一直到了二〇一七年的《戰狼二》所代表的新動作加主旋律模式。如何理解中國電影產業的快速發展和「大片」的不同面貌？從文本到產業，李政亮的新作《拆哪，中國的大片時代》為「大片時代」的觀眾和電影人提供了一個最有洞見的解讀。

白睿文 Michael Berry（美國加州大學洛杉磯分校亞洲語言與文化學系教授）

當中國「大片時代」已成事實，由李政亮教授所進行深度解讀的工作，就變得無比重要。他帶我們探索，中國電影從《英雄》到《戰狼二》的量變到質變的過程。也就是說，中國電

影票房的「量」超越好萊塢，成為天下第一，已無置疑。然而在質變的部分，更值得我們重視。透過李教授細膩的分析，我們才得以確認，努力為暴君秦始皇正名、以及把孔子從「破四舊」撈回來為「改革開放」背書，已成為中國電影的義務。依循此邏輯解讀，所謂的中國官方「主旋律電影」，早已變奏為中國電影的練習曲了。

凡對於中國電影產業有所關切、有所期待、或有所嚮往的人，都值得把本書當作放大鏡，用來檢視中國大片榮景背後的真相。

陳儒修（國立政治大學廣電系教授）

在被娛樂文化充斥的时代，作者对於当代中国电影如此认真仔细的盘点分析何其难得。这本书里除了有细致的电影文本分析之外，还有对电影体现的历史观念和意识形态的精彩评论。更重要的是，作者借由评论「大片」表达出了对於中国社会变化和个体命运的关怀和责任！

郭大為 George Dawei Guo（倫敦大學皇家霍洛威學院助理教授）

China has become the world's second largest economy country. It's truly the age of G2. Today China is getting bigger and faster. How can we understand this big country China by reading cinema? What does big film mean in China? From leitmotif to commercial blockbuster, from text analysis to industrial analysis, Lee Cheng-Liang's ambitious work "China's Blockbuster Era" investigates the socio-cultural landscape of China which changes day by day. This book captures the relationship of political economy between cinema and China, especially through a close-reading of big films. Elaborate, full-scale, and Insightful.

金正求 Kim Jung Koo（韓國綜合藝術大學電影理論系助理教授）

如果歷史是由政治人物、社會大事及制度建設所構成，那麼，電影文本、導演明星及創作趨勢，會不會也可以被書寫成另一種歷史？李政亮的電影研究的著眼點從來不只是電影，他一直觀照著一個更大的脈絡——中國當代的政治社會文化。武俠片中的政治主旋律，戰爭片中的國族論述、魯蛇題材的時代觸覺、青春題材的社會年輪，都在訴說過去數十年的中國

歷史故事（當中還有香港台灣電影人的微妙角色）。電影研究不應只是研究電影，而且要有政治文化視野，這本新書作出了非常好的示範。

李展鵬（澳門大學傳播系助理教授）

目錄

PART II

邁向大片之路

序文　影像內外的中國夢

二〇〇〇年到二〇一二年，筆者在北京有過漫長的十二年生活經驗。這段期間恰好是中國社會變動最劇烈的年代，也是大片時代崛起的關鍵年代。

這段時間，從個人到國家都處於一種「不安於室」的躁動狀態。在個人層面，是中國社會從單位福利分房到商品房、自行車到轎車、BP機到手機的轉換年代，房屋廣告、夏利出租車是城市表象，在此背後，是城市人追問什麼是好生活？如何掙錢過上好生活的年代？在國家層面，經濟崛起外加北京奧運、上海世博會的舉辦等，中國已然成為舉足輕重的大國，

然而，中國自身的定位到底是低調的「和平崛起」還是霸氣的「大國崛起」，鷹派鴿派各有爭論。

電影產業變遷是中國產業政策縮影

本書的關鍵詞是臺灣讀者多少陌生的「大片時代」。大片，中國土生土長的語彙。

一九九〇年代中期，中國部分開放引進好萊塢電影後，好萊塢電影在中國盛況空前，人們把高成本、大卡司、驚人票房的好萊塢電影稱為「大片」。美國大片多年來在中國總是能夠攻城掠地，不過，二〇〇二年年底的《英雄》開始，中國電影谷底翻身，從二〇〇三年到二〇一七年十五年的時間，不但中國電影在本國市場的票房多是力壓好萊塢電影，也已成為瞄準好萊塢的世界第二大電影市場。

二〇〇二年某個下雪天的冬夜，筆者在北京新東安影院大排長龍的買票人群裡，親歷張藝謀《英雄》上映的熱況，沒想到就這樣見證大片時代的起點。而後，公車站牌的廣告牌也都可見電影廣告，一開始，中國明星多是香港明星的陪襯，幾年下來，中國明星取而代之成為真正的主角。此外，影城擴張的速度猶如星巴克咖啡，普通的影城之外，甚至也有仿自美國一九三〇年代的汽車影院。

電影確實已成中國重要的文化產業，然而，是如何辦到的？如果把中國大片時代比喻

為結晶體，中國政府對製作、發行與映演三個環節的變革就是架構起結晶體的三個支柱。中國電影制度變革的特色是行政主導，為此，筆者根據歷年的《中國電影年鑑》等資料在資料卡上登記法規的變化內容。這是一個枯燥但有趣的工作，有趣之處就像在巴哈《無伴奏大提琴組曲》開頭那樣有些無趣的不斷反覆而後突然另開境界的感覺。不過，這種有趣就像研究斗室裡的個人研究趣味，如此細瑣的整理與分析對讀者理解中國會有什麼助益呢？

一日，巧遇往返兩岸的 IT 業高中學弟，兩人的寒暄對話才突然讓我頓悟，中國電影產業的變化其實也是中國產業變化的縮影。當學弟問到最近在幹什麼的時候，腦海裡盡是中國電影法規的變化，也想到學弟對電影沒概念，我該怎麼說呢？突然腦海迸出這樣一段話：「中國電影政策的大戰略就是對外先築牆抵禦好萊塢，拉攏香港資源壯大自己的產業，在內部，中國一向是『上有政策，下有對策』，政府與業者之間各顯神通。」沒想到，學弟的回應還頗為熱烈，理由很簡單——「他們 IT 業也是這樣搞的，共產黨就是這樣！」

夢工廠裡的童話

不過，電影跟ＩＴ產業還是有所不同，最大差異在於電影是夢工廠，生產一個又一個誘人的夢。中國大片時代裡，個人與國家的慾望同步擴大，各式各樣的夢想在電影銀幕上一一呈現，致富夢、中產階級夢、青春懷舊夢、強國夢……，有趣的是，夢越來越大，但夢境內容卻也越來越簡單，簡言之，中國進入一個需要童話的時代。

童話的特色是故事人物簡單情節不複雜，重要的是要有一個快樂結局。中國電影票房的驚人之處就如同在黑板上寫出一個驚人的數字之後，很快地，這個數字又得擦掉再寫上一個更令人驚訝的數字。當年張藝謀的《英雄》以二點五億人民幣寫下中國電影史上最高票房的新紀錄，這個數字在當時已讓人驚訝萬分，未料，大片時代裡這個紀錄早已被改寫數次。最誇張的是這兩三年來的紀錄，二○一五年的《捉妖記》創下將近二十五億人民幣的票房，隔一年，《美人魚》則寫下將近三十四億的新頁，二○一七年，無知名演員演出的《戰狼二》更是創下不可思議的五十六億票房。

這三部電影的共同特色在於故事結構不複雜、圓滿結局，此外，特效都是電影的賣點。

《捉妖記》是典型的賣萌電影，妖界叛亂，小妖王為躲避敵方追擊，因緣際會與人類生活並受保護的故事。雖有正反人物，但在賣萌主軸下，壞人也沒有多壞，全片如中國式動漫。《美人魚》則是鄧超所飾的財團老闆拿到政府填海工程的批文後，準備大興土木，人魚們展開反抗，進而演繹出一齣人類與人魚之間的戀情。

小妖王與人魚，都是真實世界不存在的角色，就像童話裡虛構的角色，不過，他們都與人類和諧相處，兩部電影都帶著天真無邪的浪漫。相較之下，《戰狼二》則是庸俗不堪的強國夢想像，一幅唯我獨尊的自戀像，片名中的狼便是獨來獨往的兇狠動物。電影主角冷鋒，原為解放軍特種部隊成員，因為毆打強拆百姓房屋的不法建商被迫離開軍職，而後前往非洲發展。在現實世界裡，中國已大舉投資非洲多年，電影裡的冷鋒就是中國象徵。他為當地帶來食物乃至中國茅台，深受歡迎，他一身健壯身材，在海灘踢足球更勝非洲人，甚至也有個非洲乾兒子。冷鋒所處的國家發生叛軍革命，不少中國人與援助非洲的醫療人員受叛軍控制。冷鋒不顧危險深入其中，不用多想，他像中國藍波也像中國隊長那樣順利完成任務。他所營救的對象也包括美國金髮美女，她求助美國大使館無門，倒是中國人救了她一命。

「摸著石頭過河」，改革開放前後鄧小平的名言，意即改革開放的過程並非一蹴可幾，

就像過河會有湍急的水流衝擊，因而必須一步一步安穩前行。然而，隨著中國多年的發展，人們對這句話多少已經厭煩，人們想知道的是渡河的彼岸是哪裡？美國！中國要像美國一樣，在國際政治裡有著關鍵的影響力，中國要有好萊塢，好萊塢電影裡大美國主義色彩的英雄，中國也要有！當中國夢工廠愈形擴大之際，夢工廠生產的中國夢恰好成為我們理解中國的方式！

書寫背後的人生際遇

回憶這段十二年的北京時光有些百感交集，當時和我去看《英雄》的是當時女友、現在的老婆陶然。開始寫這本書，大約是在二○一三年秋天，那時以為隔年的三月二十九日前後次子將會出世。未料，二十五週又五天七百多公克的次子育誠就早產出生，在醫院保溫箱裡待到兩千多公克後回家，接下來，家裡儼然實驗室模樣，小孩手上的血氧偵測器、氧氣製造機外加連接到鼻子的管子，夫妻輪班照料。早產兒有很多的身體檢查，到醫院時就是夫妻兩人一前一後，一人抱小孩一人推著氧氣鋼瓶。這本書的寫作，就是在大量破碎的時間下看片

做筆記完成。

　　本書完成之際，育誠已是活蹦亂跳的「猴囝仔」。我的生活日常還有長子育昇，他喜歡爸爸的作家身分，可能因為每天晚上總是我一邊寫作一邊陪他睡覺。如今，書完成了，也是一段照護人生的終了，是以為紀念。

PART I

看電影，讀中國

Chapter 1 ▶ 天下秩序與強國人典範

「今天我們來到這裡，其實只想告訴你們一件事：中國在改變。但很遺憾，你們一直沒有變」，

「孟先生，我提醒您，姚明正在NBA打球」，

「那是因為NBA需要中國市場」。

—— 電影《中國合夥人》

中國大片時代的來臨，也正是中國崛起的時刻。中國政府對中國崛起的政治修辭從平穩轉為高調。二○○三年，溫家寶在美國哈佛大學演講時提出的和平崛起、二○○六年轟動一時的紀錄片《大國崛起》談的是歐美日等強國崛起的過程，內容雖無中國，但借鏡大國的強國慾望不言而喻、習近平上臺之後，「中華民族偉大復興的中國夢」更是高調地成為唯恐世人不知的口號。

從平穩到高調，從崛起到偉大復興，在構築中國夢的時代裡，作為大眾文化核心的電影，

時而成為意識形態的塗鴉牆，刻印著大國崛起的想像。值得注意的是，官方意識形態與主流意識形態兩者彼此交纏。官方意識形態在中小學教科書愛國主義的敘述裡，五一（勞動節）、十一（國慶）、八一（建軍日）乃至領導人逝世的週年紀念裡，教科書裡的愛國主義內容歷久不變，國家紀慶按表操課，主旋律電影的上映、領導人的重要講話等政治儀式不定期上演。主流意識形態像是官方意識形態的側翼，它的角色是推波助瀾，主流意識形態的帶動者可能是國家隊所屬的電影公司，也可能是民營資本的公司。在中國崛起的年代裡，主流意識形態以更鮮活的方式引領中國崛起的想像，影像裡但見國家之理與力的論述同時上映。

人們在歷史之鏡裡，找尋所欲呈現的鏡中我。秦始皇與孔子先後被重新詮釋戴上時代新面具，以他們為起點構思中國式的天下想像與社會倫理之道，在歷史到現實、影像內外之間共構出一個中國夢。

為強權獻身的英雄

二○○二年年底的冬日，張藝謀的《英雄》揭開了中國大片時代的序幕。人民大會堂規

模麗大的午夜試映會以及會場嚴格的安檢，都說明這部電影大有來頭。《英雄》的投資方之一，正是國家隊隊長的中國電影集團，這個集團是中國電影巨大的一雙手，一手掌控著中國最豐富的電影資源，另一手則掌控著那些好萊塢電影得以進口。在媒體的敲鑼打鼓聲中，《英雄》的帷幕升起後，同檔期的好萊塢電影消失，《英雄》其所創下的高票房乃至張藝謀拯救中國電影之說，恰與批判之聲成鮮明對比。

是什麼樣的電影有這麼大的爭議？

《英雄》根據荊軻刺秦王的故事改編。電影裡，甄子丹、梁朝偉與張曼玉分別飾演的劍客長空、俠侶殘劍與飛雪各有刺秦之決心，秦王也下令捉拿三人，凡能緝拿長空者，可近秦王二十步，擊殺殘劍與飛雪者，可近十步。李連杰主演的劍客無名憑著長空、殘劍與飛雪的支持。長空在與無名的比劃中佯裝落敗，無名憑著長空的劍作為證明，在刺秦之路上過了第一關。劍客殘劍，曾深入宮廷行刺秦王，但就在唾手可得之際，「天下」的念頭讓他放棄刺秦。殘劍贈劍無名成全他的刺秦行動，但也以「七國連年戰亂，只有秦王能一統天下」相勸。飛雪則是義無反顧地支持無名的刺秦之舉。

劍客無名領著長空、殘劍與飛雪的劍，終於坐在距離秦王咫尺的位置。然而，無名聽了

秦王滔滔不絕的天下大計之後，腦中浮現殘劍所說的「天下」兩字，放棄刺秦。無名步出宮廷之際，千萬枝飛箭射向無名。正是無名的殉身，成就秦王偉業，電影的最終的最後一幕，是象徵秦王偉業的萬里長城，字幕上更寫著「公元前二二一年，秦王統一中國後，結束戰爭，修建長城，護國護民，成為中國第一位皇帝，史稱秦始皇」。

電影裡，我們看到秦始皇與俠客意義的大逆轉。秦始皇專制無道，荊軻刺秦因而成為人們所謳歌的故事。在中國電影，九〇年代曾有兩部以秦始皇為題材的優秀作品。在周曉文的《秦頌》（一九九六）裡，秦王雖能一統天下，但他所鍾愛的女兒卻與秦王請來創作《秦頌》的好友高漸離擦撞出愛情的火花，秦王從中作梗，女兒自毀面容抵抗，早已被秦王整得不成人形的高漸離則向秦王擲琴後離去。秦王統率千萬兵馬，一統天下，但他卻無能左右女兒與好友的戀情。

陳凱歌的《荊軻刺秦王》（一九九七）裡，秦王非先王之子的真相被揭穿，他所愛的妃子趙姬出身趙國，秦王許下不攻趙國的許諾。然而，秦王最終仍為了霸業攻打趙國，趙姬於是結合燕國太子策動荊軻刺秦王。在此過程中，趙姬與荊軻發生戀情，荊軻刺秦失敗後趙姬心痛地在秦王面前收屍並痛斥秦王之專制。可以說，這兩部電影導演著眼的，是秦王耀眼的

霸業背後，是專制權力對人性的扭曲。荊軻，俠客的象徵，俠客出身江湖，江湖原意是官方與民間的三不管灰色地帶。俠客擊劍為任俠，他們好打不平，也不惜與官方作對。荊軻刺秦王尤其是俠客精神的代表，但在《英雄》裡俠客卻是為專制獻身！

中國式天下

《英雄》是一則政治隱喻，秦始皇的威權加上無名的獻身，使得天下大業得以完成，現實中的天下想像，也在《英雄》之後接續進行。二〇〇五年，中國社會科學院哲學所研究員趙汀陽出版《天下體系：世界制度哲學導論》一書，原來專志研究西洋哲學的趙汀陽，轉而從事中國與西方政治哲學的比較。《天下體系》裡，他指出，中國政治哲學思考的順序是天下↓國↓家，西方則是個體↓共同體↓國家。在西方理論裡，國家已是最高單位，至於國與國之間的關係，在理論上，西方創設了國際關係理論，在現實上，也設立了聯合國。

但國際現實是衝突不斷，聯合國也無能力處理，在趙汀陽看來，這是西方政治哲學視角的根本缺失，畢竟，視野只到國家沒有上升到世界。依其推論，中國政治哲學的天下，恰好

能夠彌補不足。在中國的天下實踐中，便是擁有天下者的地方性統治，從商周開始的朝貢體系，便是保證穩定秩序的體現，值得注意的是，朝貢體系本身也有變化，例如從原初法定的朝貢原則（如天子與諸侯土地與軍力的分配比例）漸次加入邊緣國家的自願性朝貢。《天下體系》並非只是書生之言。二〇一二年，中國社會科學院承接中國組織部交辦的研究案，研究課題正是中國夢，趙汀陽也成為研究課題中發言最為積極者[1]。在大國崛起的年代裡，像趙汀陽這樣的學者不在少數，甚至也有人帶著激情重新評估朝貢體系。天下，從電影裡將秦始皇專制合理化的劇情延伸為從中國本位出發的世界政治秩序想像。

各取所需的「孔子」

　　八年之後的《孔子》，一如《英雄》裡的秦始皇戴上時代的新面貌登場。孔子在共產黨正史中始終尷尬，一九一九年的五四運動，是共產黨必然強調的一段中國現代史，因為五四

1 張薇，〈中國夢研究課題始末〉，《鳳凰周刊》。

新文化運動當中社會主義思潮湧向中國，當時的進步青年們也喊出「打倒孔家店」的口號。

毛澤東所發動的文化大革命期間，一九七一年便曾出現「批林批孔」運動，林是指林彪，孔則是孔子。之所以批判孔子，在於他被認定為封建守舊的象徵，孔子甚至被貶稱為「孔老二」，孔子曲阜故居也被紅衛兵摧毀。

改革開放之後，一九八〇年《人民日報》的專文〈評三年來的孔子評價〉當中，為孔子平反，孔子回復教育家形象。不過，中國政府也並未特別推崇孔子。然而，二十多年後，在政治力量與大眾消費的作用下，孔子卻意外地再成萬眾矚目的焦點。千禧年前後，中國共產黨將已身定位由革命黨轉為執政黨，這意味著階級鬥爭步入歷史舞臺。二〇〇四年，中國共產黨提出「建構社會主義和諧社會」的社會發展戰略，這個戰略簡稱為「和諧社會」，和諧社會的藍圖裡，儒家思想所強調的人本主義、友愛誠信等成為核心支柱。二〇〇四年中國在海外紛紛設立「孔子學院」，孔子更進一步成為官方認證的中國象徵。

二〇〇六年，中央電視臺「百家講壇」裡于丹講論語在中國捲起千堆雪。「百家講壇」是中央電視臺於二〇〇一年推出的節目，起初是人文、社會學科乃至自然科學為主題的對話性節目，不過，收視率不佳。在央視實施「末位淘汰制」之後，為求收視率，改頭換面由學

者以演講形式播出。未料，易中天講三國與于丹講論語讓百家講壇起死回生。值得注意的是，于丹旨在透過《論語》教導現代人如何幸福生活，然而，《論語》中有關政府與人民之間的關係卻為于丹有意淡化，可以說，于丹談的是去政治的《論語》。

民族文化象徵與個人幸福生活追尋，像是兩條平行無交集的孔子形象。接下來，孔子這個符號承載更多中國現實的投射。二○一○年，《孔子：決戰春秋》（以下簡稱孔子）上映，導演是胡玫。上映之初，中影出品的《孔子》逼使好萊塢電影《阿凡達》下檔成為新聞，孔子的中華文化象徵意義與好萊塢的對峙成為焦點。

胡玫，中國電視劇的重要導演，電視劇《雍正王朝》（一九九七）與《漢武大帝》（二○○四）、《喬家大院》（二○○六）正是她執導的作品。三部都是歷史劇，前兩部作品都強調賢明君主透過改革強化中央力量，進而創建偉業的過程。在胡玫眼中，歷史劇無論是雍正或是漢武大帝，都應從「新歷史主義」的觀點出發，她所謂的新歷史主義就是用現代人的眼光看歷史[2]。現代人的眼光到底是什麼？在胡玫的歷史劇裡，不約而同著重歷史主角個人

2 孟靜，〈胡玫：用「新歷史主義」的眼光拍歷史劇〉，收錄於孟靜，《秀場後臺》，北京，三聯書店，二○一○年：三三三頁。

的性格、處境、判斷與決策，而她所選取的歷史主角都是造就偉業的皇帝或是追求國家變革之道的商賈。就像《雍正王朝》與《漢武大帝》裡的雍正與漢武帝透過宮廷鬥爭，穩固權力進而大刀闊斧進行改革終創偉業，這與《英雄》有異曲同工之妙。《喬家大院》雖然轉以商人為主角，談的卻是商人謀思以商富國之道。

孔子與和諧社會

《孔子》裡的孔子，在魯國除收徒傳道之外，也獲魯王的賞識，漸次提拔至代國相，主政之後的孔子，在夾谷之會的齊魯君主會談中，展現軍事謀略與外交談判長才，向齊國要回了魯國的利益。從政後的孔子聲譽卓著，不過，他廢三桓的主張，卻因此得罪大臣季康子因而被迫離開魯國周遊列國。其間，曾獲其他君主之邀暢談何為理想的天下，但在各國對峙、上下交相賊的年代裡，他的理想只能是耳邊風。更多時候，他和追隨的弟子們歷經飢寒甚至為軍隊所追殺，但他仍在困頓之際著書立說。孔子周遊列國從知天命的五十五歲到白髮斑斑的六十八歲。最終，也已垂垂老矣的季康子召回，孔子才踏上魯國的土地。

該如何解讀《孔子》？胡玫版的《孔子》上映的前一年，一九四〇年費穆的《孔夫子》影片重新被發現，相差七十年的作品兩相對照，恰可帶出《孔子》的著重之處。費穆，以《城市之夜》（一九三三）、《小城之春》（一九四八）等作品奠定聲譽的重要導演。香港電影資料館更整理編著了《孔夫子》相關的資料評論為專書《費穆電影孔夫子》。如果根據一九四〇年的《孔夫子影片說明書》[3]，《孔夫子》與《孔子》同樣聚焦於孔子在魯國的政治生涯、周遊列國以及最終回到魯國的過程。

兩者所詮釋的差異，在於孔子的離開與歸來。《孔夫子》裡，夾谷之會後，唯恐孔子主政的魯國國力大增，齊國以美人計送美女八十給魯王，魯王因此荒廢朝政。面對沉迷女色的國君，孔子選擇周遊列國傳授聖賢之道。多年之後，孔子回到魯國，他的目的是為了撰寫揭露兩百年來臣弒君、弟殺兄、子弒父綱常淪喪警惕後人的《春秋》。特別的是，年邁的孔子最終倒在講授聖賢之道的講壇上。他死後，季康子的庭院裡跳起八佾舞，這是屬於天子之舞，孔子生前曾批評季康子「八佾舞於庭，是可忍，孰不可忍也」。然而，跳八佾舞的

3　收錄於《費穆電影孔夫子》，香港，香港電影資料館，二〇一〇年：八二─八六頁。

八八六十四人，排出天下太平四字時，平字卻怎麼也排不出來。這是雙重所指，一是季康子不思君臣之道與分際，只能是個天下不平的亂世，二是費穆拍攝這部電影的一九四〇年，他所在的上海正為日軍所佔據，平字無法排出，也是間接諷刺天下無法太平的現實時局。

相較之下，胡玫的《孔子》更強調宮廷政治，一如《雍正王朝》與《漢武大帝》。何以善於宮廷政治強調君王戲碼的導演拍攝孔子？導演胡玫的說法是：「改革開放三十年，國學重新回到我們身邊。……孔子這個我們為之驕傲的思想家、偉人又重新回到我們的祖國。」4 胡玫的

胡玫沒有解釋的是為什麼這個思想家在電影裡卻成為為了政治理想不斷奔走的老人？胡玫的丈夫、國家主義色彩鮮明的政治評論家何新在他所寫的《聖者‧孔子傳》（二〇一四）恰好對此提出補充。

何新筆下的孔子，是一個高度政治化的孔子，孔子與其弟子就是一個儒家政團，他們為自己的主張周遊列國，找尋實踐政治理想的君主。將孔子政治化的目的何在？尾隨何新重新詮釋孔子，網路上署名衝擊力的作者在〈一代新王之宏圖〉更在何新的基礎上指出重提孔子的現實意義，孔子從人本主義出發構築的思想體系可以仁概括，這是孔子後世大一統的價值基礎，也應是現實中國的價值體系。事實上，這個價值體系與官方力倡的和諧社會的內涵相

互呼應。

儒家與馬克思相互搓揉？

孔子不僅為和諧社會所用，也成為文化對抗的象徵。二〇一〇年，山東曲阜孔廟附近擬建高四十公尺的基督教教堂，引發儒家支持者〈尊重中華文化聖地，停建曲阜耶教教堂〉的連署，教堂最終停建。二〇一一年，中國政治象徵的天安門附近，更出現讓人驚訝的一景，高九公尺多的孔子雕像聳立。雖然僅僅一百天之後孔子雕像撤離原地，不過，從孔子學院到孔子雕像，孔子成為國家象徵的舉動卻是不言而喻。

二〇一一年，中國共產黨第十七屆六中全會做出決議：「中國共產黨自成立之日起，就既是中華優秀傳統文化的忠實傳承者與弘揚者，又是中國先進文化的積極倡導者和發展者。」從第一代共產黨成員陳獨秀的批判孔家店到文革的批孔，再到這個決議的做出，共產

4 〈胡玫：知不可為而拍孔子，有好劇本定拍老子〉，《中國新聞網》。

黨的轉身尺度讓人訝異。不少人認為共產黨是意識形態主導的政權，大量的領導人談話、文選等可為佐證，事實上，共產黨有強烈的實用主義色彩，所謂的意識形態也僅是為眼前所用之需。從和諧社會中的儒家元素到共產黨以中華文化傳承者自居的轉變來看，無疑是開始深耕中國特色的政治論述。前述的決議在習近平的講話中幾度出現，而習近平的講話當中，馬克思主義更多像是裝飾品，取而代之的是包括儒家在內的古典思想，二○一四年，人民日報海外版開設「習得──習近平引用的古典名句」專欄，二○一五年，專欄內容更集結成書《平天下：中國古典治理智慧》。

隨著這樣的脈絡，「援馬入儒」或是「援儒入馬」兩種力量的拉扯也成為今日中國思想界爭論的一隅。有趣的是，一九九七年、一九九八年中國思想界因汪暉的〈當代中國的思想狀況與現代性問題〉分化為新左派與自由主義兩大陣營，並爆發激烈的論爭。簡單來說，新左派強調全球政治經濟力量之下的中國價值，也關注市場化之下的弱勢群體。自由主義強調法治為根基的自由市場秩序以及個人權利。新左派強調中國獨特性，自由主義側重普世價值的追尋。

微妙的是，中國崛起的時代裡，雙方在兩方面有共識，一是中國對世界文化的影響力

日增，二是重回中國傳統文化特別是儒家。甘陽，曾在美國芝加哥大學求學十年的中國新左派代表人物，八〇年代所編輯的《中國‧世界與西方》叢書風靡一代青年學子。秋風則是長年在南方報業集團撰稿的北京航天大學教授，他長年譯介西方自由主義學者的論述。兩人同樣熟稔西方思想，但立場長年不同，然而，兩人卻在中國崛起的年代裡不約而同高舉儒家思想資源。甘陽認為：中國簡單學習西方的時代結束了[5]。新左派強調中國特色，這個宣稱並不特別。有趣的倒是他於二〇〇五年在北京清華大學演講時所提出的「通三統」，也就是中國思想的根基有三：一是毛澤東革命建國對平等的強調；二是鄧小平改革開放所帶來的市場概念；第三則是中國數千年傳承下來的儒家文化[6]。

秋風更是推廣儒學多年，甚至身著儒服公開演講。在中國崛起的時刻，一反自由主義者長期主張的普遍性，他甚至認為過去百年，中國文化破壞殆盡，經史之學基本中斷，西學反

5　〈甘陽：中國人簡單學習西方的時代已經結束了〉，《共識網》。

6　這場演講名為〈新時代的「通三統」——中國三種傳統的融會〉，收錄於甘陽的《通三統》（三聯書店，二〇〇五年）。

客為主，這一代學者必須重建中國主體，進行學術上的「驅逐韃虜，恢復中華」[7]。此外，自由主義一貫的憲政理念等主張，在他看來，也必須以儒家為基底，這其實只是他儒家主張的一部分，更全面的主張是建立儒家式的政府治理、人民教化的「儒家式現代秩序」[8]。新左派與自由主義的立場水火不容，但在甘陽與秋風身上，卻取得難得的儒家共識。

政治的底線

從《英雄》到《孔子》，談的都是正史、亂世，也都與宮廷有關。

《英雄》裡的劍客無名，配合秦皇的天下霸業而獻身，這也帶出政權協力者這樣的角色與命題，《狄仁傑之通天帝國》（二〇一〇）更進一步從民間通俗故事裡的傳奇人物演繹這樣的命題。導演徐克是香港電影新浪潮的指標人物之一，一九八三年代的作品《新蜀山劍俠》當中，特意引進特技效果，在徐克的電影當中，無論是特技或是視覺都是其電影特色。

不過，當年的特技與場景規模，在今日資本豐沛的中國電影市場下，徐克得到了將特技與道具規模提昇層次擴大規模的機會。

此外，徐克也是位善於將政治隱喻帶入電影的導演。一九九〇年代，是徐克《黃飛鴻》系列崛起的年代。黃飛鴻，香港戰後風靡一時的電影人物，電影中的黃飛鴻多是扮演鄉里間調和鼎鼐的功夫師父角色。徐克則將黃飛鴻放置在中國近代史的脈絡當中，例如《黃飛鴻》談廣州出身的黃飛鴻如何對應英國人，《黃飛鴻二》則是黃飛鴻北進京城北京，抵禦白蓮教、保護孫文。徐克的《黃飛鴻》系列如同政治寓言，尤其是這段期間正值香港的「北進論述」出現之際，北進論述，亦即香港人憑藉香港經濟與文化的優勢積極北上往中國發展，發揮香港影響力。

在《狄仁傑之通天帝國》裡，類似的政治隱喻再度演繹。即將登基的武則天，為登基大典興建了高六十六丈的通天浮屠。電影裡的通天浮屠一如徐克風格帶來華語電影中少見的視覺衝擊。武則天出現的壯觀場面，則將權力美學帶上高峰，旗幟滿場的場景，不難讓人想起納粹化妝師女性導演萊妮・里芬斯塔爾（Leni Riefenstahl）以納粹集會為背景的紀錄片《意志的勝利》（一九三三）。

7 〈姚中秋：必須在學術上「驅逐韃虜，恢復中華」〉，《儒家網》。

8 這裡以秋風二〇一三年出版的同名著作為比喻。

電影的開端，是考察通天浮屠工程進度的官員接二連三莫名而死。此時，武則天只有啟用身陷囹圄的能臣狄仁傑調查此案。狄仁傑之所以下獄，在於他反對武則天登基。儘管身陷大牢，狄仁傑不忘天下事，在於他反對武則天登基。儘管身陷大牢，狄仁傑不忘天下事，狄仁傑逐漸知悉武則天其實勤於政事。也因此，他出馬協助武則天。電影中最有趣的一景莫過於昔日反武則天大將重邀狄仁傑參與反武行列，狄仁傑一口回絕：「現在我只依法辦事，爭權奪位不是我關心的事。」有趣的是，武則天登基大典遭遇叛軍，狄仁傑在關鍵時刻護衛武則天並提出諍言，武則天承諾未來還政李氏。整部電影的邏輯，在於反叛政權之路不可行，體制內改革才能收效。

在歷史與現實之間，在市場與社會之間，北上的香港電影人敏銳的抓住時代氛圍，但卻是非常保守的立場。陳可辛的《投名狀》是另外一個例子。《投名狀》的故事結構是一八六○年的中國，太平天國興起，天下大亂。李連杰所飾演的清廷將領龐青雲，兵敗如山，狼狽的他在兵荒馬亂之際，幸運得到同樣逃生徐靜蕾所飾的歌女蓮生的收留保命。為了生存，敗將龐青雲加入劫匪的行列，他與劉德華所飾的劫匪首領趙二虎、金城武所飾的姜午陽立下投名狀，結為兄弟。蓮生為了生存，則成為趙二虎之妻。

三兄弟善於以少勝多，但三人終因性格差異埋下嫌隙。龐青雲重實際，「兵不厭詐，這

是戰爭」是電影名句，趙二虎雖是劫匪出身，但重仁義，姜午陽看似天真爛漫，但嫉惡如仇。

蘇州一役，龐青雲軍隊圍攻不下，趙二虎潛入承諾太平軍投降但可保命，事後，龐青雲卻認為糧食不足必須犧牲太平軍，兩人矛盾檯面化。眼見龐青雲立下戰功，宮廷高層以計中計應對，先讓他高升，條件是要他處理掉難以駕馭的趙二虎，而後，再設下重兵埋伏龐青雲。官場得意的龐青雲，和蓮生有染，姜午陽意外發現，立誓報酬。龐青雲高升的就職典禮上，伏兵埋伏機下手，激憤的姜午陽先一步殺出，前有姜午陽，後則是伏兵射出的弓箭。龐青雲當場斃命，姜午陽則被捕捉而後斬首，曾經結義的三兄弟同命歸西。

《投名狀》的原型來自清末四大懸案的「刺馬案」，兩江總督馬新貽為刺客張汶祥所刺殺身亡，張汶祥被捕之後直指馬新貽不仁不義，由於審案進度過於緩慢甚至有主審官抱病推辭，也因而引來眾多民間版本，日後也幾度翻拍為電影，一九七三年的香港電影《刺馬》是其中的經典。《刺馬》著重的是兄弟情誼與背叛，以及主角馬新貽獲致權位前後的轉變，手握大權之後，凡事不擇手段，背叛兄弟勾引義嫂，最終落得被刺的下場。《投名狀》超越刺馬之處就在於蜻蜓點水地點出牽一髮動全身的宮廷政治。功夫武俠電影是華語電影的重要類型，《投名狀》詮釋了武的偏限，武的對立是文，即便是戰功彪炳功夫了得的大將，最後仍

難脫離宮廷政治的漩渦，政治無所不在，總有一隻巨大的黑手在無形中操縱，不要以為能夠輕易掙脫。

強國人的典範：《中國合夥人》

現實裡，什麼是一般人的中國夢？陳可辛的《海闊天空》（中譯中國合夥人，二〇一三）堪稱經典。這部電影上映不到一個月票房便衝過五億，足見熱映程度。很多人認為這是青春勵志電影，但這部電影其實是以個人傳奇的創業，觸動的是中國人心中複雜的美國情結與強國夢。

《中國合夥人》以補習托福、GRE起家的「新東方」（片中名為新夢想）為原形，勾勒一代中國年輕人的美國夢。黃曉明所飾的成東青，農村出身的土鱉，熟背英文辭典，但簽證被拒無緣美國夢。在大學教英語的他，因私下辦學，在尚未全面市場化的年代裡，被逐出校園，這也使得他只能在不確定的前景中繼續前行。新夢想把廢棄的工廠當教室開班授課為起點，隨著學生的大量增加，也開始有能力進駐現代化的大樓。鄧超所飾演的孟曉駿，書香

門第，如願去美國，但留學生涯卻不如意，而後回到中國加入新夢想的行列。佟大為所飾的王陽，雖通過簽證但卻因為駐中的美國記者女友放棄美國夢，跟著成冬青創業。

三人不同的美國夢，三種不同的人生歷程，但北京的新夢想卻讓他們的青春歲月交織在一起。電影裡穿插了許多代表八〇、九〇年代的流行音樂標示時代，也穿插了諸如一九九三年北京申奧失敗、新浪網美國那斯達克上市乃至一九九九年美軍轟炸南斯拉夫中國使館等新聞紀錄片片斷。整部電影可說是以憶苦思甜的視角回顧中國社會的變化。

苦在哪裡？甜在哪裡？美國是關鍵詞。孟曉駿在美國的留學生活不順遂，實驗室的工作被開除，也只能在餐廳端盤子打工，學鋼琴的妻子也只能在工廠打工。這種挫折，就像一九九四年中國經典電視劇《北京人在紐約》裡姜文所主演的王啟明，他雄心萬丈地和妻子到紐約闖蕩，但卻在生活方式與文化價值的衝擊當中跌入人生谷底。

當新夢想稍具雛形，自認從魯蛇翻身的孟曉駿，從北京到美國拜會美國教育集團時卻吃了閉門羹。孟曉駿的命運終究與王啟明不同，只因中國市場的崛起。在美國吃到的苦，最終在新夢想三個合夥人與美方的商業談判裡嚐到雙方姿態平起平坐的甜味。唇槍舌戰當中，就像中美交鋒的縮影，「今天我們來到這裡，其實只想告訴你們一件事：中國在改變。但很遺

憾，你們一直沒有變」，「孟先生，我提醒您，姚明正在ＮＢＡ打球」，「那是因為ＮＢＡ需要中國市場」。土鱉的成東青，以孟曉駿之名捐錢給實驗室，實驗室門口也特別鑲上孟曉駿的名字，美國不是遙不可及的天堂，當你有足夠的實力，你可以平起平坐，研究室可以以你的名字命名。

超越也是這部電影的主軸。對中國人來說，這個命題熟悉不過。國家層面的超越，從「落後就要挨打」鴉片戰爭以來中國衰落的歷史教訓到九○年代中期開始的「中國可以說不」，都強調強國之必要。值得注意的是，一九九二年全面市場化後，在全球市場佔有一席之地，也成另一種超越的目標。九○年代中期，中國政府大力扶植部分的國有企業，使之打入全球五百大企業的行列。彼時崛起的家電企業海爾，曾是嚴重虧損的國有企業，但經過銳意革新，成為蒸蒸日上的企業。

主旋律電影《首席執行官》（二○○二）便以海爾為題材。電影中的敘事邏輯，典型的超越樣板。海爾因為技術需求，代表團前去德國尋求支持，德國人眼中的中國，是個歷史悠久但技術落後的國度。但海爾的企業革新，讓德國人尊重中國人所製作的產品。海爾也在美國開設分廠，中國國歌與國旗在美國分廠中升起。電影中的重點是結尾部分海爾總裁如同中

國入世的警惕：「你只有成為狼，才能與狼共舞。如果你願作羊，那只有被吃掉的份。中國必須要有自己的世界名牌，而且不能只靠一兩個企業，一兩個品牌。我們必須建立起一個強大的民族工業聯合艦隊，打造出一大批的世界名牌，到時候，看誰還敢對中國說不？」

《首席執行官》上映的這一年，共產黨在黨章上做出修訂，民營企業家被視為先進生產力的代表，得以加入共產黨。在此之前，從八〇年代開始，民營企業家便有「萬元戶」、「個體戶」之類的稱呼，九〇年代全面市場化之後甚至被視為「成功人士」，儘管民營企業家成為致富的典範，但獨缺政治身分。這段歷程，馮侖體會最為深刻。一九九一年，當時二十九歲的馮侖從政府單位毅然決然下海經商創辦萬通集團，二〇一三年他出版《野蠻生長》一書，回顧中國民營企業家的夢想與困頓之路，「野蠻生長」精確地表述了彼時民營企業家的狀態，他們披荊斬棘想要以創業開創局面，他們所依循的不是企管理論而是效法《水滸傳》裡論輩分、排座次處理合夥人之間的關係，市場對他們來說就是江湖，江湖意味著政府法令沒有規範到的灰色地帶，包括官員索賄的潛規則（當然，書中所舉的都是索賄官員最終遭繩之以法的案例）。

江湖位在灰色地帶，江湖中人即使武藝高超也沒有明確的社會地位。然而，當民營企

業家的身分得到共產黨的承認之後，形同取得社會正當性。二〇〇六年，央視推出《贏在中國》節目，「創業改變命運」是其口號，企業家組成的評審團，參加者提出創業構想接受PK，獲勝者可獲得創業基金。這個變化，其實都在強化一種身分的正當性：企業家或創業者。

《贏在中國》節目推出前的訪談特輯裡，受訪者不約而同提出創業如何改變自己的人生，從窮困的狀態改變自己的命運。與此同時，企業家個人傳記與訪談成為一道文化風景線，從聯想集團的柳傳志、萬通集團的馮侖、新東方的余敏洪、曾任谷歌與微軟全球副總裁的李開復、阿里巴巴集團的馬雲等相關成功經歷的暢銷書總是擺放在書店最顯眼的位置。此外，諸如以《地產江湖》、《民企江湖》之類的商戰書籍也同時大量問世，可以說，江湖就是市場的隱喻，企業家們也正在如江湖一般的市場拚搏出個人基業成為楷模。

《中國合夥人》就是民營企業版的《首席執行官》，不同的是，加入了熱血青春元素，敘事方式也不教條。《中國合夥人》裡的政治一收一放，一方面以創業神話之姿避開《野蠻生長》裡談到的政商潛規則，另一方面，則有創業英雄與美國代表唇槍舌劍，話術裡的「你們不懂中國」，「是你們需要中國」言簡意賅，其實正是天下中國的現實詮釋。

Chapter 2 ▼ 主旋律電影變奏曲

主旋律電影是中國專利，但其定義就像中國領導人的講話一樣抽象，讓人難以清楚理解。按照官方的說法，主旋律電影不外乎是表述一八四〇年鴉片戰爭以來受西方帝國侵略的不堪歷史、一九二一年共產黨成立到一九四九年中華人民共和國成立期間的重大革命歷史以及一九四九年之後的重大現實題材。

但什麼是重大革命題材？哪些又是重大現實題材？我們該如何進入打開主旋律電影之門？中國政府的意識形態管理有不同的次級系統，例如影視是一個系統，教育又是另一個系統，我們可以藉由另一個系統作為參照找出主旋律電影的特性。

中國意識形態

在《中國課》一書（二〇一二）當中，筆者指出中小學教科書猶如社會密碼，一個國家要將下一代培養成什麼樣的人，教科書當中藏有解答。愛國主義教育在中國小學語文課本當中佔有一定分量，到了初中（國中）的「思想品德」乃至高中的「政治」則是更為體系化的政治教育。在小學課文中的愛國主義教育當中，約可分為三種類型：第一類是領導人神話，例如〈為中華崛起而讀書〉當中，周恩來還是小學生時，就知道讀書不是為錢或家族名聲，而是為中華崛起而努力。在這一類讀書報國的敘事裡，多以領導人、科學家為主角。

第二類則是革命敘事。一九二一年至一九四九年中華人民共和國成立之間的國共、對日的戰爭敘事是主要題材。例如〈金色的魚鉤〉裡，一位老伙房兵行軍途中照顧兩位體弱年輕士兵，並將針燒成魚鉤釣魚煮成魚湯，他將精華部分都給了兩位年輕士兵，最終，自己因不堪疲累死亡。這類課文除了描述革命、戰爭艱辛之外，更在強調犧牲自己成就全體才是至高的價值。

第三類則是國族疆域的神話，最具代表性的課文便是〈阿里山與武夷山的傳說〉，在這

個虛構的故事當中，十九歲少女花珊與她年邁的母親在武夷山平靜地生活。不過，怪物的出現破壞當地人的生活，少女花珊只有練了九九八十一天的神功上山挑戰怪物。對決過程中極為激烈，武夷山一分為二，一為武夷山，一為阿里山，分裂過程流出的海水則為臺灣海峽，花珊雖解決了怪物，但她卻與母親分離。花珊在阿里山，母親則在武夷山，花珊日夜思念母親流下的淚水則成日月潭。

這些是中國意識形態的基本元素。我們可以把主旋律電影比喻成調色盤，在這三種基本元素中調色繪出畫作。根據主旋律電影的表現內容與電影產業的變革，主旋律電影的發展可分為三個階段：第一個階段是八〇年代末期九〇年代中期，這個階段唯有國有的十六家電影製片廠得以拍片，主旋律電影內容嚴肅，猶如教科書翻版；第二個階段是一九九〇年代中期至二〇〇二年年底的大片時代前夜，這個階段製片資格稍稍開放，政府單位乃至私人資金可進入電影製片，主旋律電影開始加入商業化元素；第三階段則是大片時代，這個階段製片資格完全開放，商業化的主旋律電影甚至被稱為「主流電影」。

主旋律電影原型

第一階段裡，主旋律電影集中在領導人神話與革命敘事。一九八九年紀念中國建國四十年的《開國大典》，是革命敘事的典型，也是主旋律電影的開端。電影以一九四九年中華人民共和國建立前夜的國共鬥爭為主題，失去民心的蔣介石坐困愁城，毛澤東則銳不可擋，漸次獲得國共之外的第三勢力的支持。電影裡國共形象的對照，正是典型的共產黨論述——國民黨高層出入大宅豪車、他們的生活與社會嚴重脫節，共產黨高層生活簡陋、但與人民站在一起，鬥志高昂，以星火燎原之勢建立紅色中國。

表述領導人神話的電影，可以《周恩來》（一九九二）為代表。電影對周恩來事蹟進行回溯，諸如文化大革命期間，政治與社會秩序受到嚴重的干擾，時任總理的周恩來如何保護開國有功的將軍等重要人士不受迫害、會見美國乒乓球隊，開展中美之間的乒乓外交等。這部電影在兩塊錢一張電影票的年代裡，突破兩億人民的票房，可以說是主旋律電影的票房之作[9]。事實上，周恩來民間聲望極高也是主要原因。

雷鋒，一九六〇年代中國所塑造的平民楷模，他是貧苦出身的軍人，但卻積極向上，樂

於助人，更重要的是對革命信條嚴謹遵循，因而成為官方宣傳的樣板，「對待同志要像春風般溫暖，對待工作要像夏天一樣火熱，對待個人主義要像秋風掃落葉一樣，對待敵人要像嚴冬一樣無情」是著名的雷鋒語錄。一九六四年開始，便有電影《雷鋒》，而後也有多種版本。

在共產黨的文化生產機器當中，不斷塑造這類平民楷模，主旋律電影也經常直接以這些人的名字為名，以求深入人心。一九九二年的《焦裕祿》便是一個例子。焦裕祿，典型的基層幹部，他無私奉獻自我於群眾當中，一如雷鋒。但與《雷鋒》不同的是，《雷鋒》幾乎是一種幾近完美無瑕的形象，也就是所謂的「高大全」。但是，《焦裕祿》卻一如常人，有其內心的掙扎與矛盾，當然，結局終究是在困難重重中完成任務，

「中國可以說不」的激情

一九九○年代中期，是中國民族主義情緒高漲的年代，也是中國電影製作體制變革的年

9 《周恩來》票房過兩億，誰說主旋律不賣座？〉，《人民網》。

代，主旋律電影的第二個階段，就在兩者的交織下產生。一九九五年《中國可以說不》一書席捲中國。這本書的主軸旨在批判美國，從美國在全球的政治經濟乃至文化的霸權地位到好萊塢電影對中國的文化入侵、美國同意李登輝前總統訪美對中國的挑釁等，書中甚至也呼籲中國不要為了和平放棄武力。

九〇年代中後期的中國，民族激情洋溢。一九九七年，香港回歸中國，香港從「借來的時間，借來的空間」變成「一國兩制」的時間與空間。一九九九年，北約戰爭當中，美軍誤炸中國駐南斯拉夫大使館，引起中國青年學子赴美國駐中大使館抗議風潮。也隨著加入WTO的腳步，「與國際接軌」的說法成為響徹雲霄的口號，在這個新棋局當中，中國的位置在哪裡，又如何與他國競爭？成為世紀之交的中國提問。

在民族主義激情裡，領導人神話與國家紀慶仍按紀念時間推出。曾經擔任中國國家主席的劉少奇與長期擔任中國總理的周恩來，都是一八九八年出生，百年之後的一九九九年，以紀念兩人的《周恩來外交風雲》、《周恩來──偉大的朋友》以及《共和國主席劉少奇》成為主旋律電影上映，電影開頭都特別標誌紀念周恩來、劉少奇百年誕辰的字樣。

值得注意的是，《周恩來外交風雲》與《共和國主席劉少奇》都是以新聞紀錄片為素材

剪輯而成的紀錄片，其中，周恩來與劉少奇原音重現之處非常少，反倒是旁白如政治課老師上課的口吻貫穿全片，以電視紀錄片而來的真實，只成工具。例如《周恩來外交風雲》以周恩來縱橫捭闔的外交長才為主題，歷史現實中，周恩來在萬隆會議上發表十八分鐘圍繞第三世界國家共同命運與利益的著名談話，但紀錄片裡卻沒有絲毫的原音重現。與領導人神話相應的，則是基層幹部典範。《孔繁森》（一九九五），一九七〇年代末期自願赴西藏工作的基層幹部，在西藏工作十多年，九〇年代中期死於車禍。一九九九年上映的《國歌》，再度是個紀慶式的電影，這一年是中國建國五十週年紀念。

在中國就要說不的年代裡，國族疆域的題材明顯增加，而且也多指向列強環伺的國際角力。《較量：抗美援朝》（一九九六）以一九五〇年爆發的韓戰（中國稱為朝鮮戰爭）為主軸，以新聞紀錄片為素材，講述美軍入侵北韓，應北韓政府的求援，中國組成中國人民志願軍跨過鴨綠江協助北韓共退美軍的過程。電影強調這場戰爭是中國的勝利，片中更引述當時彭德懷的名言：「西方列強百年來在東方架起幾門大砲就可以霸佔一個國家的歷史，一去不復返了！」在中國可以說不的年代裡，主旋律電影不斷在歷史尋找與西方國家較勁的歷史。

《較量：抗美援朝》是軍事的對抗，《我的一九一九》（一九九九）則是國際法庭的據

理力爭。這部電影以一九一九年外交官顧維鈞出席凡爾賽會議的事蹟為主題。一九一四年第一次世界大戰爆發之後，中國也加入戰場並成為戰勝國之一。然而，處於分裂狀態的中國，並未能在列強壓力下取得應有利益。代表中國的外交官顧維鈞慷慨陳詞之後，最終在悲憤的情境下做出拒絕簽字的決定。電影結尾的字幕寫出：「一九一九年是中國近代史與現代史的分界線，一九一九年是中國舊民主主義革命與新民主主義革命的分界線，一九一九年六月二十八日中國人民終於第一次向列強說不！」這個「不」字以斗大閃爍的特效出現在片尾，堪稱是對中國可以說不的支持。

中國可以說不，現實的國族疆域是其敏感的神經線。中國論及國土疆域，香港與臺灣都不會被遺忘，西方帝國也不會缺席。一九九七年，香港回歸中國，《鴉片戰爭》（一九九七）回溯西方帝國的英國國會如何以九票之差帶著武力與中國做起鴉片生意，衰微的清廷又如何從起初力挺林則徐清除鴉片，轉折將之視為民族罪人發配新疆的故事。

《紅河谷》（一九九七）裡，西藏是主題。一九〇〇年，一位漢族男性解救了在祭禮當中即將被犧牲的女性，他們一起逃往西藏生活。此時，年輕的英國探險家也發現了西藏，但也在險境中受傷，漢族夫婦救了英國人。此時，他們是朋友，但是，探險家下次造訪西藏，

卻是帶著軍隊而來，雙方於是展開攻防，在西藏人民的努力下，成功擊退英國人。電影最後，英國人自省：「為什麼要用我們的文明征服他們的文明？但有一點可以確認，這是一個永不屈服永不消亡的民族，在她身後還有一個更遼闊的土地，那是我們永遠無法征服的東方。」

《英雄鄭成功》（二〇〇一）與《紅河谷》有著同樣的邏輯。電影裡的臺灣，受荷蘭統治民不聊生，有的甚至逃離臺灣奔向廈門向鄭成功訴苦陳情，鄭成功最終率兵成功收復臺灣。從十七世紀到二十世紀，總不乏臺灣的故事。張克輝，一九二八年出生於彰化的年輕人，二十歲之際考取公費留學赴廈門大學讀書，而後加入共產黨參加革命，日後曾任中國全國政協副主席。他追憶故鄉與自身成長的作品《臺灣往事》於二〇〇四年翻拍為同名電影，二〇〇六年的《雲水謠》則以貫穿他一生的愛情故事為故事原型，兩部電影有相似的歷史敘述──日治時期臺灣人生活苦不堪言，不堪異族統治的年輕人奔赴「祖國」，但也因一九四九年臺海政局的變化，家人分隔兩地。電影透過對故鄉與家人的思念，傳達只有兩岸統一才能結束悲歡離合的寓意。

主旋律電影變奏曲

一九九〇年代中期，是中國電影體制變革的時刻。一九九六年，電影研究學術期刊《電影藝術》在該年第三期發表前一年的十大電影票房，這是票房概念在中國的首次出現。在此之前，電影製片廠製作的電影統一由中影公司發行，地方發行系統會上報拷貝數需求，電影受歡迎與否，拷貝數成為標準。一九九三年的《關於深化當前電影行業機制改革的若干意見》實施後，電影廠可逕自與地方發行系統聯繫，中影公司不再是唯一發行單位。這個辦法的實施，將電影體制從行政體系導向市場，電影票房也因而取代拷貝數。

與此同時，國有電影廠普遍經營不善，為導入更多資金，中國政府鼓勵單位資金投向電影。一九九七年，北京市政府主導的紫禁城影業公司成立。紫禁城影業公司在九〇年代後期推出幾部賣座的主旋律電影，值得注意的是，主旋律電影在意識形態與市場之間產生了一些變化，《紅色戀人》（一九九八）就是一個象徵性的例子。這部電影從一個美國醫生之眼描述一九三六年上海的政治景況。在十里洋場紙醉金迷的表象之外，共產黨的革命力量暗地集結，國民黨白色恐怖風聲鶴唳的打壓也使不少志士犧牲。年輕的男女主角是學運出身的共產

黨人，他們受盡苦難仍意志堅定地獻身革命。電影的特別之處，在於香港偶像明星張國榮出演男主角。

這是主旋律電影嗎？電影上映之後引起熱烈的爭論，原因有二：一是過去的主旋律電影都是從具體的人物、事件出發，就像把中小學教科書的內容搬上大銀幕，也因此主旋律電影經常出現交代事件年代與人物的解釋文字，《紅色戀人》裡卻沒有明確事件與人物的指涉。其二則是來自香港的偶像明星擔任主角，對當時的觀眾來說，仍有嚴肅題材娛樂化的疑慮。

一九九〇年代主旋律電影的最後一景，則是社會現實題材主旋律作品。表述社會時態的寫實主義雖是共產黨所提倡的文藝創作最高原則，不過，在主旋律電影裡，卻看不到現實，只有對領導人、平民楷模的歌頌或是國族疆界的想像，少數的例外是《生死抉擇》（一九九九）。一九九〇年代中期全面市場化之後開啟的國有企業改革過程中，權錢交易的腐敗不斷，北京市委書記陳希同、北京市副市長王寶森等高官皆因貪腐中箭落馬。與此相應的，是大量國有企業職工失業。

在此背景之下，中國政府提出「反腐倡廉」的政治口號，反貪腐題材也成為電影與電視劇。從一九九五年的電視劇《蒼天在上》開始，一系列的反貪腐電視劇在電視螢光幕上演。

《生死抉擇》改編自張平的小說《抉擇》，內容是某國有工廠改制過程中，工廠管理高層集體腐敗，大量職工因此下崗引發職工抗議。市長李高成決心痛下決心整頓，然而，他深入調查之後，發現自己的妻子也身陷綿密的政商網絡與利益當中。最終，李高成在領導面前自我懺悔並聲言要掃蕩不當的力量。對於收賄的妻子，他更是以道德之名勸服她自首。張平的小說《抉擇》寫作之前，曾採訪過數十個國有企業的管理階層與工人，對國有企業的狀況十分了解[10]。小說中官商利益網絡勾結的描寫十分寫實，不過，小說裡作為幹部與共產黨黨員身分的主角李高成，始終維持出淤泥而不染的形象，電影中更誇大了這樣的光明形象，碰到共產黨便轉彎，這也是中國寫實主義的侷限。

《集結號》吹響主流電影

進入大片時代之後，主旋律電影依舊生產，不過，九〇年代的領導人神話大幅降低，取而代之的是現實生活中的平民楷模。二〇〇二年中央電視臺推出的節目「感動中國」，每年票選各領域足以為楷模的人物，其中包括普通百姓與基層幹部，「感動中國」選出的人物，

也成為主旋律電影的題材。例如鄭培民，奉獻己身於地方建設的官員，二○○二年五十九歲時去世，他以「勤政愛民的湖南省委原副書記」獲選感動中國人物，電影《鄭培民》（二○○四）便以他的事蹟為題材。牛玉儒，一如鄭培民勤於建設的地方官員，他以「勤勤懇懇，鞠躬盡瘁，被稱為新時代共產黨榜樣」獲選感動中國人物，《生死牛玉儒》（二○○五）便是將其貢獻拍成電影。任長霞，河南女警，二○○四年偵辦案件過程中因車禍因公殉職，「連破積年大案，以一正氣鎮住邪氣的河南女神警」獲選二○○五年感動中國人物，電影《任長霞》（二○○五）便是其事蹟。

將觀眾票選的感動中國人物作為主旋律電影題材，是主旋律電影的新趨向。不過，更大的變化幅度則是在更趨娛樂化的模式，高投資、大卡司、高票房，不像傳統主旋律電影內容嚴肅說教，上映更需單位組織動員觀看。在中國的電影研究當中，通常以二○○九年馮小剛的《集結號》為起點，並稱之為「主流電影」，所謂的主流意指代表社會主流價值觀，而不僅是官方意識形態。

10 張平，〈永生永世為老百姓而寫作——代後記〉，收錄於《抉擇》，北京，人民文學出版社，二○○九年：五二八頁。

《集結號》是軍事戰爭題材電影，這個題材也是二〇〇〇年初期電影、電視劇的主要題材，一如電影在千禧年之初進入大片時代，中國電視劇也進入榮景階段。二〇〇一年，中國共產黨建黨八十年，《激情燃燒的歲月》熱播。主角石光榮十三歲加入軍隊抗日、對抗國民黨，而後成為軍隊團長，重點不在石光榮沙場上的戰功彪炳，而在於一個軍人與他的家庭的故事，諸如草莽氣質的他如何追求文工團的女孩為妻並進而結婚生子。兒子日後也成為軍人，兩代軍人的父子關係卻如同世仇一般，凡此種種家庭敘事，組合而成對一代中國軍人的描述。二〇〇五年，中國對日抗戰勝利六十年，《亮劍》熱播。電視劇裡談的同樣是軍人，主角李雲龍是部隊裡的頭痛人物，經常戰爭等戰役，不同於傳統主旋律裡的高大全的英雄人物，李雲龍參與對日抗戰、國共與上司唱反調。韓戰爆發之後，他希望能上前線，但卻被長官送到政治學院進修，在那裡，他思索出自己的哲學，最終，獲派至天安門參加國慶儀式。

一如《激情燃燒的歲月》與《亮劍》，《集結號》的主角是時代的小人物。這部電影以一九四八年國共戰爭的徐蚌會戰（中國稱為淮海戰役）為背景。九連連長谷子地率四十七名弟兄與國民黨纏鬥，掩護其他部隊撤退，團長與谷子地約好以集結號作為九連撤退暗號。激

烈的戰況當中，集結號到底吹了沒？弟兄們人言人殊，谷子地做出集結號未吹繼續留在戰場的判斷。這場戰役，九連四十七名弟兄全數陣亡，唯獨谷子地生還。然而，之後解放軍的部隊番號已重新改編，谷子地所屬的部隊番號甚至這場戰事根本無人知曉，他處於不被承認的抑鬱當中，到底集結號吹了沒也是他心中的疑問。當年原定吹集結號的團長司令員依然存活，透過他確認了九連四十七名弟兄全數陣亡。也從他口中得知殘酷的事實，當年戰火下的緊急策略是讓九連繼續纏鬥，其他部隊快速撤退，也就是，集結號根本未吹，九連注定犧牲。最終，解放軍追認九連弟兄犧牲並列為烈士。

《集結號》上映當天，罕見地得到中央電視臺聯播的介紹。這部電影的特別之處，一方面在於戰場中的小人物得以呈現，另一方面，則在於電影的特效。在既有的主旋律電影中，只有載於史冊中的戰爭英雄的事蹟，小人物猶如不為人知的時代配角。在這個意義下，《集結號》有其新意，不過，換個角度來說，《集結號》其實也正透過小人物來完成革命的大敘事，可說是新瓶裝舊酒。《集結號》的另一個亮點在於電影特效。《集結號》在戰爭氣氛的烘托上與人物刻劃上帶著好萊塢電影《搶救雷恩大兵》與韓國電影《太極旗飄揚》的味道，戰場

残酷的現實，透過韓國的特效人員完成，這些特效諸如因爆炸身體上下截的炸開或如炸斷的腿飛出等，成為炫技奇景。

諜影幢幢裡的身分政治

影視之間的相互影響，也包括諜影幢幢的熱潮。在二〇〇五年，《暗算》熱播，這部作品根據麥家的同名小說改編拍攝。電視劇以國家秘密機構七〇一的情報員為主題，他們有的靠敏銳的聽力偵聽敵人的無線電波識破暗號、有的是數學天才，藉此破解密碼等。繼電視劇《暗算》之後，二〇〇八年的電視劇《潛伏》更造成空前的收視。電視劇以一九四五年為背景，孫紅雷所飾的主角余則成，一心抗日的他原為國民黨工作，但他卻發現國民黨將其所掌握到的共產黨軍隊情報洩漏給日本。失望之餘，余則成秘密地轉為共產黨效力。他被派至國民黨軍統處的情報站工作獲取情報，整個電視劇的張力便在爾虞我詐的對抗中進行。

間諜題材電影在中國有其傳統與名稱——「反特片」，意即反敵人特務的電影。

一九四九年中共建國之後，這類電影大量出現，而其目的無非強調建國之後，仍需防範敵人

侵入，鞏固革命成果。當時的間諜題材無非兩類，一是成功攔截入侵的敵人，二是打進敵人內部一舉破獲。前者可以《國慶十點鐘》（一九五六）為代表，電影描寫攔截入侵中國進行破壞，國內部仍有不滿者，外部也有美國與蔣介石政權謀反，他們裡應外合，準備在中國建國之後，中最後為公安所破獲。後者則可以《羊城暗哨》（一九五七）為代表，這部電影故事主軸與《國慶十點鐘》類似，都是美國與蔣介石政權特務蠢蠢欲動，但不同的則是中國情報員潛入破獲敵人組織。間諜題材電影捲土重來，除了電視劇的熱潮之外，李安二〇〇七年的電影《色，戒》在華語電影圈的推波助瀾也是重要因素之一。

敵我身分的確認與對抗是間諜片最重要的邏輯，二〇〇九年開始，幾種不同類型的間諜片吹起諜影幢幢之風。《風聲》（二〇〇九）打著中國建國六十週年的廣告詞上映。電影談的是一九四二年，日本扶持的汪精衛政府舉行慶典，繁華儀式背後隱藏的是反抗的殺機，幾名要員都被殺害。汪精衛政府特務處處長經打探，得知反汪精衛政權的「老鬼」即將行動，於是聯合日本皇軍特務機關，將可能是老鬼的五個人安置在與世隔絕的山莊裡，反覆拷問。五個人當中，有兩位是共產黨黨員，他們通過唱戲曲傳遞訊息，犧牲一人讓另一人安全離開。

《風聲》的重點不僅在到底誰是老鬼，更在於拷問過程中各式嚴刑拷打以及共產黨員總能通

過嚴苛的考驗，化險為夷。

《東風雨》與《上海》（中譯諜海風雲）不約而同在二○一○年上映，也不約而同以珍珠港事件發生前夕的上海為背景。魔都上海，表面上燈紅酒綠，但實則各國情報人員在這個國際大都會裡依其國家利益或交換情報，或暗自較勁。此刻，他們想探知日本突襲珍珠港的情報。從故事結構來看，與傳統反特片那種共產黨與國民黨情報員兩股力量對抗的結構相較，《東風雨》與《諜海風雲》加入了更多的國際因素，特別是《東風雨》當中，也加入反戰的日本共產黨員與反戰人士的角色，使得電影推向更為詭譎的局面。

從二○○○年初期開始的軍事題材與間諜題材電視劇一路看下來，我們會發現主角形象恰成對照。《激情燃燒的歲月》裡的石光榮與《亮劍》裡的李雲龍，他們教育程度不高，帶著草莽氣，也就是典型「穿著草鞋幹革命」的形象，共產黨的革命是從農村開始的，石光榮與李雲龍也正是典型共產黨軍人的形象。然而，《潛伏》裡的主角余則成與《東風雨》裡主角的安明，他們受過教育，談吐不凡，城市知識分子模樣，更重要的是有能力在不同政治勢力當中周旋。二○○○年初期開始，執政黨說法不絕於耳，也就是革命起家的共產黨已從革命黨轉為執政黨，石光榮與李雲龍穿草鞋幹革命的時代已結束，接下來是有能力在國際政治

漩渦裡力爭生存的知識分子。兩者的對照，恰是一種變革時代的縮影。

形象變化之外，國族疆界的連結亦復如此。作家麥家的作品《暗算》改拍成電視劇之後掀起間諜片的高潮，《暗算》轉而搬上大銀幕改編為《聽風者》（二〇一二）上映。故事主軸是中華人民共和國建國之後，國民黨特務伺機而動，共產黨的特別情報部隊七〇一無法監測到音波，因而陷入恐慌。周迅所飾演的情報員張學寧，找上梁朝偉所飾的何兵，他雙眼失明但聽力絕佳。然而，何兵既因絕佳的聽力屢屢建功，但卻也因為一次的失誤，讓張學寧在行動中喪生。電影與小說的不同之處，在於香港不僅有七〇一成員活動，更有香港船王支持其行動，如國族疆界的想像，香港也成「愛港愛國」之地。

馮小剛的災難影像

繼《集結號》之後，二〇一〇年馮小剛的《唐山大地震》再度帶動主流電影的風潮。《唐山大地震》的故事從一九七六年七月二十八日發生於唐山持續二十三秒的七點八級大地震開始。災情發生後，樓房瞬間成瓦礫，緊急搶救倖存者成第一要務。方家七歲龍鳳胎的姊弟被

壓在同一塊石板下，根據判斷，只能搶救一人。弟弟方達幸運被救起，但卻失去一隻手臂。方達成長於改革開放的年代，起初，他在南方以三輪車載客為生，過了幾年光景，也在南方致富開起豪車。

唐山大地震一個多月後，毛澤東去世，強人的革命時代走入尾聲。

第一時間沒有被救起的姊姊方登其實並未死亡，她在第二波救援中被救起，日後為軍人所收養。長大之後，嫁給外國律師長居海外。二〇〇八年汶川大地震發生，姊弟兩位唐山大地震的倖存者義無反顧地前往災區擔任義工。也在這裡，他們認出對方，原來，三十二年來彼此都活著。在《唐山大地震》裡，有很多不合理的理所當然。就像改革開放的大話──改革開放之後，大家過上好日子。電影裡的弟弟在改革開放大潮湧現的南方生存，先是騎三輪車載客的苦力工，怎麼就幾年光景就開起豪車？

馮小剛的災難影像在歷史年表繼續前行。《一九四二》（二〇一一）以一九四二年的河南大飢荒為主題。這一年，河南發生嚴重飢荒，不但三千萬人受災，更有三百萬人因飢餓死亡。此時的民國政府，雖集中力量對抗日本的入侵，但面對如此嚴重的飢荒，卻是政府失能。影像裡，無助的災民只有徒步自求生路，地方官員更是官僚、推脫、貪腐，儼如無政府狀態。漫漫的求生路上，既有手握槍桿的軍隊搶災民牲口，也有人口買賣甚至狗從河南走到陝西。

因飢餓吃人等慘劇。如果不是一位美國記者的採訪，整個國民黨高層仍無法確切知道整個慘劇的嚴重性。

作家劉震雲早在九〇年代便以此為題完成初稿，二〇〇〇年之後，劉震雲與馮小剛開始為這部電影搬上大銀幕而努力，甚至到當地進行訪談的準備工作，十多年後，電影《一九四二》終於拍攝完成[11]。有趣的是，十多年後拍完的電影卻面對「民國熱」，民國想像的文化政治成為這部電影的討論方式。

近年來中國的民國熱，貫穿學術、消費文化甚至次文化等層面。在中國的歷史界定當中，民國存在於一九一二年至一九四九年，然而，共產黨成立於一九二一年，關於民國的敘事仍以左翼運動為基準。這幾年學術思想的民國熱當中，胡適是一個重要標誌。一九五〇年代，中國曾發動學界批判自由主義代表人物胡適的風潮。在此之後，學術界仍有人揭開被遮蔽的民國史，胡適也因而始終有人在學術象牙塔裡研究鑽研。然而，在網路時代裡，胡適得到更多的討論甚至將之與魯迅相比較。二〇〇七年，胡適與魯迅孰優孰劣的討論高潮，支持胡適

11 馮小剛，〈不堪回首，天道酬勤〉，收錄於《溫故一九四二：一部小說和一部電影的緣分》，武漢，長江文藝出版社，二〇一二年：一至七頁。

的人們，其所反對的不是作家的魯迅，而是被高度政治化為「民族魂」的魯迅。從這個意義來說，人們對胡適的探索，其實是嚮往民國時期同時並立的思潮，而非獨尊共產主義的官方立場。除了思潮人物的追索，藝術家更賦予民國美學意涵。二○一○年，重要的文化評論雜誌《新週刊》更推出「民國範兒」專輯，其中最重要的一篇文章，莫過於對身兼畫家、文藝評論家等多重身分的清華大學美術學院教授陳丹青的訪談〈陳丹青：消失的民國國範兒〉，在這篇訪談當中，陳丹青力陳民國不僅是一個時代，更獨具一種已然在中國消逝的特殊氣質，例如坦然率真地追求理想，無論路線左右、成功與否，也在這種時代氣質之下，民國打下了現代民族國家文明的大致框架。

在共產黨的敘事當中，民國是「舊社會」的代名詞，亦即中華人民共和國建立的才是新社會。舊社會是封建腐化的代名詞，舊社會作家們筆下，無非是不著邊際的談情說愛，特別是鴛鴦蝴蝶派的作家們。但是，二○○○年之後，人們卻打開門縫一窺舊社會的愛情故事，二○○三年，鴛鴦蝴蝶派的代表作家張恨水的作品《金粉世家》不但改拍成電視劇，更被稱為「民國版的流星花園」。次文化的民國，則展現在民國時期所成立的大學裡，現今學生們畢業合照，也都穿上五四時期服裝，拍張黑白底的照片外加繁體字的題字留念。有趣的是，

「若你是一九四九年的民國知識分子，你會留在大陸還是去臺灣」之類的論題，也在網路討論不斷。

民國，原只是探尋，但卻一發不可收拾。懷舊政治學如星火燎原，懷舊，原係精神醫學的名詞，其意是當一個人遠離家鄉多年之後，腦海中的家鄉盡是美好的回憶。當民國成為烏托邦之際，也是民國這個符號成為論戰的焦點。「觀察網」的文章〈《一九四二》拷問民國〉便指出，從《一九四二》裡看到政府的失能，民國根本未達到尊嚴與富強，何以今日民國被捧上雲端？然而，也有人藉《一九四二》談到迄今仍為禁忌話題一九五九年到一九六一年餓死七千多萬人的大飢荒。「大公網」的文章〈藉《一九四二》說開去〉，指出《一九四二》再現了一九四二年河南的慘狀，然而，大飢荒當中，河南再次成為飢荒第一的省分，而且死亡人數比一九四二年多出許多，這個題材也值得透過電影還原真實。

國家紀慶的狂歡

大片時代主流電影的高潮，莫過於二〇〇九年的《建國大業》與二〇一一年的《建黨偉

業》，二〇〇九年是中國建國六十週年，二〇一一年則是共產黨成立八十週年，兩部電影堪稱紀慶式的狂歡。

《建國大業》與《建黨偉業》儼如政治教科書的複習，這些內容對中國人來說再熟悉不過，《建國大業》談的是一九四五年和平協商會議過程中，共產黨如何在此一關鍵時刻逐步獲得各種社會力量的支持，反觀國民黨，獨裁的蔣介石漸失民心。電影裡共產黨與國民黨的對照，一如數十年來影視作品當中所呈現的那樣：國民黨官員過著現代化的生活，軍隊裝備也較為先進，但金玉其外，敗絮其中，官員腐敗軍隊毫無鬥志，也連帶失去民心。共產黨雖穿著草鞋打天下，但獲得民心的支持。現代化的政權終不敵民心向背。

《建黨偉業》則從孫文的共和理想為開端，緊接著袁世凱恢復帝制的踐踏，一九一九年凡爾賽會議的景況（前述《我的一九一九》當中顧維鈞的慷慨陳詞的經典鏡頭直接剪輯援用），最重要的莫過於此──歷史轉折時刻，原本要赴法勤工儉學的毛澤東毅然決然放棄赴法機會，留在中國尋求政治變革。像毛澤東這樣的年輕人為數不少，這也促成中國共產黨的成立，電影的最後一幕，在《共產黨宣言》以及國際歌的朗誦與歌聲中結束。

《建國大業》與《建黨偉業》同樣創下四億多的超高票房。亮麗的票房背後，是國家隊

隊長中國電影集團在演藝界的政治動員。這兩部電影皆由中國電影集團製作發行，兩部電影眾星雲集，《建國大業》甚至多達一百七十位明星演出，甚至還有演員喊出無片酬也希望能夠參與演出的消息，有趣的是，好事者也對這些貌似愛國的演員們進行到底還有幾個人是中國籍的整理，事實上。這些演員多已加入其他國籍。北京一位院線負責人預測《建黨偉業》票房時，語出驚人地表示：「《建黨偉業》在拿到一定票房，比如說八個億以前，《變形金剛三》之類的進口片都不能上。」12 八個億的說法也許過於誇張，不過，《建國大業》與《建黨偉業》上映時，好萊塢電影缺席卻是事實，實際上，中國有權引進好萊塢電影的公司唯有中影集團，中影也正是中國電影集團旗下的公司，這是政治與壟斷市場為國家紀慶的動員。

這種動員方式非常類似一九七○年代臺灣的政治宣傳電影，中影就像臺灣當年的中央電影公司，許多大明星拍過類似的愛國電影，柯俊雄在《英烈千秋》（一九七四）演過讓日本人尊為戰神的張自忠、林青霞主演過渡河送國旗的《八百壯士》（一九七六）、梁修身演過《筧橋英烈傳》（一九七七），《梅花》（一九七六）更是政治宣傳電影的高潮，除了眾多巨星

12 《建黨偉業》霸氣外露，《南方周末網》。

之外，電影配樂〈梅花〉更成為流行歌曲。有趣的是，雖然電影是大家早已熟知的內容，但人們還是買票進戲院，「數星星」（數有多少明星演出）成為電影賣點，弔詭的三贏於是出現——中國電影集團花大錢得到豐碩票房，政府的意識形態得到宣傳，觀眾在電影院裡歡愉地數星星。

3D版紅色經典

《建國大業》與《建黨偉業》堪稱主旋律電影的極致。可以說，主旋律電影已是竭盡所能以各種方式呈現。但主旋律電影還有出路嗎？徐克二〇一四年的作品《智取威虎山3D》提供了答案。

《智取威虎山》是中國人再熟悉不過的紅色經典。電影根據一九五六年的小說《林海雪原》改編，小說的主要情節是一九四六年東北的威虎山，國民黨軍隊與當地惡霸合流，成為一大壓榨百姓的地方勢力。面對身處威虎山險要的地方勢力首領座山雕，共產黨軍隊無計可施。偵查員楊子榮想出了突破的方法，他偽裝成座山雕對手許大馬棒的手下胡彪，帶著座山

雕朝思暮想的先遣圖投靠。先遣圖，是記載威虎山下日軍遺留的武器與寶藏的地圖。座山雕收留了楊子榮，但也透過手下的八大金剛不斷測試他是否為共軍間諜。最終，他獲得信任，用中國反特片的話來說，就是成功打進敵人內部。也因此，共產黨軍隊裡應外合殲滅座山雕的勢力。在徐克版之前，已有兩部根據這部小說改編的電影作品——一九六○年的《林海雪原》以及一九七○年的《智取威虎山》。這兩部電影與小說的故事結構沒有太大差異，較特別的是《智取威虎山》是以革命京劇的形式表現，所謂的革命京劇是指文化大革命期間，強調京劇也必須加入革命要素，也因此，紅色經典也成為京劇演出的戲碼。

徐克版的《智取威虎山３Ｄ》，特色之一在於３Ｄ版的紅色經典是過去無法想像的，二○一二年的中美簽訂的電影協議，其中最重要的內容是中國對美再開放十四個配額，但必須是３Ｄ或ＩＭＡＸ電影，為此，中國政府開始鼓勵自製３Ｄ電影。但中國３Ｄ電影品質參差不齊，《智取威虎山３Ｄ》是少數的佳作。就電影技術來說，《智取威虎山》東北的冰冷與適合立體展現。特色之二則是經過多年演繹，無論是中國反特片或是香港臥底電影，徐克將兩者純熟地帶入這部電影。

特色之三則是一九六○年的《林海雪原》以及一九七○年的《智取威虎山》當中，座山

雕就是國民黨勢力加上當地惡霸的合流，對座山雕的討伐就是共產黨對國民黨的鬥爭。但在徐克版當中，座山雕的角色單純化了，他只是國民黨軍隊拉攏的對象，整個威虎山就是座山雕的土匪世界。座山雕的角色的單純化，似乎也意味著國民黨不再是敵人。特色之四則是香港導演執導紅色經典。徐克九〇年代別具政治隱喻的「黃飛鴻」系列電影裡，戰後香港電影演繹而來的民間英雄黃飛鴻北上中國保護孫文對抗義和團，這個北上參與到中國近代史的角色已不復見，剩下的只有是拿著紅色經典重拍。徐克並非北上香港導演的特例，二〇一六年林超賢的《湄公河行動》同樣是商業片加主旋律電影的組合。二〇一一年，兩艘中國商船在金三角水域遭擊沉，十三名船員遇難，泰國警方並從船上起出九十萬顆冰毒。為釐清真相，中國與緬甸、泰國與寮國（中譯老撾）組成四國聯合調查小組。最終，確認冰毒並非中國商船所有，而是金三角的販毒集團所為。《湄公河行動》根據這個真實案件改編，所不同的是，電影加入大量導演所擅長的警匪動作情節。比較有趣的是，雖說是四國聯合調查小組辦案，倒不如說是中國調查小組單獨進入金三角演繹中國緝毒英雄，就像好萊塢電影裡的「大美國主義」，美國中情局到他國辦案那種如入無人之境加智勇雙全無人能敵的劇情。

從主旋律電影問世迄今將近二十年的時間裡，主旋律電影的邏輯有其不變之處，就像開

拆哪，中國的大片時代

68

篇所說的三大方向——領導人與平民楷模神話、革命敘事以及國族疆界的想像。在手法上，除了將歷史中的人物與事件重新演繹之外，也加入一些新元素，例如將感動中國人物搬上銀幕、主流電影的出現等，值得注意的是，娛樂化的成分也隨時代增加，從主旋律電影變形為意識形態印鈔機。

香港也有主旋律！

意識形態隨著大國崛起充滿活力，一九九七年香港從「借來的時間，借來的空間」變成「中國的時間與空間」，這些年來中國因素無所不在，色彩鮮明的主旋律竟也成香港電影的一部分。

二〇〇七年，香港回歸十週年，香港電影也開始出現中國主旋律電影紀慶式的獻禮電影，《老港正傳》堪稱回歸電影的代表，拍攝單位是中國在香港的分支公司銀都機構的作品。電影的主角是黃秋生所飾演的香港老左派左向港，是銀都機構的電影放映員，他有著「我為人人，人人為我」素樸的政治理念，最大心願就是到北京天安門參觀。左向港為人謙和，唯

一愛跟他抬槓的對象就是親國民黨的陸佑正。中國改革開放之後，銀都機構的同事老朱前往中國發展，成為大老闆，回到香港與老同事相聚時，已是老闆形象，雖然說話還穿插著社會主義的口號，但他也不諱言在中國做生意就是要搞關係。

香港的左派，在香港社會中自成體系，有學校、有醫療、有福利。他的兒子左忠正是這套體系成長。然而，他一心只想賺錢，他厭惡父親把他送入左派體系變成一副「阿燦」模樣。當父親的同事都開始住進大廈時，他們的家庭狀況卻絲毫沒有改變，他對父親的痛恨達到極點。左忠與陸佑正的女兒陸敏談戀愛，陸敏留過學，而後到臺灣工作，一九九七年亞洲金融風暴，陸敏工作的公司也遭殃，而後轉到上海工作，陸佑正也開始移轉政治立場，向左向港逃回香港。此次北上，是父親銀都老同事之子的幫忙，老同事的第二代，都在中國市場覓得商機賺得大錢。很有趣的是，雖然銀都機構出品的電影，但電影卻凸顯了社會主義的假象，諸如做生意搞關係等亂象，唯獨市場更為開放之後才成香港人前途之所在。

此前他也曾北上經商，但其結果就是搞關係喝酒喝到吐，關係沒搞好遊戲機生意被公安追緝抱怨「都是那個陳水扁搞亂」，上海薪水現在都比臺北多了好幾倍」。左忠最後也前進中國，向左向港

香港式主旋律不外兩種內容，一是強調中國市場的蓬勃發展，是港人前往發展的光明之

地，二是香港與中國近現代史的縫合，在中國脈絡下，近代史是以鴉片戰爭為起點，現代史則以一九四九年中國建國開始。《十月圍城》（二〇〇九）以一九〇一年孫文將赴香港秘密開會，陳少白先行前往香港暗中布置，英殖民政府下的富豪之家乃至市井小民齊心讓孫文開會的愛國故事。類似的手法，也可見於《聽風者》（二〇一二），小說的原著是中國情報員的故事，但合拍之下，也將香港納入，亦即中國建國之初，香港也存在支持中國情報網的愛國力量。

引起更多關注的則是《歲月神偷》（二〇〇九），一方面這部電影獲得柏林影展的水晶熊獎，另一方面，則是電影當中的中英表述方式引起爭議。電影以一九六〇年代香港為背景，羅進一與羅進二兄弟與父母一家四口在簡陋的兩層木造房屋勉力謀生，父親是鞋匠，母親協助鞋店生意。羅進一則因優異成績以獎學金就讀歷史悠久的貴族名校拔萃男書院，羅進二則是調皮的小學生。任達華與吳君如分飾的父母是電影焦點，兩人鮮活地演繹了辛勤餬口的底層家庭夫婦。他們的厄運從上門要保護費的英國警察開始，颱風來襲羅進一協助父親搶修房子時昏厥，才知是無以根治的絕症。父親鞋匠的薪資難以支撐昂貴的醫療費，母親甚至前往北京求醫，弔詭的是，彼時中國正值文革時期，北上求醫不合情理，唯一的解釋或許是這部

電影包括中國資金的投資。

面對中國因素，杜琪峰的《黑社會以和為貴》（二〇〇六）倒是充滿先見之明。電影主題是藉黑幫內部選舉為主軸，大老叫作話事人，任期兩年，阿樂想要連任。不過，他面臨古天樂所飾演的 Jimmy 的挑戰。Jimmy 善於經商，他當年加入黑幫只為求不受欺負，以求安穩做生意。他在中國的生意起初受到中國地方政府的支持，然而，之後卻遇到阻力。地方公安官員石廳長在九七之前臥底香港，熟悉和勝聯成員，他告知 Jimmy 只能在中國旅遊不能做生意，石廳長的深意在於他們只想跟話事人打交道。為此，Jimmy 決心競選話事人，經過慘烈的鬥爭打殺，他終成話事人。在中國官方眼中，他賺錢拚事業的野心勝於幫派版圖的擴張，是維持穩定的好棋子，希望他取消和勝聯的選舉制。在社團傳統與中國事業版圖之間，他最後將和勝聯的象徵——龍頭棍埋入長老的棺木裡。這一幕自然是中國官方以商逼政的隱喻。很有趣的對照是，前述強調中國蓬勃發展的市場是香港人光明未來的合拍片裡，都沒有觸及官方權力如何介入市場的運作與對香港的策略。

香港電影向有不直接碰觸現實政治但以黑幫、臥底等電影類型含沙射影的傳統。不過，隨著中國因素在香港的強化，香港電影對現實政治的關切更趨直接，二〇一五年的《十年》

與二〇一六年的《樹大招風》各有指向，《十年》是對香港未來不安的想像，普通話取代廣東話、言論限制無所不在，《樹大招風》則是透過三大搶匪的寫照將現時香港的氣氛退回到九七大限前的那種極端不安。這些作品，可視為對香港主旋律的批判。

兩岸合拍片的刻板情節

「今日香港，明日臺灣」。香港與中國的合拍片類型繁多，不過，其中一部分卻成前述的主旋律電影，臺灣與中國的合拍片裡，有沒有這樣的趨向？

兩岸合拍片當中，不乏刻板化的主題——一九四九年的國共情仇。舉例來說，王童導演的《風中家族》（二〇一五）從三個年輕人帶著一個小娃兒到臺灣而後潛身民間自力維生的故事，電影透過小人物帶出庶民歷史，一如早年的作品《香蕉天堂》。《風中家族》極為精湛，可惜的是最後結局仍需來一場第二代像是國共大和解的尋親之旅，這或許是合拍片的限制所在。另一種狀況則是刻意去政治。《麵引子》（二〇一一）的主角在國共戰爭時被國民黨軍隊強拉當兵而後來臺，他只能與妻兒隔海相思，隨著長時間的臺海對峙，他也在臺另組

家庭。多年後，主角終於能夠返鄉探親，吳興國所飾演的主角回鄉後思鄉與紀念已逝親人的表演讓人動容，然而，只見返鄉認親的感傷，未見探問親人是否因為主角到臺灣的因素受牽累？返鄉探親多少成為空洞的感傷之旅。

可供對照的作品是中國導演王全安的《團圓》（二〇一〇），這部作品根據真實故事改編，一九四九年跟軍隊來臺灣的老兵，多年後回到上海尋找失散多年的妻子，前妻已另組家庭，老兵提出一個驚人的要求，希望她與他回臺灣共度餘生。電影主軸就在三位老人——凌峰所飾演的臺灣老兵劉燕生、前妻喬玉娥和現任丈夫陸善民之間展開。喬玉娥承認劉燕生是摯愛，但感謝現任丈夫當年的收留，她的丈夫是解放軍，因為喬玉娥曾為國民黨軍人前妻之故，在軍隊裡備受刁難無法升職，文革期間也因此受到批判。國共對峙歷史糾葛盤根錯節，大時代下小人物各有因此而來的顛沛流離與悲苦，何以鄉愁輕易地泯去歷史與政治的恩怨？

主旋律電影原是中國特色的內需產業，而今卻外溢成為華語電影的一景，小心主旋律！不是用另一個相反的政治立場對抗，而是以更多樣的詮釋觀點與關照瓦解主旋律簡單的愛國主義！

Chapter 3 ▼ 時代的高低音

「大哥大嫂新年好，我是你的兒，你是我的爺！」

——電影《鬼子來了》

「我爺爺九歲的時候就被日本人殘忍地殺害了！」

——電視劇《抗日奇俠》

八〇年代主旋律電影一詞問世之際，因為定義不明確，電影局領導們各自發揮政治想像力加以詮釋，此景堪稱官場一絕。曾有電影局官員將之詮釋為最主要的音律，這種比喻頗為貼切，領導人神話、革命敘事與國族疆域正是政治五線譜上數十年不變的主要音符。

不過，在大片時代裡，仍有導演試圖找出不同的音律，對幾個傳統議題重新闡釋帶出新意，這幾個論題是國民性批判、民族寓言與對日本的歷史情結。導演們所帶出的音律，或有高明之處，堪稱時代的高音，但也有可笑的拙劣手法，就像時代的低音。

高低音帶出大片時代的另種聲響。

大片時代的民族寓言

寓言，以淺顯的故事彰顯抽象觀念。民族寓言，以易懂的故事帶出圍繞民族的敘事，在中國的脈絡裡，民族寓言與國民性批判息息相關。國民性問題，自晚清梁啟超的《新民說》一九○二年於《新民叢報》開始連載以來，成為二十世紀中國的重要論題。在梁啟超筆鋒常帶感情的筆下，中國經常以病人之姿出現，欠缺權利觀念、沒有公共意識等是中國的頑疾，梁啟超則不厭其煩地以醫生之姿提出完治的藥方，讓中國成為近代民族國家。

梁啟超之後，對國民性提出最猛烈批判的莫過於魯迅。魯迅早年留學日本習醫，但他很快放棄習醫改從事文學創作，其間的轉折就在於「幻燈片事件」──日本課堂裡老師所放的幻燈片當中，是日俄戰爭時一位做了俄國間諜的中國人為日軍所發現，當眾斬首，而旁邊則是體格強健但表情麻木的中國人圍觀。他在一九二三年《吶喊》的前言裡寫道：「凡是愚弱的國民，即使體格如何健全，如何茁壯，也只能作毫無意義的示眾的材料和看客，病死多少

是不必以為不幸的。所以我們的第一要著，要在改變他們的精神，而改變他們精神的，我那時以為當然要推文藝，於是提倡文藝運動了。」也在《吶喊》的前言裡，他提出「鐵屋」的比喻，「裡面有許多熟睡的人們，不久都要悶死了，然而是從昏睡入死滅，並不感到就死的悲哀」，魯迅的文藝運動，無非就是敲醒沉睡中的人們。一九二一年開始發表的〈阿Q正傳〉，小說人物阿Q，其性格集自大與自卑於一身，以精神勝利法存活世間，阿Q的性格也正是中國民族性的象徵，魯迅希望透過小說揭露、批判予以改變。

管虎的《殺生》（二〇一二）極富寓言色彩，隱喻多重，不難讓人與魯迅的國民性批判產生聯繫。電影改編自短篇小說〈兒戲殺人〉。小說的情節是現代版的刑事案件，導演將角色複雜化並將時空搬移到民國初年西南偏遠山區的長壽鎮。該鎮以當地居民長壽聞名，清代皇帝賜名長壽。為維持美名，鎮中年長老人由鎮民共同服侍，只要老人一息尚存，就設法使之成為長壽老人。封閉小鎮的寧靜，被黃渤所飾演的牛結實強力壯個性不羈，好惡作劇，他的作為幾度惹惱鎮民，諸如在水井撒下春藥，全鎮集體演出活春宮、從祖墳挖出財寶當禮物送人等。然而，真正觸怒鎮中長老的則是他牴觸鎮中律法——寡婦須隨已逝的丈夫入水陪葬，牛結實卻救了啞巴的寡婦一命。兩人而後一起生活，寡婦並懷有身孕。對鎮民

來說，此舉大逆不道，長壽鎮鎮長老決定找來牛醫生對付牛結實，他同是長壽鎮出身，頭腦靈敏、接受過現代醫學教育，更重要的是，他的祖父受牛結實的惡作劇驚嚇而死。鎮民聽從牛醫生發號施令，或設局讓牛結實撞車，或辦飲宴藉機灌醉他再加以收拾。然而，這些都沒有得逞。

人性之惡在於計畫未能得逞後，一次再一次的詭計，只為了違反律法的眼中釘。牛醫生與鎮民將對象移轉到寡婦肚子裡的孩子，心知眾人欲置他於死地的牛結實，為了保全小孩，只有隻身推著棺材離開長壽鎮。離別之際，他與眾人逐一道別，此刻人們又心懷不捨。最終，他死在長壽鎮外，一位路過的醫生發現屍體，好奇的他進入長壽鎮抽絲剝繭解開謎團，最後也讓寡婦帶著孩子離開長壽鎮另過新生。

電影裡的牛結實，讓人想起魯迅〈阿Ｑ正傳〉裡的阿Ｑ，同樣是鄉里間人們蔑視的晃遊者，鄉里間的意見領袖也同樣是秀才與長老這樣的封建力量主導。寡婦的角色也讓人想起〈祝福〉裡命運多舛的寡婦祥林嫂，她一生受盡欺凌的悲劇，都來自封建社會施加的力量。

不過，很不同的是醫生與鎮民的角色。電影裡，醫生既是專制力量的共犯，但也是讓寡婦母子重獲新生的力量。至於鎮民，他們盲目地成為專制力量的共犯，但最終良心未泯。

二〇一六年讓人驚豔的作品《不成問題的問題》也可放在這個脈絡下解讀。導演梅峰本身是北京電影學院教授，也曾任婁燁《春風沉醉的晚上》與《浮城謎事》的編劇，《不成問題的問題》是他擔任導演的初試啼聲之作，這部改編自老舍作品的電影，果然功力深厚。老舍一九四三年發表同名原著之際，正值日本侵略，但老舍卻架構了一個遠離戰火的樹華農場演繹中國政治與社會。樹華農場的丁務源主任，為人八面玲瓏，尤其深諳逢迎送禮一套，對股東及其夫人的關係經營甚深，不過，農場業務卻處於虧損狀態。這與他的敷衍有直接關係，他放任工人偷雞摸狗，工人偷賣雞蛋、蔬菜甚至賭博也不制止。他深知，只要搞好上面，一切都不成問題。然而，農場的虧損不得不讓股東痛下決心換了新主任尤大興。他是英國園藝學博士，學藝紮實更有農業強國的理想。一向嚴以律己的他上任之後便立下嚴格的農場工作守則。工人們起初也洗心革面認真工作，但日子久了，終究還是懷念起丁主任時代。最終，工人們在煽動下，起身反抗尤大興，丁務源也重回主任原職。

真才實學的比不上搞關係的，是小說的主軸，也是中國社會的寓言。電影中除了以黑白片的方式重新演繹這部小說之外，對白與鏡頭也多加考究，風格與費穆一九四八年的作品《小城之春》有所傳承之處。此外，飾演丁務源的范偉，演技收放得宜，幾乎可說是改編劇

本是以他為主角量身打造。放在本文的脈絡下來看，丁務源與尤大興的對照雖是主軸，但卻有一個重要配角，也就是象徵人民的工人，他們可能勤奮可能怠惰可能講理可能鄉愿，一切端視社會情境。不同於《殺生》討論人性善惡本質，《不成問題的問題》更是從社會脈絡討論人性。

《白鹿原》裡的民族秘史

人性始終是民族寓言的主要論題，小說版、電影版的《白鹿原》則將人性放置在社會秩序瓦解與重新建立、政治路線激烈對峙的時局下，人性扭曲盡在其間。

電影《白鹿原》（二〇一〇）根據一九八九年完稿的同名小說翻拍，這部小說以陝西關中平原盛產小麥的白鹿原為背景，時空貫穿民國成立、共產黨建黨、國共合作與分裂、日本侵略乃至中華人民共和國成立，從白家與鹿家之間的家族恩怨帶出大時代的變遷。小說分量極重，多位重量級導演嘗試將之搬上銀幕但始終未果，卻在作品曾獲柏林影展金熊獎的年輕導演王全安手中完成。

電影版的《白鹿原》從小說擷取主要人物與架構。白嘉軒為白鹿原的族長，職司鄉規、管理祠堂。白家向與鹿家不睦，鹿子霖一九一二年到縣城參加革命，也因此成為管理地方的鄉約。鄉約是政府的地方官員，這恰與白嘉軒的宗祠力量對峙。白嘉軒有子白孝文，拜家中長工鹿三為乾爹。鹿子霖亦有子鹿兆鵬，與白孝文、黑娃年紀相仿，彼此相熟，但他們的人生命運卻與大時代的政治變動交織。白孝文在其父嚴格教導下，漸漸培育出族長的威望。鹿兆鵬在縣城讀了幾年書，知道戀愛自由，他參加完反親一手安排的婚事後，隔日便逃離白鹿原。至於黑娃，雖然白家厚待，但桀驁不馴，寧願以麥子成熟時幫人收割麥作的麥客為生。黑娃在年邁的郭舉人處當麥客之際，其年輕小妾田小娥勾引黑娃，兩人通姦為郭舉人所發現，只有回到白鹿原生活。

黑娃與田小娥準備成婚，但白嘉軒堅持顧及名譽不讓他們的名字進祠堂，鹿三更是不滿兒子做了敗德之事。在白孝文暗中安排下，總算找到棲身之處。此時的鹿兆鵬也回到白鹿原，此時的他，成為白鹿原第一所小學的校長。鹿兆鵬的另一個身分是共產黨員，他除了在鄉間的基層教育組織力量，也組織農會向地主進行抗爭。黑娃是鹿兆鵬的盟友，共產黨反封建的訴求打動了他，他與白小娥結婚卻無法進祠堂一事是主要刺激。然而，一九二七年國共分裂

之後，原來被鬥爭的鄉長重獲權力，鹿兆鵬與黑娃只有逃離白鹿原。

田小娥孤立無援，鹿子霖趁虛而入。好色陰險的鹿子霖除了染指田小娥之外，他窺知白孝文對田小娥有暗戀之情，設計讓白孝文壓抑多年的情慾大爆發，甚至不惜與父親決裂，變賣家產與田小娥到縣城過了一段短暫的揮霍生活。賭光之後，只有回到白鹿原。此時，正值國民黨軍隊十五現大洋徵兵。身無一物的白孝文爽快答應從軍，田小娥獨守白鹿原。兒子從軍、白孝文與父親決裂皆因田小娥而起，鹿三憤怒地殺了田小娥。田小娥死後，白鹿原發生瘟疫，恐慌的人們為田小娥造了一座塔。數年之後，黑娃回到白鹿原，才知田小娥已死，他打了白嘉軒，因為他和田小娥的一切就因他不讓進祠堂，他也象徵性地修理了父親，因父親他失去了田小娥。在大時代的變動下，白鹿原捲入時局的漩渦。鹿子霖因其子成為共產黨要員遭到逮捕，白鹿原也在日本軍機轟炸下滿目瘡痍，電影的最後，只見鹿子霖發瘋在白鹿原上奔逃。

　小說《白鹿原》浩浩五十二萬字，小說的扉頁上便是引自法國作家巴爾札克的「小說被稱為是一個民族的秘史」。那麼，《白鹿原》帶出什麼樣的秘史？《白鹿原》的敘事方式與手法不難讓人聯想到哥倫比亞作家馬奎斯魔幻寫實的代表作品《百年孤寂》（中國譯為《百

年孤獨》）。事實上，馬奎斯的《百年孤寂》一九八四年在中國翻譯出版之後，恰逢中國八

○年代的文化熱，當時文化熱的主題之一，便是如何表述中國歷史、民族性格的「尋根熱」。

《百年孤寂》的敘事方式因而對中國作家產生相當大的衝擊，諾貝爾文學獎得主莫言是其中

代表，他的獲獎理由便是「將魔幻寫實主義與民間故事、歷史與當代社會融合在一起」。

《白鹿原》完稿於一九八九年，《百年孤寂》對作者陳忠實應該也有一定的衝擊，同樣

是透過地方家族的興衰勾勒大歷史，小說中也同樣穿插自然災害的情節。不過，《百年孤寂》

以魔幻寫實的手法所帶出歷史的敘事，不乏挑戰、質疑官方觀點之處。相較之下，《白鹿原》

則是依照滿清↓民國↓共產黨的出現↓第一次國共合作↓第二次國共合作↓中華人民共和國

建立的官方正史架構進行。儘管如此，《白鹿原》還是有透過複雜人性間接質疑一向無上光

榮的共產黨革命敘事，例如落魄的白孝文加入國民黨軍隊之後，他幸運地活下來，回到故鄉

父親重新接納他。立志成功的他投機地加入共產黨陣營並成為縣長，長年從事游擊戰的黑娃

則是副縣長，他是典型底層出身、官逼民反的人物，有其象徵性，但白孝文卻處決了戰功彪

炳的黑娃。

非常有趣的是，編劇蘆葦對電影版的《白鹿原》提出異議。蘆葦何許人也？他在中國

電影圈內極負盛名，《活著》與《霸王別姬》都是出自蘆葦之手的劇作。蘆葦原本參與《白鹿原》劇組，但蘆葦的《白鹿原》劇本二稿未通過電影審查後，導演王全安以自己的劇本通過審查電影開拍並成功上映。然而，陝西出身的蘆葦批判電影版《白鹿原》只成賣弄性感的「田小娥傳」。

即便《白鹿原》已上映，蘆葦再持續修改劇本，七易其稿之後於二〇一四年出版《白鹿原：蘆葦電影劇本》與《白鹿原：蘆葦電影劇本創作筆記》，他的心願是希望有朝一日再有導演翻拍《白鹿原》。蘆葦此舉，無疑是對浮躁的大片時代提出示範。至此，《白鹿原》有三版本，一是陳忠實的小說版、二是王全安的電影版以及蘆葦的劇本版。蘆葦的劇本版當中，人物角色更加鮮明，例如作為族長的白嘉軒，他有著一切依循族規而行的封建固執，但他為人光明，就連與他不睦的鹿子霖落難時，也義不容辭加以營救。此外，為強調兩代之間的對立，部分角色也加以改動，例如強化父子對立的張力，蘆葦劇本裡，白孝文不是政治上的機會主義者，他後來跟鹿兆鵬一樣激進，最後與封建的父親算了一筆帳。

總結來說，政治、社會與情慾是《白鹿原》三個版本的差異。在小說版裡，白鹿原的年輕一代，在大時代的變動下，有不同的政治參與角色，其中，有為獲致權力的人性扭曲，

也有懷抱純潔理想但悲劇收場的人物。在蘆葦那裡，他側重的是白鹿原這個鄉土的封建秩序如何維持以及如何被捲入新時局的年輕人所瓦解。在王全安那裡，白鹿原則是以田小娥為中心，男性各種慾望交織而成之地。三者各有所長。

《讓子彈飛》的政治隱喻指認狂歡

革命敘事是主旋律當中數十年如一日的音律，不過，在大片時代裡，卻出現了有趣的翻轉。《讓子彈飛》二○一○年上映，天才之作，經典行列，最為奇妙的是作品引起不同政治立場的解讀而且各自都能自圓其說，堪稱指認的狂歡。《讓子彈飛》根據馬識途的小說《夜譚十記》中的〈盜官記〉改編。作者馬識途，一九一五年出生，一九三○年代便投入共產黨的地下工作，他在西南聯合大學當過職業學生，也曾潛伏基層當過小公務員。《夜譚十記》從一九四二年開始寫作直到四十年後的一九八二年完稿。書中所述，不少是三○、四○年代國民政府官場光怪陸離之事，這些源自馬識途在公務機關的所見所聞，〈盜官記〉也不例外。

〈盜官記〉主角張牧之，出身貧窮之家，從小被送到地主之家幫傭。長大之後，他的妹

妹到地主家探望張牧之，卻被地主玷汙。張家人打了官司，但地主遞了張名片給審案的縣太爺，一切不了了之，果真權錢相護，百姓冤屈無處伸張。就像《水滸傳》裡的逼上梁山，張牧之也上山當起土匪劫富濟貧，幾年之後，他羽翼漸豐，成為人們口中神秘的張麻子。一日，買官上任前來縣城的王家賓不慎落水，張麻子索性替代上任。從土匪到縣長，張麻子打擊地主惡霸個性不改，只是，從綠林到廟堂遊戲規則不同，他找來的師爺為他惡補三民主義諸如「平均地權，節制資本」等根本精神。買官者不外乎壓榨民脂民膏而後離去，張牧之前任的縣長留下「二五加租」農民向地主交租的規矩，事實上，當時國民政府頒定的規則是「二五減租」（減收百分之二十五的田租），張牧之依此規則要求地主。也因此得罪地主黃天榜。

黃老爺子一方面找來國民黨省黨部主委乃至特務系統人士前來調查張牧之的底細，另一方面，黃天榜與張牧之兩方人馬也彼此較勁。張牧之人馬將黃天榜五花大綁準備公審之際，另一方的王特務早離開縣城調來保安部隊將張牧之逮捕，最後張牧之被斬首示眾。馬識途的筆鋒以諷刺見長，〈盜官記〉裡諷刺的是國民黨雖然宣稱以三民主義改變中國，但是，真正實踐者卻是由盜匪冒充縣長的張麻子，張麻子深受百姓愛戴，但最終將張麻子斬首的卻是國民黨系統的特務。

《讓子彈飛》同樣以民國初年為背景。花錢買官赴南方康城上任的馬邦德夫婦，赴任途中，遭到張麻子襲擊。為求保命，馬邦德謊稱自己是縣長師爺，準備赴鵝城上任。張麻子雖是劫匪，但當年卻是蔡鍔手下的大將張牧之，北洋軍閥割據的亂世，只有落草為寇。雖為劫匪，他堅持劫富濟貧，彷彿將年輕時未能完成的國富民強理想以劫匪之道完成。張麻子假冒馬邦德帶著師爺赴鵝城上任。鵝城是個貧瘠之地，黃四郎靠著亂世販賣煙土富可敵國，坐霸一方，鵝城百姓對他敢怒不敢言。張麻子上任之後，目標對準黃四郎，兩人既有英雄惺惺相惜之感，激烈的較量卻也隨之開展。張麻子眼前除了黃四郎這個對手之外，還有一個隱形的對手——鵝城的百姓。時代已改朝換代為民國，但鵝城百姓卻封建不改，見到官員便下跪，還喊「青天大老爺」，面對黃四郎這樣的惡霸更不敢起身反抗。在這樣的情勢下，張麻子的革命幾無動能。最終，張麻子巧用黃四郎的替身，他的長相與說話方式與黃四郎無異，張麻子索性在群眾面前把他當作黃四郎斬首示眾。以為黃四郎真死了的群眾，紛紛前往黃四郎豪宅打劫。

革命已經終結？張麻子的手下們告別了張麻子，他們要前往浦東。

從〈盜官記〉到《讓子彈飛》，張牧之的角色設定迥然不同，〈盜官記〉裡是綠林好漢

起義失敗的悲劇，《讓子彈飛》裡是有識之士，追隨過參與辛亥革命與二次革命的大將軍蔡鍔，甚至也在日本居住過，對介錯（切腹）文化極為熟悉。然而，或因時局混沌，遁世為盜匪。這個角色設定就把張牧之帶入中國近代史的脈絡當中，而非僅是鄉野間傳奇的綠林好漢。更有趣的，則是〈盜官記〉裡嘲諷的是國民黨三民主義的名不符實，但《讓子彈飛》卻像是共產黨的革命敘事。為何會有如此的認知？首先，中國對辛亥革命的評價是資產階級革命，革命雖成，但農民工人並未翻身，此外，封建思維也並未完全清除。電影裡對民國亂象的批判，如鵝城百姓見官仍下跪甚至稱青天，這與既有的歷史敘述相同。其次，張牧之的經典臺詞「公平！公平！他媽的還是公平！」、鼓動群眾與地主惡霸對幹的作法，不難讓人想起共產黨一九二〇年代末期開始的土改運動。

《讓子彈飛》在中國上映之後引起指認的狂歡，例如將張麻子與黃四郎的對決過程比喻為共產黨的革命，張麻子革命成功後，他的追隨者前去上海浦東則比喻為改革開放。也或者，張麻子先到鵝城，鵝城即是蘇聯的諧音，亦即影射中國革命向蘇聯學習。指認狂歡的背後，張牧之的革命英雄形象值得探究。在中國，革命英雄的形象與事蹟總是不斷被傳誦，在中小學教科書、在電影與小說裡。不過，改革開放前後的革命英雄形象卻有所差異。改革開放前

後同樣出現國內戰爭與對日抗戰爭英雄的描述，但是，有一類英雄卻悄然消失。一九四九年建國後同到一九七六年文革結束之間的二十七年之間，在強調階級鬥爭的年代裡，電影與小說裡的革命英雄多是貧窮出身，他們受過剝削而後加入共產黨行列，以純潔之信念實踐革命，他們的革命對象是地主，信念是苦勞大眾得以出頭天。然而，改革開放之後，階級鬥爭卻已是明日黃花，這類英雄也隨之消失。《讓子彈飛》之所以引起共鳴，很大一部分從張牧之身上聯想到房價物價高漲的現實裡，卻無追求公平的英雄。

戰爭時期生與死

同樣是姜文的作品，《鬼子來了》（二〇〇〇）則以中日戰爭末期日本投降前夜的北方農村為背景。夜黑風高的晚上，姜文所飾的農民馬大三家裡突然傳出敲門聲，馬大三問道：「誰啊？」對方隨即回答：「我！」開門之後，那個「我」丟下麻布袋之後走人，並聲明改日再來取。麻布袋裡原來是被綁的日本軍人和中國人翻譯。村裡出現被綁的日本軍人，所有人不知如何是好。日本巨星香川照之所飾演的日本軍人花屋小三郎，見到中國人便兇狠說話

以顯皇軍威嚴，然而，翻譯者是被日軍抓去的中國人，他粗通日語，為求氣氛和緩避免被殺，他將花屋小三郎的話一律翻譯為「大哥大嫂新年好，我是你的兒，你是我的爺」。村民為求生存，既不想得罪日軍也不願受抗日義勇隊的牽連，面對這個燙手山芋，只好由事主馬大三和老婆合力照顧。

折騰半年之後，大家聽從花屋小三郎的建議，部隊長官與他同鄉，日軍會善待村民並給予糧食。村民將花屋小三郎送回日軍軍營後，日軍長官以為村民找到失蹤的軍人送回，基於中日友好答應報酬並加碼舉辦日本軍人與中國農民的聯歡晚會。會中，載歌載舞之際，日軍長官見香川照之與中國人熟稔，甚至還能說幾句中文，發現情形不對。花屋小三郎所能說的中文也就是「大哥大嫂新年好，我是你的兒，你是我的爺」，長官要求翻譯，這次中國人翻譯照實譯出。日軍長官憤怒不已，優等皇軍，豈能如低聲下氣求生存？憤怒之下，長官要求香川照之刺殺中國村民，一場屠殺於是展開，友好與屠殺之間，就在一線之隔。

先接老婆再到晚會現場的馬大三，只見到屠殺後凌亂的現場，他一心復仇。此時，日本已戰敗，花屋小三郎等人被關在俘虜營。馬大三佯裝在俘虜營外賣香菸的小販，伺機潛伏進入。一日，他掌握機會進入報復，殺了幾個日俘，但是，也被主張寬容對待日俘的國軍逮捕，

並依漢奸罪罪名立即行刑。槍決前，馬大三冷笑，一句「大哥大嫂新年好，我是你的兒，你是我的爺」讓村民善待花屋小三郎，但也因為這句話釀成村裡的大屠殺。反諷的是，國軍連長下令行刑，行刑者正是花屋小三郎。

如果說《鬼子來了》以一個村民的視角勾勒出不同於既有歷史的敘事，九年之後的《鬥牛》，一如《鬼子來了》的由邊緣角色折射出大歷史，不同的是，這次的主角是一頭牛。二戰期間，德國、日本與義大利結盟之後，其他國家也組成反法西斯聯盟，畜牧業發達的荷蘭，透過共產國際送了頭牛給中國。黑白相間的乳牛與中國黃牛明顯不同，荷蘭牛到中國村莊之後由誰來養？所有村民自顧不暇，長老採取抽籤方式決定，黃渤所飾的牛二中籤，但牛二百般不肯，長老以寡婦九兒下嫁為條件逼他就範。牛二只是代養，改日還得還給八路軍。

牛二與荷蘭牛開始面臨一連串顛簸的命運。先是日本軍隊隨後進村，村民無一倖免，包括九兒在內。遠在鄰村照顧牛的牛二逃過一劫。然而，另一支由鄰村而過的日本軍隊卻活捉了這隻荷蘭牛。這隻牛驚人的奶量，成為日軍的營養補充品，然而過量的汲取乳牛不堪負荷。日軍過後，隨之而來的是餓壞的中國同胞，同胞們見牛心喜，偷搶拐騙就為了將牛殺了大快朵頤。不料，過程中他們誤中日軍留下的埋伏身亡，未能得逞。有趣的是，帶著乳牛逃亡的

牛二，遇上落單的日本軍人，日本軍人跪地求饒，強調自己沒有殺中國人，但語言不通，他只有在地上寫出沒有殺人。大字不識一個的牛二，看到「人」字誤以為是八路軍的八，直認這個日本軍人跟八路軍有關。這名軍人在家鄉有養牛經驗，透過按摩恢復九兒的健康，這也是中國電影中少見的日軍正面形象。

牛二與荷蘭牛感情日深，甚至稱呼牝九兒。牛二牽著九兒，遠離人群走向山上。途中，遇到共產黨軍隊，牛二將委任狀給軍隊領導看，忙著行軍的領導索性把牛給牛二。不識字的牛二身心俱疲，感覺來日不多，要求領導在四張小紙上寫「牛二之墓」四個字。《鬥牛》堪稱乳牛版《活著》（一九九四），張藝謀的《活著》談的是敗家的紈絝子弟福貴賭光家產後，洗心革面以皮影戲為生，但在混亂的年代裡，他被國民黨拉去當兵，而後又成為共產黨俘虜。福貴的命運自己無法掌握，家人的命運亦復如此，中國建國之後，兒子在大躍進時期被車撞死，女兒在文革時期難產而死。大時代的變動裡，活著是卑微也是尊嚴。《鬥牛》裡，各種力量都想利用乳牛，唯獨牛二與牝生死與共，在亂世中活著。

中日友好時期的日本想像

儘管《鬼子來了》獲得坎城影展評審團大獎，但在中國卻是禁映的命運，根據〈關於《鬼子來了》的審查意見及審委會名單〉，《鬼子來了》電影共有十五處須修改，總結來說，原因有二：一是表現了中國民眾在抗日大環境下的麻木愚昧，未表現出抗戰大環境下對侵略者的仇恨；二是不但沒有暴露日本軍國主義者的本質，而渲染其狷獮氣氛[13]。

電影審查意見裡的文字，再現現實裡中國政府對日本的強硬態度。值得注意的是，如果拉長時間從中國的轉捩點改革開放開始起算，在將近四十年的時間裡，中日關係前二十年和諧，後二十年對峙，電影中的日本也在中國的現實所需與歷史仇恨當中纏繞擺盪。前二十年的和諧，中國正值改革開放，將日本視為一個參照。一個象徵性的例子就是一九七八年，鄧小平訪日，他搭乘新幹線從京都到東京，當日本記者問他感想時，他一語雙關地回答：「快，中國發展就是要快。」鄧小平的回答，也為一個時代定調。一九七九年，當時最受討

<hr>

13 參見〈關於《鬼子來了》的審查意見及委員會名單〉，收錄於啟之編著，《姜文的「前世今生」：鬼子來了》，臺北，新銳文創，二○一二年：六－九頁。

論的小說之一是〈喬廠長上任記〉。小說開篇的提問是：「時間和數字是冷酷無情的，像兩條鞭子，懸在我們的背」、「日本日立電機廠，五千五百人，年產一百二十萬千瓦。咱們廠，八千九百人，年產一百二十萬千瓦。說明什麼？要求我們幹什麼？」小說的主軸是文革結束後，工業生產卻也沒有因為政治動亂的結束而有新局，文革期間受批判的喬廠長主動上任開展新局。在這裡，日本成為中國工業重新發展的參照。這不單單是小說家的文字，也是中國政府的趨向。一九七八年，鄧力群、馬洪、孫尚清、吳家駿等幾位政府官員、幕僚訪日，返回中國之後，他們將這趟考察寫成《訪日歸來的思索》（一九七九）。中日之間工業生產的比較是其中核心，諸如「東京有個百貨公司，按品種、規格來說，經營五十多萬種商品。我們王府井百貨公司是兩萬兩千多種」。如果說百貨公司販賣的是奢侈品，但就連中國社會主義建設極為強調的基礎工業也遠居下風，「日本鋼的年生產能力已達一億四千萬噸。中國則是鋼的年產量僅有三千一百萬噸，長春汽車廠年產，豐田汽車廠年產二百八十萬輛。中國則是鋼的年產量僅有七萬輛。」更為重要的，日本是典型資本主義社會，不但工業生產有效率，社會秩序也極為良好，對這些出訪找尋變革之道的官員來說，資本主義未必等於教條中的罪惡淵藪。

日本現代化生活想像不僅止於專家筆下的制度比較，人們從日本電影與電視為中介，看

到何謂現代大城市生活，一九七八年，文革後第一部引進的電影高倉健所主演的《追捕》，在中國引起**轟動**，這是一部扣人心弦的推理題材故事，不過，在故事之外，人們更想看到電影裡日本的現代生活。八〇年代，中國開始積極發展電視臺，鑑於本土製作能力有限，大量引進日本電視節目，山口百惠成為在中國最具知名度的日本女星，她與三浦友和主演的《血疑》成為一代人的記憶。與《追捕》相同，曲折的劇情外，人們同樣想要透過這齣電視劇看到東京與巴黎的異國風情。日本作為現代生活與工業生產效率的參照，這個日本想像取代了毛澤東時代日本的想像，日本不完全是《小兵張嘎》（一九六三）或是《地道戰》（一九六五）裡的鬼子。中日之間不見得是兵戎相見，日本人的形象也不是殘暴的負面形象。

新的時代，新的想像與新的元素。

改革開放的新時代裡，幾乎就是大和解的氣氛。一九七九年改革開放之初的電影《櫻》，就以中日人民深厚情感為主軸。戰爭期間受到日本政府宣傳赴中國發展的女性高崎洋子，在一九四五年戰爭結束前夕貧病交迫，她將女嬰交給一位中國大嬸撫養，中國大嬸交給高崎洋子一個手鐲，作為未來認親信物。中國大嬸將女嬰取名陳秀蘭，與大嬸的兒子陳建華一起成長。然而，戰後高崎洋子回到日本之後，寄來手鐲與信件，陳秀蘭回到日本與母親團聚，母

親為她取名森下光子。文革期間，陳家因為曾收養日本人受到嚴重的批鬥，已成工程師的陳建華因此在幹校受訓，幹校是文革期間有「政治汙點」的知識分子進行政治再教育之地。

一九七五年，中國中央特批與日本合作的項目，日本專家赴中國共同開發，陳建華與森下光子分別代表中國與日本的專家。早已認出森下光子是秀蘭的陳建華，遲遲不敢相認，畢竟，陳家已因通敵疑慮受到批鬥。知悉箇中原因的森下光子，留下書信後回日本。事實上，這部電影除了表述中日和解之後，也批判了文革，電影中的合作項目最終因政治因素告終。森下光子再次造訪中國，是改革開放之初，陳家人再無顧忌，在機場迎接森下光子。

《櫻》是北京電影製片廠的作品，在友好的年代裡，甚至也出現中日合拍片《一盤沒有下完的棋》（一九八二），這是以加入日本籍的棋聖吳清源為原型改編的電影。一九二〇年代，日本棋手松波麟作應邀到北京作客，他與江南棋王況易山對弈，兩人棋逢對手也惺惺相惜。松波發現況易山之子阿明甚具潛力，說服況易山將兒子送往日本深造。然而，一九三〇年代東渡日本之後，日本侵略中國，況易山與松波兩家人捲入戰爭的漩渦，也歷經慘痛的悲劇。在電影的敘事當中，中日關係之間的表述主調是存在國家對抗，但人民之間友好地往來，日本人不完全是鬼子。這部合拍片其實也反映當時中國官方的日本想像的定調。

繞不出的南京

儘管中日之間曾有蜜月期，但是，南京仍是繞不過的情結。

中國第一部以南京大屠殺為題材的電影是一九八七年的《屠城血證》，這一年，是南京大屠殺五十週年。電影以醫師展濤為主角，他是金陵大學美籍教授米爾斯的得意門生，米爾斯的女兒則是他的女友。展濤原本將跟隨米爾斯至美國從事研究，但日漸增加的戰爭傷患讓他毅然留在中國。日軍進入南京後，展濤在國際安全區服務，他嚴守執行國際安全區的規定，進入安全區的士兵必須去除武裝，然而，日軍仍然侵入安全區強姦婦女。

面對日軍暴行，展濤認為有必要公諸於世。他有位傷患是照相館老闆，進入南京城後四處拍照的日本士兵要脅他沖洗照片，否則火燒照相館，這位傷患為了懷孕的太太以及女兒不得不從。不過，太太與女兒卻在安全區遭到強姦。憤怒的老闆將日本軍人所拍照片提供展濤，照片裡盡是日軍在南京的罪行。展濤準備將照片帶出南京公開，然而，日軍展開一系列的追殺，最終，展濤犧牲自己在火中身亡，照片則已在女友手中，她搭著船離開中國。值得注意的是，根據導演的回憶，《屠城血證》拍攝時，中日關係微妙，許多單位領導前來打招呼，

囑咐不要把電影拍得太過血淋淋影響兩國關係，導演因而弱化砍人頭與強姦婦女的情節。[14]

《屠城血證》從控訴者的立場帶出南京大屠殺，而後，九〇年代與大片時代各有以南京大屠殺為主題的電影，但卻都引來不同的批評聲音。

一九九六年的《南京一九三七》是臺灣與中國的合拍片，導演是吳子牛，臺灣的秦漢與劉若英參與演出。作為第五代導演之一的吳子牛，一九八八年的風格獨特的《晚鐘》便以中日戰爭題材獲得柏林影展銀熊獎。電影中，一九四五年戰爭結束之後，仍有不知戰敗的日軍殘留中國，一日，八路軍發現一名飢餓的日本士兵，給予食物救起後，才知遠方山洞裡還有日軍約三十多名。八路軍帶著日軍回到山洞並答應提供免費食物提供日軍。飢餓的日軍陸續從山洞而出，其間，意外地出現為日軍所俘虜的中國勞工，她指控日軍所居山洞尚有被俘虜的中國人。八路軍要求日軍交出人質，壓力之下，日軍交出人質。而後，日軍原準備在山洞裡集體引燃自殺，未料，執行長官卻在此時發瘋，其餘士兵走出山洞投降。

這部電影從人的高度來看待戰爭，對中國軍人來說，當他們在戰爭結束狀態遇上日本軍人，是復仇還是援助？對日本軍人來說，戰敗之後是苟活還是自殺？在此，不再是國家對抗的故事，這部電影的高度，也許就像吳子牛獲得銀熊獎的感言：「如果有外敵入侵，我

會毫不猶豫地去保衛國家，但如果在臨死前還有機會表達看法，我要表達的是『我憎恨戰

爭！』[15]

《晚鐘》在中國內外兩重天，雖然獲得柏林影展銀熊獎，但在中國卻遇尷尬，一是創下

零拷貝的紀錄，也就是沒有發行公司願意發行，事實上，此時正值中國娛樂片高潮，嚴肅電

影乏人問津。二是部分的電影評論仍從民族主義立場批評電影。吳子牛從人道主義的角度討

論戰爭的視角，也展現在《南京一九三七》。電影中，秦漢飾演留日的中國醫生成賢，南京

大屠殺前夕，他帶著日本妻子理惠子與兒女回到中國，成賢加入搶救戰爭傷患的行列。劉若

英所飾演的劉書琴則是小孩的幼稚園老師。隨著戰事的逼近，成賢一家人逃往安全區，途中，

成賢被日軍逮捕。妻女則安然到達安全區，不過，當理惠子以日語向安全區人員表達自己的

處境時，卻引起安全區中國人的反感甚至毆打，直到劉書琴的出面協助。

日軍軍營裡，成賢遇上臺籍日本兵石松，石松基於「同胞情誼」放他一馬，成賢也到達

安全區與妻女團聚。此時，已有身孕的理惠子生產，面對日軍追捕下逃生的成賢夫婦，將新

14　陳炯，〈二十年來「南京大屠殺」電影如何拍屠殺？〉，《人民網》。
15　張煊編著，《吳子牛：晚鐘為誰而鳴》，長沙，湖南文藝出版社，一九九六年：八十頁。

生小孩命名為南京。《南京一九三七》的重心在於一對中日夫婦如何在戰亂中求生，中日夫婦的角色設定以及安全區裡中國人對理惠子的毆打成為爭論的焦點。如果放在吳子牛導演的作品脈絡來看，他其實一貫從人道主義的角度來看待戰爭。

記憶再次挑起

一九九七年，《拉貝日記》中文譯本出版。德國人約翰・拉貝（John H. D. Rabe），一九〇八年到中國開拓西門子公司的中國業務，一九三七年南京大屠殺期間，拉貝在南京與外國傳教士、醫師等共建安全區，《拉貝日記》即是這段期間拉貝所寫的日記。一九九九年，《東史郎日記》出版，日本人東史郎，一九一二年出生，一九三七年二十五歲之際收到徵召令從軍，京都出身的上等兵，該年也參與南京大屠殺，一九四五年從上海回到日本。一九八七年，他將年輕時在中國的軍隊經歷出版成書，十二年之後中譯本《東史郎日記》問世，這本書描寫了他所親臨的南京大屠殺，在他筆下，日本士兵確實殘忍無道。東史郎向中國人民謝罪，也多次到南京大屠殺紀念館懺悔。不過，東史郎在日本與中國卻激起不同的迴

響，一方面，東史郎當年的同袍跳出舉證書中所述有誤，另一方面，《東史郎日記》在中國激起廣大迴響，一九九九年，高齡八十二歲的東史郎更接受中央電視臺知名節目「實話實說」的訪談。

在政治現實上，二〇〇一年小泉純一郎上臺後的參拜靖國神社，中國與日本關係陷入一連串的緊張關係，靖國神社、釣魚臺歸屬乃至民間的反日示威接踵而來，中國與日本的微妙競爭情感，也展現在國家實力的變化上，當日本的經濟神話不再，中國卻漸次崛起，兩部回憶錄的出版加上惡化的中日關係，南京大屠殺在二〇〇九年前後成為眾所矚目的電影話題。

《拉貝日記》（二〇〇九）是中國與德國合拍的電影，主題以拉貝在南京的經歷為主軸。電影中的拉貝，原本要回德國，送別宴會上接受國民政府頒發的勳章時，卻遇上日軍對南京的空襲，死傷無數。拉貝被其他外國傳教士、醫師推舉成為國際安全區負責人，最主要的理由在於他的德國與納粹黨的雙重身分或許較能與日軍對話。電影的一景，便是日軍空襲時，安全區的人們甚至拉開大幅的納粹旗幟以求日軍停止轟炸。

拉貝所建立的安全區雖然拯救了二十五萬南京居民，但他無力阻止日軍進入安全區甚至要女人等行徑。安全區也成為中國導演陸川的《南京！南京！》（二〇〇九）與張藝謀的《金

陵十三釵》（二○一一）的重要場景。值得注意的是，在中國過去以南京大屠殺為題材的電影當中，劇情都有提及安全區，不過，拉貝或以其他名字出現或被略而不提，《拉貝日記》是第一部以拉貝為主題的電影。在中國的脈絡下討論拉貝，有其尷尬之處。最主要原因，在中國的歷史教育體系裡，拯救中國人受到尊崇的是具有加拿大共產黨身分的醫師白求恩，他拒絕蔣介石政府的邀請到延安醫院治傷患。拉貝具有納粹身分，而且是接受國民政府的勳章，與共產黨的抗日論述格格不入。拉貝雖以拯救南京居民受到中國關注，不過，拉貝身分背後的政治卻也帶出與共產黨既有抗日敘事的差異。

新的敘事是否可能？陸川的《南京！南京！》同樣於二○○九年上映，不過，卻引發更大的爭議。陸川在電影中做了大膽的嘗試，以三個層次的角色帶出南京大屠殺：一是劉燁所飾演的國民黨下級軍官陸劍雄；二是拉貝的中國秘書高圓圓所飾的姜淑雲與范偉所飾的翻譯唐天祥；三則是中泉英雄所演出的日本軍人角川正雄。日軍進入南京城之際，高官已離城，劉燁和他的弟兄們正進行最後的抵抗，然而，他們最終和路上收留的孩子小豆子一起被俘。在俘虜營裡，他們見證日軍對俘虜的屠殺，他們因而悲鳴「中國不會亡！」而後，日軍的機關槍對準他們，劉燁身亡，他的副官趙胖子和小豆子幸運生存，他們逃向拉貝所成立的安全

區。拉貝的翻譯唐天祥和秘書姜淑雲是不同典型的中國人。日軍進城之初，唐天祥認為情況不會惡化甚至日軍將帶來秩序，為此，他學習簡單的日語和日軍打交道。唐天祥只關心一家生活之安穩，為此，他甚至向日軍洩漏安全區有中國軍人的訊息。直到他的小女兒被日軍丟出窗外的那一刻，他才猛然從向日軍共犯的角色中覺醒，犧牲自我換取其他同胞的生存。

拉貝秘書姜淑雲奮不顧身照顧難民。當日軍到安全區抓中國軍人時，她不斷冒充難民家屬將被送上日軍卡車的軍人贖回，趙胖子再一次安然生存。姜淑雲要求安全區裡的女性泯去女性特徵以防不測，唯獨妓女小江依然故我，但當日軍要求提供一百名慰安婦時，小江卻挺身而出願赴難。日本軍人角川，是電影中最受爭議的角色。基督教知識分子出身的他，厭倦戰爭，當同僑都在南京攻城殺戮之際，他只是沉默的一員，心中苦悶只有向軍妓百合子傾訴。電影的最後一景，他放了趙大胖與小豆子，也在兩人劫後餘生的相視一笑中結束。

《南京！南京！》影像之外的文化政治同樣值得關注。這部電影在電影審查一關，一波三折。按照導演陸川的說法，二〇〇七年是南京大屠殺七十年，已有幾部以南京大屠殺為題材的電影向廣電總局申請立項。南京題材因可能涉及外交問題，廣電總局之外，還需參酌外交部門的意見。《南京！南京！》原本在外交部門已被否決，不過，透過關鍵人士的引薦，

陸川得有機會進入中南海解釋拍片理念，獲得層峰的背書後，《南京！南京！》也自然得以成功立項開始拍攝[16]。也因為這樣的傳奇性的波折，部分電影評論人士看待這部電影形同主旋律電影。

陸川的南京視角雖有新意，特別是日本軍人角川的角色，可惜失之浮面，導致角川像是日軍裡的晃遊者。他厭惡戰爭，但我們不知他如何在嚴厲的軍隊紀律中生存。二戰之後，日本思想界出現「悔恨世代」一詞，亦即戰前的知識人雖然內心秉持自由理念厭惡戰爭，但是徵兵時，卻身不由己地成為軍隊的一員執行軍令，這種矛盾正是知識人的痛楚。軍令如山無法逃脫，晃遊者式的存在如何可能？

儘管陸川嘗試失敗，但終究是歷史重新詮釋的開始。相對之下，張藝謀的《金陵十三釵》（二○一一）則純屬消費南京，便宜的眼淚民族主義。前去中國為外國神父處理後事的送行者，原本以為只是接了一筆生意，但恰逢日軍攻佔南京，即便生性輕佻的他也在戰火下毅然偽裝死去的神父，捍衛教堂成為不受武力侵犯的神聖之地。電影裡有兩大焦點，一是中國軍隊對日軍的抵抗，雖然最終失敗，但過程中仍出現以一擋百式的英雄，這種過於戲劇化的抵抗，中國抗日影視作品不可或缺的元素。

第二則是日軍要求教堂提供十四位女性參加日軍宴會。教堂裡的避難者包括女大學生

與秦淮河畔的風塵女子，在同一空間下，女大學生嫌棄風塵女子的骯髒，但在日軍要求提供

十四名女性參加日軍宴會時，正是這些風塵女子挺身而出，犧牲自己，換取女大學生的逃亡。

這些風塵女子，也正是張藝謀所擅長的自我東方主義的再現，旗袍、婀娜多姿、風情萬種的

中國女性性感形象。從《屠城血證》到《金陵十三釵》的二十四年間，南京題材的電影中，

大約只有四平八穩的《屠城血證》沒有爭議，在此之後，但凡加入新元素都引起爭議。可以

說，南京是座繞不出的歷史迷宮。

抗日鬧劇

中國抗日題材的電影與電視劇裡，總有神勇抵抗的中國軍人與百姓，這原本就有些荒

謬，大致從二〇一〇年開始，「抗日神劇」更是讓人匪夷所思。所謂的「抗日神劇」是指劇

16 王小峰，〈陸川專訪：我想拍一個戰爭本性的東西〉，《三聯生活週刊》。

情不合邏輯乃至過於煽情，諸如「我爺爺九歲的時候就被日本人殘忍地殺害了！」的臺詞、擲向天空的手榴彈將日本飛機擊落、提到日軍，就必須表現他們的殘暴，強暴婦女的劇情時而出現。位於浙江的橫店影視城，是中國電影電視劇拍攝的重鎮，抗日題材高峰時，多組劇組進駐。一位名之為史中鵬的臨時演員突然成為網路紅人，只因他穿插各劇組出演被中國抗日隊伍打死的日本鬼子，其最高紀錄是一天死八次。好事者依此統計，橫店所拍的抗日電視劇裡，一年共擊斃十億日本人。抗日神劇之所以出現，在於抗日題材是主旋律，主題正確能通過審查，但為收視率，其間又加上羶腥色的元素，其邏輯有些像是商業的主旋律電影。然而，這些不倫不類的劇情只能是場鬧劇。大片時代裡，可堪比擬的劇情也不在少數。

類似的例子屢見不鮮，例如《一八九四·甲午大海戰》（二〇一二）這部以甲午戰爭為題材的電影裡，放入導演自以為是的政治觀點，甲午戰爭前夕，日本首相伊藤博文接待來訪的中國海軍，宴席上他舉杯說「就以學生向老師敬酒的方式乾杯」。再例如日本內閣會議之一，官員表示沒有釣魚臺屬日本的事實，只有一百年前屬於中國的史實。大片時代，就是極富才華的導演其作品落差大，管虎的《鬥牛》與《殺生》極具反思，不過《廚子、戲子、痞子》（二〇一三）卻形同鬧劇一場的抗日電影。電影主軸是一九四二年，日軍統治下

的北京虎列拉（霍亂）四起，四個燕京大學學生扮成旅社店主、廚師、痞子等角色，裝瘋賣傻的背後，其實試圖在日本人身上獲取解方，結果自然是成功。

二〇一二年，中國與日本釣魚臺主權爭議劍拔弩張之際，一向深居簡出的日本作家村上春樹罕見地投書媒體，在他看來，民族主義的狂熱就像是爛醉於劣質酒，喝了聲音變大，動作粗野，但第二天除了宿醉的頭痛欲裂之外別無他物。

時代的高音帶著清醒的反思，時代的低音只能是繼續宿醉，讓人憂心的是，迄今仍不願清醒！

Chapter 4 ▼ 功夫武俠七十二變

「武學有三個境界，見自己，見天地，見眾生。」

——電影《一代宗師》

武俠電影是華語電影中最特別的電影類型，不獨武俠小說是大眾文化的重要一環，武俠電影更是早在一九二〇年代便已起步。刀光劍影裡或帶出國家仇恨、或江湖恩怨，不僅在影像，也在文字裡。武俠小說與電影人人愛看，但武俠一詞究竟所指為何？

岡崎由美，日本早稻田大學文學部教授，也是將金庸多部作品譯為日文的翻譯者。在她看來，作為大眾娛樂的武俠小說，奠基於清末民初的報刊興起，作家們透過文字勾勒英雄如何以身體施展功夫實踐俠義，簡言之，武是一種手段，俠則是目的[17]。

從一九二〇年代末期的武俠電影熱潮迄今，武俠電影將近九十年的歷史。透過這個定義，恰好幫助我們從歷史面向考察不同時代的武俠之道。

飄洋過海的「武俠」

讀者或許感到奇怪，武俠是華語文化的產物，為何援引日本學者的定義？雖然中國古代對俠的界定早已出現，例如《史記》的〈遊俠列傳〉就評論了「儒以文亂法，而俠以武犯禁」的說法並為俠客立傳。但武俠一詞，卻是源自日本的語彙[18]。武俠一詞的初創來自日本明治後期的科幻小說家押川春浪一九〇二年的作品《英雄小說武俠之日本》（英雄小說武俠の日本）。押川春浪所寫的科幻小說，一貫以國際角力下日本的強國夢為主題。《英雄小說武俠之日本》也不例外。小說裡，日本軍艦建造完成後國力大增，但卻引起俄國警戒，俄國海軍趁機擊沉日本軍艦。櫻木大佐率領武俠團體尋找軍艦下落並矢志復仇。小說情節不但出現日俄之間的對抗，戰線甚至南移至東南亞。櫻木大佐等人以對抗白人追求亞洲解放為目標，在他的領導下，武俠團體甚至也介入了菲律賓的獨立運動。

一八九四年中國在甲午戰爭敗北後，昔日蕞爾小國日本反成為中國知識分子的參照。日

17 岡崎由美，《漂泊のヒーロー：中国武侠小説への道》，東京，大修館書店，二〇〇二年：二〇九頁。

18 葉洪生，《葉洪生論劍：武俠小說談藝錄》，臺北，聯經出版社，一九九四年：一一頁。

本明治時期被稱為「翻譯的年代」，這段期間日本翻譯了大量的西方典籍，從政治學、社會學等經典甚至通俗小說，翻譯過程中也創設了大量的「和製漢語」，今日我們所使用的哲學、經濟、社會等名詞都源自這個翻譯時代。然而，語言的相互影響，需要翻譯者的中介。是在什麼樣的時空脈絡下，翻譯者將武俠一詞引至中國？二十世紀伊始，徐念慈（一八七五——一九〇八）以東海覺我的筆名翻譯了押川春浪的《英雄小說 武俠の日本》（一九〇四以《新舞臺》單行本出版）、《海国冒険奇譚 新造軍艦》（日本版一九〇四年出版，一九〇五年以《新舞臺》第二篇單行本出版）、《戦時英雄小說武俠艦隊》（日文版一九〇四年，一九〇四年以《新舞臺》第三篇於《小說林》雜誌發表）。從翻譯時間來看，幾乎是日本原著出版後旋即譯為中文。

徐念慈（東海覺我），多少有些陌生的名字。十九世紀末期二十世紀初期，上海通俗報刊大量冒出的年代裡，他為何翻譯押川春浪的小說？出身書香世家的徐念慈，曾考中秀才，但鄙視科舉制度，年輕時便精通英日文。有志中國變革的他，是梁啟超的忠實信徒。在很多人眼裡，梁啟超是個思想家與政治改革者，在他帶著情感的筆鋒下，中國經常以病人之姿出現，最沉重的說法就是一八九六年《時務報》〈中國實情〉裡的「夫中國一東方之病夫也」。

一八九九年百日維新失敗後，梁啟超流亡日本，也在日本持續構思中國變革之道，他依舊如醫生般地診斷中國病情，從政治制度到國民性的比較。

梁啟超也是報人與小說改革倡議者。流亡日本期間，他除了在東京與橫濱先後創辦《清議報》與《新民叢報》之外，一九〇二年更創辦《新小說》，在創刊號〈論小說與群治之關係〉裡，開頭第一句話便是「欲新一國之民，不可不新一國之小說」，足見梁啟超對小說的厚望，事實上，他甚至也創作政治小說〈新中國未來記〉。〈論小說與群治之關係〉激勵了許多年輕作家，當時二十七歲的徐念慈正是其中一人。一九〇八年，他在文學雜誌《小說林》第九期的〈余之小說觀〉文章裡，幾乎用著梁啟超的語氣說道：「（小說）亦人心趨向之指南針也。日本蕞爾三島。其國民咸以武俠自命，英雄自期。」在這裡，我們可以理解他為何翻譯押川春浪的小說，非常有趣的是，押川春浪的小說故事多是從國際政治角力的脈絡討論日本的出路，東海覺我翻譯押川春浪的作品時，時有改寫為中國的現象，其深意在於透過小說喚醒中國讀者的危機意識，在這裡，可以看到武俠一詞從日本到中國，都再現了兩國的強國夢想，徐念慈的筆名東海覺我，也大有喚醒中國之意。

通俗文化一手打造的英雄霍元甲

然而，武俠小說真正成為大眾文化，遲至一九二〇年代平江不肖生的兩部作品《江湖奇俠傳》與《近代俠義英雄傳》的問世，在這兩部經典作品之後，各種類型的武俠小說由此不斷問世，江湖世界於是在通俗小說裡成形。本名向愷然（一八八九──一九五七）的平江不肖生，愛好文學與武術，曾兩度赴日求學，他的第一部作品《留東外史》便以各形各色的中國留日學生為題材，其中，既有專心治學者，也有鎮日在妓院玩樂者。《江湖奇俠傳》以清代湖南平江、瀏陽交界處為爭奪土地的械鬥帶出崑崙派、崆峒派的江湖世界。小說中最具影響力的一段莫過於紅蓮寺裡的正邪交戰。紅蓮寺外表是幽靜的修道之地，但廟裡和尚卻都非善類，廟裡亦設有機關，女俠張小青與清官卜巡撫分別誤入，最終女俠紅姑進入成功拯救。

《江湖奇俠傳》的特色之一是女俠眾多，二是官員多以腐敗形象出現，卜巡撫是少數的例外。

此外，江湖亦多險惡。

紅蓮寺一段之所以深具影響力，在於這個段落在一九二八年翻拍為電影《火燒紅蓮寺》，旋即引燃武俠電影熱潮，光是《火燒紅蓮寺》系列三年間就拍了十八集，各形各色的

武俠電影也在此時大量冒出。值得注意的是，一九三〇年代臺灣的通俗文化當中，同時滲入日本與中國的元素，其中，武俠小說與連環畫便是中國元素的重要一環。嘉義蘭記書局，專營漢文書籍，蘭記書局也固定在社址位於臺南的《三六九小報》刊登廣告，一九三一年十二月，便出現《火燒紅蓮寺》連環畫的廣告。不僅如此，《三六九小報》內文亦設有「電影小說」的專欄介紹電影梗概，武俠小說也佔一定比重，諸如《荒江女俠》等。

不過，開始成為流行文化的武俠小說與電影卻在中國遭到左右夾擊。左翼作家茅盾（沈雁冰）在一九三二年《火燒紅蓮寺》風潮正盛之際，發表〈封建的小市民文藝〉（《東方雜誌》第三卷第三號）的批判文章。在他看來，《火燒紅蓮寺》怪力亂神，沒有科學依據，電影中強調「善有善報，惡有惡報」更加深封建思想，更重要的是，武俠小說與電影的風行，源自時局混亂，人心無所寄託，人們期待英雄的心理可以理解，但人們卻忘了只有自己挺身而出才能改變亂世。此外，國民政府也自一九三一年開始以迷信邪說的名義接續禁映《火燒紅蓮寺》系列電影，這個時間點，也正是一九三四年「新生活運動」的前夜。

《近代俠義英雄傳》以十九世紀末期的中國為背景，霍元甲則是小說中最重要的人物。

他是天津出身的武術師父，功夫了得。小說裡，俄國大力士到天津表演，他聲稱世界大力士

只有俄國人、德國人與英國人。霍元甲亟欲打破中國人是東亞病夫的形象，於是前去打擂臺。

未料，俄國大力士以不懂中國功夫為由拒絕。有趣的是，霍元甲再赴上海挑戰英國大力士奧比音與非洲大力士，對方不是逃之夭夭就是提出不許用拳腳等不合理要求，擂臺不了了之。

擂臺對抗功夫過招，理應是武俠小說焦點所在，但小說裡甚少出現。

倒是小說的後半段，為四十年後的李小龍電影埋下伏筆。霍元甲因用力方法異於常人導致內傷，日本醫生秋野為他長期治療。秋野醫生也是柔道高手，他引薦日本柔道選手與霍元甲較量，就在較量過程中，日本選手不顧霍元甲有傷在身全力相逼，霍元甲用力過猛吐血而死。霍元甲是否因為長期服用秋野醫生的用藥內傷加劇或是另有其因，小說結尾留下謎團。

與《江湖奇俠傳》相較，《近代俠義英雄傳》更具現實色彩。霍元甲真有其人，他挑戰俄國、英國大力士之事為真，但與小說情節相同，對手最終沒有出現。此外，霍元甲確實也參與精武體育會。不過，死於日本醫師之手則沒有根據。總之，平江不肖生所表達的是，武術為強國之根本，中國政府一向不重視提倡體育，透過霍元甲的角色呼籲大家重視武術。

下一站，香港

一九二〇年代的上海是武俠電影的重心，而後，香港則成為功夫與武俠電影的重鎮。

一九四九年黃飛鴻系列、一九六〇年代邵氏武俠片、一九七〇年代李小龍崛起、一九八〇年代成龍從香港一路打到好萊塢、一九九〇年代，徐克將黃飛鴻捲土重來再創高峰，可以說，香港是半個世紀功夫武俠電影王國。也在大量拍攝創作的過程中，漸漸演繹出功夫與武俠的分野，武俠是指古代裝束的兵刃打鬥樣式，功夫則是近現代裝束的拳腳打鬥。

香港武俠電影的崛起，與廣東話有直接關係。一九二七年，第一部有聲電影《爵士歌手》（*The Jazz Singer*）問世之後，各國電影接續進入有聲電影階段，在這個新時代裡，開始出現電影公司依語言類別進行分眾化市場經營的現象。一九三三年，在上海經營天一公司的邵醉翁，將目光瞄向廣東、香港、東南亞華人的粵語市場。這一年，第一部粵語有聲電影《白金龍》問世，這部電影脫胎自美國一九二六年的時裝喜劇片《郡主與侍者》（*The Grand Duchess and the Waiter*），觀眾反應良好，還拍攝續集。

《白金龍》的成功，奠定粵語片的觀眾基礎。一九四九年，胡鵬導演、關德興主演的

粵語功夫片《黃飛鴻正傳》上映之後，引燃香港五、六〇年代的黃飛鴻高潮，五、六〇年代出現將近八十部以黃飛鴻為名的電影，如果加上九〇年代的重拍，以黃飛鴻為名的電影超過一百部，這是電影史中少見的紀錄。黃飛鴻第一集的故事結構簡單。黃飛鴻為生昌參茸莊舞獅助慶，梁寬與人衝突，黃飛鴻從中調解，素仰黃飛鴻的梁寬拜黃飛鴻為師。地痞大難看中生昌參茸莊老闆娘並予以綁架監禁，黃飛鴻前去營救，不料，身中暗器只得逃跑，幸得少女相救。第一集的黃飛鴻便如同章回小說，故事沒有結尾，最後一幕以文字標示「欲知如何，請看下集」。第一集當中，我們看到了黃飛鴻的原型，他會功夫與醫術，如同地方的意見領袖一般地調和鼎鼐、嫉惡如仇。此外，《黃飛鴻正傳》真拳實腳，這已奠定功夫片的基礎。

一九六〇年代，是邵氏兄弟邵逸夫、邵仁枚於香港崛起的年代。從一九二〇年代邵醉翁上海成立天一公司開始，邵家就經營了香港與東南亞市場。一九三〇年代，邵仁枚與邵逸夫在新加坡與馬來西亞便與當地華人合作，建立綿密的發行網絡，發行天一公司的影片。

一九五七年，邵逸夫到香港成立製片據點，邵氏兄弟從東南亞到香港，其主要考量因素在於二戰之後東南亞國家紛紛獨立，排華風潮湧現。此外，一九四九年中華人民共和國成立之後，鐵幕封鎖無法進入，臺灣則以自由中國自居，成為重要的華人市場，香港恰好在東南亞

與臺灣的中介點。[19] 邵逸夫在清水灣所打造的現代製片基地，如同好萊塢片廠，涵蓋了電影製作的所有環節，邵氏電影因而如同福特流水線生產一般快速有效地製作，從一九五七年到一九八五年邵氏結束的二十八年間，共製作了一千多部電影，產量驚人，華語電影無人出其右。

邵氏兄弟在香港的製片廠分為國語與粵語兩組，但邵氏兄弟的經營策略顯然偏重國語，邵氏兄弟的選擇，臺灣市場是主要考量因素。以自由中國自居的臺灣，對香港電影有諸多優惠政策。不過，也有相對應的監督機制，例如一九五七年於香港成立的「香港九龍電影戲劇事業自由總會」（簡稱自由總會）堪稱臺灣在香港的審核機構。舉凡香港藝人赴臺灣拍片、香港電影進口臺灣等事宜都需經過自由總會，事實上，自由總會也嚴密監視香港藝人的政治傾向，確保反共藝人來臺，封殺親共藝人。邵氏電影在臺灣影響極大，黃梅調電影諸如《梁山伯與祝英臺》（一九六三）尤其成為時代記憶。一九六○年到一九六九年十大票房電影裡，

19　傅葆石，〈想像中國：邵氏電影〉，收錄於劉輝、傅葆石編，《香港的「中國」：邵氏電影》，香港，牛津大學出版社，二○一一：八—九頁。

邵氏電影共計五十部，平均每年五部成為十大賣座電影之列[20]。

胡金銓與張徹是一九六〇年代的兩位武俠電影大師，他們皆與邵氏有關。胡金銓在邵氏拍了第一部武俠片《大醉俠》之後離開邵氏轉往臺灣投身聯邦影業，也在臺灣攀向武俠片的高峰。經典作品《龍門客棧》（一九六七）、《俠女》（一九七〇）以及《空山靈雨》（一九七九）當中，都可以看到中國京劇的配樂以及黑澤明電影《七武士》裡武打的樣式。

不同於霍元甲與黃飛鴻都是以地方傳奇英雄之姿再現銀幕，胡金銓的武俠世界則是忠義之士面對東廠錦衣衛的迫害與抵抗。江湖，武俠小說與電影的範疇，胡金銓的電影裡的忠奸二元對立，猶如冷戰結構下自由中國與社會主義中國有若無地指涉現實社會，電影裡的忠奸二元對立，猶如冷戰結構下自由中國與社會主義中國的對立。張徹的武俠電影則是側重於俠義的闡釋。他的代表作之一的《獨臂刀》（一九六七）談的是主角方剛，為師父驕縱的女兒誤傷斷臂但她又不願承認，只有黯然離開師門。當師父遭受仇家追殺時，困境中苦練獨臂刀法的方剛，挺身捍衛師門。與胡金銓的電影從歷史忠奸架構鷹爪掌控的朝廷與被打壓的忠臣義士不同，張徹的武俠世界是由師門、兄弟之間的俠義情仇所組成。

從李小龍到成龍

一九七二年，李小龍的《精武門》在華人世界甚至全球掀起旋風。李小龍身上結實的肌肉、打鬥時的嘶吼聲、歇斯底里的表情以及打遍天下無敵手的雙節棍，成為一代年輕人爭相效仿的偶像。

《精武門》正是接續平江不肖生《近代俠義英雄傳》未完的謎團繼續延伸。一代宗師霍元甲病逝，霍元甲最疼愛的弟子陳真（也就是李小龍飾演的角色）質疑師父死因不單純，一路鍥而不捨地追查，最終發現霍元甲因日本人下毒手而死。電影中的高潮，莫過於霍門師兄弟於靈堂守喪之際，日本人送來「東亞病夫」的牌匾。面對羞辱，李小龍一人獨闖日本武術館踢館，打得日本人落花流水，並在鼻青臉腫的日本人面前把「東亞病夫」的牌匾摧毀，臨走前留下一句：「中國人不是東亞病夫！」這句話成為日後許多功夫電影的基本元素。《精武門》可說是一種復仇性民族主義。電影中相似的一景則是李小龍到公園散步，但卻被門口

20 統計自蔡國榮編，《六十年代國片名導名作選》，臺北，中華民國電影事業發展基金會，一九八二年：一八一二七頁。

的印度警衛攔下，印度警衛手指門口「狗與華人不得進入」的告示。受到侮辱的李小龍，只有再以拳腳功夫找進出公園的日本人解氣。

一九七〇年初期，是李小龍的年代。他以《唐山大兄》打開武打電影之路後，《精武門》走向巔峰，《猛龍過江》（一九七二）、《龍爭虎鬥》（一九七三）繼續李小龍傳奇。

然而，李小龍傳奇在《死亡遊戲》（一九七三）告終，這一年，他英年早逝，原因迄今眾說紛紜。李小龍是香港電影的傳奇，但李小龍的電影內容卻與香港沒有太多關係。他總是扮演受欺負而後擊垮對方的中國人角色，一如《精武門》裡一九二〇年代上海的陳真、《唐山大兄》當中東南亞受雇的中國工人、《死亡遊戲》裡到義大利探親的中國人。可以說，李小龍所代表的是中國人的身體。一九七〇年代末期正是香港電影崛起的年代。香港電影的產量與類型豐富多樣，一度曾與美國好萊塢與印度寶萊塢相提並論。其中，功夫類型是重要代表，而繼李小龍之後的時代明星，原名陳港生的成龍，第一部以成龍的藝名踏入影壇的作品是《新精武門》（一九七六），電影接續《精武門》的故事，《精武門》中李小龍所飾演的陳真，最終因為尋找霍元甲死因而遭日本動用租界勢力而死。在《新精武門》當中，成龍則飾演陳真的弟子，儼然李小龍接班人。此後，成龍再以《蛇形刁手》（一九七八）、《醉

拳》（一九七八）等功夫電影成為一代功夫明星。一九八五年的《警察故事》是成龍的代表作，最特別之處，在於將功夫帶入現實情境，不再是古裝而是現代警察裝扮。《警察故事》裡透過警察角色表達警察三明治的角色，在上是英國長官，在下是香港民眾，夾處中間吃力不討好。這也是香港人在英國殖民期間的複雜心理。功夫也與香港電影製造的警匪片結合。

功夫從李小龍到成龍，中國的身體移轉為香港的身體。

一九九〇年代，是徐克的《黃飛鴻》系列崛起的年代，此時，中國的武俠片也在摸著石頭過河當中前行。一九七八年的改革開放之後，計畫經濟與市場概念彼此拉扯、藝術與娛樂也不斷拔河，功夫武俠元素的電影也受到衝擊。一九八〇年摻雜武打元素的《大佛的眼睛》問世之後，旋即遭到低俗趣味的批判，甚至將其與五十二年前的《火燒紅蓮寺》相比。兩年之後的《少林寺》，才算中國功夫武俠電影的經典。《少林寺》的問世，其背後是中國政府希望透過電影向海外宣傳中國文化的結果，這部電影在海外也引起轟動。《少林寺》的主角李連杰，日後也成為武打明星。一九八〇年代中後期，中國掀起娛樂片風潮，武俠片是其中一環，不過，未有特別之作。一九九〇年代，中國開始出現風格較為獨特的武俠電影，例如何平獨創一格的《雙旗鎮刀客》（一九九〇）。大凡武俠小說與電影，或群俠抵禦朝廷鷹爪、

或南拳北腿帶出江湖之事，《雙旗鎮刀客》卻像極了美國西部片，大漠裡龍蛇雜處的小鎮，一言不合誘發的決鬥，只是客棧取代了西部片裡的酒吧、刀客取代了槍俠。

空虛的武俠聲光

二〇〇〇年，李安《臥虎藏龍》的問世並帶動了武俠片新一波的高潮。電影裡，周潤發所飾演的一代宗師李慕白有意退出江湖，他託楊紫瓊所飾的紅顏知己俞秀蓮將青冥劍送至京城，由貝勒爺收藏。未料，當夜青冥劍被蒙面人所盜。俞秀蓮眼見蒙面人黑影消失在玉大人官邸。玉大人，甫從新疆赴京上任的官員，其閨女章子怡所飾的玉嬌龍，自幼習武，竊走寶劍是任性的她所為，她的師父也正是殺了李慕白師父的碧眼狐狸。玉嬌龍的任性之舉也包括瞞著父親與江洋大盜羅小虎私訂終身。

一把青冥劍，帶出新舊恩怨，李慕白無法置身事外。他和俞秀蓮認定玉嬌龍身手甚好但心性未定，為善為惡只在一念之間。他們苦心引導卻未有效果，在李慕白與碧眼狐狸的對決中，李慕白為救玉嬌龍身亡。在俞秀蓮開導下，玉嬌龍去了武當山，她與羅小虎在一夜纏

綿之後，從萬丈高處跳下絕命。《臥虎藏龍》的重要之處，在於翻寫武俠的定義，如果回到開篇岡崎由美教授對武俠的定義，武是手段，俠是目的。此前的武俠電影的或者是捍衛江湖道義、或者是受迫害的忠義之士懲奸除惡，也或者是以拳腳帶出宣洩式的民族主義。但在《臥虎藏龍》裡，則將俠之道帶回個人價值選擇與情慾。

《臥虎藏龍》獲得奧斯卡最佳外語片之後，中國也掀起武俠片的高潮。在大片時代裡，張藝謀首先揭開序幕，從《英雄》（二〇〇二）、《十面埋伏》（二〇〇四）、《滿城盡帶黃金甲》（二〇〇六）等。與張藝謀齊名的陳凱歌，《無極》（二〇〇五）問世，甚至一向以城市喜劇為題材的馮小剛也拍出《夜宴》（二〇〇六）。

這些電影雖無能打破國家隊《英雄》的票房，但是，驚人的是，這些電影在大片時代初期也都有上億的票房。然而，這些電影的票房與評論不成正比。為何如此？在筆者看來，大卡司與高票房是大片時代的基本模式。不過，很少人注意到大片的聲光效果。對很多中國觀眾來說，他們沒有特別的理由要到電影院看電影，畢竟，隨處就可買到盜版光碟。然而，武俠大片所製造出來的聲光效果，只有在電影院才能體驗，遠非電腦前看光碟所可比擬。

武俠聲光，卻也是個金錢堆起的空虛時代，這些電影不再是朝廷與江湖的對峙，也不是

江湖恩怨。張藝謀的《十面埋伏》（二○○四）與《滿城盡帶黃金甲》（二○○六）始終維持張藝謀風格——電影畫面極美、濃厚的東方風情（這也因此他的電影在中國與西方評價兩極），內容則不知所云。在武俠時代裡，馮小剛也有《夜宴》（二○○六），有趣的是，《滿城盡帶黃金甲》與《夜宴》恰成對照，同年上映，同樣根據經典改拍，《滿城盡帶黃金甲》根據中國名劇作家曹禺的經典作品《雷雨》改拍，《雷雨》是富豪之家的亂倫悲劇。《夜宴》則是莎士比亞四大悲劇的《哈姆雷特》改拍，只是兩部中外名著同成電影裡的五代十國。兩部電影裡宮廷華麗萬分，武俠電影裡的江湖僅成為宮廷的權力鬥爭，看不出俠之道何在？非常類似的是《無極》（二○○五），陳凱歌或許極富想像力，但我們無法看出荒誕世界所要表達的意義。

大片驚人的聲光形式，造就了動輒上億的票房，空洞的內容為人詬病，但形式的誘惑力卻輕易成為大片時代的票房提款機，而後，一九六○、七○年代香港邵氏黃金時期題材逐一改編搬上銀幕，從少林寺、名捕、血滴子等題材，事實上，這些電影也多是中國與香港的合拍片。在不斷複製、重拍的功夫武俠電影當中，周星馳成為大片時代初期的亮點。對中國影迷來說，周星馳有著特殊的親和感。他的無厘頭風格，原本早已為人所熟悉，然而，他在香

港紅極一時之後，卻因《大話西遊》票房光環不再。一九九七年，中國校園網路開通，大學校園進入網路時代，大學生們對《大話西遊》的戲仿，特別是電影中的對白：「曾經有一份真誠的愛情擺在我的面前，但是我沒有珍惜，等到了失去的時候才後悔莫及，塵世間最痛苦的事莫過於此。如果可以給我一個機會再來一次的話，我會跟那個女孩子說我愛她，如果非要把這份愛加上一個期限，我希望是一萬年！」大學生們將這段話以各種地方話呈現，一時間蔚為網路奇觀。二〇〇一年，周星馳赴北京大學百年講堂演講，這個講堂是北京大學邀請重要貴賓演講的場所，爆滿的三千個座位，周星馳成為媒體焦點。

不過，北上的周星馳已不再是那個香港無厘頭搞笑導演。他以合拍片方式進軍中國的《少林足球》（二〇〇一），雖然頗有創意的將少林功夫與足球融合在一起，不過，這部電影卻未能如願在中國上映，主要理由在於作為合拍片未通過電影審查便在香港上映。《功夫》（二〇〇四）則以一九四〇年代上海為背景。斧頭幫與鱷魚幫對立，周星馳所飾演的阿星，幼時曾有武俠行俠仗義的夢想，然而，長大之後的他，一無是處，憑著三腳貓功夫偷搶拐騙。豬籠城寨，來自四面八方的底層人物在此租屋而居，那裡的人們看似不起眼，但卻臥虎藏龍，功夫高手齊聚。不知水深的阿星到豬籠城寨行騙，無意間挑起豬籠城寨和斧頭幫的爭端。如

牆頭草的阿星，起初站在斧頭幫一方，然而，終究良心未泯轉而協助豬籠城寨，也意外打通任督二脈成為拯救豬籠城寨的英雄。

電影中豬籠城寨裡各方人士齊聚暫此而居，其實也是香港經典電影《七十二家房客》的挪用，以此經典再加上漫畫式的武俠合成為獨特的另類功夫武俠電影。《西遊降魔篇》（二○一三）則是《大話西遊》的續篇，電影標榜情節圍繞著當年那段經典對白，不過，電影中的許多橋段其實取自周星馳過去的電影。應該說，《大話西遊》之後再無西遊，剩下的僅是懷舊。

當陳真奏起國際歌

一九七二年，《精武門》接續一九二○年代末期的《近代俠義英雄傳》演繹出霍元甲弟子陳真的角色，在時隔三十年的大片時代裡，不僅霍元甲與陳真齊出，「中國人不是東亞病夫」也再次出現。此外，葉問也在電影江湖裡亮相。

《霍元甲》（二○○六）的開頭是北京奧運題材。國際奧委會中，討論中國武術是否得

以成為奧運項目？楊紫瓊，馬來西亞出身的武打明星，在會中為中國武術代言，闡述武術之真義，霍元甲的一生介紹便是中國武術的典範。

天津出身的霍元甲，因武術聲名遠播，但也因滿足於名聲過著紙醉金迷、武德盡失的墮落生活。當他從沉淪中重新站起之際，已是兼具民族意識的大師。當俄國大力士嘲笑中國人是東亞病夫時，他前往挑戰。雙方對打過程中，俄國大力士險落擂臺下方的尖凸處，霍元甲奮不顧身解救，心悅誠服的俄國大力士雙手抱拳用中文向霍元甲道謝。電影中的另外一景，則是經典情節──與日本人的擂臺。電影裡，日本人的形象正反同時存在。日本人組頭為保日本武者獲勝，在霍元甲的茶水裡下毒，手腳不聽使喚的霍元甲堅持繼續在擂臺奮戰，日本武者對霍元甲心存敬意，面對堅持戰鬥的霍元甲，他只有認真對打，而臺下的中國人則激動地高喊：「自強不息！」

擂臺上的霍元甲，恰如北京奧運前夕的主旋律，一是電影裡楊紫瓊向國際奧委會宣揚中國武術之真義，中國文化必須向外宣揚，才能為人所了解。二是電影裡的霍元甲這般自強自立，才能獲得他者的尊敬。就前者來說，在大片時代裡，中國電影再度重啟走出國門之旅，一如二十多年前的《少林寺》以合拍片方式走出，二十多年後，再以合拍片走出去，只是，

此時的中國電影的目光是美國市場，功夫武俠也仍是基本元素。

《功夫之王》（二〇〇八）與《功夫夢》（二〇一〇）都是以中美合拍方式進軍美國市場。這類電影故事情節簡單，成龍與李連杰儼然成為中國功夫的代表。《功夫之王》裡，一位美國青少年沉迷中國功夫，但他總是被同學訕笑。一日，他意外穿越時空進入古代中國的世界，齊天大聖孫悟空被俘，穿越的美國青少年加入了搶救孫悟空的行列。《功夫夢》裡，則是隨母親到北京工作的美國小朋友，人生地不熟，又與中國同學隔閡。成龍所飾的社區工友其實是功夫高手，教他中國功夫，最後，在少年功夫比武的舞臺上獲得冠軍也獲得自信。

霍元甲之後，徒弟陳真緊接著上場。《霍元甲》的大師風範之後，再回到施展功夫的復仇性民族主義。有趣的是，陳真的形象在華語電影中幾經變化。李小龍的《精武門》裡的陳真，他的復仇對象是日本，一九九四年李連杰主演的香港電影《精武英雄》裡，李連杰所飾演的陳真，卻是留學日本學習科技，這是霍元甲之願，陳真甚至也有救他一命的日本女友。但日本軍部則介入謀害霍元甲，準備藉比武之際謀害陳真，有趣的是，日本軍部要求日本黑龍會配合，但黑龍會裡的良心之士卻協助陳真逃過死劫。可以說，整部電影中的日本政府與民間二分，政府是侵略中國的，但民間則是中日友好。

十六年後，《精武英雄‧陳真》（二○一○）裡，精武門不再僅是日本侵略與中國抵抗的情節，而是一如諜戰電影加入更為複雜的國際環境。《精武英雄‧陳真》裡的陳真，是一九一四年第一次世界大戰赴歐洲戰場的華工，當時代表中國的北洋政府提出「以工代兵」的政策，十五萬名華工赴歐洲戰場與英法聯軍。陳真在慘烈的歐洲戰場倖存，但其戰友齊天元卻戰死，陳真便以齊天元之名回到中國。他的工作是租界區夜總會的鋼琴師，他甚至彈起〈國際歌〉，暗地裡，他又化身如青蜂俠的裝扮抵抗日軍的侵略。陳真最終仍遭日軍逮捕與嚴刑拷打，滿身傷痕的他，大喊：「中國人不是東亞病夫！」

從二○○八年開始，以葉問為題材的電影接續問世，《葉問》（二○○八）、《葉問二：宗師傳奇》（二○一○）、《葉問：終極一戰》（二○一三），甚至王家衛的《一代宗師》也是以葉問為主題。葉問，與黃飛鴻同樣出身佛山的武師，有趣的是，真實的黃飛鴻終身未在香港居住，但一九四九年之後的黃飛鴻電影之後，黃飛鴻儼然已是香港人。葉問則是出身佛山，日後也在香港居住，葉問的問世，其意似在透過葉問勾勒中國與香港的連帶與英殖民下的景象。

《葉問》是葉問前半生的故事。一九三○年代，佛山武風鼎盛，各門派武館莫不透過比

武打響門號招收門徒。然而，葉問極為低調，平日只身居大宅鑽研詠春。直到北方武師金山霸為求立足佛山，用盡一切手段逼使葉問應戰。葉問的獲勝使得詠春在佛山蔚為風潮。然而，日本侵略中國之後，佛山也淪為日軍統治，葉問的大宅也為日軍徵用，為謀家人生存，他由闊少淪為苦力。日軍三蒲是名武癡，他見葉問單人痛擊十多名日軍，對他甚為欣賞並欲與之比武。三蒲以空手道對決葉問的詠春，然而，為保三蒲獲勝，日軍設下埋伏，葉問因而受傷。在友人協助下，離開佛山是非之地，去了香港。有趣的是，電影的最後一幕是幼時的李小龍登門求教，希望拜葉問為師，傳承意味十足。

《葉問》與《葉問二：宗師傳奇》裡的葉問，都是民族主義的化身，《葉問》裡「我要一個打十個日軍」的葉問，是中國的身體。《葉問二：宗師傳奇》裡的葉問，則是香港的身體。《葉問二：宗師傳奇》當中，一代宗師葉問戰後從佛山到香港開設武館持續發揚詠春拳的過程。在英國殖民期間，香港人的地位受到打壓。來自英國的年輕拳擊手對中國功夫極為輕蔑，無奈香港武師在擂臺上盡敗在他手下，葉問於是登場挽回顏面。其間，主導賽事的英國裁判團小動作連連。但最終，葉問仍告獲勝，他的賽後發言，是電影的精華：「今天的勝負，我不是想證明中國的武術比西洋拳更加優秀，我只是想說，人的地位有高低之分，

拆哪，中國的大片時代

但是，人格不應該有貴賤之別。」此話一出，勢在必得的英國人與力爭一口氣的香港人一致鼓掌，彷彿泯去殖民者與被殖民者的界線。有趣的是，在葉問系列當中，日軍的殘暴與英國人能以理說服的差異，像是香港人歷史觀的再現，頗值玩味。

《葉問：終極一戰》裡的葉問，不再是以詠春拳痛擊日本人與英國人的民族英雄，他化為香港尋常百姓，依舊開武館授徒為生，弟子侍奉其生活，隻身在香港的他，也不乏紅粉知己，就在淡如水的生活細節當中，勾勒葉問的另一個面貌。葉問的終極一戰，不是民族大義，而是九龍城寨擂臺。彼時擂臺，多為幫派操縱勝負，葉問弟子被捲入其中，葉問出手相救的，是弟子的生死。

難以退出的江湖

一如葉問從民族英雄到尋常武館師父的變化，武俠也從江湖轉為退出江湖。

臺灣導演蘇照彬的《劍雨》（二〇一〇）談的是暗殺組織黑石裡的女殺手細雨，決心放下屠刀另求新生。她請神醫為她易容，並以曾靜之名與信差江阿生結婚，過著平淡的生活。

未料，江阿生也是易容，他的真實身分是已逝高官張人鳳之子。張人鳳是朝中清官，黑石下達命令細雨將之殺害。易容的曾靜仍逃不過黑石的追殺，這對易容求新生的夫婦在舊恨與追殺中終究修練出愛情果實。陳可辛執導的《武俠》（二○一一）則是七十二地煞教主之子唐龍在一場滅門屠殺後決定洗心革面，以劉金喜之名到寧靜的中國西南小鎮娶妻生子。未料，他工作的小店鋪遇到搶匪，他出手擊斃搶匪。捕快徐百九前來調查，他懷疑劉金喜就是唐龍。七十二地煞教主也聞訊前來，希望唐龍之子繼承教主，父子因此大戰，父親為血緣繼承而戰，兒子則為退出江湖而戰，最終，在徐百九協助下，劉金喜退出江湖。

陳可辛早已是華語電影的重量級導演，蘇照彬的作品也有臺灣金馬獎與香港金像獎的肯定，《繡春刀》的導演路陽則驚人地展現年輕導演的爆發力。導演路陽受日本歷史小說家司馬遼太郎（一九二三—一九九六）的短篇作品〈聰田總司之戀〉的啟發[21]。〈聰田總司之戀〉收錄於司馬遼太郎的《新選組血風錄》。新選組，幕末時期捍衛幕府的武士組織，小說不僅是刀光劍影，更加入幕末尊王攘夷與捍衛幕府不同政治力量的對抗乃至新選組內部的嚴格紀律與派系鬥爭等元素。〈聰田總司之戀〉裡，司馬遼太郎帶出大時代下新選組成員的處境與個人情愛。聰田總司雖是新選組裡的主要人物，當他負傷就醫，戀上醫家之女，但他卻被醫

家視為幕府爪牙斷然拒絕。

路陽將這個故事擴大並以明朝末年為背景，崇禎即位，他要掃除魏忠賢與閹黨的力量，他下令錦衣衛掃除閹黨，繡春刀，錦衣衛的配件。故事主角三位錦衣衛結拜兄弟是錦衣衛體系的底層，他們對人生各有所期待，老大是《鋼的琴》主角王千源所飾的盧劍星、老三李東學所飾演的靳一川，殺了錦衣衛後，他戀上醫家之女，兩人相約遠走高飛。

官、張震所飾演的老二沈煉，厭倦錦衣衛奉旨打殺生活的他戀上教坊司官妓，他期待升圍捕魏忠賢之際，魏忠賢以金銀財寶為條件換取生存，沈煉動心起念放過魏忠賢，並以一具無名焦屍向朝廷謊稱魏忠賢已死。沈煉得到大把鈔票後，原以為可以為三兄弟圓夢。但事與願違，三兄弟反倒捲入政治漩渦當中，終究是一場悲劇。《繡春刀》的精彩之處，在於將官場政治的複雜淋漓盡致的表達，內有崇禎與魏忠賢的對峙，外有異族覬覦，更有錦衣衛內部的派系政治。

21 洪鵠，〈為了拍《繡春刀》，找了兩年錢〉，《南都周刊》。

武俠的最終

中國大片時代之初，功夫武俠電影技術與金錢堆起的聲光是票房提款機，俠義之道何在不是重點。幾年之後，俠之道的探索以不同的層面出現。第一層是以戲謔的方式反諷現實。

《武林外傳》（二〇一一）根據二〇〇六年同名電視劇而來，電視劇版的《武林外傳》是中國電視劇的異數。同福客棧裡六人聚集，他們號稱武林中人，但其實都是三腳貓功夫，整個電視劇就以天馬行空的方式戲仿武俠，時而調侃現實。

這齣電視劇原本不被看好，卻意外因後現代式的戲謔語言與情節爆紅。電影版《武林外傳》諷刺現實色彩更加突出。官員裴志誠下鄉考察地方經濟，他決心在七俠鎮推出河西改造計畫，他以東廠潘公公為後臺強行推動拆遷，殺人也在所不惜。河西改造計畫的結果是河東區成為富人區，河西區則成窮人區，面對地方新局面，同福客棧人人自危，有的趕著買房，有的觀望，有的大嘆房價物價高漲再加上地溝油時局果真不好。不過，裴志誠畢竟只是潘公公的一顆棋子，潘公公派出姬無力暗殺，準備獲取更多的經濟利益，電影的最後，成為同福客棧捍衛地方之戰。

第二個層面則是賈樟柯的《天注定》（二〇一四）對現實的直接批判。在賈樟柯看來，《天注定》是一部當代人的武俠片，該片英文片名 A Touch of Sin 正是對胡金銓《俠女》A Touch of Zen 的致敬[22]。何以這部電影是武俠片？電影的四個段落各依現實事件改編，其中，

第三段根據鄧玉嬌殺人案改編，二〇〇九年，在賓館擔任服務員的鄧玉嬌，面對三位地方政府官員要求提供性服務，鄧玉嬌拒絕，官員竟憤而強姦，鄧玉嬌在慌亂中持水果刀為自衛刺傷官員，一名官員傷勢過重死亡。鄧玉嬌案轟動中國，電影裡服務員小玉持刀自衛殺人的動作也直接讓人想到《俠女》。電影裡的野臺戲像是寓言，一處的戲目是《林沖夜奔》，另一處，則是《蘇三起解》。官逼民反林沖因而夜奔成為梁山泊一百零八條好漢的一員，煙花女子蘇三遭遇冤情，幸而官員重新調查下沉冤得以昭雪。政府的正義與否，決定民心，否則，俠義就是一種無政府狀態下的自力救濟。

第三則是俠之道的持續探索，或探索殺手在感情與殺人命令之間的決斷、或從歷史與傳統探問武術大師的一生。侯孝賢與王家衛兩位華語電影大師，不約而同在昔日繁多的佳作序

22 李雲靈，《〈天注定〉是一部「當代人的武俠片」》，《新浪廣東》。

列中特別開出武俠一類。侯孝賢獲得坎城影展最佳導演的作品《刺客聶隱娘》（二〇一五）裡，以唐朝安史之亂後藩鎮割據的政治局面為背景，準備行刺與她有過婚約的表哥田季安。聶隱娘與田季安都在唐朝末期中央與藩鎮乃至藩鎮內部的政治糾葛的網絡當中，聶隱娘著手行刺田季安過程裡，其實是窺見這位無緣人的日常。在這樣的背景下，聶隱娘做出自己的決斷，武俠的最終未必是刀光劍影，而是個人的選擇。

王家衛的《一代宗師》（二〇一三）同樣廣獲好評，梁朝偉所飾的葉問與章子怡所飾的宮二小姐在大時代下，從北方到廣東佛山再至香港的流離，讓人印象深刻。電影中的詠春拳、八卦掌各有所本，金句對白增添全片風采，身兼電影編劇與武術顧問的奇人徐皓峰正是幕後功臣。徐皓峰的身分除了北京電影學院教師之外，自身習武，更讓人驚異的，是他除了創作武俠小說《道士下山》（二〇〇七）之外，也以文字記錄民國時期武學宗師的口述史《逝去的武林》（二〇一五）。

《道士下山》裡，一九二六年下山遁入俗世的道士，不僅面對男女情慾以及門派之爭，甚至也捲入日本與德國奪取功夫至寶的漩渦當中。二〇一五年，陳凱歌以同名電影翻拍，這是部失敗的作品，與原著相對照，電影版的《道士下山》著重的僅是男女情慾與

門派之爭。在《逝去的武林》當中，徐皓峰訪談、記錄了三位活躍於民國時期的武學宗師，他們不像影視作品不斷翻拍的霍元甲、陳真那樣知名甚至虛構其事，書中的三位大師是活在世俗裡的異人，他們不隨波逐流，過著俗人無法理解尋求道的生活。《逝去的武林》裡，除了宗師的習武經歷與功夫訣竅之外，更多的是武林人士的自持，諸如拳法人品相輔相成、習武之人若有官府身分便不得入武林等。徐皓峰的用意除了建立功夫門派的歷史脈絡，更重要的是，在他看來，「這個時代缺失得最多的就是傳統中國人的樣兒」[23]。可以說，徐皓峰是以武術之道尋回傳統，這與民國熱相相互輝映，他二〇一五年執導的電影《師父》，也正以一九三〇年代武風最為鼎盛的天津為背景重探師徒關係、當軍閥政治勢力滲入武林又當如何自持等問題，此外，電影中的兵器與武打招式更是多經考究，不同於香港引人入勝但表現誇張的武打，徐皓峰的作品更像是功夫武考古學。

武俠在中國從強國夢的翻譯小說開始，大片時代初期，空虛的武俠聲光佔滿大銀幕，最終，回到俠之道的探尋。喧囂的時代終有武術修為該有的靜心。

23 常學剛，〈代後記：我與《逝去的武林》〉，收錄於徐皓峰，《逝去的武林》，香港，中和出版有限公司，二〇一四年：三四七頁。

Chapter 5 ▶ 城市迷宮

「我曾夢想現代化都市生活，可現在的感覺我不知怎麼說，這裡的高樓一天比一天增多，這裡的日子，並不好過。」

——電影《頑主》主題曲〈憂心忡忡的說〉

一九八九年的電影《頑主》的開頭，以萬花筒般的方式呈現彼時北京街頭實景：正在興建的大樓、動彈不得的塞車與自行車車陣、招聘市場上等待保姆工作的打工妹……等。這是中國城市化起步的一景。一九七八年改革開放之後，中國政府從一九八二年到一九八六年連續五年下發「紅頭文件」（最重要文件之意）集中資源於貧脊的農村，而後，則將政策從農村移轉到城市的發展，原本就佔有較多資源的城市更快速的發展。

改造城市

　　然而，城市或許是中國人最為迷惑也、付出最多代價的一個名詞。從政權正當性的角度來說，拿著槍桿子從農村包圍城市的共產黨，其所標榜的是穿草鞋幹革命以及和農工站在一起無產階級大團結的氣概。城市（特別是上海）無非帶著半殖民半封建的腐化氣味，這一切有待改造，改造的目標則是社會主義的生產基地。兩個象徵性的事件足以說明中國建國前後的城市想像，一是作家蕭也牧一九四九年的作品〈我們夫婦之間〉引發的批判。二是建築學大師梁思成的中央機關遷移論。

　　一九四九年作家蕭也牧於文學代表性刊物《人民文學》三月號發表的小說〈我們夫婦之間〉，以共產黨幹部夫婦進城之後的轉變為主題。這對共產黨幹部夫婦丈夫是城市知識分子出身，太太則是文化程度不高、農村出身的幹部，在革命的年代裡，這對夫婦被視為是知識分子與工農的完美組合。共產政權建立後，這對幹部夫婦從農村的革命基地調至北京，兩人的矛盾卻也開始浮現。知識分子出身的丈夫回到城市如魚得水，沙發、乾淨的街道、霓虹燈甚至爵士樂，都讓他回到多年未見的城市氛圍。但是，他第一次進城的太太，卻對城市有諸

多不滿，從女性化妝到舞廳門口討錢的小孩，處處還是舊社會剝削的痕跡。起初，丈夫瞧不起農村出身的太太的少見多怪，但最終，仍臣服於太太城市應當改造的觀點。這篇小說起初受到歡迎，但很快地，蕭也牧受到「小資產階級風格」、「玩弄人民的低級趣味」等批判，最主要的原因，在於小說中對農村出身的太太進城後的描述帶著如同劉姥姥逛大觀園式的嘲諷。這是中華人民共和國成立之後第一起文壇批判案，彼時中國，這種批判是致命的，這個案底讓蕭也牧厄運連連，不僅再無創作，一九五七年的反右運動再被批判，文革期間更被批判至死。

就梁思成的中央機關遷移論來說，梁思成認為北京古蹟甚多應予保存，政府機關應移到北京西郊。不過，時任北京市委書記的彭真告訴梁思成毛澤東的想法：「有一次在天安門上毛主席曾指著（天安門）廣場以南一帶說，以後要從這裡望過去到處都是煙囪。」24 也就是毛澤東要將北京這個消費的城市改造為工業的城市，意即工業生產取代原來的酒樓、商店、娛樂場所。總之，在共產黨的想法中，城市不僅是工業生產的基地，也必須徹底清除原來城市裡的腐朽氣味。一九四九年之後，毛澤東逐步建構了城鄉二元的中國，在他的藍圖當中，城市承擔工業生產的重責，在城市，人人分屬各個工業生產單位。農村，則是農業生產的基

地，其生產模式則是推動合作社實現集體生產，最高目標則是人民公社，兩者的差異在於生產工具公有化的程度。總的來說，城市工業農村農業共同承擔國家總體的生產指標。

一九七八年「摸著石頭過河」的改革開放之後，湍急的改革急流衝擊了中國社會原本的架構，一九八二年農村的人民公社畫上句點，城市也很快的改變。部分單位開始實施自負盈虧（就像國有電影廠），大鍋飯、鐵飯碗漸漸不再是唯一保證。人們也在渡河沉浮中探問當今世道何種生活為優？在單位工作或是下海當個體戶？八〇年代末期，大城市的火車站也成為時代的閘門，成千上萬為求生計的農民從貧瘠農村走進城市。

小市民的城市故事

就在社會鉅變的景況下，大城市生活成為敏銳的年輕導演鏡頭下的主題。一九八七年孫周導演的《給咖啡加點糖》，以經濟較早開放的廣東為背景，時髦的城市男孩愛上農村來的

24 梁思成，〈文革交代材料〉，引自王軍，《城記》，臺北，高談文化，二〇〇五：八十九頁。

年輕補鞋妹，但補鞋妹只覺城市的種種是她遙不可及的未來世界。最終，她回到農村接受家裡所安排的婚事。一九九〇年張暖忻的《北京你早》則以北京為背景，主題是社會變遷下層年輕人的價值選擇。兩位公車司機與一位售票員，年紀相仿也是好友的他們，在社會變遷下面對類似的徬徨：當公車駕駛還是下海當掙錢較多的貨運司機？跟著時代的腳步過著快速效率掙錢較多的生活，還是在胡同裡過著悠閒豁達清閒的老北京生活？

八〇年代末期到九〇年代初期，電影裡關注的是社會變遷下價值的困惑。隨著城市化的腳步，城市更成為電影電視劇的主要題材，中國本地電視劇正以城市題材站穩腳步。改革開放之後，中國積極發展電影電視臺，在電視劇製作經驗欠缺的情形下，大量引進日本與香港電視劇，經過多年慘澹經營，本土電視劇終於浮上檯面。《編輯部的故事》（一九九一）、《我愛我家》（一九九四）、《北京人在紐約》（一九九四）與《一地雞毛》（一九九五）成為中國電視劇的經典。有趣的是，這些電視劇不約而同都是小市民視角的城市生活。如果從主題上來看，《編輯部的故事》（一九九一）與《我愛我家》（一九九四）有相似之處，兩者分別從編輯部辦公室老中青員工和家庭三代成員的聊天互動，帶出小市民對社會的看法，《一地雞毛》（一九九五）根據劉震雲從社會流行話題乃至對官場公款吃喝現象的批判。《一地雞毛》

一九九二年的同名小說改拍。談的是單位生活，借用原著小說中的話來說：「中國有十多億人，但跟你發生關係的也就是那幾個」，在單位裡，領導決定單位福利分房的大小、決定你能否入黨，這都關係到級別的升遷與相對應的福利待遇。一九九○年代也是美國熱的年代，《北京人在紐約》（一九九四）帶出北京人移民紐約所遭逢的文化與價值觀衝突等，也可以說是另一種城市參照。

這些經典電視劇的外延效果則是孕育出馮小剛時代。他是《編輯部的故事》、《北京人在紐約》的編劇、《一地雞毛》的導演，熟悉本地觀眾口味之後，他成為中國電影票房的保證。自從一九九七年馮小剛所執導的中國第一部賀歲片《甲方乙方》成功問世後，此後多年，他的作品鮮少缺席賀歲片的檔期，馮小剛也等同是票房保證。馮小剛一九九○年代的電影作品，一如電視劇以大城市北京的小市民為主角。《甲方乙方》根據王朔原著《你不是一個俗人》改拍，甲方乙方顧名思義，就是契約的雙方當事人。故事主角所開展的故事是為人排憂解難、滿足當事人角色扮演的公司，故事結構與《頑主》相當類似。《頑主》側重不羈世俗的年輕人對待主流社會的心理狀態，《甲方乙方》則聚焦上門委託客戶的案件，透過他們折射出城市人對待生活的想像。一九九九年的《不見不散》則是來自北京的中國移民在加州的愛

情喜劇，劇情詼諧也帶調侃，諸如加州華人甚多，警察也有學中文的需求，葛優所飾的主角甚至教美國警察「為人民服務」！

電視劇的主題與小市民視角，電影也有所回應，就像《站直囉，別趴下》（一九九二）。

一如《一地雞毛》從小市民的角度看社會變遷，就像《上一當》（一九九二）、《大撒巴》（一九九二）描述了出國與否的抉擇。不過，九〇年代中國電影的城市題材裡，更為突出的是將城市視為衝突空間的觀點。依時序而論，王小帥的《冬春的日子》（一九九三）描述後六四年輕人抑鬱的狀態、張元《北京雜種》（一九九三）裡描述北京搖滾青年的地下生活、賈樟柯的《小山回家》（一九九五）則將北京農民工納入電影鏡頭的視野、張元，九〇年代最為活躍的地下導演，《東宮西宮》（一九九六）更是以城市同志題材挑戰與嘲諷國家機器。

城市意義大翻轉

九〇年代是中國的過渡年代。這樣的年代並不起眼，人們追憶八〇年代的文化熱，這種懷舊，是因對現實的物質崇拜的不滿而來。物質崇拜的根源正是從這不起眼的年代而起。

一九九八年，單位福利分房取消，這意味著原來城市單位制最核心的要素的取消，也可說是社會主義許諾的終結，自此，住房不再是福利，人們開始成為房地產市場上的消費者。大學學費亦復如此。大學招收學生基本分為計畫內外兩種，大學學費也依計畫內外有所不同，大多數學生為計畫內，所繳學費僅是象徵性，計畫外則是大學得招收少數名額的自費生，自費生學費遠高於計畫內學生，但一九九七年開始併軌，自此，步入高學費時代。從福利到市場，可以說是政府政策主導的結果。

二〇〇〇年前後中國的關鍵詞是全球化、與國際接軌、競爭力與市場，在這樣的年代裡，人們不再像九〇年代《北京人在紐約》那樣想像美國夢乃至中國與美國間的社會文化價值差異，人們想要知道的，是美國不同階級的生活品味與風格是什麼？一九八三年，美國評論家保羅・福塞爾（Paul Fussell）所寫的《格調：社會等級與生活品味》（*Class: A Guide Through the American Status System*）一書，十五年後飄洋過海翻譯為簡體中文後成為暢銷書，書中所說就是福塞爾以反嘲諷的口吻詳細羅列中產階級、藍領階級生活品味的差異，諸如中產階級喝紅酒，藍領階級喝啤酒之類的區隔。翻譯書之所以成為暢銷書，重點在於這些鉅細靡遺的區隔正逢中國階級身分想像，人們想以此為參照建立中國本地的階級序列與相對

應的生活品味，有趣的是，讀者對福塞爾的嘲諷口吻視而不見。

在中國版的階級身分想像當中，媒體所論述的中產階級與小資（小資產階級）是兩個主要的身分。其間的差異在於在福利分房取消之後，買房成為消費能力的象徵，與此相同的是，二〇〇〇年前後，不少中國城市開始發展汽車工業，汽車數量在中國如井噴般地冒出，有房有車成為中產階級的物件標準。小資所能對抗的就是諸如看藝術電影、泡酒吧或咖啡廳等文化消費，氛圍成為小資的關鍵詞。

社會身分認同系譜之外，新時代裡，作家們也不約而同重新建構自身城市的歷史，上海的歷史想像就是重要的文化現象。二〇〇〇年前後的上海熱，三〇年代紙醉金迷及摩登之都上海重回人們的記憶之中，上海女作家們的上海歷史書寫也在文字裡評價上海風華，王安憶的《長恨歌》（二〇〇三）是其中的代表。小說裡，透過一九四〇年上海的選美小姐王琦瑤的人生歷程帶出上海發展的浮沉，其中，三〇、四〇年代的上海曾經風華一時，然而，一九四九年之後，上海卻如香消玉殞遁入沉寂，直到一九七八年改革開放之後生機重現。這種歷史敘事方式，恰與原來共產黨上海半殖民半封建的論述成對照。

馮小剛的電影城市慾望

九〇年代中後期崛起的馮小剛，繼續在千禧年之後寫下新頁。千禧年之初，馮小剛確實接地氣地掌握了城市轉變的氣氛與城市人的慾望，電影主題廣受討論。

馮小剛的《大腕》（二〇〇一）像是大城市的瘋狂寓言，這部作品或許是馮小剛最好的作品。電影裡，好萊塢知名義大利導演泰勒到中國拍片，葛優所飾演的尤優負責居中協助的角色。其間，因拍片問題壓力過大，索性裝瘋賣傻住到精神病院休養。精神病院裡的病人做著各種致富夢，最經典的一段病人的自言自語，就像是社會縮影：「一定得選最好的黃金地段，雇法國設計師，建就得建最高檔次的公寓，電梯直接入戶，戶型最小也得四百平米，什麼寬頻呀，光纜呀，衛星呀，能給他接的全給他接上，樓上邊有花園兒，樓裡邊有游泳池，樓子裡站一個英國管家，戴假髮，特紳士的那種，業主一進門兒，甭管有事兒沒事兒都得跟人家說，May I help you, Sir? 一口地道的英國倫敦腔兒，倍兒（北京話特別之意）有面子。……成功人士就是買什麼東西都買最貴的，不買最好的，所以，我們做房地產的口號就是不求最好，但求最貴！」

二〇〇〇年，《一聲嘆息》上映。電影海報上的廣告詞是「都市中一個男人所面對的誘惑與無奈」指出了社會快速發展下的問題──城市想像與外遇。外遇曾是禁忌題材，不過，小說先於電影一步描寫。城市的外遇描寫，一九九八年小說家池莉的作品《來來往往》是個關鍵的轉折，同年更被拍成電視劇。小說的背景設定在一九七〇年代，工廠年輕幹部康偉業和軍區高幹子女段莉娜相識進而結婚。他們的婚姻平平穩穩，育有一個女兒。軍區高幹子女出身的段莉娜自視甚高。康偉業在單位中升遷不順，在段莉娜的壓力下索性下海經商。他在商場上飛黃騰達，也在此過程與精明幹練的林珠發生外遇。康偉業準備與段莉娜離婚與林珠另組家庭。然而，排山倒海而來的親友勸說，康偉業只能止步，林珠人去樓空。日後，康偉業再有外遇，然而，他也始終無法掙脫婚姻的牢籠。

儘管原著改拍的電視劇得以上映，但是，同一年同樣以外遇為題材的電影《趙先生》卻未能通過電影審查。主角趙先生是大學教師，太太是下崗工人，他和昔日女學生外遇。得知丈夫外遇，趙太太要趙先生在家庭與外遇中做選擇，也在此時，有了身孕的外遇對象要趙先生在生與不生中做抉擇。關鍵時刻，趙先生在馬路上被卡車撞了，頭部受重創的他，不再有太太與外遇的糾纏，但腦海裡卻又幻想出在學校辦公室發生的另一段外遇。非常有趣的是，

《來來往往》與《趙先生》都以現代城市為背景，《來來往往》中康偉業致富之後大量的名牌服飾與家居裝潢，典型成功人士的城市生活。此外，段莉娜的自視甚高來自高幹家庭出身，林珠的獨立幹練來自在商場的磨練，也恰成一組社會變遷的對照。《趙先生》電影開頭裡，更是計程車播放的股市新聞廣播，暗示這是城市故事。《一聲嘆息》也是城市背景的外遇故事。已婚育有兒女的電影劇作家趕稿，製片人為求成效，特別在海南高級酒店包下房間外加年輕女助理幫忙。沒想到日久生情，劇作家與女助理發生婚外情。男主角在妻子與外遇兩者當中掙扎，最終，男主角選擇回歸家庭。

《一聲嘆息》當中的外遇，還是愛情關係。馮小剛接下來的《手機》（二〇〇三）裡的外遇卻是現實的利害關係。范冰冰所飾的出版社編輯武月對葛優所飾的電視節目主持人嚴守一窮追不捨，她希望高知名度的嚴守一為出版社的新書作序，嚴守一對武月也有所求，希望憑藉她的關係為下崗的妻子找工作，兩相利用之下兩人成情人，而後，武月更加碼要求成為電視節目主持人。電影片名手機，其意在於人手一支的手機看似拉近了人與人之間的溝通距離，但也帶來更多的誘惑與猜忌。

從小市民喜劇到悲劇

千禧年初期的馮小剛，仍以起家的都市題材為主，而後，歷經唯一的古裝片《夜宴》與現代歷史題材的《集結號》（二〇〇七）、《唐山大地震》（二〇一〇）之後，《非誠勿擾》（二〇〇九）、《非誠勿擾二》（二〇一一）以及《私人訂製》（二〇一三）重回都市題材。

不過，這三部作品只顯貧乏蒼白。

《非誠勿擾》系列就像是新富人士的生活展示，他們不缺金錢，獨缺感情。《非誠勿擾》男主角秦奮，葛優所飾，海歸人士，以發明「分歧終端機」致富之後，開始漫漫的相親之旅。他對舒琪所飾的梁笑笑動了真情，開始一場追求之旅。電影裡既像是新富階級生活的展示，也像是城市旅遊宣傳片。飛機頭等艙、從北京到杭州買房乃至北海道之行，葛優戲中所說的「錢對我來說不算事，就缺朋友」堪稱註腳。附帶一提的是，分歧終端機的構想其實來自香港年輕導演彭浩翔二〇〇五年的作品《ＡＶ》（中國片名為青春夢工場），雖然《非誠勿擾》電影最後附上感謝彭浩翔的字樣，但馮小剛喜劇導演的地位居然參照年輕後輩的想法，有失輩分。

《非誠勿擾二》延續前集的故事，梁笑笑從北海道回到中國之後，仍無法確認與秦奮的愛情關係。兩人於是在海南三亞別墅共同生活試婚，但生活平淡無法擦出火花。秦奮於是回到北京工作，當上電視節目主持人。電影裡，秦奮與梁笑笑的對照是孫紅雷所飾的李香山與姚晨所飾的芒果。他們的結婚典禮上，在仿歐式城堡建築進行，馬車等一應俱全，秦奮證婚，不同於西方人將手放聖經宣誓以示忠誠，兩位新人卻是手放成堆的人民幣上表示婚姻的忠誠。新富生活果然與眾不同。然而，李香山與芒果仍走向離婚之途。而後，李香山發現自己得癌，來日不多，舉行人生告別會。在李香山的喪禮上，秦奮與梁笑笑再度聚首。

《非誠勿擾》系列裡，新富人士的消費與生活風格的展示是重點，但卻又補上金錢無法得到一切的陳腔濫調。到了《私人訂製》，馮氏喜劇更慘遭吐槽。《私人訂製》的宣傳是「噁心自己，成全別人」。電影的主題與十六年前的《甲方乙方》同為替人圓夢，電影裡有著小人物的三段夢：領導的司機夢想成為不貪腐的領導，但坐上大位之後，金錢、性賄賂樣樣來。通俗電影的賣座導演一心想拍品味高尚的電影，和年輕導演換血之後，成為行為藝術家，年輕人則成賣座導演。清潔工夢想成為大富豪，雖搖身一變手握千萬鈔票住著豪宅，但肆意揮霍終成悲劇。《私人訂製》無非告訴大家一個道理：平民就只能是平民，司機成不了正事、

貧窮的清潔工也注定是窮人。無怪乎中國影評們吐槽宣傳口號——「噁心別人，成全自己」，意即吐槽平民，成全自己的電影票房。

馮小剛從小市民而起，以吐槽小市民而終，這也是十八年來中國電影變遷的縮影。值得關注的是，這一兩年來，馮小剛也重回草根，二〇一五年的《老炮兒》精湛演出了昔日江湖風光的六爺，二〇一六年更推出《我不是潘金蓮》。這部作品根據作家劉震雲二〇一二年的同名小說改編。小說背景是，中國實施一胎化政策，第二胎則必須向政府繳交罰款才得以擁有戶口，如此小孩才能上學，而罰款因地方與個人收入而異，從大城市的數十萬到農村的數千元不等。但是，公務員、教師等公家單位人員生下二胎者則將被解職處分。

《我不是潘金蓮》便從二胎的故事開始。主角李雪蓮生了第二胎，雖然在農村二胎交幾千塊就能解決戶口問題，但是其夫秦玉河是國有單位的員工，二胎將使他被迫離職。於是，他們只有離婚解決問題。對李雪蓮來說，離婚僅是形式上的，她和丈夫仍是實質上的夫妻。在她看來，秦玉河不是個東西，要離婚可以，不過，要先證明原來的離婚是假，然後再「真正」離一次婚，為此，李雪蓮開始她不料，秦玉河卻趁這個機會與他人再婚甚至生下子女。在她看來，秦玉河不是個東西，要離婚可以，不過，要先證明原來的離婚是假，然後再「真正」離一次婚，為此，李雪蓮開始她的上訪。地方官員不理不睬，直到她上了北京陳情之後，地方官員對她言聽計從，就怕她再

到北京上訪。

電影版基本照小說原著拍攝，最大特色是電影以方圓構圖呈現，李雪蓮所生活的農村是圓形構圖，但北京則是以方形呈現，方圓之間打底呈現城鄉差異，此外，馮小剛在電影中親自擔綱如說書人的旁白角色也是這部作品的特點。值得注意的是，馮小剛以都市喜劇題材從九〇年代中期成為賀歲導演，進入大片時代之後，或對準中上階層的生活為題材、或以重大歷史事件為題，無論題材為何，馮小剛總是中國電影的風向球，從《老炮兒》的演出到《我不是潘金蓮》，馮小剛的下一步以及對中國大片的影響值得關注。

中產與小資的愛情展示

中國城市題材電影就像是生活方式指南，在馮小剛的新富生活展示之外，中產階級與小資的生活風格也持續生產當中。二〇〇七年，杜拉拉成為家喻戶曉的人物。這一年，中國出版市場被稱為「職場小說年」。《圈子圈套》、《輸贏》、《杜拉拉升職記》、《浮沉》四大職場小說接續登場，其中，《杜拉拉升職記》尤其受到青睞。小說版問世之後，電影、電

視劇、廣播劇甚至舞臺劇都有杜拉拉的身影。

四大職場小說都有驚人的銷售量，《杜拉拉升職記》更勝一籌。為何如此？如果從小說文本比較，這四大職場小說主角的設定同樣是外企員工，除杜拉拉之外，都是銷售的角色。《圈子圈套》、《輸贏》與《浮沉》更透過外企銷售與國有企業打交道的過程帶出各種行業潛規則，例如為了獲取國有企業的大訂單，不惜負擔國有企業高層的子女海外留學費用。職場猶如江湖，人人使出各種明招暗式只為求生存。相較之下，《杜拉拉升職記》猶如外企的展示，小說作者標榜全球五百強多年的工作經歷，小說對公司各部門與工作性質的介紹甚至企管原則都有詳盡的介紹。更重要的是，企業固然存在各式各樣的明爭暗鬥，但杜拉拉卻以純真之心與高EQ安然化解而且層層高升。相較於其他職場小說，杜拉拉純真無邪之姿的中產階級形象，外加小說中的職位升遷與薪資增加後相對應的物質生活變化，杜拉拉成為外企生存指南。

《杜拉拉升職記》（二〇一〇）男女主角是黃立行與徐靜蕾，這對組合非常有趣，黃立行的臺灣國語加上不時出現的英文，雜糅的語言表現方式恰好符合外資員工的想像。徐靜蕾在中國電影圈被視為才女，作為演員，她主演過中國第一部電視偶像劇《將愛情進行到底》

（一九九八）的女主角，作為導演，她執導過《一位陌生女人的來信》（二〇〇五），她的才女形象，也成為「白骨精」（白領、骨幹、精英）的代表。相較於原著、電影版的張力不足，將小說裡的職場生活立體化是電影的唯一重點。杜拉拉故事的成功，外企題材再次成為主題，黃立行與徐靜蕾也再次搭檔。《親密敵人》（二〇一一）故事情節依舊薄弱，黃立行與徐靜蕾分別任職敵對的金融公司，為爭取股東的支持，開始一場商業大戰，他們分別前往英國、南非等國家尋求股東支持。電影裡的故事結構簡單，就是兩人在事業上的競逐，電影的賣點就是如觀光旅遊宣傳片引領觀眾進入異國風光，這也象徵著中產階級跨國工作的世界觀。

如果說，杜拉拉象徵著中產階級文化的成立，那麼，接下來電影當中更進行著中產階級的自我追憶，《將愛情進行到底》（二〇一一）的電影版便是代表。《將愛情進行到底》，原是一九九七年中國第一部本土偶像劇，男女主角分別由李亞鵬與徐靜蕾所主演，導演則是張一白。十四年之後，原班人馬重新再來。電視劇版的《將愛情進行到底》參照日本偶像劇《愛情白皮書》，以大學校園裡的愛情故事為主題，李亞鵬與徐靜蕾分別飾演的楊錚與文慧，雖然互相愛慕，但終究沒能開花結果。

電影版的《將愛情進行到底》則演繹了楊錚與文慧多年之後的三種可能。一是已成中產階級的楊錚，受不了妻子動輒在家中舉辦派對，索性搬到對面的酒店。他用望遠鏡偷窺妻子的生活，他所不知的是，文慧其實是這家酒店的經理，她平素也用望遠鏡看著楊錚。二是多年後大學同學聚會，畢業後楊錚混得不如意，大學時期曾在修車廠打工的他以修車為業，他的婚姻生活也是瀕臨破碎邊緣。文慧的生活也頗為坎坷，獨力撫養兩個小孩，和丈夫打離婚官司。同學會上兩人愛火重燃，但他們的一夜激情就像大學戀情，在種種因素下未能如願，成為一齣黑色喜劇。三是楊錚接到文慧來自法國的求救電話，文慧的老公是做紅酒商。文慧得知老公年輕小三的存在後，立即飛往波爾多，楊錚也前去幫助文慧了解小三的底細。這一段裡，特別帶出波爾多的自然環境如藍天深海，再一次的觀光宣傳片。

杜拉拉所象徵的中產階級女性之後，小資女性的都市生存處境也成為題材。二〇〇九年，電視劇與電影雙棲的導演滕華濤的作品便以此為題材。他所執導的電視劇《蝸居》（二〇〇九年）引起廣泛的討論。《蝸居》裡一對姊妹不同的命運，交織出大城市裡小市民為生活拚搏的辛酸。她們同樣名牌大學畢業，姊姊郭海萍為了買房省吃儉用甚至額外兼差，只為了趕上房價飆漲的速度。妹妹郭海藻則為官員宋思明的小三，官員與財團共謀，哪塊地能夠

開發都是官字兩個口說了算數。姊姊最終圓夢，但宋思明死於不明車禍，懷有身孕的郭海藻命運坎坷。《蝸居》帶出房價飆漲背後的官商勾結以及屋價飆漲下小市民的生活艱辛，這也是《蝸居》得到熱烈迴響的最重要原因。

二○一一年，同為滕華濤執導的電視劇《裸婚時代》開播，同樣引起熱議。這齣電視劇聚焦當房子與車子成為結婚要件之際，一對無房無車的年輕男女，原以為多年感情勝於一切而結婚。但現實生活中的挑戰接踵而來，既有家庭觀念的差異更有因柴米油鹽的生活細節引爆的衝突，他們因不斷的爭吵而離婚。兩人分開之後，各以更成熟的態度面對生活，最終，兩人重新聚首。也在二○一一年，滕華濤執導的電影《失戀三十三天》上映，這部根據同名網路小說改拍的作品以小成本之姿席捲電影票房。這部小品式的電影沒有複雜的故事情節，主角白百合所飾的黃小仙目睹交往七年的男友與閨蜜手牽手逛街，這一刻開始，她失戀了。故事主軸就在於她如何走出失戀低潮，也在這個過程中，不知不覺中找到新愛。不同於杜拉拉中產階級女性職場能人角色，工作總是順利解決，黃小仙所代表的小資女，除了失戀之外，工作與老闆壓力如影隨形。二○○八年的臺灣電影《海角七號》被中國影迷稱為「臺版小清新」，三年之後的《失戀三十三天》則被稱為「中國版小清新」。所謂的小清新，千禧年之

初流行一時的小資的變種，與小資同樣強調消費與文化品味，小清新所側重的則是寧靜與拒絕現實喧囂浮躁的生活美學。

《失戀三十三天》是愛情治癒題材，二〇一五年的《滾蛋吧！腫瘤君》則是人生治癒。

《滾蛋吧！腫瘤君》根據漫畫家熊頓的同名作品改編。二〇一一年，熊頓暈倒送醫，確認罹癌，樂觀的熊頓將自己與病魔搏鬥的過程以漫畫展現。不過，匆匆數月之後，熊頓仍不幸病逝。電影版裡的熊頓，一如面對工作壓力的白領，她面對編輯壓力不斷趕稿。電影的重點在於身處醫院治療以各種無厘頭的搞笑彰顯面對病魔的樂觀態度。

小三的選擇

自從《一聲嘆息》得以上映之後，小三便成為媒體熱議的名詞，甚至小三也持續成為電影題材。婚姻，親密關係的法律化，婚姻雙方所簽訂的契約，但小三的出現意味著契約的情事變更，婚姻當事人之間可能的法律問題加入圍觀的看客之後，加碼成為社會議論的話題，尤其是新媒體諸如博客（部落格）問世，小三議題隨之發酵引爆社會關注。最震撼人心的事

件，應屬二〇〇八年的死亡博客事件。二〇〇七年年底，一位女白領得知丈夫有外遇，決心以生命聲討丈夫與小三，她在自殺前公開博客，內容詳盡描述自殺前兩個月的心路歷程，並公開丈夫與小三的照片。二〇〇八年初，死亡博客廣為流傳，事件中的丈夫與小三也遭到人肉搜索。媒體八卦化、小三與人肉搜索成為時代關鍵詞。

陳凱歌的電影鏡頭鮮少瞄向當代中國社會，《搜索》（二〇一二）是唯一的例外，作品所帶出的反思性意外地高過他大片時代的其他作品。高圓圓所飾的秘書葉藍秋得知自己患有癌症之後，心神不寧，向集團董事長請長假並借了一筆錢，因是老闆信任的長年秘書，老闆未問原因隨即答應並給她一個鼓勵的擁抱。未料，為老闆夫人撞見，誤以為葉藍秋是小三。得知生命所剩不多的葉藍秋心情低落，公車上不願讓座。這個過程為電視臺實習記者手機拍下，姚晨所飾的電視臺新聞主編陳若兮見獵心喜，透過電視臺塑造葉藍秋不讓座的「墨鏡姐」形象，並在談話節目找來專家道德譴責。面對媒體發動的窮追猛打，懷疑丈夫出軌的董事長夫人再以匿名電話爆料葉藍秋為小三。面對排山倒海的輿論攻勢，葉藍秋最終以跳樓結束生命。

如果說《搜索》是反思社會之作，《無人駕駛》的價值觀卻受到質疑。《無人駕駛》的

導演張揚，一九九七年曾以《愛情麻辣燙》創下佳績，電影中以不同世代的愛情觀為主題，十三年後的《無人駕駛》再度以此為題材。然而，此時的中國社會乃至愛情觀已與十三年前大不同，中國經濟發展快速，但卻像沒有方向高速駕駛的快車，張揚巧妙地透過三輛車的對撞，帶出三組不同世代、社會背景的愛情。其中，中年人的困惑是外遇。劉燁所飾演的主角志雄，小公司老闆，當年他在啤酒花園邂逅了現今的太太，育有一女。他的太太曾經是陪酒女，遇上志雄之後，為了新的人生隱藏了這段經歷。然而，日後仍為志雄所知並揚言離婚。

在生意競標的場合裡，志雄遇上高圓圓所飾的大學初戀情人肖雲，她代表另家公司參與競標。昔日戀人相遇的激情，志雄再次準備離婚。就在此時，有人出三千萬希望志雄退出與肖雲的交往。原來，肖雲是企業老總的小三，她對小三遮遮掩掩的身分感到厭煩，想要了結這段感情。肖雲深知志雄經濟狀況不好，要老總出資三千萬給志雄，自己回到老總身邊。一時激情的志雄只有狼狽回頭，最後發現家庭溫暖。而肖雲在企業老總與妻離婚後，扶正成為夫人。

小三扶正的結局，讓人訝異，外遇問題在九○年代中後期還曾經是禁忌問題，而後，不僅得以上映，小三扶正也安然通過電影檢查，二十年來價值觀的變化如飛馳的快車一般變化

迅速。《北京遇上西雅圖》（二〇一三）則是小三告別包養追求真愛的戲碼。湯唯所飾的拜金女文佳佳，曾是美食雜誌編輯，她與已有家室的富豪男友交往。有了身孕的她，考慮生下的小孩無法在北京上戶口，喜愛好萊塢電影《西雅圖夜未眠》的她來到西雅圖華人經營的月子中心待產。到美國生產，事實上也是近年來中國新富家庭的選擇。她的炫富作風，引起月子中心老闆與其他孕婦一致的反感。

文佳佳唯一能溝通的對象是月子中心的司機郝志，他在北京原是名醫，而後與妻子離婚後和女兒移民美國，然而，美國生活並不順遂，與妻子離婚後和女兒共同生活。文佳佳的富豪男友突然失蹤後，刁蠻的她失去金援不知所措，郝志與女兒一起陪她度過低潮。順利生產之後的文佳佳回到北京，富豪男友重新出現，但是回憶西雅圖生活種種，文佳佳決心放棄眼前的物質生活，到西雅圖與郝志重逢。

三角關係中的情愛、妒恨乃至金錢，是這類題材不變的元素。不過，婁燁的《浮城謎事》則將小三問題上升為城市悲劇。《浮城謎事》根據天涯社區二〇〇九年創下百萬點擊次數的〈看我如何收拾賤男與小三〉改編。這篇網文裡，主角與丈夫共同創業成立公司多年，事業小成。有了女兒天天後，主角在家照料小孩，但仍擁有公司百分之四十的財產。天天在幼兒

園有同班男同學祥羽，主角很自然地與祥羽的媽媽桑琦熟悉，日後才驚覺桑琦是小三，雙方開始展開綿密的攻防。主角丈夫有多角劈腿關係，桑琦是關係較深的一段。兩個女人開始明爭暗鬥爭奪男主角的戰火。主角落居下風，丈夫的外遇有家庭支撐，因為主角的婆婆一心抱孫子，祥羽是男生，因而站在丈夫一邊。主角最終開始收拾殘局，維護公司財產，讓丈夫淨身出戶（放棄共同財產離婚），成全小三。淨身出戶的丈夫與小三，重新經營事業。但重新站起談何容易，丈夫的劈腿慣性，也使得桑琦屢向主角求援，同為女性，歷經鬥爭卻反成朋友關係。

婁燁，一向善於捕捉情慾的流動，他將〈看我如何收拾賤男與小三〉改拍為電影《浮城謎事》（二〇一二），除了依故事原型強化了多重關係下的愛與恨，也加入社會批判的元素。

一如網文原型，男主角喬永照與妻子桑琪、小三陸潔以及年輕大學生孫小敏的多重關係。桑琪在傷心中毅然對喬永照死心，陸潔則對孫小敏恨之入骨，大雨滂沱的夜晚，她持鈍器敲打孫小敏頭部，孫小敏滾入山下，正要起身求援之際，被狂歡飆車的富二代撞擊，驚恐的富二代索性將之踢死。

車禍致死，是中國社會曾經高度議論的議題，開車撞傷人後再加速撞死的治安事件頻

傳，主因在於賠償額撞死比撞傷較低，而且撞死之後只要與家屬就賠償數額等達成和解便可減刑甚至緩刑。在富二代父親的運作下，警方認定孫小敏車禍致死，富二代的父親提供鉅額賠償給死者母親，富二代全身而退。殺了孫小敏後，喬永照與陸潔的日子並不好過，他們陷入連續殺人的漩渦。陸潔殺人時被清道夫撞見，而後清道夫接續勒索，喬永照索性將之殺害，最終兩人受到法律的制裁。

城市懸疑

《浮城謎事》最為成功之處，在於一開頭空拍俯視的冷峻鏡頭以及《歡樂頌》的激情配樂，一冷一熱將這樣一個故事放置在城市情慾的脈絡下展開。《浮城謎事》的懸疑敘事，與近兩年兩部佳作刁亦男的《白日焰火》（二〇一四）與曹保平的《烈日灼心》（二〇一五）非常類似。《白日焰火》是中國黑色電影的代表，所謂的黑色電影（film noir），是指一九四〇年代好萊塢偵探片的電影風格或主題，黑色有雙重寓意，一方面指電影內容多以城市底層的犯罪為背景；另一方面，則指電影在光線運用上以明暗搭配的方式烘托主題。

這部獲得柏林影展金熊獎與最佳男主角獎的作品，內容是一九九九年東北某城市發生碎屍案，警方在屍塊上發現死者的身分證，警方依此認定死者就是王學兵所飾的梁志軍。這個案件本由廖凡飾演的張自力參與，廖凡也以此獲得柏林影展最佳男演員獎。張自力，黑色電影中經常出現的人生失敗組的頹廢魯蛇角色，他既與妻子離婚，偵辦此案的過程中，也因為他的疏失，辦案員警喪生。張自力自此離開警察局，擔任工廠保安，一連串的失意，讓他成為酗酒漢，但他死纏爛打地跟著老同事偵辦此案。

梁志軍的妻子，桂綸鎂所飾演的吳小貞，洗衣店員工。黑色電影中慣有的蛇蠍美人的角色，她外表纖弱，文靜中卻隱藏著秘密。她剛到洗衣店工作時，弄壞了「白日焰火」夜總會老闆的貂皮大衣，老闆以此敲詐並強姦了她，再度敲詐時，吳小貞殺害了老闆。她的丈夫梁志軍是過磅員，他利用職務之便自願為她拋屍，而後隱姓埋名但卻又隱蔽地出現在吳小貞身旁。吳小貞再婚前一天，新郎遭殺害，而後，交往的男友也遭殺害。就在層層謎團中，張自力最終找到真相。

曹保平的警匪片《烈日灼心》（二〇一五）同樣引起關注。曹保平，二〇〇四年的《光榮的憤怒》在大片時代裡吹起小成本電影反攻記的其中一部，主題是雲南小鎮基層幹部的問

題，二〇〇八年周迅擔綱演出的《李米的猜想》開始將主題移轉到城市昆明，這部電影也得到不錯的評價。周迅所飾演的計程車司機李米，男朋友失蹤四年多，李米四處找他，失去蹤影的他卻不斷寫信給李米告知近況。

一日，毒販接應，王寶強所飾演的毒販與同伴坐上李米的計程車，他們出身窮鄉僻壤，只有冒風險代人託運毒品為生。不料，他們以為的接應者卻從天橋下自殺直墜行駛中的汽車。車主才是真正的接應者，車主迅速打開車門衝出去追兩人時，驚嚇的王寶強與同伴以為是警察，他們再次坐上李米的計程車逃走，徒勞無功的兩人索性順勢綁架李米。最終，兩人被警方逮捕，李米到警局作證。被自殺者撞擊的汽車車主正是李米找尋四年的男友，警方最終查出他正是毒販。在警局裡，李米認出男友，但男友抵死否認。最終的真相，是男友為賺錢販毒，但他仍未忘李米的夢想——開超市，他遺留的金錢即是為李米圓夢。

《李米的猜想》透過尋人帶出城市懸疑，《烈日灼心》（二〇一五）則以追兇案帶出兇手另類的存在狀態。《烈日灼心》根據廈門作家須一瓜的小說《太陽黑子》（二〇一〇）改編。福建宿安一宗多年前的滅門血案裡，水庫旁的別墅主人女畫家慘遭強姦心臟病發而死，父母也遭到殺害，女嬰則不知去向。這宗案件，起因於四人犯罪，帶頭大哥帶著辛小豐、楊

自道與陳比覺上門追債，幸小豐見女畫家色心大起將之強姦。帶頭大哥見狀，索性將大人都殺害。幸小豐則帶回畫家女兒。四人犯案後，帶頭大哥逃之夭夭，其餘三人撫養畫家女兒，鄧超所飾的幸小豐，擔任協警、楊自道開計程車為生、陳比覺則在魚場工作，他們共同撫養畫家女兒並取暱稱尾巴，也在偏僻之處租房。不過，卻在幸小豐長官重啟調查下真相大白。

默默度日但時而見義勇為，彷彿為他們所犯下的罪刑尋求救贖。

現實與潛意識的分裂

婁燁冷峻鏡頭下的城市，總帶著灰暗與斑駁，就像早年的作品《蘇州河》（二○○○）。《蘇州河》裡，周迅主演的純真少女牡丹與送貨員馬達相戀，然而，為了錢，送貨員與朋友聯手綁架純真少女。心灰意冷的牡丹帶著馬達所送的美人魚玩偶跳河自殺，跳河前，少女揚言成為美人魚再尋馬達。五年之後，馬達在餐廳裡看到美人魚表演，表演者樣貌與牡丹相同，送貨員上前追認，不過，卻是另一名癡情少女美美。有趣的是，雙身與指認錯誤成為二○○○年前後年輕導演表述城市的手法，《月蝕》（二○○○）與《綠茶》（二

〇〇三）皆是如此。《月蝕》是日後兩度獲得柏林影展獎項的導演王全安的出道之作，主題是北京相貌相同的兩位女性截然不同的生活，一位女性過著中產階級少婦衣食無虞但精神空洞的生活，另一位則是立志成為演員，但實際上僅是在簡陋歌舞廳裡表演的底層藝人。相同樣貌，人生命運迥然。姜文與趙薇主演的《綠茶》，姜文飾演不斷相親找對象的男主角陳明亮，最終，他找到古板的比較文學碩士生趙薇所飾的吳芳。然而，在夜總會裡，他卻看到與趙薇面貌相同的鋼琴演奏者朗朗。

雙身手法，展現主角不同命運與社會處境的對照。指認錯誤或難以辨認，則意味著在城市茫茫人海裡失去辨識能力。有趣的是，十多年之後，辨識能力的喪失再度成為電影題材，只是，大片時代裡，自我辨識能力成為在現實與潛意識之間的糾葛。李玉執導的《二次曝光》（二〇一二）裡，講述整形醫院擔任美容諮詢師的宋其，發現她高富帥的男友劉東與閨蜜周小西發生關係，范冰冰所飾演的宋其，憤怒之下，殺死兩人。驚慌的宋其，在辦公室大樓看到警察，心生畏懼之下匆匆駕車逃逸，卻不慎撞死警察。她無法承受罪責的逃亡之旅，最終自首。警方介入調查後，卻發現宋其所述之事根本不存在，劉東、周小西乃至被撞死的員警根本無其人。宋其的幻想來自童年的遭遇。父親討海為生，船難之後，父親失蹤，但大難不

死，不過，母親領取保險金之後，只有以假名生活。當宋其之父前去找妻女時，卻發現其妻與律師劉健偷情，父親義憤之下殺了妻子，而後遠去新疆生活。宋其則由劉健收養，劉健已有一子劉東，長大之後，成為一名醫生。宋其幻想的結構正來自成長經驗而成。電影裡，宋其攬鏡自照的鏡頭頗具象徵意味，現實與潛意識自我的對照。

《催眠大師》（二○一四）由徐崢與莫文蔚主演。經過《人在囧途》之後，徐崢已是重要的電影明星、製作人乃至導演。電影裡，他扮演催眠大師徐瑞寧，雖為大師，但他卻面臨身心狀況是否足以執業的爭議。昔日學校老師給他一個麻煩病人任小妍的案子。莫文蔚所飾演的任小妍自稱能看到死去的人，徐瑞寧根本不信，於是進入催眠治療。然而，當催眠大師試圖直抵任小妍夢境時，卻反被她的提問進入自身的痛處。這其實是老師為根治徐瑞寧設下的局。原來多年前徐瑞寧酒後載著女友與好友發生車禍雙雙身亡，自此，他陷入人生低潮，悲憤之際甚至自我傷害不可自拔。任小妍是老師苦心安排的人選，透過反催眠讓他從昔日的苦痛裡掙脫。

城市幻影？

喜劇泰斗卓別林一九二五年的作品《淘金記》（The Golden Rush）裡，卓別林所飾演的貧民到阿拉斯加淘金成為富豪。其中一幕，是他闖入四面都是鏡子的小屋裡，驟然進入的他，只見四面都是自己的身影，不知哪個是時代裝飾品，物質飛快的進步改變了人們的生活，但人們的內心卻也在其中迷失。《淘金記》上映之後，當時德國電影評論者克拉考爾（Siegfried Kracauer，一八八九——一九六六）便藉影像裡小屋裡四面鏡裡都是卓別林一幕，比喻現代人失去自我的困境。

中國人的城市之路何嘗不是如此？從毛澤東時代將消費城市轉變為社會主義的生產城市，鄧小平時代再將之反轉，消費城市發展得更為徹底。大片時代裡的大銀幕，新富的豪奢生活、中產階級的國際想像圖景、情愛關係中的小三、自我的精神裂變等組成當今中國的城市鏡像。

經過六十多年的城市發展探索之後，中國真已找到理想中的城市了嗎？

Chapter 6 ▼ 魯蛇們的黑色世界

「我覺得這個社會啊，窮的更窮，富的更富！」

——電影《神探亨特張》

這幾年的中國大片裡，魯蛇（loser）一詞時而刺耳地出現，例如《中國合夥人》裡的「沒有夢想不可怕，可怕的是做一個loser」、《心花路放》裡徐崢所飾四處獵豔的花花公子，見到扮演阿凡達的街頭女藝人，劈頭就是「妳以為自己是個dancer，但實際上妳是個loser」。在《私人訂製》裡，更是毫不掩飾地告訴大家，官員的司機就只能是司機，窮人也只能是窮人，誰都翻不了身，也別羨慕別人的日子。這些金錢堆起的大片裡，動輒可以看到自以為是的成功定義甚至對魯蛇的嘲諷。

黑色意味著無法被看見，就像在大片時代裡，光鮮亮麗的新富生活和成功神話，小人物的真實生活被大片時代所遮掩。黑色是潛規則的黑箱運作，就像黑色的礦坑是金光閃閃的煤老闆們致富的聚寶盆，其背後是煤老闆與地方官僚黑箱裡的權錢合作以及礦工們在暗黑礦坑

裡的廉價勞動。黑色幽默是小人物們嘲諷現實的姿態與口吻，語言帶著自嘲無力但卻萬千真實。

從九〇年代到大片時代，消逝的就是小人物的真實社會處境。大片時代的小成本電影架起攝影機對準魯蛇們，帶出他們的黑色世界，這也是真實的中國境況，然而，不少電影只能成為中國政府的黑名單無法上映。

黑色在中國，寓意多重。

漸漸趴下的小市民

從九〇年代過渡到大片時代之間，中國電影的精彩之處在於透過小市民之眼帶出劇烈的社會變遷。《站直囉，別趴下》（一九九三）裡的作家、《夏日暖洋洋》（二〇〇一）裡的計程車司機以及《像雞毛一樣飛》（二〇〇二）的詩人正是代表。

黃建新導演的作品《站直囉，別趴下》當中，作家、單位領導與無所事事的小混混在老舊的單位宿舍裡比鄰而居。作家文以載道，領導管理單位，各有社會地位，在他們眼中，小

混混不值一提。然而，當小混混當起個體戶，在家做起養魚生意大發利市之後，一切卻巧妙地改變。一日，單位宿舍停電，小混混養的魚受到影響，對他向來不屑的領導打了電話請託在水庫工作的親戚幫忙，解決了小混混的燃眉之急。小混混也以錢回報，兩人的關係巧妙地改變。

至於主角作家，小混混養魚生意蒸蒸日上之後，找人看了風水，發現作家家裡風水最好，於是提出換屋計畫。他買了一套新建大樓的房子與作家交換。作家夫婦參觀後極為滿意，不料，小混混粗暴地要求作家夫婦馬上搬出舊居。作家不滿，然而，看在新房的分上，他只有在屈辱中低頭。片名「站直囉，別趴下」亦即腰桿挺直了，不要低聲下氣，但是，在金錢物質越來越重要的時代裡，作家與單位領導只有在小混混面前低頭。

《站直囉，別趴下》是一九九三年的電影，這一年，中國開啟全面市場化，「商業大潮」成為時代語言，尾隨而來的是一九九四、九五年的「人文精神論爭」，論爭主題是商業大潮來襲，卡拉OK、流行歌曲乃至影視偶像當道的年代裡，人文精神如何可能？作家的處境恰是一則社會劇烈變遷下的寓言。《夏日暖洋洋》（二〇〇一）的主角是位計程車司機。八〇年代到九〇年代初期，因為汽車稀缺，計程車司機在中國曾經有過輝煌歲月。八〇年代到九〇年代初期，因為汽車稀缺，計程車司

機曾有過「萬元戶」的稱號。此外，在外匯券才能購得進口商品的年代裡，計程車司機也因為經常搭載外國客人得以輕易換得珍貴的外匯券。《夏日暖洋洋》裡的年輕計程車司機，從業時已是計程車大量出現的失寵年代。計程車司機就像從溜滑梯快速下滑至底層的職業。電影的主軸之一是男主角對自身成長城市的迷惘。計程車司機如城市之眼，他們穿梭在都市迷宮裡，卻也見證城市的變化與底層的生活。

計程車司機在時代轉化下淪為社會底層，詩人亦然。《像雞毛一樣飛》（二○○二）的導演是活躍在舞臺劇的孟京輝，這是他唯一一部電影作品，主題是詩人沉淪錄。已經江郎才盡的詩人歐陽雲飛前去投靠經商的前詩人陳小陽，這位前詩人致力研發黑雞蛋，事業有成。

兩人相聚，歐陽雲飛為陳小陽的黑雞蛋想了一句廣告詞：「黑夜給了我黑色的眼睛，我卻用它尋找黑雞蛋。」詩人地位的變化，對朦朧詩的戲仿可見一斑。顧城的詩句「黑夜給了我黑色的眼睛，我卻用它尋找光明」，在七○年代末期乃至八○年代文化熱的時代，成為人人朗朗上口的詩句。從顧城的詩句到廣告詞，非常有趣的對照，兩種文體同樣簡短，但意義卻大不相同，這個時代需要的，已不是表述時代與心境的詩句而是賺錢的廣告詞。電影最荒誕的劇情之一，是再無力創作的歐陽雲飛向神秘客買了一套寫詩軟體，未料，依軟體寫出的詩作

讓他一夕成名，甚至成為電視訪談節目的座上賓。然而，軟體故障後，他重回落魄詩人的狀態，再回頭找陳小陽，他已因破產人去樓空。一切彷如虛幻，荒誕但深刻的城市寓言。

城市底層浮世繪

大片時代裡，小市民乃至社會底層的身影漸漸消逝在導演鏡頭前，不過，仍有硬底子演員精湛演出城市底層的滄桑。

路學長導演的《卡拉是條狗》（二○○三）中的男主角，是個薪資微薄的鐵路工人，他特愛朋友送的小狗卡拉，妻子的強勢、兒子的叛逆，只有在卡拉身上才能得到慰藉。不過，北京養狗需要辦狗證，費用過高他辦不起。一日，公安突擊捕捉沒有狗證的狗，卡拉也在其中。男主角只有透過各種方法託人把卡拉從警察局裡帶出來。這個過程，男主角進入處處講關係的人際迷宮當中。《卡拉是條狗》的主角是葛優，他在一九九四年以《活著》獲得坎城影展最佳男主角。電影裡，他為了卡拉，謙恭地見警察就敬菸、見他們說話就唯諾點頭，鮮活地演出底層工人的卑微。

與葛優足堪比較的演出，莫過於《姨媽的後現代生活》（二〇〇七）裡的斯琴高娃，她

一九九二年主演的《香魂女》曾獲柏林影展金熊獎。《姨媽的後現代生活》裡，上海名牌大學生出身的她，上山下鄉的年代裡到了東北，在那向貧下中農學習的年代裡，她嫁給了農民。多年之後時代早已改變，拋家棄子回到上海隻身生活。然而，她只是個城市底層。但她使盡氣力甚至說謊打造自己的門面，例如佯稱子女都在美國已表高人一等。門面之後，是空虛的心，時代因素讓她的愛情有名無實，在上海都會裡，她卻為了年齡相仿、能吟詩作對的騙子，甘心散盡積蓄。

《卡拉是條狗》與《姨媽的後現代生活》電影聚焦底層個人生存處境與心理狀態，《神探亨特張》（二〇一二）則帶出北京底層浮世繪。《神探亨特張》是一九八〇年代末期在中國家喻戶曉的美國電視劇，《神探亨特張》自然是中國版的警匪故事。電影裡，透過警察張惠領辦案的過程，帶出北京的另一重面貌。北京在二〇〇八年北京奧運的宣傳片裡，是一個古意盎然的迷人城市，以外資白領為主題的電影《杜拉拉升職記》裡，又以高聳現代化高樓的國際都會之姿出現。《神探亨特張》則有意呈現混亂的北京，扒手、騙子無處不在，爛尾樓裡成了詐騙集團的培訓中心，這個城市裡真假難辨，有人打著算命的名義到處行騙，就連

正牌警察要辦案也遭到對方要求先檢驗證件真假，「遇上一個正牌警察不容易」道盡一切。

很有趣的是，這部電影敘事破碎，反應兩極，但社會批判的嘲諷語言卻是公認一把銳利的刀。小市民的語言帶著對社會不滿的情緒，協助詐騙集團開車的司機被捕之後，一句「中華民族不差我一人缺德」或是主嫌被捕之後所說的「我覺得這個社會就是劫貧濟富」，就連經常看到電視新聞裡社會亂象的警察老婆也說了，「今天中國就是不高興！」《中國不高興》，二〇〇九年幾位民族主義者的合著作品，一如十多年前的《中國可以說不》，在這裡，是一種反諷，社會問題叢生，何以民族主義的利刃向外而不反求諸己？京式語言的調侃反諷，帶出小市民的心情。

《神探亨特張》裡濃厚的北京味與底層人物素描，二〇一五年管虎的作品《老炮兒》堪稱經典。老炮兒，北京話老混混之意。馮小剛主演的老炮兒六爺，與兒子長期不睦。但是，兒子上夜店刮壞官二代的豪車後被綁架，六爺無法吞忍準備救出兒子。但六爺廉頗老矣，他所能找來幫忙的人，也多是現今混跡底層的昔日老兄弟，電影中他們的北京地方話與老規矩極具特色，馮小剛的演出也極為出彩。不過，與《神探亨特張》相同的是，雖然電影諷刺現狀，但《神探亨特張》裡的結局警察仍捉捕了小偷，《老炮兒》裡六爺其實無力對抗官二代，

但他卻找到其父匯款到國外銀行的帳單並向中紀委舉報，導演精心堆砌的老江湖終成泡影，導向反腐的政治正確，無非是為了讓電影安穩通過檢查之故。

城市底層浮世繪裡，有階級浮沉的滄桑，有對社會不滿的反諷，城市表象之外，更有難以言說的愛情關係。婁燁，善於透過幾組愛情關係帶出城市滄桑。《春風沉醉的夜晚》（二〇〇九）裡，古城南京的春天，慾望撕裂書店老闆王平與當老師的妻子林雪的平靜生活。王平遇上江城，同性之愛一發不可抑遏。林雪找來私家偵探羅海濤跟蹤王平行蹤，發現王平戀情之後，到江城任職的旅行社大吵大鬧，抑鬱的王平自殺。

羅海濤的女友李靜，在工廠工作，他和老闆有著曖昧關係。羅海濤與江城從跟蹤到成為朋友。江城、羅海濤與李靜三人出遊，李靜發現羅海濤與江城之間的同性戀關係，憤而離開，自責的羅海濤離開江城。喪夫的林雪，持刀傷害江城。江城在傷口處刺青，開了小店，和新伴侶繼續生活。電影在郁達夫《春風沉醉的晚上》篇章的朗讀聲中結束。電影裡的南京春天，灰暗抑鬱，四個不同情慾角色穿梭其間，在同性異性戀裡掙扎的王平，始終如一的同性戀者江城，道德暴力角色的林雪以及功利愛情的羅海濤與李靜。

《推拿》（二〇一四）裡，談的則是旁人無法看見也難以感覺的盲人情慾。盲人按摩院

裡，老闆沙復明兼具才氣與財力而且談吐風趣，但因盲人因素，相親屢屢失敗。老王與小孔這對都是盲人，老王想存夠了錢開家按摩院。小馬自小車禍失去視力。按摩院裡包吃住，才氣自恃的沙復明因此陷入痛苦的深淵，因為他無法理解美是什麼？他想在都紅身上捕捉美的痕跡。小馬在打鬧中碰觸到小孔的身體，性慾自此炸開。在洗髮店裡他邂逅了小蠻，從性慾而愛情，兩人而後遠走高飛。與《春風沉醉的夜晚》相同，婁燁關注的是城市一隅裡各種情感關係組成的故事，《推拿》亦然各種情慾在他們的看不見世界裡波濤洶湧。

鄉關何處？

農民工如同城鄉之間的候鳥。

一九八〇年代末期開始，上千萬的農民工從農村湧現城市。雖然農民工在城市早已是社會事實，但關於農民工城市生活狀態作品卻為數不多。一九九一年轟動一時的電視劇《外來妹》便以此為主題，主角從窮鄉僻壤來到廣州玩具工廠工作，經過努力終成鄉鎮玩具工廠廠

長的故事。這個光明結局與臺灣一九六〇年代的「健康寫實」風格如出一轍。農民工的真實處境隨後浮現。一九九〇年代中期，是年輕的第六代導演諸如賈樟柯與王小帥崛起的年代，他們的作品對準弱勢群體。一九九四年，賈樟柯就讀北京電影學院時，與同學共組「青年電影實踐小組」，賈樟柯的起步之作《小山回家》就是這個時期完成。從汾陽到北京餐廳擔任廚師的小山，農曆新年前夕被炒魷魚。過年在即，他分頭聯繫了老鄉，問問大家是否回鄉。他的同鄉人，多是北京底層，做妓女的、幫傭的。回家，對在外漂泊的底層人們來說是個難以回答的問題。

有人託小山代傳自己一切安好的善意謊言，也有人迴避是否回家的提問。唯獨小山要回家。中國的春運最困難處在於買到票。小山透過同鄉幫忙買到火車票。但是，車票卻被偷了。

中國的春運最困難處在於買到票。小山透過同鄉幫忙買到火車票。但是，車票卻被偷了。小山回不了家，同鄉也回不了家，大家各有苦回不了家，這些苦因城市而生。《小山回家》是賈樟柯北京電影學院時期的作品，十年之後的《世界》（二〇〇四）再度演繹北京城鄉移工的故事。電影以北京真實存在的「世界公園」為背景，這座公園當中有仿造巴黎鐵塔、倫敦大橋等世界著名建築的建物。打工仔們或穿梭在「巴黎」、「倫敦」表演舞蹈、或擔任保安。在全球圖景想像的背後，是他們的真實生活，有情感、有利益糾葛，更有城市夢。

漂浪的青春回不了家，世界也如此虛幻。在家與世界之間，王小帥的禁映之作《二弟》（二○○二）則以偷渡為主題。中國沿海的某個小鎮，以偷渡聞名。主角二弟成功偷渡美國後，在同鄉老闆的餐館裡工作，但卻與老闆女兒交往並生下一子，老闆憤而檢舉二弟偷渡。回到小鎮裡的二弟，度過一段沉悶的時光後，他準備再次偷渡。電影中最諷刺的一幕是，中央電視臺新聞聯播「中國加入WTO對中國的影響」的畫外音。官方說著偉大美好的計畫，但人民卻準備離開這裡。

二○一一年，鄧勇星的《到阜陽六百里》再度觸及農民工過年回家的問題。很特別的是，鄧勇星是臺灣出身的廣告導演，他在上海生活十二年之後，聽到在上海工作的安徽阿姨們買不到車票，於是拼了臺車回家過年的故事的念頭，浮現以此為主題的念頭。電影裡，秦海璐所飾演的主角曹俐，早年便逃離家鄉失敗的婚姻，從安徽到廣東開了家小成衣工廠。工廠倒閉，她只有到上海投靠同鄉謝琴阿姨。一如許多安徽阿姨，她們棲身在光鮮上海之外的陋巷裡，平日她們以保姆、打掃清潔為生。

謝琴是典型的城市裡的異鄉人，但卻希望下一代成為城市人。她和一個上海浦東人同居，這段感情裡，她是絕對的弱勢，一切的吞忍只為女兒能在上海生活。謝琴的希望在下一

代，但某日當她到豪宅家事服務時，應門的卻是她的女兒，才知女兒成為富人包養的情婦。

幹練的曹俐很快在上海建立同鄉人脈。她透過同鄉狗子找到報廢的公車，兩人合作，向同鄉們賣票。對上海生活失望透頂的謝琴、在大城市之間漂浪的曹俐，各有心事的人們就坐在搖搖晃晃的巴士裡，駛向距離上海六百里的阜陽。

農民工回家的故事總是滄桑。二〇〇五年，從湖南到福建打工的六十一歲老人李紹為，與他同來打工的同鄉飲酒時腦溢血，送醫後搶救不治。李紹為的三位同鄉，擔心屍體留在醫院將要支付更多的費用，於是偷偷將屍體搬出，準備運屍回家鄉。一開始，他們將死者打扮成醉鬼，成功地坐上火車從福建到廣州，但在廣州火車站被警方發現，整齣事件才曝光。

這個真實事件也被拍為《落葉歸根》（二〇〇七）。這部電影由小品演員趙本山主演。趙本山，九〇年代從中央電視臺的春晚崛起之後，從小品到電視劇經常以農民丑角的形象出現，他的形象因此有很大爭議，但《落葉歸根》確是他少數的佳作。趙本山飾演到深圳打工的農民工老趙。其間，一起出去打工的同鄉劉全有死於工地，老趙矢志將他帶回家鄉。回家鄉的過程，盡是人性的風景，也是社會的寫照。沿途中，他將劉全有裝扮成醉鬼、病人，旅程當中，既有善心助人者，也有人情冷暖。在黑店吃飯被迫付高價餐費，打開盤纏才發現工

地老闆給劉全有的補償費都是假鈔、缺錢賣血進到地下血庫，看到賣血的母親靠著撿破爛含辛茹苦養育小孩上大學，小孩卻因母親職業卑賤不認人。老趙背屍回鄉之舉最終被警方識破。電影的最後一景是老趙回家，但家已因拆遷難以辨認，在瓦礫堆裡，終於找到一個牌子，上面寫著「爸，我們搬走了，幾年裡一直在找你，但一直沒有你的消息。我們一直等著你」。鄉關何處？回到家鄉卻找不到家。

偷竊與失竊的社會顯影

賈樟柯多年前接受訪談時，提到就讀北京電影學院時受義大利導演狄西嘉（Vittorio de Sica）的《單車失竊記》與法國導演布列松（Robert Bresson）的《扒手》影響甚深[25]。

《單車失竊記》（一九四八）是二戰之後義大利新寫實主義的經典作品。戰後，羅馬百業蕭條，主角幸運找到張貼廣告的工作。上工第一天，他騎著自行車四處張貼海報時，不料自行車被偷。徬徨無助的主角，剎那間決定狠心偷自行車，但是立刻被抓住。自行車的主人看著主角身旁的小孩原諒了他。《扒手》則是虛無無所事事的年輕人米歇爾，被小偷的自信

與優雅手技所迷戀加入扒手行列。米歇爾在偷竊中無法自拔，直到被捕之後，當他的女性友人前去探監並表露真情，虛無中的米歇爾人生頓時才有存在感。

有趣的是，王小帥與賈樟柯各自演繹了中國版的《單車失竊記》與《扒手》。獲得柏林影展銀熊獎的《十七歲的單車》，主角是農村出身的青年小貴，在北京當快遞員。公司配給他一臺越野自行車，每送一件快遞，可以賺十元，累積到六百元時，這臺車就是小貴的。對小貴來說，北京是一座偌大的城市迷宮，他辛勤地送貨，讓自己盡快擁有生存的資本──越野自行車。

就在城市迷宮裡，他被困住了。到三溫暖收件時，他的自行車卻在門口丟了。小貴只有從開小雜貨店的同鄉那裡借來破舊腳踏車。被偷的自行車流落到同是十七歲的小堅手上。小堅，胡同裡長大的小伙子，父親答應送他自行車，但因家庭經濟始終未能如願，小堅只有買了贓車。有了這臺車，他才能進入同儕的世界，耍帥騎車，吸引女生目光。同樣十七歲，他們的世界如此不同，小貴在大城市裡以勞力維持生存，小堅則是在次文化群體裡找尋認同。

25 賈樟柯，《還是拍電影吧，這是我接近自由的方式。》，臺北，木馬文化，二〇一二年：六二二至六三三頁。

兩個世界的交集是這臺自行車，兩人達成協議，輪流使用這臺車。故事的最終，兩人交車之前，小堅襲擊了同儕世界的領袖，這引來眾人對他的圍毆，小貴也被捲入其中，鬥毆過程中自行車也已變形。電影的最後，受傷的小貴，也只能踉踉蹌蹌地抬著自行車。一個城市，同齡青年的兩個世界。

《小武》（一九九八）以賈樟柯家鄉汾陽的扒手小武為主角，他因偷竊和同夥入獄。出獄後大家在汾陽各自過著不同的生活。昔日夥伴靳小勇，已成當地的企業家，結婚時電視臺甚至前來採訪，靳小勇其實以走私香菸和開歌廳致富，但他對自己的事業有個「與時俱進」的詮釋——走私叫貿易，開歌廳叫娛樂業。他在婚禮上也宣布捐給希望工程三萬元，儼然年輕有為熱心公益的企業家。

依舊過著「手藝人」生活的小武，沒有收到小勇的結婚典禮邀請，只因小勇擔心小武的出現讓大家憶及自己不名譽的過去。失志的小武，在歌廳裡結識了舞女小梅，兩人有著同是天涯淪落人的相知。小武情鍾小梅，甚至準備了定情的鑽戒，小梅要小武帶上BP機，以便隨時聯繫。不料，小梅隨著歌廳裡的大款而去，蹤影杳然，小武時時看著BP機有無訊息。

一日，正在行竊時，BP機突然響起，他因而形跡敗露被警察逮捕，小武要求看BP機，

沒想到上面的訊息卻是天氣預報。電影裡的警察頗有人情味。警察局裡，小武被上銬後，看到電視上播的正是警察逮捕自己的新聞。警察也幫小武看ＢＰ機，不告而別的小梅發來帶著歉疚的簡短訊息──「萬事如意」。電影最終，警察帶著小武走在街上，警察有事要辦，就用手銬將小武與電線桿綁在一起，看到此景的人們，紛紛走走來圍觀小武。觀看與被觀看，是這部電影的精彩之處，人們以鄙視眼光看小武，但小武也另眼看穿他們，世道不同，就像走私成貿易，開歌廳變成娛樂業。

黑礦哀歌

煤礦是中國經濟崛起的一個縮影，陝西省神木縣尤其是個神話。

二〇〇二年左右，中國煤礦進入黃金十年，煤礦價格高漲十倍，煤老闆因而成為出手闊綽的富豪。人口四十萬的中國第一產煤大縣陝西省神木縣原本是窮縣，因煤礦暴富之後，推出全民免費醫療、十五年免費教育。根據二〇一三年中央電視臺節目「經濟半小時」專題「神木調查：一個強縣的改變」的深入採訪，致富時刻的煤老闆買房出手驚人，買房買車看

中就是整排買下。神木縣神話吸引人們一方面想辦法注資挖煤，煤就是黃金，也想盡辦法透過權錢交易取得開礦權利，此外，偷偷開採的黑礦也極為常見。另一方面則是雇工挖煤，在惡劣勞動條件下用命換錢的礦工前仆後繼，礦工哀歌因此奏起。神木縣的繁榮時代裡，人們荷包滿滿，甚至跨足當地的房地產等行業，然而，煤價下跌之後，根源沒有了，從房地產到車市一片慘澹，自殺者所在多有，神木縣神話不再。然而，央視沒有觸及的是黑礦裡的幽暗。

《盲井》（二○○三）根據劉慶邦二○○二年獲得老舍文學獎的作品《神木》改編。劇情結構簡單，但詐騙人命換錢的道德底線卻引人深思。煤礦工人唐朝陽與宋金明專以拐騙打工無門的農民工為礦工，稱下井工作之際，將之殺害再偽裝成公安意外，而後偽裝成被害人親戚的角色向礦主要求賠償金，在此之前，他們已在一位姓元的礦工身上得手。這次，他們在火車站前相中了一個小伙子。王寶強所飾演的元鳳鳴，十六歲，父親出外打工半年後失去聯繫，家庭無以維持，只有輟學外出打工。電影與小說原著裡，也都暗示他的父親正死於兩人之手。

元鳳鳴以唐朝陽與宋金明的姪子身分一起到煤礦坑工作。在工寮裡，元鳳鳴還帶著課本，他希望每個月一千多塊錢的工資能幫助家裡，也能讓自己復學。到了就要下手的時刻，

唐朝陽與宋金明起了衝突，唐朝陽認為大人小孩都一樣，就是命換錢的事。宋金明則認為挑個小孩不合適，元鳳鳴的單純也讓他準備收手。兩人在礦裡的激烈衝突反而讓兩人來不及出礦，命喪礦中。故事的結局是，元鳳鳴以兩人的姪子身分領了三萬元的賠償金離開礦場。這部震撼人心的作品也只能是禁片。

《人山人海》（二〇一二）根據真實事件改編，事件的原型是二〇〇七年，被害人代天雲在中國貴州偏僻的六盤水以摩托車載人為生。剛出獄的陸鳳仁原想好好做人，他花了一千三百元買輛摩托車，想以載人為生。買了車之後卻沒有錢再上牌照，四處借錢始終碰壁。一日，他坐上代天雲的車，走上山路後，以頭痛為由要求停車，趁此空檔殺害代天雲，並將被害人身上的錢搜刮一空。

被害人代天雲上有五兄弟，他們認為警方緝拿速度太過緩慢，於是聯手合作找尋陸鳳仁。他們四處打探消息，足跡踏過河南、四川、廣西、雲南，一年又四十八天之後，終於在小磚廠找到陸鳳仁。因為家境也不富裕，這一路追索的過程中，從未住過旅社，露宿街頭一年多。這個事件是個典型中國底層社會的故事，出獄想要好好做人卻因缺錢無法如願，走投無路之際殺了另一個艱苦度日的人。

《人山人海》起初並未通過廣電總局的審查，於是以香港電影的身分參加威尼斯影展並獲最佳導演殊榮，最後修改版通過電影審查才得以上映。上映版電影裡，五兄弟緝兇的故事轉為一人追兇，陳建斌擔綱演出主角老鐵，吳秀波演出兇手蕭強，電影敘事與真實事件大致相似。最關鍵的差異在於當主角得知兇手在黑礦打工後，也隨之前去應徵。確認兇手在黑礦後，主角準備行動。未料，一路逃亡的蕭強異常敏感，注意到有人在跟蹤他。一日，在礦坑內兇手索性準備點起火柴，一如盤算這個危險動作讓他被安全人員打量送醫，在小診所裡順勢逃跑。

失去目標的老鐵，在黑礦裡經歷了非人道管理，他決心炸開礦坑，唯有如此才讓外界得知這個黑礦的存在。他吞下打火機進入礦坑，在偏僻無人的一角引火爆炸，救護車與警察緊急前來，礦坑裡的人們因此得救。電影的最後，是警察對老鐵的勸戒，「再扛不過去的事情，政府替你解決」，警察也告知蕭強已被逮捕審訊。然而，威尼斯影展版本裡並非如此「和諧」，電影的結尾更具衝擊，找不到兇手的老鐵最終點火炸開礦坑所有人同歸於盡。

煤礦所在地遠離政治中心，在那裡，權錢交易造就金色的鉅額利益，山西出身的賈樟柯的《天注定》（二〇一三）裡第一段所談的就是根據胡文海事件改編。胡文海，

山西人，因承包煤礦失敗，他認定這是村官操縱下的結果，於是準備各種資料開始上訪。然而，上訪遲遲沒有下文，二○○一年，他持槍射殺村官以及與自己有過節者，共計十四人死亡。電影裡，賈樟柯所之演繹為煤礦的「國退民進」。村長將煤礦承包給地方有力人士焦勝利，當時，焦勝利則將之百分之四十的紅利回饋給村委會，然而，隔沒多久，村與縣政府把煤礦賣給焦勝利，煤礦從集體所有變成私人財產。焦勝利因此成為新富，甚至擁有私人飛機往來各地，回鄉時地方甚至組織群眾接機，儼然領導人規格。屢屢上訪未果的主角大海，最終只有用槍討回正義。

賈樟柯的電影不少以煤礦為背景，《山河故人》（二○一五）再度從煤礦出發。電影共分三段，一九九九年，趙濤所飾的山西汾陽年輕女孩沈濤有兩個追求者，一是煤礦工人梁子，一是煤礦主張晉生。沈濤選擇了張晉生，氣憤的梁子遠赴他鄉打工。幾年後沈濤與張晉生離婚，張晉生帶著小孩張到樂（Dollar）在上海上國際小學。二○一四年，在掃貪風波下張晉生帶著八歲小孩逃離上海遠赴澳洲，沈濤則成為企業老總，梁子身患重病回到家鄉，沈濤資助他的醫藥費。二○二五年，成長過程始終欠缺母親關注的張到樂，戀上年紀比沈濤還大張艾嘉所飾的中文老師。《山河故人》所帶出的主題多樣，如果就本章的脈絡下來看，貧富生

活的差異是其中之一。張晉生，憑煤礦暴富，他為兒子取的名字可見土豪性格，他在澳洲的生活更是空虛難耐。礦工梁子，注定也只能是個打工仔，終究難以翻身而且貧病交迫。

《天注定》（二〇〇六）是這類題材的小成本佳作。中國電影描寫地方村官的不多，《光榮的憤怒》帶出天高皇帝遠地方官僚法外行為。電影以中國雲南小村落為背景。黑井村裡的權力由熊家四兄弟掌控，熊老大是惡霸，熊老二是村會計，熊老三是村長，熊老四是村辦工廠廠長，經常調戲婦女。福建的胡某欠了熊老四二十六萬，熊家兄弟索性綁架胡的妻子與妹妹逼老胡還錢。電影的主角是村支書葉光榮，他看似唯唯諾諾，但他心裡一直想藉機剷除熊家勢力，還村子一個清白的環境。

然而，他心裡很清楚，熊家兄弟既有權力又有賺錢的村辦廠，熊老四更被上級領導視為創業致富的典型人物，往上檢舉毫無勝算。葉光榮表面上聽從熊老三，但內心不斷思索扳倒熊家的策略。村裡多的是敢怒不敢言的人，直到葉光榮謊稱打倒熊家四人幫是上級命令，一幫人才吹起反熊家的行動，雖然，這群烏合之眾卻遭遇熊家兄弟的奮力抵抗，早已暗中佈陣的公安一舉將熊家兄弟逮捕。再一次，就像《神探亨特張》與《老炮兒》好電影最後都得加上安全不被電影審查刪剪的結尾。

拆哪，中國的大片時代

小人物的黑色幽默

中國的順口溜總是準確地反映了時代的變化，「毛澤東手一揮，下鄉；鄧小平手一揮，下鄉；江澤民手一揮，下崗」就是一例。毛澤東手一揮，知識分子們上山下鄉向貧下中農再學習，鄧小平手一揮，人們脫離單位下海當個體戶，江澤民手一揮，國有企業改革過程權錢交易，財團低價收購後裁員，造成大量下崗工人的出現。順口溜本身就是一種黑色幽默，小人物捲進時代漩渦的無奈。

《瘋狂的石頭》（二○○六）是大片時代小成本電影反攻記的奇蹟，三百萬人民幣的小成本，以黑色幽默的方式帶出搖搖欲墜的國有企業如何在財團覬覦下另闢生路，以及日常生活中無所不在的真假問題。經營不善的國有玉器工廠，已經幾個月發不出工資，焦頭爛額的廠長只有將土地抵押給房地產開發商。不料，玉器工廠中發現玉石，廠長靈機一動，透過玉石展覽讓工廠起死回生。兩方人馬覬覦這塊玉石。一方是房地產開發商老闆，他既要玉石也要玉器工廠還不起錢乖乖出讓土地。為了玉石，他請來香港標榜高科技的珠寶盜賊。另一方則是土氣的詐騙集團。雙方想盡辦法潛入展覽會場行竊。然而，真正的玉石早被廠長不長進

的兒子偷偷調包，有趣的是，卻無人相信他手中的玉石是真的。真的無人相信，假的卻有人信以為真，就像辦案刑警誤信可樂拉環上假造的中獎信息，千里迢迢跑了趟北京。可以說，這部電影直搗中國社會的核心：國有企業、虎視眈眈的房地產開發商、真假背後的道德問題。

《鋼的琴》以東北的下崗工人為主題。東北，擁有豐富的礦產也是重工業基地。然而，九〇年代中期國有企業所引發的下崗風潮之後，火車、煙囪依舊，但重工業風采不再。主角王千源所飾的下崗工人陳桂林，以婚喪喜慶的樂隊演奏兼主持人為生，妻子與做假藥致富的「成功人士」外遇，電影的焦點在於兩人協議離婚爭奪小孩撫養權的過程。他們的小孩喜愛鋼琴，也表明誰能給她鋼琴她就跟誰。為此，他尋來昔日同事一起製造鋼琴。

昔日同事已因下崗淪為社會底層勉力維生，或以詐賭維生、或以配鎖為業。電影中最精彩之處，是昔日工廠職工們決定重回廢棄工廠製作鋼琴齊聚KTV一幕，他們齊唱一九六〇年代的經典革命歌曲〈懷念戰友〉，只是，讓這些人再次聚合的，不再是為了工廠的生產指標，讓他們激昂的，是社會劇烈變動下已然逝去的工人階級自我認同感。電影的結局是陳桂林和昔日同事們所造的簡陋鋼琴終於完成，陳桂林的女兒彈著鋼造的琴，但這是惜別曲。女

兒的撫養權不言而喻，成功人士買得起更好的琴，請得起更好的老師。鋼的琴演奏的也是下崗工人的無力。

掀起農村的蓋頭來

根據中國統計局二〇一二年的統計，中國十三億人口結構當中，城鎮人口首次超越農村人口，但農村人口仍高達六億五千萬人。儘管農村人口龐大，但農村經常只成一種參照，就像我們討論農民工時，討論的其實是從農村到城市打工的群體。

真實的農村樣貌如何？一九九四年的《二嬤》是相當特別的作品，電影從農村的視角討論了農村人的縣城夢。主角二嬤的丈夫是前村長，身體不佳，二嬤操持家計。七歲的兒子虎子，常到隔壁鄰居瞎子家看電視。瞎子並非盲人，只是綽號，他樂於助人，有臺貨車，經常為村人載人載貨到縣城。瞎子老婆，說話不客氣，虎子看電視有次被趕出來，受了氣的二嬤立志買臺大電視機。二嬤編織的籮筐地方政府不收購，熱心的瞎子載二嬤到縣城賣得好價錢。在縣城裡，二嬤在店裡看到各式各樣電視機，有趣的是，電視上播放的是美國電視劇《豪

門恩怨》（Watching Dallas）裡男女調情的畫面，仍身著藍黑色調服飾的人們鴉雀無聲聚精會神地看著電視。

也在店裡，二嫚看到一臺最大的電視，瞎子告訴她，那是「縣城最大臺，縣長也買不起」。繼籮筐之後，二嫚進而賣起麻花麵，甚至就到縣城製麵工廠工作，為了大電視，她甚至也賣血。二嫚來往農村與縣城，都依賴瞎子的貨車，饒富象徵性的是，兩人在城裡名之為「國際大酒店」的簡陋餐廳用餐。二嫚與瞎子日久生情，一次偷情，二嫚指著身上的胸罩，說「我現在也是城裡人了」。電影最終，二嫚終於存夠了錢買下縣城最大臺的電視機。然而，已然病倒的二嫚，只能躺著看工人裝電視，不無黑色幽默的是，為了接收訊號，把製作籮筐的工具拿來接天線，有趣的是，電視播放的是世界天氣預報。從《豪門恩怨》、國際大飯店到世界天氣預報，無不暗示中國農村對世界的想像。

《二嫚》很有象徵意味，二嫚起初還能將農村的東西往縣城裡賣，而後索性到縣城製麵工廠工作，最後甚至賣血。也就是從農產品移轉為自己的勞動力甚至身體。從工轉農有無可能？年輕導演張若以的《回家結婚》（二〇一〇）重新審視農民工回家鄉的故事，事實上，這也是導演自身的家鄉敘事。電影主角十七歲的馬老亮，出身雲南臨滄市永德縣，中國的貧

困縣，一如家鄉年輕勞動力外出浙江打工。二○○八年的金融危機之後，打工機會大減，他和同鄉騎摩托車回雲南老家，準備在家鄉種甘蔗為生。家鄉沒有太大變化，青壯人口到浙江打工，老人小孩獨留家鄉，典型的留守家庭。就像鄰居小孩朱大成和爺爺生活，很長一段時間才能見父母一次，想父母時就打電話。

準備在家鄉站穩腳步的他，向女友阿琴提親，但因家裡太窮被拒絕。憤怒的他大醉一場，與酒後照料他的女性友人黃麗發生關係。黃麗曾在歌舞廳上過班，人們對她另眼看待。馬文亮不管村人的異樣眼光和家人的堅拒，決心和黃麗在一起。他們在村裡賣起涼粉，有空時也照顧朱大成。朱大成的小學被拆了，最近的小學在十多公里外，小孩們整日放牛玩耍，馬文亮代替爺爺送他上學。黃麗的身孕，讓馬家從堅拒到接受。不過，身孕也是個麻煩，馬文亮和黃麗尚未結婚，馬文亮還要一年才到法定結婚年齡，原本馬家賄賂村裡幹部辦個結婚證，但查緝非法結婚風聲緊，幹部又退回賄賂款項。唯一之計，就是兩人出外打工，以防村裡的計畫生育幹部強迫墮胎，一年之後再回家辦結婚證等。電影的開頭，是馬文亮騎摩托車返鄉，但現實的折騰，馬文亮只能再度遠離家鄉出外打工。離鄉，只能是宿命。

就在《回家結婚》問世的同一年，另一位新銳導演郝杰驚人地再現了以黃土地為主題的

故事。在很多人眼中，農村問題就是經濟不均衡發展下的貧窮，也或者留守兒童的問題。《光棍兒》（二○一○）談的卻是窮鄉僻壤外加男多於女的農村顧家溝幾個老頭性苦悶的問題。

電影裡的老頭們，各有年輕時因性事帶來的滄桑。梁小頭，一九六六年文化大革命擔任生產隊長的他，貼身站在年輕女孩身後教她操作機器，一時之間春心蕩漾，失神讓左手捲入機器獨留一根手指。六軟，出身富裕之家，一九四二年十二歲時，家裡就為他安排婚事，但在初夜，乳臭未乾的他不願同床被老婆硬上，心理受創。老楊，一九七五年曾讓二丫頭懷孕，二丫頭父母憤怒的要求墮胎。

這些都是前塵往事。幾十年後，老頭們的性慾何處發洩？二丫頭日後成為村長老婆，她趁村長外出開會周旋幾個老頭之間，只為重考大學的兒子的學費。寂寞難耐的老楊，買下人口販子拐賣而來的年輕女孩。買婚之後，女方想逃跑，但被追回。六軟的兒子俏三，看中這個女孩，籌錢向老楊買下。一如二丫頭與眾老頭之間的關係，俏三的母親也是。梁小頭和俏三母親打情罵俏時，俏三上前理論，梁小頭回嗆：「誰給你買摩托車？誰給你買媳婦？」無論二丫頭或是俏三的母親，他們都與村裡的老頭們偷情，不同於城市外遇小三以個人慾望為基礎，農村的偷情更像是一種互助，二丫頭與俏三的母親滿足老頭兒的性慾，老頭們也以金

錢資助她們兒子的生活。最特別的一組情慾關係是六軟性好同性，他找來老楊在床上當模特兒。這是同性戀關係嗎？是的，不過農村表述是「愛走東的，不走西」；愛操屁股的，不日逼」。非常有趣的是，電影中村長的不在場，即便人家開車來收購整村的西瓜，也是老楊出面，村裡幾乎就是一種無政府狀態。

社會的底線

嬰兒是下一代的象徵，卻也是一胎化政策下結婚證、准生證等證件必須齊備才能生育的標準程序。

王超的《安陽嬰兒》（二○○一）透過嬰兒保住底層人對未來的希望。二○○○年，河南安陽市，獨身的下崗工人于大剛在麵攤發現一個棄嬰，襁褓中留有請求撫養的字條。嬰兒的母親馮豔麗是歌舞廳上班的小姐，來自東北。通過聯絡，于大剛決定照顧嬰兒。嬰兒是馮豔麗與黑道大哥所生，而後兩人爭吵馮豔麗被迫離開歌舞廳，平素只有待在于大剛的房間，兩人也因此發生關係。為了生存，于大剛在社區門口修腳踏車，房間則留給馮豔麗接客用，

馮豔麗希望存夠錢後早日結束接客生涯。

而後，黑道大哥得到絕症，無後的他準備帶回嬰兒撫養。談判過程中，于大剛與黑道大哥起衝突，兩人鬥毆中將黑道大哥殺死，也因此身陷囹圄。探監時，于大剛要求成為嬰兒的父親，馮豔麗應允。不過，之後的警方掃黃行動中，馮豔麗逃脫過程中，匆匆將嬰兒交給一位中年男子。馮豔麗最終還是被警方逮捕並遭送回鄉，電影的最後一個鏡頭便是手抱嬰兒的中年男子于大剛。于大剛不正在服刑嗎？這是導演王超有意的安排，他不想讓兩位底層人物外加一個嬰兒淹沒在無邊的黑暗中[26]！

拐賣兒童，一直是中國社會的嚴重問題，每年有多少兒童被拐賣？二〇一三年，一則中國每年有二十萬名兒童被拐賣的新聞引起社會震驚，儘管公安單位駁斥數字不實，但也沒有提出詳細數字。只能說，兒童遭拐賣問題嚴重，人心惶惶。

陳可辛的《親愛的》（二〇一四）對準兒童被拐賣問題。電影裡，黃勃所飾的田文軍與妻子魯曉娟婚姻破裂，獨子田鵬由田文軍撫養。一日，田鵬玩耍時不見了。田文軍旋即展開前途渺茫的尋人之旅，他求助失蹤小孩父母組成的團體，他們的小孩失蹤多年，但仍不放棄尋找。在一胎化政策之下，生小孩需要單位所開的生育證，但是，想再生一個小孩卻有制度

上的困難，雖然小孩失蹤多年，但沒有死亡證明，無法辦理准生證。

最終，根據線報，田鵬在某農村。此時的田鵬，叫著趙薇所飾演的農婦李紅琴媽媽。李紅琴自稱不能生育，田鵬是死去的丈夫在深圳打工時和別的女人生的，她還撫養另一個丈夫帶回來的小女孩楊吉芳。警方根據ＤＮＡ斷定田鵬與田文軍的父子關係，楊吉芳與李紅琴也無母女關係，也就是，李紅琴的丈夫是個人口販子。楊吉芳暫由深圳收容所收養。不放棄的李紅琴，想辦法證明她與楊吉芳的母女關係，她甚至找上丈夫生前同在深圳打工的同鄉，同鄉態度的退卻，李紅琴不惜與他上床請他出面。然而所有的努力都是失敗的。諷刺的是，電影最後是李紅琴被醫院判定懷孕。

在傳宗接代的傳統觀念下，嬰兒成為人口販賣的對象，不過，流浪的傻子竟引來爭相認親接回，則是人間奇事。陳建斌首部執導自己也主演的作品《一個勺子》（二〇一四）便演繹了深刻的黑色故事。電影以西北農村為背景，勺子即是西北口音的傻子。陳建斌所飾演的拉條子是老實農民，兒子入獄，為求減刑，透過關係找上大頭哥，還送上五萬元的活動費打

26 程青松、黃鷗，〈王超：真正面對真正〉，收錄於程青松、黃鷗，《我的攝影機不撒謊》，濟南，山東畫報出版社，二〇一〇年：一四〇頁。

通關係。不過，大頭哥拿錢不辦事，拉條子屢屢到城裡找大頭哥，希望能退點錢。也就在城裡，拉條子給了一個流浪的傻子吃的，傻子便一路跟著拉條子，有趣的是，拉條子再怎麼甩開他，傻子總是能找到拉條子。百般無奈之下，拉條子在電視臺刊登「失物招領」啟事。

沒隔多久，大頭哥帶來幾個人，佯稱是傻子的弟弟將人帶走，並給了個感謝的紅包。拉條子夫婦以為麻煩事終於搞定，不料，卻迎來更大的麻煩。先後兩批人以傻子親戚身分登門要人。當拉條子說已被親人帶走還給了個紅包時，登門者立刻咬住拉條子是販賣人口不放，揚言要告上法院，百口莫辯的拉條子只有給上封口費。為了傻子一事，拉條子自己也變成了傻子，因為他總想不明白，為何一個傻子這麼多人要？最後，他戴上傻子留下的帽子，開始跟傻子一樣流浪的生活。

為什麼傻子這麼多人要？電影中透過拉條子太太的對白提出兩種可能性：一是被拉去黑礦當礦工，沒有薪水，就是不斷挖礦；二是被集團控制，斷手斷腳變成身障人士之後，沿街乞討。無論哪一種出路，沒有自主能力的傻子就跟嬰兒一樣，變成販賣人口眼中的肥羊。社會黑暗，莫此為甚。

當魯蛇淪為喜劇

公路電影是中國大片時代裡屢創票房佳績的電影類型，《人在囧途》（二○一○）與《人再囧途之泰囧》（二○一二）堪稱代表，其中，王寶強成為喜劇人物。王寶強是中國演員的傳奇，許多中國知名演員都出身電影戲劇相關專業學校，王寶強卻是群眾演員（臨時演員）出身。北京電影製片廠大門前，每天都會擠滿爭取演出機會的群眾演員，他們的待遇微薄，只為一圓演員宿願，王寶強正是其中一員。他幸運地從群眾演員出發，從二○○○年的《盲井》到二○○四年的《天下無賊》，精湛的演技奠定他的演藝之路。這些電影裡，他也都飾演農村出身的傻小子角色。

《人在囧途》當中的兩位主角，不約而同要從北京到長沙。徐崢飾演的文創公司老闆李成功，個性苛刻，此次回家過年，其實是想與老婆坦白，他在北京已有小三。王寶強所飾演的角色，則是為牧場工人，三聚氰胺毒奶粉事件後，牧場經營搖搖欲墜。工人集體行動向老闆討工資，已身無現金的老闆只有拿出借據，告知長沙有人欠款，於是王寶強隻身前往討債。

電影的主軸，是在兩人的相逢與旅程中的患難與共，這是公路電影的典型橋段。最大的笑點

是從機場而發的滑稽情節，第一次搭飛機的王寶強鬧出許多笑話，例如拿了機票之後，問櫃檯人員「月臺在哪？」、到了飛機上，覺得空氣不好，叫來空服員希望能打開窗戶通風。

這其實是很不合理的安排，一般來說，中產階級春運或搭飛機或搭高鐵，農民工則坐火車或巴士，可以說，笑點建立在階級差異的基礎上。

小人物只能是以笑料的方式出場。故事的結局是大團圓的，李成功的小三退出婚外情，李成功心甘情願地回歸家庭。至於王寶強，他的結局表面上是完滿的，但實質卻是悲哀的。

王寶強最終找到牧場老闆也拿到錢，但，那是李成功找人佯裝的，錢其實是李成功出的，只因在他看來，世態炎涼，一個農場工人討錢是不可能成功的。《人再囧途之泰囧》將同樣的套路搬到泰國。原是大學好友的徐朗與高博，為了專利權的爭奪爾虞我詐，這次，專利權的爭奪延伸到泰國。在北京賣燒餅的王寶，本只是參加旅行團赴泰國旅遊，無意間卻捲入徐朗與高博之間的爭奪。故事結尾同樣是皆大歡喜，幾乎拋家棄女專注事業的徐朗最終看開選擇家庭，回到北京之後，燒餅小販也聽從成功人士徐朗的建議開起連鎖燒餅店，生意蒸蒸日上。

這類題材在中國屢試不爽，寧浩的《心花路放》（二〇一四）再次上演大片時代的公路電影套路。電影裡，黃渤所飾演的耿浩曾是歌手，他的妻子康小雨就因為音樂愛上耿浩，兩

人在雲南大理有段浪漫的日子。婚後，為了生活耿浩漸漸放棄音樂開起二手音響店賺錢，但康小雨也因耿浩放棄音樂理想，另結新歡與耿浩離婚。面對妻子外遇提出離婚，生活頓時跌落谷底。耿浩的老友徐崢所飾演的花花公子郝義，開車載著他從北京到大理進行一場獵豔療傷之旅。最後，仍是在大理，耿浩走出人生陰霾。片中，郝義與小城扮演阿凡達演員的愛情遊戲，但見寧浩式的黑色幽默。

從《人在囧途》到《心花路放》，都是城市人的自我療癒，魯蛇穿插其間成為笑點的來源，這類喜劇仍在持續。二○一二年，搜狐視頻的《屌絲男士》開播，屌絲，自覺在官二代、富二代乃至高富帥面前卑微，與魯蛇有異曲同工之妙，導演是從搜狐視頻脫口秀節目一躍而起的主持人大鵬。《屌絲男士》是典型的都會喜劇，與傳統電視劇不同的是網路節目尺度較大，例如節目曾邀請日本 AV 女優波多野結衣、吉澤明步演出。歷經四季的經營，《屌絲男士》更具網路知名度，大鵬也從網路走向大銀幕，二○一五年的《煎餅俠》便是他自導自演的作品。電影裡，人氣演員大鵬有個拍電影的計畫，但因夜店酒醉被拍了不雅照，一時之間形象大損，投資方撤回投資，明星朋友無人理睬。因緣際會，新的投資人出現，但條件是眾明星參與演出。大鵬只有找來臨時演員與八卦雜誌攝影跟拍明星，設法拍出大明星參與演出

的畫面，大鵬的電影主題是救人的英雄，最終電影完成。

電影中的電影是個好題材，不過，在《煎餅俠》裡，其實就是屌絲想變英雄的故事。從網路走向大銀幕，近年來不在少數，《老男孩之猛龍過江》（二〇一四）也是一個例子，他們共同的特色就是誇張的演技以及過於簡單的邏輯，《煎餅俠》裡屌絲理所當然地想變英雄，《老男孩之猛龍過江》裡的主角因為妻子家人瞧不起，所以想透過選秀證明自己，兩者有著異曲同工之妙，然而，為何變英雄就能出頭天？電影裡卻沒有給出好理由。《煎餅俠》上映的同一年，同樣是電影中的電影的題材，《我是路人甲》（二〇一五）卻遭冷落。《我是路人甲》以浙江橫店為背景，這裡是中國的好萊塢，有各式各樣的場景供拍攝，王寶強從臨時演員成為大明星的傳奇，正是他們的典範。《我是路人甲》便對著這群年輕人，夢想有著各種考驗，在橫店租屋等待臨時演員的機會，各人境遇不同，年輕女演員可能面臨陪吃飯的潛規則，有的演員稍有名氣之後目空一切，更多的則是苦苦尋求臨時演員的機會。弔詭的是，《煎餅俠》席捲票房，《我是路人甲》眾多實力派明星從黃勃、周迅到梁朝偉、舒淇等人的推薦但票房未如預期。

或許黑色世界實際存在但人們不喜歡。電影審查的委員們不喜歡黑色世界被揭露，類似題材只能成為禁映黑名單。電影院裡的觀眾不喜歡買票進場看這麼殘酷的事實，吃著爆米花看大銀幕裡釋放情感便已足夠，果真是娛樂至死的年代。大片時代裡的黑色世界只能藉小成本電影或獨立電影微弱發聲。

聲音很小，但很真實，那是來自底層的聲音。

Chapter 7 ▼ 青春印鈔機

青春是用來緬懷的！

——電影《致我們終將逝去的青春》

青春的內涵如同空白括號，人人都想在其中填上各式答案。國家意識形態想形塑青春楷模，批判性的導演們透過青春表達對社會現實的關注，在大片時代裡，青春題材則成為票房提款機。

不同的青春素描，恰好是中國社會變遷的縮影。

國家定義的青春楷模

中國式青春，曾經跟國家緊密的聯繫在一起。

一九五九年，經典電影《青春之歌》女主角林道靜的經歷，堪稱國家所賦予的青春塑像。

年輕的林道靜，身世坎坷，被後母強嫁國民黨地方幹部，走投無路的她只有投河自盡。所幸，她被北大學生余永澤救起，余永澤教她讀書為她朗讀詩句，而後兩人相戀。然而，余永澤卻在時代洪流下停止進步的腳步，一心只想成為教授晉身社會名流。林道靜則加入學生運動的抗爭行列當中，兩人分歧越來越大，最終分手。在一次次的抗爭乃至逮捕當中，林道靜鍾鍊出人生真義，最終，她加入共產黨在革命道路上繼續前行，這個角色正是共產黨所定義的進步知識青年楷模。

步入改革開放時代，青春依舊在國家的大義名分之下。二十一年後的《廬山戀》裡，文革後期，旅居美國的華僑周筠到廬山旅遊，結識青年耿樺。耿樺的父親因四人幫迫害受到管制，他代替父親陪母親到廬山休養。在這裡，兩人相識相戀，但耿樺也因為與華僑身分的周筠走過越近，遭到傳喚。文革結束後，兩人故地重遊再度約定終身大事，但他們卻擔心雙方父母的反對。原來，周筠之父原為國民黨將領，耿樺之父則為共產黨軍隊幹部。雙方見面之後，才認出彼此是昔日黃埔軍校同學。雙方父母並未因上一代的歷史糾葛反對，反而鼓勵他們一起奉獻於「四個現代化」工程的口號。

改革開放之後，中國式青春很快出現反思，一九八〇年《中國青年》雜誌刊登讀者潘曉

來信，這封題名為〈人生的路啊，怎麼越走越窄……〉的投書意外引來六萬多封的讀者來信並進而帶動一代年輕人的人生大討論。這封來信自述價值信仰的崩潰。一如同代中國人，潘曉閱讀了《鋼鐵是怎樣煉成的》與《雷鋒日記》，這兩部作品同樣是描述革命英雄如何在艱困中錘鍊出革命氣質與紀律的過程，只是《鋼鐵是怎樣煉成的》是蘇聯版的故事，《雷鋒日記》則是中國版的人物。不過，當潘曉把這套價值應用在現實生活中卻屢屢失效，換來的只有不斷受傷的自己。到底自己為誰而活？為自己？為他人？就在個人與組織之間，引發一代青年的大討論。

長期以來，中國的教育所側重的是個人為社會而存在，就像林道靜為進步的社會而奮進，也像耿樺與周筠的愛情在四個現代化的口號下得到祝福。個人的價值追尋與迷惘繼潘曉來信之後更進一步。一九八六年，二十五歲的崔健在北京工人體育場的演出裡，當他唱出〈一無所有〉的第一句歌詞「我曾經問個不休」後，一個崔健時代很快來臨，歌詞裡的我，不再是與國家、組織聯繫在一起的我，而是真實的自我。所謂的崔健時代，不僅是他的搖滾樂，也不僅是他獨立之姿的思考與批判，更是與一代思索著同樣問題的年輕人的共鳴。

九〇年代的青春狀態

八〇年代末期開始，隨著城市化的開展，城市年輕人的處境逐漸成為中國電影的重要一景，到了九〇年代更攀向高峰，就年輕人與社會的現實關係來看，渴求認同、絕望、反抗與理想不滅構成青春的四種狀態。

一九八八年米家山的《頑主》是渴求認同的代表。《頑主》根據王朔同名小說改編，王朔，中國特立獨行的小說家。一九八〇年代王朔以「我是個俗人」的姿態宣稱為市場寫作，這在文化熱強調理想的八〇年代裡，顯得庸俗。不過，王朔確實以他的狂傲與調侃之姿開創出一條特別的路。

頑主之意為有些想法但卻被視為不正經的人。故事主角是三位年輕人，他們成立了為人實踐夢想的三T公司。電影中經典的一幕，是自認優秀的三流作家希望獲得文學獎的肯定，於是三T公司為他辦了場別開生面的文學獎頒獎典禮，典禮上的時裝秀，身著共產黨、國民黨、地主、貧農等服飾的人在迪斯可的音樂中共舞。王朔作品以嘲諷遊戲風格見長，意識形態的對立在流行文化中消解。儘管《頑主》解構了意識形態，但三T公司看似桀驁不馴的三

個年輕人，卻仍渴望社會認同，三T公司服務了人群，不過卻麻煩纏身，作家拿了獎反告三T公司詐騙。心灰意冷的他們就要關閉三T公司另謀他途時，但見公司門口大排長龍，這意味著他們得到社會的認可。

九〇年代的絕望，來自市場化也來自後六四時期的低沉抑鬱。謝飛的《本命年》（一九九〇）是獲得柏林影展銀熊獎的作品。姜文所飾的主人翁李慧泉因仗義隨朋友犯下罪刑入獄，出獄後他重新做人，小生意也經營有成。他在酒吧結識經理崔永利與駐唱歌手。他戀上一心想成為歌星的駐唱歌手。崔永利是位倒爺，也就是想辦法透過走私等方式弄到貨，在市場販賣獲取暴利。崔永利想利用李慧泉賣貨，李慧泉拒絕，他只在乎歌手。崔永利是不擇手段的人，中年的他成功獲取年輕歌手的芳心，只因他巧言將出資讓她出唱片，為了浮華夢想，女歌手投懷送抱。

不久，李慧泉在獄中的哥兒們越獄，仗義的李慧泉收留了他。哥兒們離開之後，深知難逃法網的李慧泉，準備自首。自首前，將生意的存貨賣掉，買了一條金項鍊送給女歌手，但遭拒絕。在餐廳痛飲後準備到警察局自首的他，就在途中遇上兩個年輕搶犯。最終，李慧泉死於刀下。這年，他二十四歲，正是他的本命年。《本命年》談的是八〇年代末期的社會縮

影，如果依主角年齡推斷，李慧泉一九六六年出生，也就是不折不扣「社會主義下的蛋」，然而，在漸趨市場化的年代裡，人們為了錢與利，社會價值迅速轉變，李慧泉仗義性格導致的悲劇，其實也是社會悲劇。

第六代導演被稱為城市一代，他們的作品也多以城市年輕人的現實處境與次文化為主題。電影如此，紀錄片亦復如此。中國第一部獨立紀錄片吳文光的《流浪北京》（一九九○）便記錄了中國的最早的北漂，他們懷著對藝術的理想，在北京過著貧苦的生活，他們是真實而非日後被浪漫化的波西米亞，他們日後有人出國，有人精神分裂，一切從現實與理想的落差開始。

《流浪北京》裡的受訪者多帶著壓抑，這種情緒在王小帥的《冬春的日子》（一九九三）裡再度得到呈現。電影的主題是一九八九年六四之後年輕人找無出路的苦悶心情。男主角冬由畫家劉小東演出，他與女主角春是高中時期就已相戀的一對夫妻，冬與春的日子如囚禁般地在小房間裡苦悶生活，他們的時間與空間與外界是隔絕的。男主角冬是位畫家，然而他面對越來越功利的社會已然不知如何面對。整部電影在相當抑鬱但卻如詩的節奏中進行。最終，女主角選擇出國，男主角則精神失常。

張元或許是九〇年代最富叛逆姿態的導演。他的《北京雜種》（一九九三）以北京搖滾樂手的生存狀態為主題，崔健、竇唯的演出是最大的亮點。歌手們有的要懷孕女友墮胎，雙方大吵一架，有的為了練習場場地不斷搬遷，有的抑鬱不得志，這是一幅城市裡搖滾青年的浮世繪。《東宮西宮》（一九九六）則以同志為主題，作品根據真實社會事件改編。一九九一年，北京警察以「健康調查研究」為名，在北京天安門兩側公園的同志聚集地，對同志大加捉拿審問甚至填問卷調查。電影裡，審問的員警卻也在審問同志的過程中，發現自己的同性戀傾向，電影旨在嘲諷國家機器。

與張元相較，路學長的《長大成人》像是再現〈人生的路啊，怎麼越走越窄……〉式的青春徬徨，不過，最終仍強調理想不滅。一九七六年大地震期間，十七八歲的主角周青接觸了音樂，成為樂隊裡的吉他手。而後，與父親不睦的他休學在火車貨運站工作，在那裡，他結識年長的朱赫來。周青向他借來小說《鋼鐵是怎樣煉成的》，他沉浸在意志錘鍊的世界裡。朱赫來跟他聊北大荒、紅衛兵等往事。一日，周青操作不慎，被火車壓傷，朱赫來捐出骨頭植入周青腿中。周青想感謝朱赫來，但他已辭去火車站的工作因而遍尋不著。朱赫來的名字其實是個隱喻，朱赫來是《鋼鐵是怎樣煉成的》當中的人物，他引領青年保爾走出成長的困

頓，成為具有鋼鐵意志的革命英雄，電影裡的周青就像小說裡有著成長困惑的保爾。

曾是吉他手的周青，得有機會到德國學藝三年。回到中國之後，卻發現搖滾圈墮落至極，吸毒等誘惑無所不在，周青無所適從。電影的最後，他在路邊的書報攤上看到印著朱赫來肖像的新書《鋼鐵是這樣煉成的》。周青代表著在理想與現實當中不斷受挫質疑的年輕人，朱赫來則是理想的象徵，現實不完美，但理想依舊存在。這部電影歷經電影審查三年，其間波折一如成長的艱辛。

大片時代前夜，與國際接軌、加入WTO成為響徹雲霄的口號。賈樟柯的《任逍遙》（二〇〇二）以山西大同兩個虛無年輕人為題材，反映年輕人對現實與未來的看法。山西大同，以產煤著稱的城市，然而，彼時傳說大同的煤已採光，未來將是西部大開發的時代，大同風光不再，及時行樂成為風氣。主角十八九歲的彬彬與小濟，同是失業工人家庭子弟，他們無所事事。彬彬的女友將到北京上大學去讀熱門的國際貿易，小濟戀上促銷白酒的小模巧巧，明知當小模有富二代男友也在所不惜。巧巧小模為的是長期住院的父親，而後，她受不了男友的控制，與小濟交往。彬彬與小濟的生活散落在簡陋的MTV、卡拉OK的聲光空間當中，有趣的是，畫外音裡可以聽到新聞聯播中國將加入WTO、法輪功在天安門自焚等新聞，暗

示了這是現實的中國。最終，兩個看不到未來的茫然年輕人決定用假炸彈搶銀行。

中國的年輪

大片時代裡的青春，懷舊取代了九〇年代的現實。不過，懷舊往兩個截然不同的方向發展，一是第五代、第六代導演的青春追憶再現中國歷史年輪，二是為八〇後、九〇後量身訂做的校園懷舊，這類題材成為票房提款機。

中國電影中的青春追憶，一九九四年姜文首部執導的作品《陽光燦爛的日子》是一個重要轉折，這部口碑與票房皆創下傲人紀錄的電影，以軍區大院小孩馬小軍為主角，帶出七〇年代北京的紅色青春。這部電影的重要性在於從馬小軍個人的角度切入歷史，與歷史敘事總是由戰爭、革命史的英雄所構成的大歷史非常不同。大約五六年之後，從個人青春帶出歷史敘事的手法接續出現，賈樟柯的《站臺》（二〇〇〇）、顧長衛的《孔雀》（二〇〇五）與王小帥的《青紅》（二〇〇五）都是大片時代前後的佳作。這幾部電影透過青春身影勾勒歷史，就像再現中國歷史發展的年輪一般。值得注意的是，《陽光燦爛的日子》是北京軍區子

弟的紅色記憶，北京與軍區大院，在中國社會始終佔有優勢位置，相較之下，《站臺》、《孔雀》與《青紅》則將背景移往小城乃至偏遠之地再現一代青春記憶。其中，家中父親的威權和壓抑青春的出路是共同元素。

《青紅》以一九六〇年代中期的三線建設為背景，所謂三線建設，是指中國政府考量中蘇關係惡化，外加美國力量進逼亞洲，為防沿海的工業建設與鐵路沿線受到戰爭破壞，抽離大量人員前往偏遠的西南省分進行建設。事實上，導演王小帥自小便跟參與三線建設的父親舉家從上海遷徙到貴州，在那裡生活了十三年，電影的時空背景可說是王小帥的幼時記憶。

電影裡，高圓圓所飾演的主角青紅，她的父親因支援三線計畫隨單位從上海舉家遷到貴州。儘管已在貴州十多年，父親與同鄉們始終以上海人自恃，也希望有一天舉家能回到上海，然而，青紅這一代已認為貴州便是她的家，回上海多少是件遙遠的事。父親以高壓的方式管教女兒，只希望她能考到上海的大學。改革開放之風已吹到貴州，鄧麗君的流行歌曲諸如〈美酒加咖啡〉已在年輕人中傳開，偷偷摸摸的地下舞會也已流行，長髮、喇叭褲也成時髦。青紅初戀了，對方是三線工廠子弟小根，貴州人，農村戶口。當青紅回上海一事大勢底定，青紅對小根態度轉為冷淡，不解的小根在約會裡強暴了青紅。電影的最後一幕，小根以

強姦罪槍決，青紅則在離開貴州回上海的路上。

一如《青紅》以家庭遷移勾勒時代的片斷，顧長衛獲得柏林影展銀熊獎的佳作《孔雀》（二○○五）亦復如此。關於七○年代末期的歷史，一九七六年粉碎四人幫，文革結束、華國鋒與鄧小平的權力與路線之爭乃至一九七八年的改革開放等大歷史凌駕一切。《孔雀》以七○年代末期小城安陽為背景，透過一個平凡五口之家的故事，在大歷史的縫隙裡嵌入一段庶民史。這戶人家和許多家庭一樣，有著嚴厲威權的父親與過度操心的母親。家中大哥，幼時腦部受創，父母將時間與精力放在他身上，為他的操煩沒有終止，為了他的工作送禮找關係，甚至婚姻也是父母安排相親而成，對象是農村的瘸子。傻人有傻福，婚後兩人擺攤賣起砂鍋，過起穩定的生活。

張靜初所飾演的妹妹，外表清秀纖弱，內心有很多不著邊際的想法。她在小鎮裡遇上帥氣的傘兵，腦海浮現當傘兵的念頭，既有少女情懷的暗戀情懷，也藉此離開威權的家庭與無趣的小鎮。不過，體檢沒有過關，夢想提早結束，她在小鎮幼兒園工作，但卻經常出錯，依舊是父母賠禮道歉。她終於以結婚的名義離開小鎮。但多年後，離婚收場，回到家裡與父母一起生活。最經典的一幕，是她與父母一起看電視，電視劇裡的女主角在草原上騎著馬，

對男主角大喊：「我喜歡你！」他們所看的電視劇是轟動一時的日本電視劇《追捕》，這一幕在八○年代為年輕人爭相模仿。這是電影的精妙之處，年輕時的妹妹，也像電視劇裡女主角那樣主動熱情，但在保守的年代與沉悶的小鎮裡，這種感情只能是壓抑，妹妹像是在電視螢光幕裡看到年輕的自己。但此刻，她已青春不再。

排行最小的弟弟，自小學習較佳，父母期待甚深，但父親發現他看黃色書刊之後毒打一頓，憤怒地要他休學。弟弟也很快地離開小鎮外出工作，多年後，回到小鎮。他身著時髦，帶著太太和小孩。他離開小鎮的生活是個謎，少了一截的小指說明不如意的過去。他的太太在小鎮的劇場裡唱葷段子，他則照顧小孩，小鎮裡無所事事的晃遊者。

賈樟柯的《站臺》（二○○○）則以縣城汾陽的文工團成員處境的變化勾勒改革開放十年社會的急遽變遷。電影當中，導演巧妙地運用新聞、電視劇、流行歌曲勾勒時間的變化，電影的時間跨度大約從新聞播報員播送的劉少奇平反的一九八○年到一代集體記憶的電視劇《渴望》熱播的一九九○年。吃國家大鍋飯的文工團，工作就是到處演出，主角手風琴手崔明亮和女主角舞者尹瑞娟就隨團四處站臺演出。隨著改革開放的腳步，文工團改為承包制，也就是可由私人資本包下文工團的經營權。

電影中的有趣之處，是黃土高原中的老城對改革開放先驅城市廣州與深圳的南方想像。

崔明亮的友人到了廣州一趟，寄回的明信片寫著「花花世界真好」，而後，回到汾陽更是穿著時髦的喇叭褲並帶回一臺錄音機。隨著改革開放之風，年輕女性也到標示溫州師父的簡陋髮廊燙頭髮。文工團承包之後，更是改名「深圳群星歌舞團」以示時髦。文工團承包前後的變化，可從演出曲目看出，原來文工團四處表演唱著〈火車向著韶山跑〉之類的紅色歌曲，承包後為吸引觀眾，表演曲目都已替換為流行歌曲。站臺，不只是小人物的四處漂移，更在時代變遷下浮沉。

附帶一提的是，《青紅》、《孔雀》與《站臺》都透過鏡頭帶出縣城這樣的地方圖景，這一兩年年輕導演關於地方性圖景的作品也接續出現，畢贛的《路邊野餐》（二〇一五）是極為特別的作品。不同於《青紅》等作品都有大致清晰的社會時間，《路邊野餐》以雲霧迷濛、濕熱的貴州為背景，電影裡的時間是導演以相當魔幻與詩化的手法構築的主角陳升個人的過去、現在與未來。

青春印鈔機的零件

九〇年代末期開始，另一種青春持續建構，成為大片時代青春提款機的零件，關鍵元素是城市主題與網路平臺。

九〇年代末期出現的青春文學，都以有些破碎的個人大城市生活為主題。一九九九年，當時三十二歲的作家石康的《晃晃悠悠》（一九九九）、《一塌糊塗》（一九九九）與《支離破碎》（二〇〇二）三部曲表述了北京年輕人從大學到出社會的不穩定狀態，小說裡有大量的北京地景。與此相類似的是，二〇〇一年，三十歲的馮唐的《萬物生長》（二〇〇一）裡的醫學院生活與詼諧的性描述。

值得注意的是，這些作品都從大學生活開始描述，與此同時，更為年輕的書寫者也在此刻出現，二〇〇〇年，當時才十八歲的高中輟學生韓寒出版《三重門》，小說裡所談的是高中校園生活。二〇〇三年，二十歲的大學肄業生郭敬明出版《幻城》，小說情節猶如日本動漫裡的虛構世界。儘管風格不同，韓寒與郭敬明的作品都是以百萬冊的銷售規模成為暢銷書。韓寒與郭敬明乃至其他一九八〇年代出生的年輕作家在市場動輒成為暢銷書，對於這樣

的現象，中國社會科學院研究員白燁於二〇〇六年在博客發表〈八〇後的現狀與未來〉，文中對八〇後作家的過度市場化感到憂心。面對白燁的批判，韓寒同樣以博客文章〈文壇是個屁〉回應，在以網路為平臺的韓白之爭當中，八〇後所指的不僅僅是一九八〇年代出生的年輕人，而是有其特定特徵的世代，例如他們是中國最富裕環境下成長的一代、網路使用較頻繁等。韓寒與郭敬明成為八〇後的代表人物，他們日後的發展也恰成對照，韓寒在博客時代裡提筆批判中國現實，甚至被視為公共知識分子，而郭敬明則專注小說事業《最小說》的經營，他不忌諱過度市場化，甚至以奢華的物質消費為榮。當八〇後成為流行名詞之際，圍繞八〇後的影視作品也接續出現。《士兵突擊》（二〇〇六）與《奮鬥》（二〇〇七）被稱為城鄉對照版的八〇後成長故事。前者是農村出身的年輕人如何在軍隊的嚴格訓練中脫穎而出成就自己，後者則是大城市北京的八〇後如何面對挫折，通過自己的努力成就事業的故事。

　　八〇後的身分建構與網路有著緊密的關係。文學的青春生產，網路同樣是一個重要平臺。九〇年代後期開始，中國網路文學平臺逐一興起，一九九七年的「榕樹下」、一九九九年的「紅袖添香」乃至二〇〇一年的「起點中文網」、二〇〇三年的「晉江文學城」等，網路文學的主題從穿越、耽美乃至春青等不一而足。就青春文學來說，幾部暢銷作品都出自幾

位年輕網路作家之手，《何以笙簫默》（二〇〇五）的作者顧漫是晉江文學城駐站作家、《致我們終將逝去的青春》（二〇〇七）的作者辛夷塢與《匆匆那年》（二〇〇八）的作者九夜茴也都是從網路文學起家的作家。網路文學的平臺，對傳統中國文學機制也產生了衝擊，傳統中國文學大家，或以茅盾文學獎或以魯迅文學獎奠定名聲，而其獲獎作品也以文學經典的姿態問世。相較之下，網路文學依賴的不是文學獎而是網民的點擊率，網路作家的作品成書之後，其所追求的也不是文學評論的肯定而是銷售量。

值得注意的是，網路作家作品的出版成書，也與中國出版的市場化經營有關。出版在中國是一項壟斷的行業，任何書的出版都必須有書號，書號就是出版主管給予各出版社的指標，這些出版社都是國有的，出版因而也是出版社的特權。然而，在市場化浪潮下，不少民營的工作室改以向出版社購買書號的方式進行經營[27]。這與九〇年代中期的想要拍電影就必須向國有電影場買廠標的狀況極為類似。這些工作室長於策畫與宣傳，網路作家從網路到實體書的過程，也多依賴這些工作室或以作家個人特色或以主題集結數位作家的行銷宣傳。在

27 中國出版機制市場化的過程可參見邵燕君，《傾斜的文學場：當代文學生產機制的市場化轉型》，南京，江蘇人民出版社，二〇〇三年：一一五—一一六頁。

這樣的脈絡下，網路文學在中國也形成一個特別的現象。

年輕網路作家的作品，有一個共同的特色，就是以城市為背景。然而，不同於石康或馮唐作品當中出現大量的北京具體地點，同樣是城市，網路作家的作品裡幾乎都是以諸如T市之類的代號表述，如依小說文字推敲，部分是以二三線城市為背景。此外，對中國流行文化來說，網路無疑是一個革命性的平臺，在網路小說之外，中國的網站更是致力經營視頻領域，自製的電視劇、微電影乃至購買國外電視劇版權播放，中國網路漸漸不再僅是盜版平臺。

中國大片時代的青春狂潮，趙薇二○一三年的《致我們終將逝去的青春》（底下簡稱《致青春》）是一個重要轉折，在此之後，青春電影大行其道，《致青春》式的校園懷舊也蔚為時尚。青春狂潮的捲起，電影觀眾的年齡結構是一個重要因素，中國的觀眾結構當中，八○後九○後已成主體，依照《二○一四年中國電影產業研究報告》，九○後觀眾甚至佔了三成多[28]。此外，二○○九年中國政府公布《文化產業振興規劃》，鼓勵金融業成立投資文化產業的基金，現今大約有三十多種投資影視作品的基金運作。大片時代初期電影資金許多來自非電影業的投資，其間不乏煤老闆或土豪。影視基金的介入，意味著電影投資進入相對專業的階段。這些資金對電影劇本、擔綱演員等都會進行市場評估，IP電影應運而生，暢

銷的網路文學也因其知名度從網路走向大銀幕。

七〇後、八〇後、九〇後的青春記事簿

校園懷舊是青春題材的主軸。七〇後、八〇後與九〇後懷舊各自依循類似的套路進行，七〇後的懷舊以中產階級之姿回首大學生活，八〇後與九〇後的懷舊則是貫穿高中、大學再到出社會的歷程。

《致青春》根據辛夷塢的同名小說改編。小說裡，女主角高中女生鄭薇勵志考上G市的大學，以求與青梅竹馬的大哥林靜同校，但鄭微考上時，法律系的林靜已到美國求學了。不過，兩小無猜之情卻有上一代的感情糾葛，林靜的父親與鄭薇的母親有外遇關係。土木系的鄭微，曾有富家同學追求，但她卻主動追求窮人子弟的陳孝正。陳孝正父親早逝，自小母親嚴格管教，希冀他出人頭地。個性陰鬱的陳孝正雖然喜愛鄭薇，但為前途著想，大四畢業那

28 鄭岑、趙夢蘭，〈二〇一三年電影市場消費調查報告〉，收錄於中國電影家協會、中國文聯電影藝術中心，《二〇一四年中國電影產業研究報告》，北京，中國電影出版社，二〇一四年：一三七頁。

年未告知鄭薇便赴美求學。

林靜與陳孝正，成為鄭薇愛情路上的兩道陰影。畢業後，鄭薇進入國有企業中建集團的二分公司，而後成為經理秘書。小說的前半部是典型的校園小說，男女學生追求愛情的過程、宿舍裡不同性格的室友等基本元素，後半部則轉為職場小說。二分公司的下屬公司總經理帳目不清引來檢察院調查。此時的林靜，歸國後任職檢察院反貪組，同是海歸的陳孝正則成二分公司副經理。鄭薇再次面臨抉擇，這次不是校園愛情，最終，她選擇大她五歲的林靜，也離開國企進入私企另闢事業。

電影裡，擷取了小說的前半部為主線，職場部分略過，以校園為軸線延伸的愛情故事成為主軸，也因此，必須透過鄭薇以及室友閨蜜們對愛情的態度、選擇與結果彰顯人生無奈，其間，不乏煽情的手法，諸如臺詞中多次出現的青春，「青春不朽」、「青春是用來緬懷的」等。與《致青春》相同，《怒放之青春再見》（二○一四）以中產階級懷舊的角度帶出九○年代的大學校園故事。已是中產階級的馬路，雖然生活平穩家庭幸福，但對生活卻已無激情。大學初戀女友李愛的出現，九○年代的大學生活記憶重現。當年他熱愛音樂，他帶著李愛聽崔健的演唱會，與鄭天亮、侯亮、錢大寶四人合組怒放樂團，他們為偶像 Beyond 主唱黃家

駒的驟然而逝共同傷悲。然而，四人的兄弟情誼卻因鄭天亮單飛簽約滾石翻臉。日後四人各謀生計，與音樂再無關係。李愛出現的消息，四人重聚，但李愛幾經考慮並未露臉。最終，當年的怒放樂團在海邊自辦演唱會完成對青春的告別。

《萬物生長》（二〇一五）根據二〇〇一年的同名小說改編，主題是醫學院學生的生活以及愛與性。電影版主角是就讀大學醫科的秋水，他的女友白露同是醫學院學生，自我管理甚嚴，包括對秋水。秋水因緣際會結識范冰冰所飾演的柳青，她是風姿綽約披著神秘面紗的都會女子。秋水拜倒在柳青的石榴裙下，也因而與白露分手。柳青為了自己經營的事業與官員保持著曖昧的關係，最終入獄。

九夜茴的小說《匆匆那年》（二〇〇八）序言，詳述了中國八〇後的種種集體記憶，從日本動漫《灌籃高手》到中國電視劇《渴望》，從香港四大天王到超級女聲，簡言之，這部小說是八〇後的青春記憶。電影版的《匆匆那年》基本根據小說架構改編。主角陳尋，高中裡的風雲人物，陽光男孩。女主角方茴，陳尋的同班同學，性格壓抑，兩人性格不同卻在高中便成為男女朋友。然而，上了大學之後，新的世界的衝擊，陳尋與性格外放的沈曉棠成為好友，陳尋與方茴也漸漸走向不同的人生。《匆匆那年》不僅是一段從高中到大學刻骨銘心

的初戀故事，小說與電影版裡也都穿插八〇後經歷的大事件諸如一九九九年美軍誤炸中國駐南斯拉夫大使館、二〇〇一年北京申奧成功、二〇〇二年中國第一次踢進世界盃足球賽等。

〈同桌的你〉，一九九四年中國歌手老狼走紅大江南北的校園風歌曲，二〇一四年同名電影出現。電影裡，林一與周小梔從初中到大學一路同學，典型青梅竹馬式的愛情關係。故事的前半部是從初中到大學的校園描述，為了女主角打架、大學時懷孕墮胎小事，美國誤炸南斯拉夫中國大使館、中國加入WTO以及SARS風暴等大事為經緯。周小梔的最大心願是到美國深造，大學畢業後，林一通過簽證先行一步赴美。然而，多年過去了，周小梔的赴美遲遲未行，林一與她聯絡時，周小梔留下一句：「我根本不想去美國！」兩人多年之情形同斷線。再見面已是十年後，林一收到周小梔的結婚喜帖，專程從美國回到中國。結婚前夕的同學聚餐裡，林一才知周小梔赴美簽證多次被拒，對美國夢已然絕望。事實上，林一的美國生活也不如意。

小說《左耳》裡沒有具體年代與發生地的背景，只能推估是二三線城市為背景九〇後的故事。女主角李洱暗戀學校風雲人物高三的許弋，然而，許弋卻迅速墮落當中。他的同班同學張漾，貧窮家庭出身，他的母親與父親離婚另嫁許弋之父，張漾自此耿耿於懷，一心對付

當青春成為童話

青春印鈔機下的青春電影類型，煽情濫情的元素不在少數，例如以主角父母的感情關係對下一代的影響，《致青春》裡鄭薇的母親與林靜的父親發生外遇，《左耳》張漾的母親另嫁許弋之父就是如此。

校園則是各類奇情不斷發生，《致青春》裡的林靜被女生宿舍掉落的玻璃割傷，道歉的女同學長期糾纏林靜、《萬物生長》裡醫學院擺著人體骨架模型的教室成為男女主角偷歡之地、《同桌的你》裡，則是劇情不合邏輯，男主角為了和女主角考進同一所大學而奮發圖強，

許弋。然而，他所不知的是父母離婚後從孤兒院收養的。張漾的生活開支來自富家千金女，不過，他真正所愛卻是在酒吧唱歌的吧拉吧拉，她與祖母相依為命。張漾慫恿吧拉引誘許弋墮落，計謀成功，許弋漸成頹廢之人。而後，李洱在上海讀大學，她協助同在上海讀書的許弋重新站起，日子雖有好轉，但許弋卻仍本性難改，李洱撞見他的劈腿，憤而離去。自己身世大白的張漾，轉往正途，經營網拍，浪子回頭認真生活。

不過，他高中所讀的是文組，大學卻進了理科科系。此外，過度的青春激情情節讓人匪夷所思，例如《左耳》裡，綽號黑人的配角因為女友死去，癡情的他砍去小指等。

諷刺的是，濫情與劇情的不合理並非大片時代的「青春極品」，郭敬明的《小時代》系列更是堪稱匪夷所思，讓人驚訝的是四部作品的賣座將近二十億。《小時代一：摺紙時代》（二〇一三）、《小時代二：青木時代》（二〇一三）、《小時代三：刺金時代》（二〇一四）與《小時代四：靈魂盡頭》（二〇一五）如同連續劇一般開展。電影以上海為背景，故事從林蕭、南湘、顧里與唐宛如四個性格不同的姊妹淘的愛情、家族的商業的糾葛甚至罹癌開展。郭敬明的電影就像自己想像的城市童話，電影雖以上海為背景，但是電影裡的上海卻更像是歐洲，主角們過著自以為是的上流社會的生活，出入的豪車、高檔服裝乃至讓人瞠目結舌的恣意消費。

《小時代》系列的製片人是柴智屏，《小時代》的賣座也讓人想起她擔任製作的電視劇《流星花園》（二〇〇一）同樣炫富的題材、同樣漫畫式的角色與結構，但卻不同的命運。十多年前《流星花園》在中國電視臺播放時，家長與輿論一片討伐拜金之聲導致匆匆停播。然而，十多年後同樣的題材，雖有爭議，但驚人的票房讓人驚異拜金已成社會主流價值，無

怪乎微博裡有個挖苦的段子：「中國不能推動總統直選，否則郭敬明就成總統。」

從小說到大銀幕，郭敬明所帶來的衝擊，一是《小時代》系列的高票房，也帶來「粉絲電影」一說，也就是，郭敬明的粉絲們從讀者轉為電影院的觀眾。同樣的情形，也出現在韓寒的《後會無期》（二〇一四）。如果說郭敬明塑造童話，那麼韓寒則不斷拆穿童話，翻開現實的殘酷給你看，有趣的是，儘管兩人對社會對世界的看法截然不同，但卻都是依賴從讀者到觀眾的龐大粉絲群。《後會無期》裡透過東極島幾個年輕人為前程一路向西的過程，勾勒年輕人的不同處境，製片廠裡爭上游的小咖、死去多年的父親其實是遠走另組家庭等，這些碎片式的情節，無非在揭露人生的殘酷。《後會無期》最大亮點不在碎片式且多少不合邏輯的電影敘事，而是個人風格與電影配樂。

《小時代》在大片時代裡的影響還包括童話式的敘事。〈梔子花開〉則是二〇〇四年的歌曲，因為曲調帶著校園風加上歌詞帶著淡淡的別離的味道，因而成為畢業季的流行曲。以歌曲命名的電影《梔子花開》（二〇一四）的故事裡，女主角言蹊與宿舍的三個室友情同姊妹，她們同樣學習芭蕾舞，也都立志前往巴黎留學。然而，現實因素，終究未能成行，言蹊與三個姊妹因此心生嫌隙。最後一次的畢業排練途中，同坐計程車的三位室友發生車禍身

亡。言蹊的男友與同學陪同著她度過人生難關。從《小時代》系列到《梔子花開》，電影裡的角色就像還沒成熟的小孩，但他們的言行與穿著卻刻意模仿成人世界，也以未熟的心靈承受提早來到的問題——家族財富、個人或友人生死的衝擊，只能說，是一種童話式的演出。

當網路文化進入大銀幕

網路對傳統文學產生了衝擊，對電影亦復如此。

二〇一〇年，中國電影集團與優酷網邀集十一位導演推出「十一度青春」，各自拍攝一段以青春為主題的微電影，其中，肖央自導自演的《老男孩》尤其受到青睞。《老男孩》裡，兩個初中老同學畢業多年，但過得不如意，一個開小髮廊剪髮為生，一個則以婚慶主持為業。初中時，他們兩人以模仿麥可‧傑克森成為校園風雲人物。二〇〇九年麥可‧傑克森的死訊傳來，他們決心打破忍氣默默度日維持生計的沉默，參加選秀節目，以模仿麥可‧傑克森完成年輕時的夢想。雖然最後仍被淘汰，但卻已完成人生夢想。

《老男孩》裡的兩位初中老同學，正是由導演肖央與王太利主演，他們取名「筷子兄

弟」，繼《老男孩》的熱潮，筷子兄弟由網路而電影，不變的是參加選秀改變人生，差別也由中國選秀到美國選秀。《老男孩之猛龍過江》（二〇一四）裡，筷子兄弟再次扮演生活不如意的中年大叔，因緣際會，赴美國紐約參加選秀，意外捲入黑幫糾紛的故事。電影，其實就是兩傻闖紐約鬧記，倒是電影主題的宣傳曲〈小蘋果〉不僅轟動中國，甚至也風靡臺灣。

《老男孩之猛龍過江》由視頻網站起家的樂視網與優酷投資，視頻網站對傳統電影的衝擊之一，在於電影未必需要知名度很高的明星演出，透過已身的網路宣傳製造話題，同樣可以讓演員迅速提高知名度。二〇一五年的青春題材電影《夏洛特煩惱》再度創下高票房。《夏洛特煩惱》原是北京的「開心麻花」劇團的作品，而後由騰訊網站所屬的企鵝影業投資，從舞臺走向大銀幕。開心麻花的戲劇向以爆笑著稱，片名「夏洛特煩惱」看似西方電影，但其實是主角夏洛特別煩惱之意。他為何煩惱？高中畢業多年後，他和同班同學馬冬梅結婚，過著經濟拮据的日子。夏洛高中時暗戀的對象秋雅結婚，夏洛刻意穿上租來的豪服，裝成成功人士闊氣的模樣參加婚禮。不過，這個假象被馬冬梅拆穿。

丟了臉的夏洛倍感憤怒，在廁所裡發洩情緒，而後在馬桶上睡著了。夢裡，他穿越重回高中生活。再一次的高中生活裡，他不再窩囊，他因創作歌曲成為校園風雲人物，而後甚至

也成為紅星，更與秋雅在一起。然而，浮華的生活裡，他發現人人都在利用自己，只有馬冬梅對自己真心付出。

二〇一五年青春題材依舊火熱，穿越重回青春的手法異軍突起。《重返二十歲》根據韓國二〇一四年的票房之作《奇怪的她》進行一劇兩拍的中韓合作新嘗試。兩者故事結構幾乎相同，歸亞蕾所飾的七十歲老太婆沈孟君，平日在老人活動中心裡愛與人鬥嘴，在家則是嘮叨不停，家人甚至想送她到養老院。一日，她在青春照相館拍照之後，卻重回二十歲。《致青春》主角楊子姍飾演年輕的沈孟君，她的歌聲美妙，加入孫子所組的樂團，樂團受到矚目，重回二十歲的她也愛上陳柏霖所飾演的音樂總監。

重回二十歲青春煥發，但孫子車禍需要輸血，他的血型是特殊的ＲＨ陰性，這與沈孟君相同。到底是停留在二十歲過著新人生，還是捐血重回老太婆？最終，沈孟君做了無論如何救孫子的決定。

無法對焦的青春

中國電影中的青春，從附屬於國家、個人價值迷惘與社會批判再到大片時代的校園懷舊甚至青春進行式的表述，其間的差距甚大，也許就像中國在價值觀迅速變化、斷裂的步伐。

有幾個重新對焦的比較或許值得對照。關於九○年代的記憶，從八○年代末期到九○年代電影的青春再現裡，導演們關注的是透過青春批判現實，但在大片時代裡的春情懷舊，校園彷彿就是青春的一切，校園阻隔了社會現實。同樣談九○年代，大片時代卻沒有《冬春的日子》的那種苦悶。搖滾的變味亦復如此，八○、九○年代裡，搖滾的吶喊意味著對既有價值的質疑與批判，崔健的音樂是一代人的記憶。然而，大片時代裡的搖滾，卻成為與唱片公司簽約的問題。

大片時代的青春印鈔機裡，仍有少許的清新與提醒，例如《青春派》（二○一三）以高三學生的生活帶出中國學生的高考壓力以及高考對不同學生的意義——出身農村的學生相信高考是公平的，那是他出人頭地的唯一方式、富二代學生則認為高三生活唯一重要的只有英語，因為畢業後他就要到美國讀大學、對更多學生來說，那是個個人與家庭全力備戰的壓力

青春。不少青春電影用國家大事諸如美軍轟炸南斯拉夫中國使館、中國入世、北京申奧成功等勾勒同時態下的青春，然而，八〇後的導演張大磊的《八月》（二〇一六），則透過十二歲小孩的視角，勾勒了九〇年代中國社會的變化，小升初（小學升初中）的階段中父母動用各種關係為他找學校、九〇年代中期國有企業改革過程中，他當剪輯師的父親下崗……，都是中國社會變遷下的縮影。相形之下，青春大片裡隨著大國崛起的閃耀青春，欠缺不少社會元素，九〇年代後期的大學擴招引發的求職壓力、單位福利分房終結之後開始的高房價等，都不在這些青春大片的視野當中，所謂的青春大片也只能是青春白日夢。

細細刻劃的，不只是將青春放在社會紋路裡，還有成長的酸甜苦澀。《七月與安生》（二〇一六）堪稱二〇一三年《致青春》引發的青春狂潮以來的最佳作品。七月與安生，互為影子，她們情同姊妹的青春故事從十三歲到二十七歲。七月相信母親所說的，「女人就是從一個家到另一個家」，她的未來世界，就是在家鄉鎮江。安生則自認個性四海為家。然而，七月高中戀上同校男生蘇家明之後，三人關係渾沌，看似傳統的七月反而做出最讓人訝異的選擇，她同時也是離家最遠命運最為多舛的一人，但她的生命就定點在二十七歲。歷經人生滄桑的安生，最終反而走進婚姻。這看似一個三角戀的故事，在導演的雕琢下這遠超過安妮寶

貝的同名原著，主題成為一對姊妹淘從女生到女性的成長敘事，她們對自身、彼此乃至情愛的選擇。金馬獎史上首次的女主角雙人獲獎，周冬雨與馬思敏兩人的演出不分軒輊，也讓導演可以將敘事視角平衡，故事更具張力。

青春不是「青春是用來緬懷的」之類的陳腔濫調，也不是炫富的童話，更不是各種奇情堆砌而成的奇異人生。青春在人性，在社會時態下。

PART II

邁向大片之路

一九九四年，中國引進第一部票房分帳的好萊塢電影《亡命天涯》（臺譯絕命追殺令）以來，好萊塢電影在中國票房火熱，中國以「大片」──高投資、大卡司與驚人的票房稱呼好萊塢電影。

這十五年來，中國大片也已成形。二〇〇三年開始，中國電影市場總票房（中國電影市場總票房）便已連續十三年以百分之三十以上的速度增長。二〇一四年，中國電影市場總票房將近三百億人民幣，二〇一五年總票房四百四十億，一年之間增加讓人瞠目結舌的一百四十多億。這十三年當中的十一年，中國電影票房力壓好萊塢電影在中國市場的票房。

驚人的票房成長，二〇一二年中國取代日本成為全球第二大電影市場。二〇一五年中國春節檔期票房超過同期好萊塢美國票房，更讓中國媒體振奮，趕超之情溢於言表。一些樂觀的預測甚至指出，二〇一七年中國將取代好萊塢成為世界第一大電影市場。必須指出的是，這裡比較標準是中國與北美的電影票房，不包括好萊塢真正的利基──海外市場。

然而，中國電影接下來卻出現劇烈震盪的局面。二〇一六年春節檔期，周星馳的《美人魚》創下將近三十四億票房的驚人紀錄，如果按照往年的票房成長速度，二〇一六年的目標應是六百億大關，《美人魚》的大賣座讓中國媒體充滿無限可能的想像空間，然而，開高之

後迅速跌入谷底，全年票房僅達約四百五十七億，票房成長百分之三點七三。中國電影的泡沫是否已經出現？在中國電影趕超好萊塢之路上，二○一六年唯一的收穫大概是銀幕總數超越好萊塢。二○一七年伊始，中國媒體開始抱持審慎樂觀的心態，以平常心看待中國電影市場之聲不絕於耳，二○一七年春節檔期較二○一六年增長百分之十一，似有回溫之勢，七月底開始上映的《戰狼二》更獲五十六億票房，但前一年開高走低的教訓，媒體也轉趨平常心觀察。儘管還未能衝破六百億大關，中國電影市場驚人的成長速度，在世界電影史當中幾乎沒有先例。對很多人來說，這個訊息大概就是中國崛起眾多現象的一環，就像中國觀光客在全球城市的爆買一樣，錢多了、經濟發展了，電影市場自然繁榮。當然，也有人質疑，中國從來不是一個真正的市場，一定有隻看不見的黑手在其中操作，全球暢行無阻的好萊塢電影怎麼在中國市場就吃癟？或許也會有這樣的質疑，中國電影市場票房數字也許就像各省上報的 GDP 成長數字，都是摻了水的。

與其頌揚或質疑中國電影奇蹟，不如先做基本功，先了解中國的電影產業是如何運作的？電影體制變革之功何在？政府之手又是如何介入市場？買票房之類的市場亂象又是如何發生？在筆者看來，研究、分析電影市場有一個基本的架構，也就是政府政策／製作／發行

／放映／觀眾之間的關聯。中國電影體制的變革，是從計畫經濟到市場化經營「摸著石頭過河」的過程，也是「與國際接軌」加入ＷＴＯ之後，全球化時代下中國政府主導國有電影廠集團化、導引民間資本一併進入電影市場，集結資源做大自己對抗好萊塢的歷程。事實上，這也是中國體制改革的縮影之一。值得注意的是，在傳統媒體當中，電影可說是「中國例外」。報紙、雜誌、電視等媒體，在中國的體制下皆屬國家所有。雖然這些媒體早已高度商業化經營，例如這幾年紅火的電視劇，許多是由民營影視公司製作，但最終的播放仍須依託國有的電視臺。電影則不然，千禧年之後，民營公司可進入電影製作、發行與映演等所有環節，事實上，大規模的影視集團也是集製作、發行與映演於一身。

為什麼中國政府如此重視電影？共產黨政權的正當論述當中，除了軍事力量之外，也側重文藝戰線，亦即小說、電影等也是另一條戰線之意。這條戰線所要鞏固建立的一方面是代表中國的民族文化，另一方面是政治意識形態。隨著時代的轉變，共產黨本身自我標示從革命黨到執政黨，在文化政策層面，二〇〇二年十六大中國共產黨提出「文化產業」之後，接續主導文化市場的形成，其總體目標是打造文化為內需產業以及走出去發揮軟實力增加話語權。電影尤其是其中之重，畢竟，電影、音像、出版雖同為入世談判的項目，但電影利益龐

大而且有好萊塢這樣強勢的力量存在，也因此，一向緊控媒體的中國政府對民營資本做了開放形成中國例外。

中國電影體制的變化的每一步，環環相扣，既有中國內部「上有政策，下有對策」電影領導與國有製片廠的博弈，也有諸如合拍片、加入ＷＴＯ的衝擊與政策調整。理解中國電影的演進，最好從原點──改革開放將近四十年前的時間為起點開始，在歷史中一窺中國政府的政策工具及效果，也在歷史中思索未來可能的變化。面對將近四十年的漫漫歷史，筆者以《中國電影年鑑》[29] 作為勾勒歷史變遷的基本資料。《中國電影年鑑》由中國電影家協會主辦的學術期刊《電影藝術》是中國電影研究的重要刊物，《中國電影年鑑》則匯集前一年頒行法規、電影主管領導講話、製作電影的故事梗概與製作單位、重要電影論文影評乃至大事記等。該年鑑自一九八一年逐年出版，最新的一版是二○一一年，共計二十九卷（一九九八、一九九九合為一卷），每冊分量厚重，如依該年鑑徵求訂戶的廣告所示，每冊編纂，這是包括編劇、導演、演員、教師、評論家等組成的電影專業組織。中國電影家協會。

29 歷年《中國電影年鑑》均由北京中國電影出版社出版，為求精簡，本章引自《中國電影年鑑》的資料僅附上年鑑別與參考頁數。

字數一百萬左右。此外，二〇〇七年開始，中國電影家協會與中國文聯電影藝術研究中心也開始每年出版《中國電影產業研究報告》，本章即是在龐雜的歷年法規資料變遷、各項數據統計等資料裡架構中國電影的制度變遷，輔以不同階段電影生態的變化，進入中國電影的世界。

值得一提的是，《中國電影年鑑》的編輯體例很能彰顯中國特色。每年頒行法規與領導講話都是在第一部分，而後是各電影廠上報立項的電影名稱與電影票房等生態分析。事實上，這也是中國電影發展的特點，無論是計畫經濟或是市場經濟下的電影發展，國家的政策扮演一個絕對關鍵的導引角色，也因此，本章從政策的總體規範以及製作、發行與映演等環節勾勒中國電影體制的變遷。

電影法規位階高低

中國電影體制當中，政府扮演絕對主導的角色，透過繁複的法規的頒行，調動電影的發展方向。

● 這些法規位階有高下之分：

◎ 條例（如《電影管理條例》）位階最高，條例是由國務院公布，而其內容是基本方向的規範。

◎ 通知、實施細則、補充規定等則是電影主管機關下發的命令，將基本規範的實施方式具體化。

● 中國電影法規規範範圍可謂鉅細靡遺，大從電影審查的原則與程序，小至電影最後的致謝字幕如何呈現等，都在規範之列。

Chapter 1 ▶ 改革開放到全面市場化：在廢墟中重建

「經過了一九六六至一九七六年十年空白的電影業，到了一九七九年，我們不難見到這樣的景象：一篇小說被不同文化層次、不同職業的人們爭相傳看；一部話劇和電影眾人皆知，奔走相告，人們紛紛湧向影院、劇院。……人們擁擠在破舊的影院裡，看著早年的影片，淚如雨下。是年，創下了全民平均看電影達二十八次、全國觀眾人數達了兩百九十三億人次的空前紀錄。」[30]

這是一九七九年中國社會情景的素描。告別了文革的傷痛與革命樣板戲，一九七九年，兩種中國時態同時出現。一方面，人們重溫過去，在破舊的戲院裡重溫「十七年電影」，也就是一九四九年至一九七六年文革前的電影，文革在人們記憶中自動跳過。另一方面，新的歷史也即將改寫。一九七八年冬天的十一屆三中全會確立改革開放路線，一九七九年進入了嶄新的一年。分權讓利乃至鄉鎮企業都成為改革開放初期的時代關鍵詞。這些語彙其實是一個思路，在社會主義的帽子下，創設以利益為誘因所帶動的新生產模式。

中國政府什麼單位主管電影？

中國電影主管單位變遷：

◎文化部（一九七八—一九八六）

◎廣播電影電視部（一九八六—一九九八）

◎國家廣播電影電視總局（一九九八—二○一三）

◎二○一三年，中國政府進行機構與職能的重整，國家廣播電影電視總局與新聞總署合併為國家新聞出版廣電總局，其意義在於進行職能與職權的整合。

　　文革結束後，中國電影體制也重新啟動，不僅中華人民共和國成立之後的老電影廠重新步上正軌，也有部分省分開始投入電影製作。另外，幾個電影獎項也接續恢復或成立，文化部優秀電影獎與百花獎中斷多年後分別於一九七九年與一九八○年恢復舉辦，金雞獎也於一九八一年成立，這一年因屬雞年，故以金雞命名。一時之間，可謂百花齊放。

30 倪震，《改革與中國電影》，北京，中國電影出版社，一九九四年：四四頁。

中國有哪些重要獎項？

● 中國電影重要獎項與電影節：

● 傳統三大獎項：

◎ 金雞獎：金雞獎是專家評審，因一九八一年成立該年為生肖的雞年，故有此名。

◎ 大眾電影百花獎（簡稱百花獎）：百花獎則是觀眾投票，一九六二年設立，一九六三年第二屆之後便停辦，直到一九八○年恢復。百花獎為「百家齊放，百家爭鳴」之意。

◎ 華表獎：華表獎是政府獎。華表獎原名文化部優秀影片獎，設立於一九五七年，這個命名是因為彼時電影為文化部所管理，不過，只設一屆之後便中斷二十二年，直到一九七九年重新舉辦，一九九四年更名為華表獎。

● 其他政府獎：

◎ 夏衍電影文學獎：創辦於一九九六年，主辦單位為廣電部，旨在紀念一九三○年代左翼電影戲劇作家。該講獎勵勵優秀電影劇本。

◎五個一工程獎：創辦於一九九二年，主辦單位為共青團。獎勵對象為弘揚主旋律的圖書、戲劇、電影、電視劇、廣播劇、歌曲等。

● 新興的重要電影節與獎項：

◎上海國際電影節：創辦於一九九三年，兩年舉行一次，最重要獎項為金爵獎。

◎北京大學生電影節：創辦於一九九三年，每年舉行。獎項評審由大學生與專家共同評選。除電影之外，亦設有大學生研究生參與的電影評論獎項。

◎華語傳媒大獎：創辦於二〇〇一年，主辦單位為南方報業傳媒集團的《南方都市報》，自我標榜為唯一將兩岸三地上映華語電影列入評選的獎項，每年舉行。

◎北京國際電影節：創辦於二〇一一年，每年舉辦，最重要獎項為天壇獎。

　　改革開放之後，中國電影體制的生產／發行／放映環節也在改革開放前後調整。一九八〇年主管電影的文化部，在其所主持的各省辦電影製片廠看片會議中決定，經國務院認可的製片廠為十六個，這些製片廠歸文化部電影局領導，這十六個廠具有故事片拍攝權，不過，拍攝數量接受電影局的指標下達。其餘的省辦廠則以提供教育宣傳使用的科教片為主，紀錄

片為輔，拍攝指標與計畫由省領導。

這十六家製片廠包括長春、北京、上海、中國人民解放軍八一、珠江、西安、峨嵋、瀟湘、廣西、天山、內蒙古、福建、雲南民族、中國兒童、北京電影學院青年製片廠以及深圳影業公司。這些製片廠的歷史有長有短，歷史較長的長春製片廠是接收日本一九三七年所成立的滿洲映畫株式會社，較短的則是深圳成為特區後成立的深圳影業公司。在歷史較久的製片廠身上，不難看到文革後重整的印痕。《中國電影年鑑一九八一》是第一部年鑑，該年鑑蒐羅各製片廠的狀況，大有走出苦難重整旗鼓的味道。文革期間慘烈的批鬥與運作陷於停頓是各老廠的共同狀況：長春製片廠有五百五十二名幹部被趕出長影下放農村[31]、北京電影製片廠被隔離審查、蒙受不白之冤甚至致死的，也有五六百人[32]、上海製片廠除了幹部被批鬥之外，全場被關押的有二十三人，迫害致死的有十九人[33]。大小廠也有職工人數上的差異，較大的長春、北京與上海製片廠分別多達兩千、一千四百、一千八百四十人的規模，規模較小的中國兒童電影廠、青年製片廠則是一百八十人、一百三十人。大型的製片廠甚至建有拍戲所需的場景，此外，基本上從文學部的劇本寫作到拍攝乃至拷貝的製作都可在製片廠如流水線生產一般完成，這些大廠除了電影的生產之外，部分還有製作美術片（動畫片、木偶片、

剪紙片等）與譯製片（進口電影的翻譯與配音）的部門。

至於電影製作完成之後的發行與放映，則是「統購統銷」。所謂的統購統銷就是十六家片廠的電影完成後，由中國電影發行放映公司（簡稱中影）以固定價格收購進行並發行。中國幅員遼闊，中影的發行系統是以行政區域（省、市、區、縣）為單元。整個電影的製作、發行、映演就是一個行政體系的運作，這是典型計畫經濟下的設計，在此，並不存在於自由市場概念。計畫經濟的邏輯是吃大鍋飯，單位盈餘的上繳國家，虧損的則是國家補助。中國的改革開放有兩個特色：一是透過分權讓利刺激生產與分配；二是中國的改革過程並非一步到位，而是試點先行。一九八〇年代的電影體制改革亦復如此。一九七九年，中國政府在各行業開始試行擴大企業自主權的試點，一九八〇年，老字號的北影、上影、長影、珠影、西影與峨影等六家製片廠實施「在國家計畫指導下，獨立核算，向國家徵稅，自負盈虧」。34

31 蘇雲，〈長春電影製片廠的發展歷程〉，《中國電影年鑑一九八一》：一〇一頁。

32 汪洋，〈北京電影製片廠三十年的回顧與展望〉，《中國電影年鑑一九八一》：一一〇頁。

33 徐桑，〈上海電影製片廠三十年的經驗和教訓〉，《中國電影年鑑一九八一》：一二九頁。

34 包同之、張建勇，〈電影體制改革：回顧、思考與展望〉，《中國電影年鑑一九八九》，三六二頁。

一九八四年，電影開始被視為企業性質，自此全面自負盈虧，電影所需資金則是向銀行借貸，不僅如此，還需上繳十多種的稅金。國家給予製片廠的補助僅剩非固定的流動資金。

不過，從吃大鍋飯到企業，國有電影廠卻多了企業自主權與資金支配權。不少大廠進一步進行苦思改造之路，例如上海製片廠改為國有的有限責任總公司，將原有單位拆為五個子公司，經費各自獨立核算，用中國話來說，就是分灶吃飯，此外，全員實施勞動合同制，聘用憑績效，再也不是安穩的大鍋飯[35]。長影則將十六個單位列為獨立核算單位，亦即各單位各顯神通，獨力創造盈餘[36]。從國有製片廠內部的企業組織結構調整來看，一切調整無非是透過制度變革讓每個員工都進入創造利潤的狀態，徹底告別大鍋飯。然而，對國有電影廠來說，內部組織的改造是企業營運的一個面向，真正的問題是電影如何創造利潤？值得注意的是，我們並不能單純用「市場」概念理解當時的「企業」與「利潤」，雖為企業，但國有電影廠仍是職工的生活福利必須與製片廠的利潤掛鉤，而且利益指標不得低於上一年度[37]。十六家制片廠大則職工兩千人，小則上百人，電影廠廠長可謂身負重任。

一九八〇年，文化部頒行〈關於一九八〇年至一九八二年電影故事廠與中國電影發行放

現娛樂片高潮。

映的影片結算暫行辦法〉，按此辦法，製片與發行之間不再循固定價格結算，而是依賣出的拷貝量而定，賣出較多的拷貝數可享有較高的結算價格。可以說，這是統購統銷制度下的微調。對製片方來說，受歡迎的電影意味著可賣出更多的拷貝數，這也意味著更多的盈餘。非常有趣的是，「上有政策，下有對策」，八〇年代中期，部分電影廠甚至為了追求利潤，以「自產自銷」的方式跳脫既有的發行放映體制，也就是在各地方報紙刊登廣告，徵求放隊放映[38]。無論是拷貝量或是自產自銷，同樣是爭取更多觀眾，也因而八〇年代中期開始出

35 海天，〈一九九四年中國電影記事〉，《年鑑一九九五》：四一〇頁。
36 宗樹之，〈電影製片業開始機制改革〉，《年鑑一九九四》：二三頁。
37 石方禹，〈我對端正電影創作指導思想的認識〉，《年鑑一九八六》：三—一一頁。
38 《文藝界通訊》，〈京、津、滬等十一個城市一九八五年上半年電影市場情況〉，《中國電影年鑑一九八六》：一一之六—一一之七頁。

從娛樂片到主旋律

然而，娛樂在當時卻是個既危險又新奇的概念。之所以危險，在於改革開放之後，鄧麗君的流行歌曲、喇叭褲、交際舞甚為流行，在保守派眼中，這是資產階級墮落文化的入侵。

一九八三年，保守派人士發動「清除精神汙染運動」作為整肅與回擊，雖然這個運動不到三十天便草草落幕，不過，這一年離文革結束才六年的時光，人們對社會是否將持續開放持觀望態度。

一九八〇年的娛樂電影《神秘的大佛》所引起的爭議，便可看出當時輿論對待娛樂的方式。這部電影描述一九四九年前夕，各方人馬爭奪四川樂山大佛腳下佛寶的故事。在導演眼中，這是一部集神秘、驚險、風光與武俠於一身的影片，不料，上映前夕卻遭遇各種批判，其理由主要是：藝術的墮落、單純追求票房價值，甚至也有人將之比喻為《火燒紅蓮寺》的現代版[39]。《火燒紅蓮寺》是一九二八年轟動一時的武俠片，自此掀起武俠電影的第一波浪潮。然而，在當時左翼電影陣營眼中，武俠片是封建文化的一環因而予以大加批判。可以看到，批判《神秘的大佛》的理由與前述左翼電影傳統一致。

隨著時代的開放，娛樂成為滲入百姓日常生活的現實。改革開放之後，冰箱、洗衣機與電視成為結婚的三大件（必備之物）。在中國本土的節目製作仍在摸索階段裡，日本與香港的進口電視劇成為電視臺熱播的節目，香港的《射鵰英雄傳》、《上海灘》、《陳真》、《十三妹》，日本的《阿信》、《血疑》等都成為一代人的集體記憶。在各國的電影史當中，多有電影面臨日益普及的電視機的挑戰，中國也不例外。依照《中國電影年鑑一九八六》所述，一九八四年比一九七九年全國城市觀眾下降了三十億人次，有的城市電視臺播放《上海灘》時，戲院甚至因為觀眾過少停演[40]。

中國電影的娛樂片高潮到底都是哪些題材？這從夏衍（一九〇〇—一九九五）寫給文化部電影局長的信裡可以看出端倪。夏衍，年輕時參與一九三〇年代上海的左翼電影，中華人民共和國成立之後，也曾擔任文化部部長。信裡他寫道：「看到電影局一九八五年各廠製片目錄，我真的反覆不能入睡。……且不說武打、驚險、愛情等瑣事的題材佔了很大的百分

39 張華勛，〈我拍《神秘的大佛》的前前後後〉，《電影藝術》，二〇〇四年第一期：第八三、八五頁。

40 中國電影發行放映公司，〈京、津、滬等十一個城市一九八五年上半年電影市場情況〉，《中國電影年鑑一九八六》：一一之五—一一之六。

比，更重要的是反映當前沸騰時代的現實題材少得可憐。」41 除了信裡所說的武打、驚險、愛情之外，也還包括對時髦生活的追求，一九八五年受歡迎的電影裡，《街上流行紅裙子》、《黑蜻蜓》都以城市女性追求時髦服飾為主題。

夏衍的信引起電影領導們的關注，但卻無法阻擋娛樂片大潮。一九八六、八七年是中國歷史的轉折點。這兩年是娛樂片的高峰，也正是學生運動星星之火開始燎原的年代。一九八六年，時任中國科學技術大學副校長的方勵之主張民主辦學，這個主張迅速提升為對政府體制批判的面，行動也從安徽擴散到全國。一九八七年一月開始，中國連續下發四個文件，其宗旨在於堅持社會主義道路、堅持中國共產黨領導、堅持改革開放與堅持馬克思列寧主義、毛澤東思想與鄧小平理論等四個原則以及反對資產階級自由化。這種說法很有意思，先列出政權正當性的序列，其次提出打擊對象，中國是農工階級為基礎的社會主義國家，學生運動的主張被視為反黨反國家的資產階級自由化。如果把中國比喻為身體，下發文件的意思就是作為頭腦的中國政府下發指令，讓全身器官一致服從這個指令。

中國電影生產體制也是如此。每年電影廠完成生產任務之後，隔年會有全國故事片廠廠

長會議，主管電影的領導會指出去年的缺失以及今年的改進方向，而後，會再有一個聚集各廠劇本創作者的全國故事片創作會議，更進一步具體落實方向。一九八七年的全國故事片廠長會議上，電影局局長的看法是：「一九八六年的電影缺少表現黨所領導的新民主主義革命和軍事鬥爭題材」[42]、「一九八七年製片廠面臨的首要任務是通過堅持四項基本原則，反對資產階級自由化的教育，努力提高影片的思想藝術質量」[43]。事實上，一九八六年電影主管單位已規劃了在一九八九年上映慶祝中華人民共和國建國四十週年、一九九一年慶祝共產黨建黨七十週年的「獻禮影片」，所謂的獻禮影片，指的是針對特定節日特別是國慶黨慶而製作、上映的電影。

也在這個會議結束之後，「革命歷史題材影視創作領導小組成立」，這個由廣播電影電視部與中宣部共同領導的小組，旨在審核重大革命歷史題材電影。所謂的重大革命歷史題材

41 夏衍，〈關於反映當前沸騰時代的題材的問題的通信〉，《中國電影年鑑一九八五》：八七頁。

42 石方禹，〈邁出新的更為堅實步伐──在全國故事片廠會議上的講話〉，收錄於《中國電影年鑑一九八七》：I─一三三頁。

43 石方禹，〈邁出新的更為堅實步伐──在全國故事片廠會議上的講話〉，收錄於《中國電影年鑑一九八七》：I─一五〇頁。

是指「一九二一年我黨誕生到新中國成立前黨所領導的革命鬥爭」、「黨和國家領導人為表現對象的作品」以及「解放後某些事件例如抗美援朝」。然而,這個領導小組的審核程序繁多且嚴苛,例如「凡出現我黨領導人形象的電影、電視劇,公演之前,一律經中央領導同志審查」、「建國以後的現任領導和國家領導人,一般不要以文藝的形式出現」。

為鼓勵電影廠拍攝這類題材,一九八七年廣播電影電視部與財政部成立「拍攝重大題材故事片資助基金」,對重大歷史題材耗資兩百萬元以上、重大現實題材耗資一百五十萬元以上的作品予以補助。這事實上在鼓勵大製作,如以拍片成本較高的長影為例,一九八九年拍片成本平均為一百三十八萬元一部[44]。更為制度化的是一九九一年開始實施迄今的國家電影事業發展專項基金,這個資金的來源是從每張電影票當中抽取五分錢而成,對重大歷史題材成本超過一百八十萬元且製片廠有負擔有困難的,補助不超過百分之五十,重大現實題材則是一百四十萬元,補助同樣不超過百分之五十。

值得注意的是,這些補助都以「革命歷史題材」或是「重大歷史題材」為名,不過,在中國電影的討論與媒體的報導當中,都以「主旋律」來指稱。這是因為一九八七年的全國故事片片廠會議上的口號是「突出主旋律,堅持多樣化」,在此之後的二十多年裡,電影領導

的講話當中，不時穿插這個口號。主旋律電影在中國可說自成體系，除了電影主管的生產指標與資金補助、電影廠提出構思之外，一九九一年成立的「五個一工程獎」，包括對主旋律電影獎勵的獎項，更具代表性的是一九九四年成立的「華表獎」，華表獎是政府獎，主要獎勵對象便是主旋律電影。

渡河的另外一隻腳

一九八九年的全國故事片廠長會議當中，電影廠到底是側重主旋律還是娛樂片？電影領導與廠長們各執一詞。主旋律與娛樂片的對峙，猶如電影領導與廠長們的博弈，主旋律是電影領導的政治任務，娛樂片是電影廠的利潤所在。電影除了是意識形態或是賣錢的娛樂片之外，有沒有其他的想像？

一九七九年，文藝評論家李陀與導演張暖忻宣言式的文章〈中國電影語言現代化〉揭開

序幕。文中呼籲中國電影應拋棄文革期間高度政治化的電影語言，二戰之後，中國之外的電影語言與風格都歷經了重大的變化，從義大利的新寫實主義到巴贊的長鏡頭理論，中國應當快速汲取回應這些資源，然而，更重要的是將這些資源轉化為中國風格的民族化問題。「中國以外的世界如何變化，中國應當快速吸收並加以本土化」是八〇年代的典型句式。這種句式得以引起共鳴，在於這是個文化熱的時代，知識分子、藝術家、詩人站在時代舞臺最主要的位置。詩人顧城「黑夜給了我黑色的眼睛，我卻用它尋找光明」之類朦朧詩的晦澀詩句、星星畫會以現代主義表達內心的前衛畫作、崔健〈一無所有〉裡「我曾經問個不休」讓千萬青年激動的搖滾樂都是時代顯影。這是個迷人的時代，也是懷舊的對象。近年來關於八〇年代的集體記憶書籍不在少數，查建英的《八十年代訪談錄》（二〇〇六年，北京三聯書店）可謂指標，在此之後，八〇年代為題的書籍不少，足見八〇年代的文化熱於今而言仍是個閃亮的黃金年代。

八〇年代的文學與電影回應了〈中國電影語言現代化〉裡電影民族化的問題。一九七六年，中國恢復中斷十年的高考（大學入學考試），這中斷的十年中，大學生的招收是以工農兵的政治標準為依據。一九七八年，當時二十八歲、在紡織廠當了七年工人的張藝謀考取北

京電影學院。畢業之後，他進入廣西電影製片廠。與張藝謀年紀相仿的陳凱歌，歷經從軍、北京電影廠沖印廠的工作之後，也在一九七八年進入北京電影學院，畢業之後，分發到中國兒童電影廠，一九八四年被借調至廣西電影製片廠。集合張藝謀與陳凱歌的廣西電影製片廠雖然遠在邊陲地帶，但卻成為孕育大導演的重鎮。

文化熱當中受到熱議的論題之一便是如何表述中國？陳凱歌與張藝謀以民間表述中國的方式，讓他們獲得盛讚，陳凱歌的《黃土地》（一九八五）以一九三○年代共產黨文藝兵到陝北尋找民歌的故事，帶出陝北民歌的生命力。張藝謀的《紅高粱》（一九八七）則以一九三○年代的鄉野故事帶出家族史與鄉村的造酒、婚嫁等民俗儀式。《黃土地》的黃與《紅高粱》的紅都是一種傳統中國的傳統印記。值得注意的是，一九八二年，以魔幻寫實手法著稱的哥倫比亞作家賈西亞‧馬奎斯（中譯賈西亞‧馬爾克斯，Gabriel Garcia Márquez，一九二七—二○一四）獲得諾貝爾文學獎，他的《百年孤寂》（中譯《百年孤獨》）一九八四年在中國翻譯出版後，一時之間，以鄉野為背景帶出大歷史的作品大量出現。莫言，是其中的代表人物，《紅高粱》也正是根據莫言的同名原著改編。

更重要的是，《黃土地》獲得瑞士盧卡諾（中譯洛迦諾）電影節銀豹獎，雖然這並非

三大影展的獎項，但在重新打開國門與世界連結的年代裡意義非凡。緊接著，張藝謀的《紅高粱》更獲得柏林影展的金熊獎，這是中國電影的第一次，這也讓張藝謀走向高峰。在文化熱的年代裡，黃、紅、藍可說是一九八〇年代中國的三種顏色。一九八九年引起高度重視的電視紀錄片《河殤》則是架構了以黃色為標誌的黃土文明與藍色的海洋文明的對立，中國文明，是黃土文明的代表，黃土文明意味著守舊、傳統、封建與農作形態，藍色的海洋文明則是恰為相反地開放、貿易與現代的代名詞。《河殤》對中國文明的批判，引起支持與反對兩極的反應，但也因此被迫停播。

🎬 所謂的第 X 代導演是怎麼一回事？

很多人對中國電影的印象便是第五代、第六代之類的說法，這種代際序列如何劃分？又有何不同風格？

● 依照北京電影學院教授楊遠櫻的〈百年六代影像中國：關於中國導演的譜系研尋〉（《當代電影》，二〇〇一年第六期）裡的看法，中國六代導演的劃分是以主題與風格為基準，各代代表人物與風格是：

◎ 第一代是一九一〇、二〇年代開創中國電影的鄭正秋、張石川等；

◎ 第二代是一九三〇、四〇年代創立社會寫實風格的蔡楚生、孫瑜等；

◎ 第三代是一九五〇、六〇年代追求社會主義語境表達的崔嵬、謝晉等；

◎ 第四代是一九七九年至八〇年代追求電影語言革命的張暖忻、謝飛等；

◎ 第五代是一九八〇年代將中國電影帶向國際的張藝謀與陳凱歌等人，他們致力用影像表達民族寓言；

◎ 第六代是一九九〇年代崛起的賈樟柯、王小帥、張元等人，他們致力於城市空間裡的現實邊緣。

● 是否還有第七代？從第四代開始，都以北京電影學院出身的導演為中心，二〇〇三年全面開放製片資格之後，這種分類其實已漸失意義，畢竟，多樣的電影出現之後，很難說誰能代表中國電影正統。

Chapter 2 ▼ 全面市場化到加入WTO：梳理體制

一九八九年六四事件之後，部分人士質疑中國到底姓「社」（社會主義）還是姓「資」（資本主義），在他們眼中，六四事件是資產階級自由化的力量，而支持他們的社會力量當中，不乏私營企業主，也因而對中國開放路線提出質疑[45]。一九九二年年初，鄧小平南巡並發表談話：「社會主義的本質，是解放生產力，發展生產力，消滅剝削，消除兩極分化，最終達到共同富裕。」雖然彼時鄧小平已無任何政治職務，但他的南方談話卻為全面市場化一槌定音。同年十月的十四大，確立「社會主義市場經濟體制」，也就是，中國將由計畫經濟過渡到市場經濟。

在這個思維下，電影體制也劇烈變動。一九九三年的《關於深化當前電影行業機制改革的若干意見》（三號文件），其中，明言電影應適應社會主義市場經濟原則，中影不再是中國電影的唯一發行單位，十六家製片廠可自行與三十二家地方發行單位聯繫，但中影仍是進口影片的唯一發行公司。

一九九三年，北京電影廠與香港的合拍電影《黃飛鴻之獅王爭霸》完成後，北京電影廠與上海永樂公司的發行簽約，成為三號文件發布後第一個製片廠與地方公司的簽約，而其效果顯著，北京電影廠在上海取得超過百萬的發行收入[46]。一九九四年的《關於進一步深化電影行業機制改革的通知》（三四八號文件），更賦予發行單位突破地方壟斷的限制，依規定，只要有發行權的單位，便可向全國大多數地方發行電影。發行單位從壟斷到開放，效果雖然顯著，但九〇年代中國電影的重心卻不在此，而是中國與香港的合拍片。一如主旋律電影是中國特色，合拍片亦然。合拍片起初的理念是透過與國外電影工作者合作，在海外呈現中國形象。一九七〇年代，中國曾邀請義大利導演安東尼奧尼（Michelangelo Antonioni，一九一二—二〇〇七）拍攝《中國》，這是合拍片的史前史。一九七九年，中國電影合作製片公司成立，這個公司旨在成為合拍片的平臺。一九八二年的《少林寺》、一九八三年的《火燒圓明園》、《垂簾聽政》都是與香港導演的合作。《少林寺》的製作單位是香港銀都機構，雖位在香港，但卻是中國電影廠的分支。戰後香港，各種政治勢力於其間鬥爭，港英

45 馬立誠、凌志軍，《交鋒：當代中國三次思想解放實錄》，臺北，天下文化：一一七頁。

46 王志強，〈一九九三年全國電影市場評述〉，收錄於《中國電影年鑑一九九四》：二〇二頁。

政府之外，國民黨與共產黨的分支力量也在其中。一九八二年，在中共高層廖承志的主導下，支持共產黨的長（城）鳳（凰）新（聯）合併起來成立銀都機構，目標是在香港建立一個托拉斯[47]。值得注意的是，歷任銀都機構董事長與總經理等職位也多由中國文化部門的退職官員擔任[48]。一九九三年頒布的《關於修訂故事影片規定的通知》中的第七點，便提到「故事影片的出品單位只能是國務院批准的十六個故事片廠和香港銀都機構有限公司以及南海影業公司」。南海公司與銀督機構同樣是八〇年代與香港電影合作的特殊單位。《少林寺》在中國以及海外創下佳績，李連杰也因這部電影奠定名聲。銀都機構為中國宣傳拍片不特別，倒是李翰祥到北京紫禁城拍攝《火燒圓明園》與《垂簾聽政》引起高度關注，畢竟，李翰祥在臺灣與香港成名已久，彼時剛出道的梁家輝也因為出演《垂簾聽政》遭到臺灣封殺。除了香港電影之外，義大利導演貝托魯奇的《末代皇帝》也是八〇年代的合拍之作。

　　一九九〇年初期開始，合拍片數量大量增加。一九九〇年十九部、一九九一年二十九部、一九九二年二十一部、一九九三年三十七部，分佔該年電影生產量的百分之十四、二十三、二十四與二十。更重要的是，這些合拍片在中國票房都創下佳績。香港與中國的合拍片的頻繁，可說是各取所需。對中國國有片廠來說，八〇年代末期開始普遍出現經

拆哪，中國的大片時代

264

營不善的問題。依照一九八九年的統計，北京電影製片廠自一九八七年開始滑坡，一九八八、八九兩年虧損一千萬元[49]、製片成本較高的長春電影製片廠一九八九年光是影片虧損將近三百萬元[50]。

一九八〇年代十六家國有電影廠得到的拍片指標每年合計各在一百二十部到一百五十部，因為只有國有電影廠獲得指標並通過審查者才可在中國上映，這也就是「廠標制」，也因此香港電影必須透過合拍片的機制與國有電影廠合作。對國有電影廠來說，與香港電影合作的好處是多方面的。首先，雙方合作，無論電影盈虧，國有電影廠先收管理費，一般行情三十萬，畢竟，廠標是國有電影廠的專利，此外，影片營利則是電影廠與合作方四六分

47 銀都機構，《銀都六十：一九五〇—二〇一〇》，香港，三聯書店，二〇一〇年：三六四頁。

48 趙永佳、冼基樺，〈兩岸三地的政治差異與文化經濟的融合：銀都再華語電影產業鍊的角色〉，收錄於趙永佳、呂大樂、容世誠合編，《胸懷祖國：香港「愛國左派」運動》，香港，牛津大學出版社，二〇一四年：一七三頁。

49 電影經濟與改革調查研究組，〈北京電影製片廠經濟狀況調查〉，收錄於《中國電影年鑑一九九一》：一一五頁。

50 電影經濟與改革調查研究組，〈長春電影製片廠經濟狀況調查〉，收錄於《中國電影年鑑一九九一》：一一七頁。

成[51]。這些是較大項的合作內容。其他還包括場地租借費、租用國有電影廠的工作人員與器材的租借費等。對欠缺資金的國有片廠來說，合拍片是穩賺不賠的生意。除了合拍片之外，有的電影廠則尋求廠外資金的支持，廠外資金與香港資金的狀況相同，就是廠標問題。一九九三年上海電影廠甚至只有合拍片與廠外資金所拍的電影，自身電影廠生產者掛零[52]。上述現象足見九〇年代中國電影的窘境。

香港電影北上合拍，其實是華語電影區域內的移轉。二戰之後，香港電影蓬勃發展，雖為彈丸之地，但其影響力卻未受限狹小的空間，產量甚至在美國好萊塢與印度寶萊塢之後。維繫香港電影運作的是預付制（賣埠），也就是香港電影開拍之前，先將版權賣給海外市場，然後電影開拍。這種方式的優點是海外市場的投資者熟悉本地觀眾的口味，他們也將相關訊息傳遞給香港電影公司。隨著香港電影的賣座，臺灣的投資者與發行業者聯合向香港電影施壓，除了砍價之外，也要求參與劇情內容與選角，雙方也因此在一九九三年爆發數起衝突。面對衝突以及中國彼時廉價的勞動力與拍片場景，造成香港電影北上中國。

一九八〇年代開始，臺灣成為香港電影最重要的海外市場。

除了香港電影之外，也包括臺灣資金繞過香港前進中國合拍。一九九〇年代，張藝謀與

陳凱歌在國際影展中更上一層樓，一九九一年，張藝謀的《大紅燈籠高高掛》獲得威尼斯影展銀獅獎以及奧斯卡最佳外語片提名、《秋菊打官司》更獲得威尼斯金獅獎、一九九四年的《活著》則是得到法國坎城影展的評委會大獎，至此，張藝謀在三大影展都有獲獎紀錄。此外，陳凱歌的《霸王別姬》則是獲得法國坎城影展的金棕櫚獎。這些電影的資金都是來自臺灣與香港。

面對合拍風潮，儘管一九九四年〈關於中外合作攝製電影的管理辦法〉裡已對合拍片的基本程序進行規範，但合拍片有真有假，所有真正加入中國演員者，但更多的是純然運用相對廉價的拍片成本與場景，電影中不見中國演員。為此，一九九六年的〈關於國產故事片、合拍片主創人員構成的規定〉對合拍片工作人員的構成，提出具體規定：主創人員除導演、編劇與攝影師應以中國境內居民為主外，擔任主要角色的中國境內居民不應少於百分之五十。

　　發行制度的調整，原是從計畫經濟下的統購統銷轉為社會主義市場經濟下的市場運作，

51　宗樹之，〈電影製片開始機制改革〉，收錄於《中國電影年鑑一九九四》：二十二頁。

52　同前註。

不過，國有製片廠的經營困境反使片廠以合拍片乃至加入體制外的資金拍片維持生計。九○年代的中國電影，堪稱多事之秋，比合拍片更大的衝擊在於一九九四年好萊塢電影的引進。

一九九三年，中影出現嚴重虧損，除負債近五千萬元之外，下屬子公司又積欠九千兩百萬元債務，中影上陳電影局領導希望以進口國外大型製作影片扭轉頹勢[53]。一九九四年年中，廣電部授權中影以分帳方式每年進口十部「基本反應世界優秀文化成果和當代電影藝術、技術成就的電影」，事實上，引進電影以好萊塢電影居多。一九九四年之前，中影所引進的美國電影當中，都是獨立製片公司的作品，而且都是以買斷版權的方式引進[54]。分帳方式則是製片方與引進的中影公司共分票房的百分之四十六，省市級電影公司分得百分之八到十，電影院分得百分之四十四到四十六[55]。此外，宣傳費用與拷貝費等由製片方承擔，票房分帳其實對中影公司仍較有利。

消息一出，各方嘩然，一時之間質疑聲浪四起，其理由主要在於中國一旦對好萊塢電影開放，中國電影前途何在？一九九四年年底試行引進的好萊塢電影哈里遜‧福特主演的《絕命追殺令》（中譯亡命天涯）在各大城市影院掀起狂潮，更增添這樣的疑慮。值得注意的是，面對好萊塢的衝擊，中國政府推出的政策多少有借力使力的味道。為刺激製片廠拍攝電影領

導所要求的精品電影，一九九六年廣電部頒行激勵辦法：製片廠每拍攝一部精品電影，便能從中影公司挑一部好萊塢電影發行。一九九六年是試行的第一年，這一年長春、北京、上海製片廠挑出《未來世界》、《野蠻遊戲》（中譯勇敢者的遊戲）與《玩具總動員》，雖然初次運作發行好萊塢電影，這三個製片廠多少顯得生澀，不過，也都達到三四千萬的收入[56]。

原來製片廠反對好萊塢電影進口，未料好萊塢電影反成救命稻草。

53 朱玉卿，〈「狼」來前後：「大片」十年大盤點〉，《中國電影市場》，二〇〇五年第一期：九頁。

54 周鐵東，〈新中國電影對外交流〉，《電影藝術》，二〇〇二年第一期：一一七頁。

55 萬萍，〈進口分帳影片十年票房分析〉，《北京電影學報》，二〇〇五年第六期：五〇頁。

56 樊江華、毛羽、楊源，〈落霞與孤鶩齊飛，秋水共長天一色〉，《中國電影年鑑一九九七》：一七九頁。

年分	票房分帳電影引進數	好萊塢電影數	好萊塢電影票房	中國電影數	電影總票房
一九九五	九	六	二億四千萬	一四六	一七‧三億
一九九六	十四	十	四億	一一〇	一七‧四億
一九九七	十	七	二億六千萬	一〇八	一五‧六億
一九九八	十二	七	五億八千萬	八七	一四‧五億
一九九九	十	七	二億八千萬	一〇二	八‧五億
二〇〇〇	十五	十一	七千九百萬	九一	九‧六億

資料來源：好萊塢電影票房統計自斯坦利‧羅森（Stanley Rosen）著，戚鈺等譯，〈狼逼門前：一九九四——二〇〇〇的好萊塢和中國電影市場（上）〉，《北京電影學院學報》，二〇〇三年，第一期；萬萍，〈進口分帳影片十年票房分析〉，《北京電影學院學報》，二〇〇五年，第六期。

九〇年代初期開始，中國電影不振。中國自一九五三年開始每五年實施一個總體的五年計畫，一九九六年進入第九個五年計畫時期，這一年，廣播電視部不但在長沙召開全國電影

工作會議，會議中更推出「九五五〇計畫」——第九個五年計畫期間，每年推出十部精品，五年共計五十部三性統一（思想性、娛樂性和觀賞性）以及社會影響力的作品。長沙會議之後，同年，中國政府頒布首部的《電影管理條例》，其中，規定映演單位放映國有電影的時間，不得低於年放映電影時間總和的三分之二，這也是全力扶植中國電影之舉。長沙會議的另一個領導下達各廠的要求，每年爭取三十部以上的重點題材，其中，現實題材佔百分之六十以上，這些辦法的出爐，按照廣電部部長的說法，是希望「把格調不高的影片減少到最低限度，杜絕政治傾向不好的影片」[58]。

　　從電影領導的規劃來看，問題是兩個：一是如何讓電影製作重新恢復活力；二是調整電影內容的問題。就前者來說，中國政府的策略是一方面開放製片資格，一方面政府再設基金資助電影製作。中國電影體制原來只有十六家製片廠可以拍片，長沙會議前後開始陸續開放拍片資格。一九九五年〈關於改革故事影片的攝製管理工作的規定〉當中，在十六家製片廠

57 二〇〇〇年的好萊塢電影票房收入僅有五部電影的票房資料。

58 田聰明，〈電影「八五」的回顧、「九五」的設想及一九九六年的工作〉，收錄於《中國電影年鑑一九九六》：一三七頁。

之外，電影投資額達百分之七十以上的社會法人可與製片廠以聯合攝製的方式出品。此外，各省、市、自治區所屬的電影公司，亦具有製片權。一九九八年，電影發行公司、電視臺、電視劇製作中心等影視單位都可出品影片，一九九九年，民間的公司也可以擁有單片出品權。一九九七年，北京市政府將其所屬的北京電視臺、北京電影藝術中心、北京市電影公司、北京市文化藝術音像出版社合組成紫禁城影業公司，其目標是影視合流、製作發行放映於一體。紫禁城影業也成為九〇年代中後期一時竄起的製片單位。

在政府基金資助方面，長沙會議之後，中國政府資助電影產業的加大力度且兵分兩路，一方面，一九九一年開始運作的國家電影專項資金，從原來電影門票每張五分錢改為一九九六年起按票房的百分之五向影院徵收。另一方面，一九九六年也開始籌設電影精品專項基金，來源是中央電視臺以及各地方電視臺廣告收入稅後的百分之三，而且明定上繳不得少於三千萬。至此，中國政府資助的電影的資金共有兩項——國家電影專項資金與電影精品專項資金。二〇〇〇年開始，電影精品專項資金改以影視互濟基金稱呼，主要資助主旋律電影，原來資助主旋律電影的國家電影專項基金則改以資助影院改建等項目。

中國政府成立電影資金的目的，其實是激勵製作品質較佳的電影藉以消弭格調不高的電

影，所謂格調不高的電影，一如一九八〇年代主旋律與娛樂片問題的再次出現，《中國電影年鑑一九九四》裡如此描述：「武打片和警匪片幾乎佔了一九九三年電影量的一半，數不清的方世玉、黃飛鴻、接踵而至的蘇乞兒，都是跟風的結果。」[59]也一如八〇年代末期的應對方式，用政策資助鼓勵主旋律電影的製作，不僅如此，一九九五年的〈關於實行電影發行放映許可證及年檢制度的規定〉當中，發行放映單位年檢的項目包括：每年必須放映不少於規定數量的國家主管部門確認的重點影片，哪些電影是重點影片？廣電部該年度分三批下傳共三十三部影片名單，悉數都是主旋律電影。

中國政府再度以政策挹注資源於中國電影製作，其成效如何？九〇年代中期開始，中國電影曾展開局部的回擊，一九九五年，姜文的《陽光燦爛的日子》不但創下票房佳績，也成為中國經典電影之一，此部電影是中國電影合製公司與香港的合拍片。一九九六年，馮小剛的《甲方乙方》為中國第一部賀歲片，也確立馮小剛賀歲電影導演的地位，在此之後，馮小剛幾乎就是賀歲片的代名詞。《甲方乙方》為北京電影廠出品之外。馮小剛的下一部賀歲電

59 王樹舜，〈一九九三年故事片創作情況概述〉，收錄於《中國電影年鑑一九九四》：二四頁。

影一九九九年的《不見不散》便是紫禁城影業公司與北京電影製片廠的合作。

此外，九〇年代中後期，也是主旋律電影再次冒出的時刻，與之前主旋律電影不同之處，在於加入許多商業化的敘事模式。一九九六年的《紅河谷》是上海電影製片廠的作品，張國榮主演的《紅色戀人》（一九九八）由紫禁城影業公司推出，陳道明擔綱的《我的一九一九》（一九九九）則是華誼兄弟初試啼聲之作。這幾部作品均是當時的票房之作，在這裡，可以看到製片資格開放之後，新興的電影公司躍躍欲試，紫禁城影業在九〇年代末期閃耀一時，華誼兄弟在千禧年前夕也初試啼聲，也為大片時代暗藏伏筆，然而，原有的國有製片廠則略微沉寂。

九〇年代中國電影的另外一景，則是官方眼中所說的「政治傾向不好的電影」，也就是未經廣電部核准或電影審查參加海外影展的禁片，電影研究者多以「獨立電影」或「地下電影」稱呼。張藝謀與陳凱歌開啟了中國電影的國際影展之路後，海外資金也進入中國找尋合作機會。但是，對很多中國導演來說，嚴苛的電影審查卻是邁向海外之路的難關，於是繞過廣電部與電影審查逕自參展。

中國電影史最荒謬的一段，莫過於一九九〇年中期這些電影參加海外影展，中國代表

團退席抗議的戲碼，例如一九九三年，田壯壯的《藍風箏》與張元的《北京雜種》參加東京影展，不過，中國代表團抗議未果，中途離席抗議[60]。同樣的退席抗議戲碼，則是一九九四年荷蘭鹿特丹電影節，只因包括《北京雜種》與《藍風箏》在內的八部未經審查的中國電影參展。更為有趣的是，為此，廣電部發出〈關於不得支持、協助張元等人拍攝影視遍及後期加工的通知〉，通知當中提到的非法影片包括×××的《一九六六，我的紅衛兵生活》、×××的《冬春的日子》、×××的《紅豆》（又名《懸戀》）、《自畫像》、×××的《關於一部被禁影片的討論》、張元的《北京雜種》以及×××的《藍風箏》和香港合拍片《誘僧》。通知的內容則是這些導演除非法影片拍攝之外，還影響中國與其他國家正常的電影交流，製片廠、洗印廠與電視臺不得為非法影片提供任何協助與加工。中國政府的文件裡荒謬地出現大量的×××無非表示不願承認作者的合法地位，唯獨列出張元，也是殺雞儆猴之意。這些導演都遭到電影局數年（通常是二到五年）不得拍片的禁令，處罰最嚴苛的莫過於田壯壯的十年。

60 海天，〈一九九三年中國電影紀事〉，《中國電影年鑑一九九四》：四六七頁。

事實上，即便像是當時聲名卓著的張藝謀，也難逃禁片與處罰之列。一九九〇年的《菊豆》是第一部被奧斯卡最佳外語片提名的中國電影，但在中國卻以暴露社會的落後為由遭禁。一九九二年的《活著》，雖獲坎城影展評審團大獎，但因未經報核准參加影展，張藝謀被禁止前往頒獎典禮，《活著》也無法在中國公映。此外，九〇年代開始浮現的第六代導演的出道之作，可說是人人有案底：張元的《北京雜種》（一九九三）、《東宮西宮》（一九九六）、王小帥的《冬春的日子》（一九九三）婁燁的《週末情人》（一九九五）、《蘇州河》（二〇〇〇）、賈樟柯的《小武》（一九九八）、《站臺》（二〇〇〇）、《任逍遙》（二〇〇二）等，都未在中國上映過。值得注意的是，禁片導演之所以被禁，有時不僅是作品因素，可能也包括其他人的小報告，例如賈樟柯便曾提及收到通知到電影局見領導，無意間在領導桌上看到電影前輩提供的小報告，所附資料是臺灣《大成報》所刊載賈樟柯在臺灣關於《小武》的發言資料[61]。

為什麼第六代導演與體制發生如此強烈的碰撞？第六代導演的生存狀態是其關鍵。他們不像張藝謀、陳凱歌等第五代導演，畢業之後進入國有片廠進行創作，他們的奠基之作都受到國有片廠資源的支持，第六代導演初入國有片廠，並無法得到充分的資源支持，於是有的

名字形式上掛在國有片廠的編制藉以保留醫保等社會保險的資格，實質上或拍攝ＭＴＶ、電視劇謀生，或以透過自己的人脈籌資拍片[62]。除了生存狀態的差異，電影主題也與第五代導演有所不同，不同於第五代導演致力民族性表達、文革記憶等問題，第六代的張元、王小帥、婁燁、賈樟柯等導演的電影鏡頭對準社會變遷下城市裡的弱勢群體與社會現實問題，第六代導演也被稱為「城市一代」，這個命名來自二〇〇一年美國紐約大學電影系與哈佛大學東亞語言文化系於紐約林肯藝術中心主辦的「城市的一代」（The Urban Generation），放映了包括第六代導演的作品而有此稱。值得注意的是，雖然禁片無法上映，但不表示中國觀眾無緣看到這些電影。盜版ＶＣＤ乃至ＤＶＤ成為流通的方式，此外，一九九〇年代中後期開始，一些城市陸續出現影迷俱樂部的組織，部分酒吧、咖啡廳裡會播放這些電影甚至邀請導演座談[63]。

61 賈樟柯，《還是拍電影吧，這是我接近自由的方式。》，臺北，木馬文化，二〇一二：二〇三頁。
62 張真，《親歷見證：社會轉型期的中國都市電影》，收錄於張真編，《城市一代：世紀之交的中國電影與社會》，上海，復旦大學出版社，二〇一三年：七一八頁。
63 張慧瑜，〈關於中國「地下電影」的文化解析〉，《中國網絡文學聯盟》。

打造中國電影戰艦

「與國際接軌」，九〇年代末期中國政府強力推廣的口號，即便在街頭也可看到類似的宣傳口號。加入WTO則是與國際接軌的重要目標。依照WTO的加入規則，加入的會員國必須與其他成員完成雙邊談判。對中國來說，一九九五年開始為加入WTO而努力，而其最艱困的雙邊談判對手是美國。一個是全球政治經濟強權，一個則是快速發展中的大國，一九九九年，十一月十五日中國與美國就中國加入WTO問題達成雙邊協議，中國同意：入世後第一年，允許外商在華設立合資錄音和錄影公司，外資股份佔百分之四十九以下；三年後允許外資佔百分之五十以上股份的公司從事電影院建設、整修和經營。入世後第一年，中國進口外國電影的配額加倍為二十部；三年後，將配額增加到五十部，其中二十部採票房分帳制。二〇〇〇年，中國加入WTO，中國入世在電影方面的承諾是每年進口二十部票房分帳的電影。

面對加入WTO，中國電影界相關人士不無悲觀之情，特別是九〇年代末期的中國電影，雖有少數可與好萊塢電影單片抗衡的作品出現，但總體來說，仍無法與好萊塢匹敵，悲觀者

甚至認為「不是狼來了，而是狼群來了！」面對WTO，中國政府其實是有準備的，借用中國把電影視為文化戰線的比喻，中國政府面對好萊塢有其戰略目標。打造大型媒介集團對抗好萊塢衝擊是中國政府的最高戰略，筆者這裡所使用的語彙是媒介而非電影，其理由在於政策目標在於影視錄盤一體化，也就是電影、電視、錄製與光碟製作結合在一起，從電影製作的前端到光碟銷售等環節都結合在一起。

🎬 中國加入WTO後引進的外國電影量

● 中國引進外國電影的方式有兩種，一是票房分帳的電影，二是「批片」。兩者的差異在於票房分帳依票房扣除稅收（五％的國家電影專項基金與三點三％的營業稅）後製片方與引進的中影集團的電影進出口公司分成；批片則是中影集團的電影進出口公司買斷版權，不參與票房分成。批片的來由，是過去電影進出口公司都是整批議價引入而有此稱。

● 中國加入WTO後，每年引進約五十部電影。其中，票房分帳電影每年通常維持約二十部，不過，這中間可能出現調整的狀況，例如二〇〇二年分帳發行引進十九部，隔年二〇〇三年則多達二十六部。其中，好萊塢電影居多數，至少在六成以上，二〇〇七年甚至達到十七部。「批片」則是三十部上下。值

得注意的是，雖然中影進出口公司是法定唯一有引進權的公司，但票房分帳電影利益較大，進出口公司無暇處理批片，批片實質上變成民間公司遊走海外看片、挑片買斷版權，以「協助推廣」的名義與電影進出口公司合作。

通常來說，批片花費不高。但關鍵問題是要能搶佔到電影進出口公司約三十部的配額，民營公司的關係背景成為關鍵，批片引進數量也有彈性，近年來都超過三十部，二○一二年高達四十七部，二○一三、二○一四年則又降至三十四部。批片有可能創造低版權費高票房的結果，也因此，吸引部分公司投資批片。

● 二○○七年美國就中國電影引進的壟斷問題向WTO提起訴訟，二○○九年WTO宣布美方勝訴，二○一二年中美簽訂《中美雙方就解決世貿之電影相關問題的諒解備忘錄》。其中，增加以票房分帳引進美國十四部電影的配額，但這些電影限於３Ｄ或ＩＭＡＸ。從二○一二年開始，中國引進電影成為約六十四部。

● 未來會再增加嗎？二○一二年簽訂的中美備忘錄時效五年，二○一七年將再起談判，一般預估，中國將再開放。

Chapter 3 ▼ 大片時代：政府與資本的共舞

一九九九年，廣電總局下發八十二號文件，鼓勵各省電視與廣播集團結合。也在同一年，中國政府將中影公司組建為中影集團，這個集團極為龐大，既保留原來中影公司引進好萊塢電影的權力，北京電影廠也併入中影集團，中影集團甚至也有電視電影頻道CCTV六，可以說，中影集團涵納了電影產製發行等各個環節。中影集團可說是中國政府一手打造準備迎戰好萊塢的航空母艦，因此也有人稱中影集團為國家隊，其意一方面是中影集團集結中國電影的精華，另一方面，則是中影集團時而配合中國政府行動。中影集團首任董事長為韓三平，原為北京電影廠廠長。手握國家隊資源的他，成為千禧年之後中國電影界教父級的人物。

中國的政策實踐過程中，通常是先建立試點或試行方式，而後全面實施。二○○○年〈關於進一步深化電影業改革的若干意見〉當中，揭示了三個重點，最重要的一點在於組建企業集團經營，讓製作、發行、放映成為一條龍。第二則是試行股份制，發行、放映單位都可吸收非國有資本甚至外資，但製作單位僅能吸收國有資本，外資排除在外。第三點則是院

線制，這一改過去以行政區域為單位的發行方式，減少發行層次，建立跨區域經營。可以看到，集團化以及導引非國有資本例如民營企業可說是改革的基本方向。在製作、發行、放映三個環節當中，發行與映演是著墨最深的一塊，比較來說，製作環節在九〇年代末期漸次開放拍片資格之後，確實冒出諸如紫禁城影業這樣生氣勃勃的製片單位。但是，發行環節九〇年代中期雖經改革，但成效卻被香港合拍片掩蓋，而映演的問題，則是電影院過少。二〇〇〇年初期的改革，也都集中在發行與映演，諸如二〇〇一年的《關於改革電影發行放映機制的實施細則（試行）》當中的重點，便在於確立以院線制取代行政區域為單位的發行制度。在制度設計上，十家以上或供片為紐帶的專業影劇院，可以成立省內院線；十五家以上資本或供片為紐帶的專業影劇院則可成立跨省院線。院線的組成，必須擁有一定比例的電腦售票以及一定數額以上的國家電影專項基金的繳交。

試行之後，便是全面的改革。二〇〇一年年底，新版《電影管理條例》頒布，與一九九六年版相較，最大差異在於電影的製作、發行與映演都加入允許企業單位、事業單位、其他社會組織甚至個人投資的宣示。此外，一九九六年開啟的國家電影事業發展基金，〈電影管理條例〉中也給予明確地位，其具體的資助對象包括國家確認的重點影片的攝製以及優秀

劇本的徵集乃至電影院的改造等。二○○二年共產黨的十六大報告當中也提出文化產業的概念，雖然這類官方報告四平八穩，抽象原則居多，不過，這類報告其實也是未來施政的風向球，報告裡驚鴻一瞥的文化產業亦復如此。二○○三年頒布的〈電影製作、發行、放映資格准入暫行規定〉則是中國電影業重要的里程碑，這一年，甚至也被稱為中國電影改革元年，之所以有如此的地位，在於〈電影管理條例〉民營公司得以進入電影製作、發行與放映的宣示，〈電影製作、發行、放映資格准入暫行規定〉裡規定了具體的措施，以製片資格為例，最大的重點就在於製片資格的放寬，非國有單位得以與既有國有製片單位合資或獨資成立公司，此外，允許外資參股與境內現有國有電影製片單位合資、合作成立電影公司。製片資格放寬之後，民營的影業公司可以名正言順地成為製片主體。發行與放映環節也採取類似的開放資格，除了發行與院線公司環節不允許外資投資，外資所能參與投資的是電影院。二○○三年頒布的《外商投資電影院暫行規定》規定中外合資電影院，合營中方在註冊資本中的投資比例不得低於百分之五十一，但是，七個試點城市北京、上海、廣州、成都、西安、武漢、南京例外，中外合資電影院，合營的外方在註冊資本中的投資比例最高不得超過百分之七十五。從二○○一年《關於改革電影發行放映機制的實施細則（試行）》開始推動院線制

以來，十年的時間，中國已有約四十條院線[64]。值得注意的是，影院興建從大城市到二三線城市，二〇一四年已出現大城市電影票房飽和甚至下降的趨勢，不過，二三線城市卻成持續飆升中的電影票房的支撐，「小鎮青年」因而成為近年來中國電影的新名詞。

中國電影為何沒有分級制？

●中國應否存在電影分級的討論約略有二十年的歷史，基本上，電影界人士多支持電影分級，甚至也有影視界出身的政協委員提出電影分級的議案，但始終沒有下文。最關鍵原因，應該在於現行的電影審查制度。電影審查制度的背後，是管理主義防止「不健康」因素的出現，因而電影審查下的電影，是針對各年齡層皆宜的標準。不過，諸如《滿城盡帶黃金甲》當中的爆乳畫面等，卻也讓這個標準受到質疑。問題的根本，在於如果實施分級制，電影審查該如何定位？緊守言論管制的中國政府幾無讓步的可能。二〇一七年實施的《中國電影產業促進法》被稱為電影第一法，但其中也未提及電影分級。

●除了嚴苛的電影審查之外，廣電總局也會對爭議的明星下達封殺令，最具代表性的例子如湯唯因《色，戒》的裸露演出，遭到「禁止任何形式的宣傳」的禁令，時間約兩年。如果電影已完成該如何處理？一是刪戲分，如柯震東涉毒案後，《小時代四》當中的演出全刪。二是不出現正面臉部，如王學兵涉毒後，

《一個勺子》裡的演出全以後腦示人。《中國電影產業促進法》當中提及導演、演員等電影從業人員應符合「德藝雙馨」的標準。「德藝雙馨」是個高度抽象的名詞，這個語彙出現的背後，也就是中國政府對演員的控制更加嚴厲。

二○○○年初期另一項重要的制度變革，便是〈關於改革電影發行放映機制的實施細則（試行）〉關於進口影片發行的新規定。該辦法的設計是，在中國電影集團之外成立第二家進口影片公司，這家公司由電影系統內的國有資本控股，可吸收非國有資本。辦法實施的第一年，這家公司與中國電影集團通過競價競爭，分配各百分之五十的進口電影。第二年開始，進口影片的發行數量，取決於前一年度發行國有電影的業績而定，在辦法裡也規定了兩家公司每年至少各發行二十部國產電影的配額（包括廣電總局推薦的十二部）。簡言之，就是發行進口電影是個穩賺不賠的利基，但要爭取利基必須先把國有電影的發行辦好。此外，規定中也提到從進口分帳片的總收入提取適當比例用於扶持農村電影、兒童電影和科技電影以及

<hr>

64 劉漢文、韓超，〈影院建設十年回顧與發展趨勢分析〉，《當代電影》，二○一二年第十二期：五頁。

出口影片的營運成本與管理費用。二〇〇三年，華夏影業公司成立，華夏影業也就是〈關於改革電影發行放映機制的實施細則（試行）〉當中中國電影集團之外的另一家公司。華夏影業由中國廣播電影集團、上海電影集團、峨嵋電影製片廠、天津電影製片廠等十九家公司組成。

從二〇〇〇年初期從電影製作到映演相關的試行條例之後，二〇〇四年的〈關於加快電影產業的若干意見〉更明確確立電影的商品屬性，必須面向市場進行改革，其具體方向在於國有電影單位轉制，一九八〇年代開始，國有電影單位已是自負盈虧的企業單位，國有電影單位必須更進一步朝公司制改造。改造方向之一是股份制，如此有利於與國有、民營乃至外資合作。改造方向之二則是內部的評鑑機制，雖然國有電影單位已是企業單位，但不少電影製作單位內部仍殘留國有企業鐵飯碗平均分配的觀念，〈關於加快電影產業的若干意見〉裡要求實施崗位聘任制，亦即用人以能力為優先，可說是全面市場化經營的宣言。其中，也對中國電影的發展提出了階段性目標：經過五到十年的發展，形成若干個具有品牌競爭優勢又具國際競爭力的電影集團。

國有電影集團與民營影視公司的湧現

中國既有國有製片廠的集團化道路，在官方的規劃當中，首先以中國電影集團、上海電影集團以及長春電影集團為起點，畢竟，中國電影集團旗下的長春電影製片廠，原本就是所在城市資源較為豐富、電影製作量較多的電影廠。在這三個電影集團之後，位在西部、西南部與南方的電影集團出現，以西安電影製片廠為核心的西部電影集團，二〇〇三年成立、四川的峨嵋電影集團也於二〇〇五年成立、二〇〇五年，珠江電影公司成立，這六家被稱為六大電影集團公司。

值得注意的是，在官方規劃的電影集團計畫中，這些電影集團與所在地的廣電集團的關係是電影集團是子集團，兩者互不矛盾相互互補。在中國講求製作、發行、放映一條龍，影、視、錄、盤一體化影視資源結合的政策下，這六家電影集團都有電視臺的電影頻道，中國電影集團擁有中央電視臺的電影頻道、上海電影集團則有東方電影頻道、西部電影集團有西部電影頻道、峨嵋電影集團則有四川電視臺峨嵋電影頻道。所謂六大電影公司都是原來國

有電影製片廠轉型而成。二〇〇〇年初期開放私人資本進入製作、發行與映演環節之後，讓原來對電影有興趣的私人資本，不需要再繞道而行，華誼兄弟或是小馬奔騰其實在九〇年代已介入電影業，只是政策的限制，他們必須與國有製片廠合作或者僅能從事電影相關的支流產業。政策開放之際，雖是中國電影產業陷入谷底之際，但隨著中國經濟的發展，大量熱錢進入電影業。

無論是國有電影製片廠改制的電影集團或是私人成立的集團，不是集製作、發行與放映於一身，至少也是含括兩者。這種規模，非常類似一九三〇年代美國的好萊塢體制。在電影市場上的表現，國有集團當中，擁有最大資源的中影集團與上影集團，基本上是國有集團的兩大支柱。至於民營影視公司，大致以華誼兄弟、博納、光線影業、樂視影業、萬達影業最為活躍，二〇一四年，這五家民營公司創造了八十億的票房，佔中國國產電影票房的一半[65]。

合拍片是票房支柱

面對WTO的挑戰，中國政府雖然透過政策工具組成無敵鐵金剛的國有大型集團，此外，也試圖透過開放讓民營資本帶動市場，這看似是一個完美的政策。不過，中國政府啟動的票房致勝方程式真能讓成功？單以大片時代之初中國電影資源是有難度的，香港電影工業成為中國電影崛起的推手，就像張藝謀憑藉其知名度與地位吸引驚人的製作成本，中國政府也給予電影支持，但張藝謀與中國政府搭起的《英雄》舞臺裡，仍需要甄子丹、張曼玉、梁朝偉這樣的演員以及幕後的武術指導等專業角色。

就制度面來說，二〇〇四年，〈內地與香港關於建立更緊密貿易關係的安排〉（CEPA）生效，對大片時代產生重要影響。CEPA當中對電影的協議是：香港內地合拍片進入內地市場享有國產片待遇。所謂的合拍片定義是：「香港主創人員所佔比例不受限制，但內地主要演員的比例不得少於影片演員總數的三分之一；對故事發生地無限制，但故事情節或主要

65 司若鮮佳、康婕，〈二〇一四年電影產業發展總報告〉，收錄於中國電影家協會、中國文聯電影藝術中心產業部編，《二〇一五年中國電影產業研究報告》，北京，世界圖書出版公司，二〇一五年：二十頁。

人物應與內地有關。」CEPA之後，可以看到大量香港電影人北上。不過，對香港電影來說，大片時代裡的合拍片，不再是九○年代那樣，著眼於中國的拍片成本與場景，相反地，中國資金充沛，經濟快速發展也帶來驚人的電影消費市場。受到合拍片故事情節需與中國有關的規定（這個規定而後稍加鬆綁），再加上嚴格的電影審查，北上的香港電影人不約而同以歷史題材、功夫武俠乃至愛情題材電影為主。

▇ 當香港電影北上遭逢電影剪刀手的刪減情形

片名	修改情形
《無間道三》（二〇〇三）	劉德華所飾的黑道臥底警察劉建明，在香港版結局裡繼續做警察，但中國版則是被捕。
《大隻佬》（二〇〇三）	中國版更名為《大塊頭有大智慧》，電影內容亦大幅更改。劉德華所飾演的大隻佬能在他人身上看到前世因果，或因涉及信仰問題，中國版架構大幅改編，與香港版差異甚大。

《豪情》（二〇〇三）

中國版更名為《天羅地網》，故事情節大幅修改。香港版的故事是古天樂與陳奕迅所飾的年輕人，立志在出版界打響名號，結果誤打誤撞，成了「性書大亨」的喜劇。中國版中增加香港版所無的中國公安角色，與香港警察一起查緝性書。

《江湖》（二〇〇四）

以合拍片身分申請電影審查，或因故事血腥灰暗，未能通過，成為CEPA後第一部未能通過審查的電影。

《旺角黑夜》（二〇〇四）

香港版中張柏芝所飾的妓女與吳彥祖所飾的殺手來自中國。中國版中，兩人身分改為來自東南亞。另中國版電影開頭字幕顯示電影情節為一九九六年，亦即香港回歸前的故事，與中國無關。

《黑社會》（二〇〇五）

電影主題是黑社會內部選舉老大的故事，未能通過電影審查之後，電影公司另找人重剪為《龍城歲月》。原版導演杜琪峰拒絕承認這是他的作品。

《鐵三角》（二〇〇七）

電影主題是三個男人為了寶藏一起行動，但也因寶藏爾虞我詐，是其中一人提議，「我們去喝咖啡吧」，但中國版改為「我們去自首吧」。

《文雀》（二〇〇八）

電影主題是四個扒手同時愛上一個女人的故事，中國版結尾加上扒手角度的配音「通過這件事，今後我們要重新做人」。

《奪命金》（二〇一一）

電影主題是泡沫經濟下人如何應對金錢誘惑。香港版中何韻詩所飾演的銀行專員最終逍遙法外，中國版則是向警方自首。

如就票房而論，陳可辛與徐克無疑是北上香港電影人最具指標性的兩人。徐克與陳可辛堪稱北上香港導演當中最為成功者。兩人的電影之路非常類似，在香港奠定基礎在華語世界都有享譽的作品之後，九〇年代末期短暫走向好萊塢。中國大片時代初期，兩人不約而同前進中國，陳可辛以《投名狀》（二〇〇七）奠定基礎，而後的《中國合夥人》（臺譯海闊天空，二〇一三）與《親愛的》（二〇一四）更是席捲票房。徐克則是《狄仁傑之通天帝國》（二〇一〇）奠定基礎，《智取威虎山3D》（二〇一四）再攀高峰。兩人同樣相同的是，他們在大片時代所拍攝作品，都已是瞄向中國市場的中國故事，與香港無關。

◧ 合拍片在中國電影的佔比

年度	合拍片佔中國電影票房百分比	合拍片佔國產片十大票房電影席次	年度	合拍片佔中國電影票房百分比	合拍片佔國產片十大票房電影席次
二〇〇一	九〇·四	五	二〇〇九	七四·四	十
二〇〇三	六五	七	二〇一〇	六五·四	九

二〇〇四	七一・一	六	二〇一一	四二・三	五
二〇〇五	五〇	七	二〇一二	四五・六	六
二〇〇六	六八・一	九	二〇一三	無資料	八
二〇〇七	五一・一	九	二〇一四	無資料	無資料
二〇〇八	七六・六	十	二〇一五	無資料	無資料

資料來源：詹慶生，〈產業化十年中國電影合拍片發展備忘錄（二〇〇二—二〇一二）〉，《當代電影》，二〇〇三年第三期；中國電影家協會、中國文聯電影藝術中心，《中國電影產業研究報告二〇一四》。

人人都可拍電影：去代際的時代

中國大片時代，在政策開放的帶動下，大量資金湧入電影行業，原來八〇年代便已成名的第五代導演代表人物張藝謀與陳凱歌、賀歲片導演馮小剛繼續他們的電影之路，他們的作品依舊在電影票房上表現亮眼。

不過，在善於調侃的中國網民眼中，大片時代爛片層出不窮，網上甚至也出現「新四大

名著」的說法——張藝謀的《三槍之拍案驚奇》（二〇〇九）、陳凱歌的《無極》（二〇〇五）、馮小剛的《私人訂製》（二〇一三）以及姜文的《一步之遙》（二〇一四）。何以八〇年代的中國電影看板人物張藝謀與陳凱歌在大片時代裡得到如此不堪的評價？張藝謀的《三槍》可謂粗製濫造，買下柯恩兄弟（Cohen Brothers）《血迷宮》（Blood Simple，一九八四）版權，以《血迷宮》的故事結構放進中國版本，焦點是小瀋陽的東北二人轉的表演。陳凱歌的《無極》更是匯集中日韓明星的大手筆作品，然而，不知所云的劇情只能迎來網路《一個饅頭引發的血案》惡搞作品的反諷。

張藝謀與陳凱歌恐怕都忘了他們的作品在八〇、九〇年代獲得重視，與文化熱的時代脈動相互呼應。大片時代裡，他們僅將電影視為一種炫技的商品。大片時代裡，張藝謀毫不掩飾的將歷史置入大眾消費時代，《山楂樹之戀》（二〇一〇）成為文革時代的純愛物語、《歸來》（二〇一四）看似談文革對一個知識分子家庭的傷痛，但與小說原著相較，卻避開了加害者問題。陳凱歌一向執著表現中國現代歷史題材，《梅蘭芳》（二〇〇八）表現平庸，倒是以現代社會的人肉搜索、外遇等問題為主題的《搜索》（二〇一二）讓人眼睛一亮。

馮小剛與姜文是中國電影的異數。在中國導演代際序列當中，從第四代導演開始，都是

以一九五六年成立的北京電影學院為核心，馮小剛與姜文都不在這個序列當中。馮小剛是軍隊隊伍後開始進入電視劇的製作，一九九六年的《甲方乙方》奠定賀歲片導演的地位。九〇年代的他善於表現北京小市民調侃的幽默著稱。然而，在大片時代前後，他的電影題材從小市民移轉到成功人士，《私人訂製》反從成功人士的視角調侃小人物，這也是惡評所在。至於姜文的作品名列「新四大名著」多少顯得冤屈。他的問題是另一個層面。姜文曾對馮小剛說了一段逸話：「電影應該是酒，哪怕只有一口，但它得是酒。」[66] 姜文之意在於電影有其釀造沉澱的時間過程，這也像是姜文風格的電影之路。《芙蓉鎮》（一九八七）、《紅高粱》奠定他的演員名聲，《陽光燦爛的日子》則奠定名導的地位，《鬼子來了》（二〇〇〇）、《太陽照常升起》（二〇〇七）、《讓子彈飛》（二〇一〇）皆屬天才之作。《一步之遙》所遇到的問題是中國名導初執3D電影所面臨的表現方式問題，也就是遷就3D特效弱化了故事節奏。

九〇年代崛起、衝撞體制的第六代導演在大片時代裡又如何呢？九〇年代末期中國電影

66 馮小剛，《我把青春獻給你》，武漢，長江文藝出版社，二〇〇三年：一五八頁。

陷入谷底之際，國有片廠再度想起第六代導演，王小帥、路學長、管虎加入北京電影廠的青年導演培植計畫，不過，他們的作品《夢幻田園》、《古城童話》與《非常夏日》普遍被認為失去批判的銳氣[67]。不過，王小帥而後以合拍片方式拍攝《十七歲單車》（二〇〇一）管虎轉往拍攝電視劇，路學長則拍出《卡拉是條狗》（二〇〇三）。至於九〇年代最為活躍也被官方文件公開點名的張元，一九九八年解禁之後，他的作品基本上以都會愛情為主，例如《我愛你》（二〇〇一）與《綠茶》（二〇〇三），此外，從兒童視角看幼兒園生活的作品《看上去很美》（二〇〇六）是其佳作。不過，張元基本上再無挑戰體制之舉。

有趣的是，第六代導演與體制之間的關係始終複雜，王小帥的《十七歲單車》雖拿下柏林影展銀熊獎，但卻無法在中國公映，電影審查是其中關鍵。二〇〇二年電影局領導在北京電影學院與第六代導演舉行座談。何以高高在上、經常對導演訓話的領導願意對話？其原因不外乎千禧年前後，中國電影陷入谷底之故。會中，與會的北京電影學院教師張獻民朗讀包括賈樟柯、婁燁、王小帥等七人連署的聲明，該聲明要求開放電影審查，這一事件也被稱為「七君子事件」[68]。「七君子事件」之後，二〇〇四年王小帥的禁映之作《十七歲的單車》易名《自行車》解禁，不過，象徵意義大過實質意義，因為盜版早已流傳。此外，賈樟柯的

《世界》（二〇〇五）也得以公映，這也形同賈樟柯解禁。賈樟柯自《世界》得以公映之後，他的電影基本上能夠重返中國影院，除了二〇一三年關注弱勢群體問題的《天注定》再度無緣上映。

大片時代裡，第六代導演所面對的課題，也包括電影資金充裕下在藝術與商業如何自持的問題。賈樟柯與管虎各有值得深思的案例。賈樟柯二〇〇八年的電影《二十四城記》是典型的賈樟柯風格電影，故事以一個國有工廠的改建為主軸，從三代廠花的人生經歷帶出中國社會與城市發展的變遷。這個國有工廠的改建是真實事件，但弔詭的是，這部電影的資金恰好來自改建這個國有工廠的房地產商，國有工廠改建的樓盤也以二十四城命名。一向以鏡頭對準弱勢群體的導演和房地產商的合作讓人錯愕。管虎拍攝電視劇多年後重執導演筒，《鬥牛》（二〇〇九）與《殺生》（二〇一二）都是讓人驚豔的作品。然而，聲名累積之後，他得到更多的資金拍攝商業電影《廚子·戲子·痞子》（二〇一三）。這部電影評價甚低但票

67 李正光，〈回顧：第六代導演兩次「七君子事件」〉，《南京藝術學院學報（音樂與表演）》，二〇〇九年第三期：一五八頁。

68 袁蕾，〈獨立電影七君子上書電影局 座談會內幕首度公開〉，《南方都市報》。

房卻大獲全勝，管虎自己說了一句耐人尋味的話：「這部戲想試試商業電影，沒想到第一天就把這倆（《鬥牛》與《殺生》）超了，能不心酸嗎？」[69]

雖然中國網民眼中的大片時代裡爛片無數，不過，其中仍不乏亮眼的作品，在歐洲三大影展裡，獲獎作品比起過去有過之而不及，柏林影展裡，顧長衛的《孔雀》（二〇〇五）、王全安的《圖雅的婚事》（二〇〇七）、《團圓》（二〇一〇）與《白鹿原》（二〇一二）、王小帥的《左右》（二〇〇八）都有獲獎紀錄，刁亦男的《白日焰火》（二〇一四）更獲金熊獎。坎城影展裡，王小帥的《青紅》（二〇〇五）、王超的《江城夏日》（二〇〇六）、婁燁的《春風沉醉的夜晚》（二〇〇九）與賈樟柯的《天注定》（二〇一三）都獲得獎項。在威尼斯影展裡，蔡尚君的《人山人海》（二〇一二）獲獎，賈樟柯的《三峽好人》（二〇〇六）更是摘得金獅獎。在這些電影之外，小成本電影也成為一道亮麗的風景，二〇〇四年，寧浩的《瘋狂的石頭》在金玉其外的大片時代裡，吹起小成本電影反攻記的號角，幾部小成本電影如《光榮的憤怒》（二〇〇六）、《鋼的琴》（二〇一〇）等均屬佳作，年輕導演郝杰與張若以的題材同樣緊鎖國有企業經營不善與鄉村基層政治等社會現實問題。《光棍兒》（二〇一〇）與《回家結婚》（二〇一〇）同樣讓人驚豔，主題則是現實的農村

生活。

不過，這些電影卻很難在電影院上映，因素之一是有的導演仍在禁令期限，例如婁燁二〇〇六年的《頤和園》涉及六四事件未通過電影審查參加坎城影展，被廣電總局處以五年不得拍攝電影的禁令，《春風沉醉的夜晚》是禁令期限內的作品，自然無法上映。此外，《天注定》則處於奇特的狀態，雖然導演賈樟柯受訪時表示電影已通過電影審查，不像外界所想的複雜[70]。但《天注定》始終無法上映也是事實。因素之二，也是一種諷刺，中國院線雖然快速增加，但一切以票房考慮，容不下這些優秀電影，這些電影或者匆匆上映數日或者基於票房考量根本無緣上映。同樣諷刺的是，中國政府擁有傲人資源，但卻都將目光放在主旋律電影上。

69 胡夢瑩，〈《廚子戲子痞子》票房超兩億，管虎：能不心酸嗎？〉，《騰訊網》。
70 汪琳是，〈賈樟柯：命運本身難道是天注定？〉，《紐約時報中文網》。

長江後浪推前浪

中國第 X 代導演的說法已經根深蒂固，但這個說法卻在迅速瓦解當中。最主要的原因在於過去拍電影只有國有電影廠有權拍攝，而北京電影學院畢業的導演又成為這個電影生產體制的核心，然而，二○○三年中國電影體制轉變，製片資格全面開放之後，各種電影冒出，很難再以單一標準為中心指出中國電影的「正統」風格。

代際之分在大片時代裡受到挑戰，中國市場的變化也出現長江後浪推前浪的現象。從二○○二年開始的大片時代裡，大致十年的時間，張藝謀、陳凱歌、馮小剛與姜文都是票房過億的「億元導演俱樂部」成員。然而，從二○一二年開始，億元導演已成明日黃花，新的標準是五億導演。當然，票房只是一個參考標準，更何況這種比較必須加入至少兩個變數——票價越來越高以及電影院越來越多自然產生票房快速超成長。

■ 一張電影票多少錢？

●根據《二〇一五中國電影產業報告》，中國城市電影院票價近五年來大致維持在三十五元上下，這個算法是把當年度票房除以觀影人次而來，這個算法僅是概括，不同地方因經濟水準電影票價也有所差異，其間差距到十多元。中國電影票價還包括下列現象：

◎昂貴的3D電影票：如以北京為例，黃金時段的3D電影票價一二〇元，非黃金時段也要六十元。

◎打折票的戰國時代：二〇一〇年開始，中國興起團購電影票，更具革命性的是二〇一四年BAT開始進入電影市場也各自擁有購票平臺，這個平臺不僅可以購票甚至可在線選位。三家巨頭相互競爭低價電影票，有的促銷九點九元電影票，有的在婦女節推出三點八元電影票。票價之能夠如此便宜，其實也是三家巨頭燒錢補貼電影票的差價將消費者導引到自己的網站或APP當中。

資料來源：網易科技，〈美媒：BAT瘋狂補貼電影票價，讓好萊塢十分頭疼〉，《網易科技》。

如果論及票房，徐崢是一個新冒出的商業電影導演。早年他是以電視劇演員知名，二〇一〇年他主演的電影《人在囧途》開出高票房，二〇一二年，他自編自導自演的《人再囧途之泰囧》更開出十二億多的高票房。二〇一四年，他所監製並主演的《催眠大師》以及主演

的《心花路放》也都維持高檔票房。徐崢或可與馮小剛相比較，他所執導或演出的電影其實延伸馮小剛的都市喜劇，或將都市裡的成功人士與屌絲合為一組放置在春節返鄉的路上或異國情境，喜劇的笑點也從身分的反差而來。此外，《催眠大師》也開啟都市驚悚題材的先河。

像徐崢這樣從演員轉而成為導演者並不在少數，徐靜蕾、趙薇兩位女演員也分別交出《杜拉拉升職記》（二〇一〇）、《親密敵人》（二〇一一）與《致我們終將逝去的青春》（二〇一三）等作品。

在拍電影如同印鈔機的大片時代裡，以文字作品擁有千萬粉絲的作家也跨域拍電影，風格截然不同的兩位八〇後代表人物——郭敬明與韓寒就是代表。《小時代》系列郭敬明將自己的小說原著搬上大銀幕，一貫的物質消費至上的城市生活題材。韓寒的《後會無期》（二〇一四）也尾隨近年中國電影公路電影的步伐帶出年輕人的生存困境。無論他們的作品評價如何，他們的電影如同個人文字的延伸，有著強烈的個人色彩，中國媒體也以「粉絲電影」加以形容，粉絲力量大，同期上映的《後會無期》與《小時代三》票房同樣超過五億。

值得注意的是，隨著中國電影市場的快速增長，關於中國電影也進入造詞時代，郭敬明與韓寒啟動的粉絲電影之外，「ＩＰ電影」乃至「網生代」都成為熱詞。所謂的ＩＰ是指知

識產權（intellectual property）之意，網生代則指電影加上網路對電影產業產生的變革。

就IP電影來說，大片時代初期特別是二〇〇三年到二〇〇七年動輒上億以上高額製作費用的電影所在多有，但隨著電影製片量的大增，電影固然是高報酬的市場，但也充滿風險，尤其電影業外投機的熱錢也大量湧入。二〇〇九年中國政府公布〈文化產業振興規劃〉，其中，鼓勵金融業投資文化產業的基金，如依二〇一四年的統計，現今大約有三十多種投資於影視的基金運作，規模約四百多億元。[71] 影視基金的介入，意味著電影投資進入相對專業的階段。

這些資金對電影劇本、擔綱演員等都會進行市場評估，在此情形下，IP電影應運而生。

IP電影跟粉絲電影有些類似，粉絲電影是名人名作得到粉絲認可，IP電影則是選自暢銷的文學作品或歌曲，基本上也都是得到讀者聽眾認同之作，將這些作品搬上大銀幕風險相對降低。IP電影特別展現在青春類型電影，自趙薇的《致我們終將逝去的青春》票房暴衝之後，青春題材電影在二〇一四、二〇一五年大量出現，《致青春》根據辛夷塢的同名小說改編，《同桌的你》（二〇一四）與《梔子花開》（二〇一五）根據同名的校園歌曲進行演繹，

71 彭健、陳爍，〈二〇一四年電影投融資分析〉，收錄於中國電影家協會、中國文聯電影藝術中心產業部編，《二〇一五中國電影產業研究報告》，北京，世界圖書出版公司，二〇一五：八二頁。

二〇一四年的《匆匆那年》、二〇一五年的《萬物生長》、《左耳》則根據同名小說翻拍。青春電影依賴的另一個支柱是年輕的觀眾人口，中國的觀眾結構當中，以二十歲至四十歲為主力。此外，鬼吹燈二〇〇七年接續出版的《盜墓筆記》也成為IP電影的標的，例如《九層妖塔》（二〇一五）與《尋龍訣》（二〇一五）。與IP電影相類似的則是「綜藝大電影」，也就是將走紅電視綜藝節目迅速搬上大銀幕，諸如《爸爸去哪兒》（二〇一四）與《奔跑吧兄弟》（二〇一五）。

網生代所指的網路加上電影可分幾個層面來看，一是網路文學搬上大銀幕，事實上，前述青春電影的原著不少出自網路文學，鬼吹燈同樣也是網路文學出身。二是視頻網站經營微電影或是電視劇，獲得網友認同後走向大銀幕。前者可以《老男孩之猛龍過江》（二〇一四）為例。二〇一〇年中國電影集團與優酷網合作推出「十一度青春」微電影作品，十一位導演的微電影在視頻網站播放。其中，《老男孩》成為最受歡迎的作品，四年之後，《老男孩之猛龍過江》搬上大銀幕。後者可以《煎餅俠》（二〇一五）為代表。近年來，中國視頻網站諸如優酷土豆、愛奇藝、搜狐、樂視等多經營自製網路電視劇。《煎餅俠》是董成鵬（大鵬）自編自導的作品，大鵬也正是從搜狐二〇一二年開播推出的電視劇《屌絲男士》以

草根搞笑之姿竄出的導演、編劇兼演員。當網路文化進入大銀幕，其特色就是電影網路化，例如電影節奏每隔一個段落便出現如同網路段子。

中國電影其他的營利方式

● 海外版權：不過，價格通常不高；
● 電視臺電影頻道如ＣＣＴＶ六所支付的轉播費；
● 二〇一一年開始中國進入網站付費觀看時代，費用在三十元；
● 拍賣片花（花絮）、首映式冠名權；
● 中國電影置入式廣告情形嚴重，這其實也是另類營利方式，不過，通常不以金錢交換。例如電影製片或發行方Ａ與飲料品牌Ｂ達成電影中出現Ｂ品牌畫面的協議，Ｂ品牌公司可能購買數萬張的團體票作為回報。

資料來源：秋原，〈華誼與中國電影的海外發行〉，收錄於《大片時代：馮小剛與華誼兄弟》，桂林，廣西師範大學出版社，二〇一一年：一〇二至一〇七頁。

網路影響電影的第三個層面，則是中國三大型網站百度（Baidu）、阿里巴巴（Alibaba）與騰訊（Tencent）BAT不約而同進軍電影市場。二〇一四年，阿里巴巴收購文化中國股份成立阿里影業，事實上，馬雲此前便已投資《致青春》，也在這一年，百度與騰訊也宣布電影投資計畫，BAT至此已全面進入電影市場。不僅如此，二〇一三年，電影購票平臺約有四十億的市場，對於持續成長中的市場，BAT三巨頭都擁有購票平臺，這個購票平臺不但可以購票甚至線上就可選擇電影院座位。對消費者來說，最具吸引力的莫過於透過BAT所屬購票平臺的低票價，事實上，這也是三大巨頭以燒錢方式相互競爭，競爭的標的是讓消費者加入到自己的網站與APP當中，這種現象也被中國媒體稱為「賠錢賺吆喝，燒錢圈市場」。

無怪乎經營發行出身的博納影業總裁于冬認為，「未來中國所有電影公司都將給BAT打工」[72]。

■ 中國電影產量驚人，但有多少能夠上映？

● 大片時代雖然產量與票房每年以驚人速度增加，但是能夠上映的電影卻極為有限，根據恩藝諮詢《二○一四－二○一五中國電影產業研究報告（簡版）》的統計，二○一○年上映比率最低，五二六部電影當中，僅有十七％也就是九十一部得以進入電影院。從二○○三到二○一二年，上映比率在十七％到三十一％之間，二○一三年上升到四十三％，二○一四年則到了歷史新高的六十三％，但這也意味著兩百三十部電影無緣進入電影院。

● 電影的其他去處：中央電視臺與各省地方臺的電影頻道與視頻網站成為出處，但收購價格通常依口碑而訂，而且也有數量限制，例如中央電視臺電影頻道每年收購電影約在三百部。許多爛片成為票房極為慘澹、連電影頻道也不願收購的打水漂電影。

資料來源：北京日報，《「影院一日遊」誰的尷尬？》，《華夏經緯網》。

72 王卓、吳麗、黃捷，〈優酷土豆：從買電影到賣電影〉，《彭博商業週刊（中文版）》：四六期：四十三頁。

中萊塢 vs.……好萊塢

　　中國與美國一九九九年簽訂雙邊貿易協定以來，面對中國龐大的市場，美國不斷要求中國履行承諾。在承諾的開放與現實的保護之間，中美之間的衝突數度發生。諸如二〇〇二年初，美國好萊塢的華納兄弟國際影城公司與上影永樂合資上海永樂國際影城，華納兄弟佔股份百分之四十九，上影百分之五十一。二〇〇三年中國政府頒布《外商投資電影院暫行規定》，其中規定中外合資電影院，合營中方在註冊資本中的投資比例不得低於百分之五十一，但是，七個試點城市北京、上海、廣州、成都、西安、武漢、南京例外，中外合資電影院，合營外方在註冊資本中的投資比例最高不得超過百分之七十五。華納兄弟國際影城公司依此規定加快他們在中國市場的步伐，第一家外資控股的南京上影華納影城成立，華納投資的六家影院連續蟬聯三年中國影院票房首位，華納兄弟並大張旗鼓，計畫在中國三十個城市成立三十家影城。不過，二〇〇五年中國政府頒布的《關於文化領域引入外資的若干意見》當中規定，旋即取消試點城市，新建影院必須中方控股百分之五十一或是中方佔主導地位。中國政府的政策急轉彎使得華納兄弟的影院計畫叫停，二〇〇六年華納兄弟宣布退出中

國市場。

　較大規模的對峙，則是二〇〇七年美國世界貿易組織使團向WTO就〈中國：關於影響貿易權利的措施和影響若干出版物及娛樂音像產品的分銷服務的措施〉向中國政府提出磋商要求。在這份報告中，重點有四：一是中國進口影片審查週期影響美國影片的上映時間，這導致大量盜版出現，美方損失高達每年二十五億美元。其二，中國電影集團專營電影進口，只此一家，造成壟斷。其三，中國只允許兩家發行進口影片公司發行進口影片，造成美國電影進入中國市場的壁壘。其四，中國進口影片設有配額限制，這導致中國消費者無法獲得充分的電影商品服務。二〇〇九年，WTO公布裁定報告，認定中國政府違反〈中國加入WTO議定書〉的相關規定。同年，中國上訴，但WTO支持原裁定。面對判決，二〇一二年，時任中國國家副主席的習近平訪美，其間與美國簽訂〈中美雙方就解決WTO電影相關問題的諒解備忘錄〉。協定裡最重要的部分就是中國每年二十部的票房分帳配額之外，再增加十四部配額，但這十四部必須是3D或IMAX電影。此外，美方電影分帳也從百分之十三提高到百分之二十五。備忘錄有效期為五年，二〇一七年中國與美國政府將重啟談判。

中外電影票房分成相同嗎？

● 票房分帳電影製片方的分成：

◎ 二○一二年之前，從票房扣除五％的國家電影專項基金和三點三％的營業稅後分享十三％到二十％的比率；

◎ 二○一二年中美簽訂的備忘錄當中，好萊塢電影的票房分成從十三％到二十五％。

● 中國國產電影的票房分成：

◎ 國內電影製片方則從票房分享三十八％至四十三％；

◎ 二○一一年《金陵十三釵》製片要求提高分成到四十五％，引發八大院線抵制，後經談判，採票房五億前製片以四十五％分成，五億後四十一％分成。

◎ 《金陵十三釵》風波平息後，廣電總局發布〈關於促進電影製片發行上映協調發展的指導意見〉，其中，電影院對於首輪放映的分帳比例原則不超過五十％；

◎ 隨著中國電影市場的崛起，也出現「保底分成」的模式，也就是某位導演或演員的作品有較高的市場號召力，發行方為求在競爭中取得發行權，與製片方就票房商議一定數額，電影票房未達該數額，發行方仍必須依該數額與製片方結算，票房如果超過協議數額，則視雙方約定比例分成。最經典的案例是二○

一六年周星馳導演的《美人魚》，媒體推估發行方以十六至十八億的數額「保底發行」，意即票房未達十六至十八億，發行方以此數額作為電影最終票房與製片方結算。如果超過十六至十八億，則視雙方協議。

● 因為中國國產電影分成較高，部分中國資金與好萊塢電影合作，轉以等同國產片待遇的合拍片方式進入中國市場。

資料來源：唐建英，〈衝突與協商：國內電影業的利益分配格局及其調整〉，《電影藝術》，二〇一二年第二期；新浪娛樂，〈九家投資方助力《美人魚》——解密天價保底背後真相〉，《時光網》。

從這個協議開始，中國引進電影電影的類型為三類。原來中國進口電影可分為兩種：

第一種是根據票房分帳引進的電影，這一類主要是好萊塢電影，分帳引進的電影目前約二十部，中影一家有權引進，中影與華夏兩家發行。第二種則是所謂的「批片」，也就是片商以買斷版權的方式，由中影或華夏集團發行的電影。之所以叫做「批片」，在於過去中影都是採取批量引進的方式而有此稱。批片的引進運作方式是中國民營的公司在海外挑片之後，以買斷版權的方式引進，通過電影審查之後，與中影或華夏洽商之後發行。這些批片公司基本

上是以小搏大，他們所挑的電影多為好萊塢之外的電影，批片每年中國引進電影的兩種類型。票房分帳的二十部左右的好萊塢電影加上三十部左右的批片，構成每年中國引進電影的兩種類型。

二○一二年中美電影協定後，出現第三種類型，也就是特種片——３Ｄ或ＩＭＡＸ電影的十四個配額。

■ 好萊塢電影前進中國的難題

●在引進方面，僅有中影集團電影有權引進、中影集團與華夏集團有權發行。

●電影審查：在中國嚴屬電影審查下，部分電影情節都會遭到刪減，例如《不可能的任務三》（中譯碟中諜三）當中出現上海為場景，其中，陋巷裡竹竿曬衣的畫面都被刪減。

●上映檔期方面，可能遭逢「國產電影保護月」。所謂國產電影保護月是指為扶植中國電影，在特定檔期例如暑假、國慶、賀歲等全數上映中國電影，引進電影當中只有批片可以上映，以好萊塢電影為主的票房分帳電影必須推遲上映。有趣的是，國產電影保護月實際存在，但並未見諸官方文件，記者採訪官員也未加以承認。

● 百分之二的增值稅之爭：

二〇一二年中美所簽訂的電影協議中，將好萊塢電影的票房分成從百分之十三提高到百分之二十五。二〇一三年，中國實施票房增值稅，中國政府向每部電影徵收電影總票房百分之二的增值稅。但，這百分之二是誰來承擔？引進好萊塢電影的中影集團主張由好萊塢電影製片方承擔，美方則認為應先從總票房扣除再進行分帳。中美爭端涉及票房分帳款項達一點五億美元。這個爭端據傳中國國務院介入，最終，中影集團退回好萊塢公司所扣稅款。

資料來源：騰訊娛樂，〈除了保護月，拿什麼拯救國片？〉，《騰訊》；網易娛樂，〈國產片保護月時有時無，想被保護看背景〉，《網易》；揚子晚報，〈中美陷入票房分帳之爭，好萊塢片商抱怨收不到錢〉，《新華網》。

好萊塢是敵是友？中國電影想以中國市場為基地進而走進北美市場，好萊塢則希望取得更高的票房分帳（好萊塢在海外市場能取得百分之五十的票房分帳）與票房，合拍片讓兩者一拍即合。合拍片等同中國電影在中國上映，而且與票房分帳相較，合拍片拍片方可得百分之四十左右的分成，票房分帳只有百分之二十五。也因此，合拍片成為進出中國市場的旋轉門。所謂的合拍片，根據二〇〇四年的〈中外合作攝製電影管理規定〉，合拍是指中外拍片

方共同投資、共同攝製，在聘用工作人員方面，境外主創人員，應報電影局批准，中方主要演員不得少於影片主要內容的三分之一，其他主創人員原則上各佔二分之一。在電影內容方面，依同年的〈《中外合作攝製電影管理規定》實施細則〉的內容，故事發生地不受地域限制，但故事情節或主要人物須與中國有關。

《神鬼傳奇三》（中譯木乃伊三，二〇〇八）、《功夫之王》（二〇〇八）、《功夫夢》（二〇一〇）與《雪花秘扇》（二〇一一），都是中影、上影、華誼等中國電影巨頭與好萊塢的合作，這些電影集團以合拍片鞏固中國市場之外，也藉此前進國際市場。有趣的是，雖說中國經常認為西方以特殊的眼光看待中國，認為中國就是只有拳腳功夫與神秘的傳統中國風情。但是，這四部電影中，幾乎也都是以中國功夫或神秘中國的形象出現。走出去的結果如何？這四部電影當中，中國市場票房最高的《功夫夢》真正走出去，這部電影動輒上億的中國電影市場中並不算突出。四部電影中，倒是《功夫夢》不過一億八千萬人民幣。這在票房動輒上億的中國票房市場中並不算突出。四部電影中，倒是《功夫夢》真正走出去，這部電影在中國票房不過五千五百萬，但是全球票房卻高達十六億人民幣。然而，與索尼哥倫比亞合作的中影集團董事長韓三平在上映前的談判時卻放棄了全球分帳的部分，其因在於全球分帳需要更多昂貴的會計人力與成本的投入，中國電影教父級人物韓三平與好萊塢合作時，

尚且多所顧慮。可見，中國電影想要走出去，但卻發現跨出去不容易，特別是與好萊塢合作後雙方都發現彼此的電影運作方式有不少歧異，例如中方投資後，卻發現只擁有分帳權而沒有著作權，這對中方是不可思議的[73]。

● 偷票房

中國電影票房怎麼得來的？準確嗎？

● 一九九九年開始，廣電總局電影局國家電影資金辦公室開始推動與影院售票系統聯網，其目的在於確保收稅——每張票五％的國家電影專項基金和三點三％的營業稅，而國家電影資金辦公室正是國家電影專項基金下設的辦公室。這些數據提供電影局主管公布中國總體票房的基礎之用，此外，這些數據僅提供電影局所發行的《中國電影報》，一般觀眾無緣得知。中國電影業界一般認為，售票系統聯網的票房數字約低於實際票房的十％，主因在於偷票房。

73 楊天東，〈中美合拍，步步憂心〉，《時光網》。

◎偷票房的目的在於電影院規避繳稅，其手法諸如用手寫的電影票給觀眾等。藉由這些手法逃稅，二○一五年票房約短少四十五億。如此一來，電影的發行方也連帶受到損失，一些大型的發行公司如中影、華夏甚至組成上百人的監票部隊查訪電影院。

◎另一種偷票房樣態是電影放熱門的A電影和冷門的B電影，電影院考量與發行方的分成，將看B電影的觀眾列入到A電影當中。其手法是售票員拿A電影的票給看B電影的觀眾。

● 票房灌水

二○○九年爆發《阿童木》票房灌水事件，動漫作品《阿童木》的發行方宣稱週末票房四千萬，然而，依據《中國電影報》的數據，卻只有一千七百萬，票房灌水現象引起熱議。

● 買票房

在大片時代票房動輒破億的狀況下，不乏有電影透過買票房的方式衝高人氣者。其操作方式是製片方給予發行方一定數額的金費，由發行方到各地電影院買首映當日的票房，藉由買票房衝高票房吸引媒體報導帶動衝人氣。買票房的最新案例是創下中國電影票房紀錄的《捉妖記》，平日較少觀眾的午夜場售票系統皆顯示滿場，此外，《捉妖記》片長約一二○分鐘，但某些院線的系統顯示同一放映廳每十五分鐘便顯示上映一次《捉妖記》，票房也是滿場，這顯然是買票房加上衝場次的操作。《捉妖記》為衝高票房的不擇手段的方式也引起西方媒體質疑。

● 二〇一四年十一月，國家電影資金辦公室定時公布即時票房數據，上報數據影院比率達九十七點五％，意即五千四百家左右的電影院。

參考資料：山西晚報，《二〇一五四十五億票房被偷，電影局將嚴整市場》，《中國網》；新浪娛樂，《中國電影發行黑幕大起底》，《新浪網》；吳曉東，〈中國電影票房造假已成公開秘密〉，《中國青年報》；沈鵬，編輯，〈華爾街日報：中國打擊票房造假力度〉，《參考消息》；劉陽，〈觀察：《阿童木》大縮水，電影票房水分有多少？〉，《人民網》；；京華時報，〈電影資金辦發布權威數據〉，《京華網》。二一CN綜合，〈曝捉妖記高票房紀錄造假，各種手段遭起底〉，《二一CN新聞》。

這四部深度中美合拍的步伐走得並不輕鬆，結果也未如人意。「上有政策，下有對策」，中國人的智慧。前述關於合拍片的定義當中，只提及中外合作拍片方共同投資，但卻未言明投資比率，這也出現部分中國公司參與投資好萊塢電影，好萊塢電影也啟用幾位中國演員以符合拍片中「中國主要演員比例」的規定。事實上，這種擦邊球對雙方都有利，將好萊塢電影化為合拍片，在利潤上遠較票房分帳高，此外，好萊塢電影中的中國元素也滿足中國觀眾。

然而，面對這種趨勢，二〇一二年，廣電總局對中美合拍做出更嚴苛的標準：中方資金不得少於三分之一、有中國演員擔任主角以及必須在中國取景等三要件。這種打擦邊球的假

合拍逐一喪失合拍身分。這些假合拍當中，不乏中國媒體所戲稱的「中國特供版」——《鋼鐵人三》（中譯鋼鐵俠三，二〇一三）當中，中國演員范冰冰與王學圻都參與演出，不過，戲分都不多而且他們演出的部分只在中國版上映。此外，《迴路殺手》（中譯環形使者，二〇一二）也是類似的狀況，中國演員許晴的演出在國際版當中戲分很少甚至連臺詞都沒有，但在中國版當中則不但有臺詞，也增加上海外灘的畫面。中國特供版也包括3D電影。二〇一〇年《阿凡達》在中國豪取十三億票房之後，中國觀眾喜好3D電影可見一斑，二〇一四年《機器戰警》（中譯機械戰警）與《全面進化》（中譯超驗駭客）的全球上映，只有在中國以3D版上映。除了中國觀眾口味之外的因素外，3D電影票價更貴，而且二〇〇一年中國政府鼓勵興建影城之後，新興的影城就像城市工程的一環快速出現，這些新影城設備也較新穎之故。

面對中美電影協議增加的十四部3D與IMAX配額以及中國觀眾的3D熱潮，二〇一二年中國政府頒行〈關於對國產高新技術格式影片創作進行補貼的通知〉頒行，其旨在鼓勵3D電影與IMAX（巨幕電影）的製作。補助方法依票房而定，3D電影票房收入在五千萬到一億者，補助一百萬；一億到三億者，兩百萬；三至五億者五百萬；五億以上者，

一千萬。在政策補助與市場驅動之下，中國也掀起 3D 電影潮。中國電影票房就像在黑板填上一個數字，然後擦掉填上一個更高的數字，《阿凡達》的十三億已是往事，《變形金剛四》二○一四年席捲十七億，二○一五年《玩命關頭七》（中譯速度與激情七）再創二十四點二億的新紀錄。不過，好萊塢電影稱雄的現象也在二○一五年被中國 3D 電影《捉妖記》以二十四點四億的紀錄打破。二○一六年年初，周星馳的《美人魚》高達三十三點九億，二○一七年，《戰狼二》更是狂取五十五億票房！

▋ 電影、網路與金融的炒作合奏曲

● 二○一六年《葉問三》上映之後，爆發假票房事件，然而，假票房已是中國電影的潛規則並不稀奇，真正的問題在於電影成為炒作的標的，網路與金融成為炒作的槓桿。

● 整個事件的來龍去脈是上市公司快鹿集團以兩億取得《葉問三》的中國發行權，快鹿集團也迅速地透過眾籌平臺募資。眾籌（群眾募資）是這幾年中國興起的投資模式，網路則是眾籌的最重要平臺，百度、阿里巴巴等皆有涉足，不過，眾籌種類眾多，未必真正直接投資於電影。在電影方面，二○一三年啟動的動漫電影《十萬個冷笑話》是眾籌的成功案例。眾籌平臺之外，快鹿集團也透過旗下公司自購票房，

假票房被揭發之後，電影局介入調查，根據調查結果，快鹿集團自購五千六百萬的票房。自購票房的目的在於帶動電影票房藉以拉抬股價與相關理財產品。不過，整個假票房事件爆發之後，快鹿集團股市慘澹。

在此，重點是中國的大片時代也是熱錢時代，電影時而只成為炒作標的。

參考資料：劉陽，〈《葉問3》票房造假的背後，活躍著資本的身影〉，《人民網》；搜狐娛樂，〈《葉問3》票房嚴重造假，背後是資本家炒股玩眾籌〉，《搜狐娛樂》。

在新的規定之下，也不乏符合規定的合拍片，《變形金剛4》就是一個例子，不但開拍前在中國舉行演員招募活動，李冰冰、韓庚等中國演員之外還加呂良偉、王敏德等演員。當好萊塢加入中國演員，中國資金也錢進好萊塢，代表性的例子包括華誼兄弟投資《怒火特攻隊》（中譯狂怒，二〇一四）、馬雲投資《不可能的任務五》（中譯碟中諜五，二〇一五），這兩部電影分別進入中國市場上映。不過，華誼兄弟與馬雲的投資應該不僅僅是為票房而來，而是更熟悉好萊塢體系的運作方式。除了參與投資之外，二〇一六年更是出現中國資金全額投資好萊塢電影《遊俠學徒》的拍攝計畫。

▣ 中國電影與好萊塢的比較

● 近年來，中國電影市場快速成長，中國媒體也開始將中國電影市場與好萊塢進行比較，國內總票房與銀幕數是其中比較的焦點。如果以二○一五年的數據比較，中國總票房則是四百四十億。美國則是約四萬塊銀幕以及約一百一十億美元的票房（此處指的是北美票房，約為七百一十四億人民幣）。二○一六年中國則是在銀幕數超越美國成為全球第一，然而，中美電影市場票房差異仍不小，為何中國媒體如此熱衷比較？中國快速的增長速度是其底氣，尤其是歷經二○一○年突破性的六十四％的增長之後，接下來四年也都以二十％、三十％的速度增長。

● 好萊塢與中國市場最大差異至少有二：

◎ 好萊塢海外票房高於北美票房，如以二○一四年為例，好萊塢海外市場票房約一四○億美元（約為八六七億人民幣），同一年，中國電影海外收入為十八億人民幣，相差甚多，而且二○一四年中國電影的海外收入已是成果較為豐碩的一年。

◎ 好萊塢電影延伸的周邊商品與主題公園等甚至超過電影的收入，而中國電影仍依賴電影本身的票房。

參考資料：時光網，〈二○一四年中國內地市場透視〉，《時光網》；搜狐娛樂，〈二○一五全國票房四四一億，銀幕數增至三點二萬直追北美〉，《時光網》。

從電影大國到電影強國？

二〇〇九年，中國國務院頒布的《振興文化產業規劃》，是繼汽車、鋼鐵等十個產業規劃之後所提出的計畫性綱要。綱要當中，不但強調以公有制為主體，與各種所有制共同發展出健全的市場運作和文化消費，也側重讓中國文化走出去。這樣的思維不斷深化也接續出現在中國的政策當中，例如二〇一六年頒布的「十三五」的規劃當中，更提到文化產業成為國民經濟的支柱產業。不過，《振興文化產業規劃》或是「十三五」都是大方向的宣示，重要的是繼這些文件發布之後公布的具體政策。《振興文化產業規劃》之後，二〇一〇年，國務院頒布〈關於促進電影產業繁榮發展的指導意見〉（國十條）。其中的重點之一，在於要求電影院的持續增加，二線城市乃至三線城市尤其是可開發的區域。事實上，二〇一五年中國電影票房中最有趣的一個現象便是「小鎮青年」成焦點，從票房成長當中，可以看到二一〇年一線城市（北京、上海、廣州、深圳）的票房成長已呈飽和，二線城市則是穩定成長，三線城市則是驚人地快速成長首次超過消費力較強的一線城市[74]。

此外，廣電總局副局長張丕民也將國十條定調為從電影大國向電影強國轉變[75]。中國統

計愛強調中國總的銀幕數、電影總票房與好萊塢的比較，按此標準，中國確實在未來數年內便可超越美國。不過，如果比較好萊塢電影與好萊塢電影的海外影響力，中國便遠遠遜色。從二○○一年中國政府提出電影走出去工程以來，中國電影走出去的腳步一路顛簸。依二○一一年的統計，這一年中國出口的文化產品所創造的ＧＤＰ達一百八十七億美元，佔全球文化市場的百分之四，美國是百分之四十三、歐盟是三十四、日本約是百分之十、韓國則是五[76]。這是文化總體的數據，如果就電影而言，雖然大片時代中國國內票房屢創新高，但是海外票房卻未明顯增加，二○一○年約三十五億，這是最高的一年，二○一一年約二十億、二○一二與二○一三年分別是約十一億與十四億[77]。二○一五年中國電影票房衝向新高，但海外銷售則是二十七億多，仍未超過二○一○年的高標。

74 哈麥，〈別再叫我小鎮青年：三線城市票房首超一線〉，《搜狐網》。

75 張丕民，〈中國創造：由電影大國向電影強國的轉變〉，《電影藝術》，二○一○年第四期：六頁。

76 中國文化國際傳播研究課題組，《銀皮書：二○一二中國電影國際傳播研究年度報告》，北京，北京師範大學出版集團，二○一三：一一一二頁。

77 中國文化國際傳播研究課題組，《銀皮書：二○一三中國電影國際傳播研究年度報告》，北京，北京師範大學出版集團，二○一四：一五二頁。

有趣的是，海外之路難行，但經濟高度成長的中國，開始出現下好萊塢的現象。曾有中國官員抱怨，中國在主流院線放好萊塢的電影，但美國主流放過中國電影嗎？以院線起家的萬達集團總裁王健林二○一二年併購在全球市場佔有百分之十份額、美國第二大的院線AMC公司，花費總計三十一億美金。買下之後也快速將中國賣座高達十三億的作品《泰囧》推向美國，不過，公司營運團隊畢竟仍是朝向美國市場，不敢拿出過多的銀幕，最終票房五點七萬美元匆匆落幕[79]。內熱外冷，是《泰囧》的寫照，前面提到中美合拍成功走出中國的《功夫夢》卻是內冷外熱，如何內外皆熱，是中國電影走出去的難題。周鐵東，中國電影海外推廣公司總經理，從事電影進出口三十年，對中國電影走出去的難題有一針見血的批判，在他看來，好萊塢拍的是人性的故事，例如戰爭題材，好萊塢電影有的從反戰的靈魂出發，但中國電影卻在謳歌戰爭，有的甚至消費人性災難，也因而難以在中國以外的世界引起共鳴[80]。

此外，中國雖然電影年產量高達七百多部，但電影品質參差不齊是最大問題，走不出去的中國電影市場也就是一個超級內需市場。值得注意的是，儘管中國電影市場蓬勃發展在好萊塢之後緊緊追趕，但中國其實也謹慎防範好萊塢的回馬槍。二○一二年中美雙方所簽訂的

電影協議時效五年，也就是二○一七年二月之後雙方將重新展開談判。有趣的是，二○一六年川普出乎媒體預期當選美國總統之後，中國與美國既有對峙也有彼此的需求，目前仍按二○一二年的默契進行。不過，之後雙方仍免不了談判桌上相見。中美雙方其實各有對策，而雙方的對策也各存變數。就中國來說，中國邏輯一向是扶植坐大本國產業為優先考量，如果產業力量不足，就部分開放吸納國外力量與之合作。電影也是如此。面對好萊塢強權，中國電影不足以對抗，於是以合拍片為平臺，吸納其他國家的電影力量。近年來，中國政府不斷簽署電影合拍協議，簽署對象包括韓國、法國、英國、西班牙、印度等十三個國家。合拍協議裡，最大誘因是合拍片享國產電影待遇，事實上，中國電影法規當中原本就存在合拍片的機制，電影協議的簽署無非是強化合作。其中，中韓之間的合作最受矚目，因為韓國電影電視劇的崛起早已形成一股韓流。事實上，在中韓電影合拍協議之前，中韓合拍片便已接續出視劇的崛起早已形成一股韓流。

78 中國電影報，〈電影的入世談判與我們的承擔──電影局長劉建中答記者問〉《中國電影年鑑二○○三》：四八頁。

79 中國文化國際傳播研究課題組，《銀皮書：二○一二中國電影國際傳播研究年度報告》，北京，北京師範大學出版集團，二○一三：七、十頁。

80 李邑蘭，〈走不出去的是大多數：中國電影在海外的賣相〉，《南方周末》。

現，例如《非常完美》（二〇〇九）、《大明猩》（二〇一三）、《筆仙II》（二〇一三）以及《分手合約》（二〇一四）等。《重返二十歲》（二〇一五）則是中韓電影合拍協議後的第一部合拍作品。儘管韓流在中國市場有一定口碑與號召力，不過，中國電影電視產業仍深受政治因素的制約，政治因素隨時可切斷合作關係。二〇一六年韓國政府決定佈署美國薩德反導彈系統，中國政府大為惱火進行「禁韓令」，反韓情緒更是從政府迅速滲透到民間，不僅許多韓星無法進入中國演出、作品也無緣上映。就電影來說，過去韓國電影每年約有三到四部在中國上映，但二〇一六年卻一部也沒有，票房與口碑之作《屍速列車》版權雖已被中國發行商購入，但遲遲未能上映。在中國近年來愈加天朝姿態的思維當中，所謂的合作是讓對方分享中國市場龐大的商機，不過，這種想法忽略文化產業並非一夕促成，韓流自有其可學習之處。這種合作的中斷與其說是中國看似以天朝威嚴對韓國的「懲罰」，不如說是中國相對也失去學習韓國文化產業的機會，特別是大片時代裡爛片充數的現象多年來早已為人所詬病。

至於美國將如何出手？政府與好萊塢各有盤算。美國政府手上的籌碼不少，首先，延續前一次WTO訴訟的訴求，指控引進好萊塢電影的發行系統壟斷，其次，在票房分成上要

求更大的額度，特別是中國已成好萊塢海外最大市場，但好萊塢在其他國際市場最高可拿到百分之五十的票房分帳，中國市場卻只能拿到百分之二十五，這顯然是個美方力爭的空間。

最後，也是最關鍵的一點，要求中國全面開放好萊塢電影。無論哪一種要求，對中國電影市場都是壓力。值得注意的是，好萊塢近年來也已摸索出幾種前進中國的方式。第一是中國資金參與投資好萊塢電影，當電影引進中國之後，中國電影商為了票房有更大的驅動力宣傳放映。第二是電影中加入中國情節、演員與場景。這已不是好萊塢電影的新鮮事，就像在《變形金剛四》（二〇一四）裡，除了加入中國情節與演員，為了通過電影審查，特意加入一句：「中央政府一定全力支援香港！」也像《火星救援》（臺譯絕地任務，二〇一五），中國航天局不但加入火星營救任務而且成功解決問題。中國情節之外，《美國隊長》系列二與三的導演羅素兄弟二〇一六年更與中國影視公司簽約準備拍攝「中國隊長」三部曲。第三則是中國品牌出資置入式廣告，就像TCL手機與伊利乳品出現在《復仇者聯盟》（二〇一二）與《鋼鐵俠三》（二〇一三），對中國品牌來說，好萊塢是提升品牌的平臺，置入式廣告是合理的投資。這三種模式多是中國資金、品牌與演員界依託好萊塢電影體系之力，或置入性行銷、或成為合拍片享有與國產電影相同的票房分帳，也或者以中國元素吸引中國觀眾。

然而，中美電影談判後好萊塢更大幅度進入中國市場後，真能再創狂潮？好萊塢電影在中國市場的變數在於中國電影觀眾結構的轉變。好萊塢電影在中國市場的票房，多座落在一、二線城市，然而，現今中國電影票房成長最迅速的地方則是在四五線城市，也就是開始城市化的小鎮，二○一七年春節檔的票房走勢清楚地說明這個變化，事實上，這也是現今中國社會結構的轉變。當小鎮青年成為票房生力軍，他們大約已習慣大片時代中國電影的品味與套路，成龍、范冰冰可能是他們心中的巨星，好萊塢電影能否從大城市貫穿到四五線城市，不無疑問。

◼ 大片時代中國電影與引進電影票房比

年分	總票房（億）	中國電影數	中國電影佔總票房百分比	進口電影佔總票房百分比
二○○二	九‧二	一百	無資料	無資料
二○○三	九‧五	一百四十	無資料	無資料
二○○四	十五‧七	二百一十二	五十二‧八	四十七‧二
二○○五	二十	二百六十	五十五	四十五

資料來源：根據《中國電影年鑑》、《中國電影產業報告》與廣電總局官方網站（二〇一〇年開始，廣電總局官方網站公布每年上下半年與年度票房資料）整理而成。

二〇〇六	二六·二	三百	五五·〇三	四四·九七
二〇〇七	三三·二七	四百〇二	五四·一三	四五·八七
二〇〇八	四三·四一	四百〇六	六十·八	三九·二
二〇〇九	六十二·〇六	四百五六	五六·〇六	四三·九四
二〇一〇	一〇一·七二	五百六二	五七	四三
二〇一一	一三一·一五	五百五八	五三·六一	四六·三九
二〇一二	一七〇·七三	七百三〇	五八·四六	四一·三四
二〇一三	二一七·六九	六百三八	五八·六五	四一·三五
二〇一四	二九六·三九	六百八六	五四·五一	四五·四九
二〇一五	四四〇·六九	六百一六	六十一·五八	三八·四二
二〇一六	四五七·一二	七百七二	五八·三三	四一·六七

中國電影的「新常態」即將來臨？

二〇一四年，中國國家主席習近平提出「新常態」的說法，其背後之意在於中國持續多

年的兩位數ＧＤＰ成長已告一段落，二○一二年開始，ＧＤＰ進入個位數增長階段，「新常態」也意味著中國經濟榮景逐漸退去，也因此產業必須轉型，一般民眾也應當理解新的社會形勢變化。

很有趣的是，中國大片時代其實是非常態，ＧＤＰ下滑之際恰是中國電影票房最瘋狂上漲的時刻，中國電影真沒有回歸常態之際？二○一六到二○一七年，一個現象，一場豪賭與一場演講，說明中國電影的常態時代將來臨！

二○一六年最值得重視的中國電影現象除了《美人魚》的超高票房之外，暑假檔期好萊塢電影得以上映同樣讓人稱奇！通常來說，暑假原就是只放國片的國產電影保護月，過去國產電影保護月中國國產電影卻得以上映。其主因在於中國電產電影保護月中國國產電影得以獨挑大樑，今年好萊塢電影開始出現乏力的狀況，票房相較前一年同期下滑四成，在此情形下，好萊塢電影得以臨時上陣創造票房，這是中國政府活用好萊塢電影又一例，用好萊塢電影拉抬整體中國電影市場的票房。

大片時代中國與引進電影十大歷史票房

大片時代票房前十的中國與引進電影

中國電影	引進電影

中國電影

1. 《戰狼二》（二〇一七）五十五‧八十九億
2. 《美人魚》（二〇一六）三十三‧九億
3. 《捉妖記》（二〇一五）二十四‧三十八億
4. 《功夫瑜伽》（二〇一七）十七‧五十三億
5. 《尋龍訣》（二〇一五）十六‧七十九億
6. 《西遊伏妖篇》（二〇一七）十六‧四十九億
7. 《港囧》（二〇一五）十六‧二億
8. 《夏洛特煩惱》（二〇一五）十四‧三九億
9. 《人再囧途之泰囧》（二〇一二）十二‧六十七億
10. 《西遊降魔篇》（二〇一三）十二‧四十六億

引進電影

1. 《玩命關頭八》（中譯片名速度與激情八，二〇一六）三十三‧九億
2. 《速度與激情七》（二〇一五）二十四‧二十六億
3. 《變形金剛四》（二〇一四）十五‧三億
4. 《變形金剛五》（二〇一七）十五‧四十五億
5. 《動物方城市》（中譯瘋狂動物城，二〇一六）十五‧三億
6. 《魔獸：崛起》（中譯魔獸，二〇一六）十四‧七十二億
7. 《復仇者聯盟二》（二〇一五）十四‧六十五億
8. 《侏羅紀世界》（二〇一五）十四‧二億
9. 《阿凡達》（二〇一〇）十三‧八十二億
10. 《摔跤吧‧爸爸》（二〇一七）十二‧九十六億

票房統計整理自《電影票房數據庫》網站。

中國電影出了什麼問題？二〇一六年，李安導演在上海國際電影節的論壇上，溫厚的他對中國電影有一針見血的批評，在他看來中國電影相似題材一窩蜂、搶明星，電影畢竟是文化藝術不能只是搶快。本書開篇提到電影市場的基本架構——政府政策／製作／發行／放映／觀眾。在製作／發行／放映的環節裡，處處可見浮躁之處，為了讓電影眾星雲集，創造票房，中國電影的製作成本中，演員費用高達七成，而好萊塢電影演員費用不過約百分之三十。在發行映演部分，二〇一四年三大電商發起的低價票大戰，消費者買了促銷票，實則三大電商補貼差額（票補），根據媒體的統計，二〇一五年電影票房中約有三十億到五十億來自票補。三大電商瘋狂燒錢，目的在於導引消費者到自己的消費平臺，這跟中國其他產業的同業競爭很類似，先搶市佔率，營利與否則是其次，更何況燒錢搶人搶贏了，落居下風的公司也許已不堪競爭奄奄一息。當票補在二〇一六年稍微止歇之際，觀眾也開始用腳投票，買張十元的促銷票進電影院看個爛片也許可行，但一旦要花四十元的票進電影院，電影非有吸引力不可。

附帶一提的是，李安出席上海電影節的論壇名稱是「票房即將超越美國——成為『老大』還差幾件事」，這個名稱直白地表述了中國人的強國之情。然而，強國無法只靠鈔票。

二〇一七年的豪賭，主角便是萬達集團總裁王健林。繼二〇一二年收購全球第二大院線AMC的豪舉之後，二〇一五年再度收購傳奇影業，他的最終目標是收購好萊塢六大影業公司的其中一家。二〇一七年張藝謀的《長城》，便是王健林「全球大片」能否成功的豪賭，這部電影出自他所收購的傳奇影業，演員都是中國與好萊塢的知名演員，發行也有AMC運作，可以說，《長城》集中國與美國電影產業的精華元素運作。然而，結局依然是中國賣座，北美極為慘澹的結局，這場豪賭王健林損失約五億人民幣，這對他不過九牛一毛。不過，值得深思的是，王健林先前將中國極為賣座的電影《泰囧》推向北美失敗，此番集結重兵再度敗北。

「浮躁」一直是這幾年中國社會的關鍵詞，電影產業也是如此。熱錢大量湧入，無非祈求快速獲利了結，除了金錢獲利之外，王健林將中國電影走向國際的企圖與中國政府的軟實力相互呼應，差異在於他身體力行，以巨資收購投入電影產業，然而，最終仍是失敗。除了金錢之外，中國電影還缺什麼？中國距離好萊塢還有多遠？中國仰望老大應該還將有一段不算短的時間。事實上，前述的弊端很多是制度與信任的問題，電商的票補有沒有涉及不正當競爭？電影票房到底有多大可信度，想成為老大這個基本問題必須服眾吧？電影審查也依舊

是個問題，審查對象不僅是中國電影，引進電影同樣在審查之列，想成為老大應當放下剪刀手吧！中國電影產業的發展，足以讓中國成為穩居第二的超級內需市場，想成為老大，需要一場制度與價值的大變革，這已不僅僅是電影的事！

表一：中國電影重要制度變革大事記

	八〇年代	九〇年代	應對WTO	大片時代
對外協議			• 二〇〇〇年中國加入WTO • 入世後第一年，中國進口外國電影的配額為二十部。三年後，配額增加到五十部，其中二十部採票房分帳制。	• 二〇〇三年中國與香港簽訂〈內地與香港關於建立更緊密貿易關係的安排〉→香港與中國合拍片進入中國市場享有國產片待遇。 • 二〇一二年中國與美國簽訂〈中美雙方就解決世貿處之電影相關問題的諒解備忘錄〉→好萊塢電影票房分成提高為二十五％；增加十四部3D或IMAX的進口配額。
總體規範與重要事件	• 一九八七年全國故事片片廠會議，口號為「突出主旋律」，堅持多樣化」。	• 一九九一年設立國家電影專項資金。 • 一九九六年長沙會議。	• 二〇〇〇年〈關於進一步深化電影改革的若干意見〉→組建製作、發行與放映結合的企業集團，試行股份制，發展院線。	• 二〇〇三年〈電影製作、發行、放映資格准入暫行規定〉→允許民營公司從事電影製作、發行與映演。 • 二〇〇四年〈關於加快電影產業發展的若干意見〉→國有電影單位朝公司制改造，鼓勵影視合流組建大型電影集團。

製作	八〇年代	九〇年代	應對WTO	大片時代
	在此之後，「主旋律」一詞成為革命歷史題材與重大歷史題材電影的代名詞。	↓提出「九五五〇」工程，在第九個五年計畫裡，製作五十部精品電影。 ●一九九六年成立電影精品專項基金。 ●一九九六年版〈電影管理條例〉 ↓映演單位放映國有電影的時間，不得低於年放映電影時間總和的三分之二。	●二〇〇一年版〈電影管理條例〉 ↓允許私人資本進入製作發行映演。 ●中共十六大出現文化產業的提法。	●二〇〇九年〈文化產業振興規劃〉 ↓文化單位持續改制朝企業化發展，加強金融支持文化產業，打造文化市場，目標為保增長、擴內需、走出去。 ●二〇一〇年〈關於促進電影產業繁榮發展的指導意見〉 ●加大城鎮數字電影院的興建。 ●二〇一六年《中國電影產業促進法》 ↓下放電影審查權至地方的新聞出版廣電主管機關，如有爭議，得以再審。
	●一九七九年，合製電影製片公司成立，這是合拍片的平臺。 ●主管電影的文化部確立具有製片權的片廠為十六個。	●一九九六年〈關於中外合作攝製電影的管理辦法〉 ↓擔任主要角色的中國境內居民不應少於五十%。 ●一九九五年〈關於改革故事影片的攝製管理工作的規定〉		↓二〇〇四年〈中外合作攝製電影片管理規定〉 ↓外方主要演員比例不得超過主要演員總數的三分之二。 ●二〇一二年〈關於對國產高新技術格式影片創作進行補貼的通知〉 ↓鼓勵3D與IMAX電影的製作。

	製作	發行
八〇年代	● 一九八四年電影製片廠成為自負盈虧的企業。	• 一九八〇年〈關於一九八〇年至一九八二年電影故事廠與中國電影發行放映的影片結算暫行辦法〉 ↓ 影片結算見〈三號文件〉。 ↓ 製片方與發行方不再依固定價格結算，賣出較多拷貝數的電影擁有較高的結算價格。
九〇年代	↓ 十六家製片廠之外，投資額達七十%以上的社會法人可與製片場聯合攝製。	• 一九九三年〈關於深化當前電影行業機制改革的若干意見〉（三號文件） ↓ 中影不再是唯一發行單位。 • 一九九四年〈關於進一步深入電影機制改革的通知〉（三四八號文件） ↓ 授權中影以票房分帳的方式引進優秀外國電影。
應對WTO		• 二〇〇一年〈關於改革電影發行放映機制改革的實施細則（試行）〉 ↓ 依此法規，第二家進口影片發行公司華夏公司二〇〇三年成立。
大片時代		

表二　中國電影歐洲三大影展與金馬獎主要獎項獲獎紀錄

年度	柏林影展	坎城影展	威尼斯影展	金馬獎
一九八三	許雷《陌生的朋友》獲特別獎			
一九八八	張藝謀《紅高粱》獲金熊獎			
一九八九	謝飛《本命年》獲銀熊獎			
一九九〇		張藝謀《菊豆》獲首屆布紐爾獎（中譯路易斯·不努埃爾獎）		

	八〇年代	九〇年代	應對WTO	大片時代
放映			●二〇〇一年〈關於改革電影發行放映機制的實施細則（試行）〉↓確立院線制。	●二〇〇三年〈外商投資電影暫行規定（試行）〉↓外資可投資影院建設。

年度	柏林影展	坎城影展	威尼斯影展	金馬獎
一九九二			張藝謀《秋菊打官司》獲金獅獎，鞏俐獲最佳女主角	
一九九三	謝飛《香魂女》獲銀熊獎	陳凱歌《霸王別姬》獲金棕櫚獎		
一九九四	吳子牛《火狐》獲特別推薦獎	張藝謀《活著》獲評審團大獎，葛優獲最佳男主角	演員夏雨以《陽光燦爛的日子》獲最佳男主角	《紅玫瑰白玫瑰》陳冲獲最佳女主角
一九九五		張藝謀《搖阿搖，搖到外婆橋》獲最高技術大獎		
一九九六				姜文《陽光燦爛的日子》獲最佳劇情片、夏雨獲最佳男演員
一九九八				陳沖《天浴》獲最佳導演、最佳劇情片、洛桑群培獲最佳男主角、李小璐獲最佳女主角

年度	柏林影展	坎城影展	威尼斯影展	金馬獎
一九九九		陳凱歌《荊軻刺秦王》獲最高技術大獎	張藝謀《一個不能少》獲金獅獎；張元《過年回家》獲最佳導演獎	
二○○○	張藝謀《我的父親母親》獲銀熊獎	姜文《鬼子來了》獲評委會大獎		
二○○一	王小帥《十七歲的單車》獲評審團大獎銀熊獎			《藍宇》劉燁獲最佳男主角
二○○二	李楊《盲井》獲最佳藝術貢獻銀熊獎、《英雄》獲特別創新獎		田壯壯《小城之春》獲聖馬可最佳影片獎	
二○○四				《可可西里》獲最佳劇情片
二○○五	顧長衛《孔雀》獲評審團大獎銀熊獎	王小帥《青紅》獲評委會大獎		
二○○六		王超《江城夏日》獲「一種關注」單元最佳影片	賈樟柯《三峽好人》獲金獅獎	《如果愛》周迅獲最佳女主角

年度	柏林影展	坎城影展	威尼斯影展	金馬獎
二〇〇七	王全安《圖雅的婚事》獲評審團大獎金熊獎			《投名狀》獲最佳劇情片、《集結號》張涵予獲最佳男主角
二〇〇八	《左右》獲最佳編劇銀熊獎			《鬥牛》黃渤獲最佳男主角、《風聲》李冰冰獲最佳女主角
二〇〇九		《春風沉醉的夜晚》獲最佳編劇獎		《玩酷青春》呂麗萍獲最佳女主角
二〇一〇	《團圓》獲最佳編劇銀熊獎		蔡尚君《人山人海》獲最佳導演銀獅獎	
二〇一一				
二〇一二	《白鹿原》攝影獲最佳藝術貢獻銀熊獎			《神探亨特張》獲最佳劇情片

年度	柏林影展	坎城影展	威尼斯影展	金馬獎
二〇一三				《一代宗師》章子怡獲最佳女主角
二〇一四	《白日焰火》獲金熊獎、廖凡獲最佳男演員、《推拿》攝影獲最佳藝術貢獻獎	《天注定》獲最佳編劇獎		《推拿》獲最佳劇情片、《一個勺子》陳建斌獲最佳男主角
二〇一五				《老炮兒》馮小剛獲最佳男主角
二〇一六	《長江圖》攝影獲最佳藝術貢獻銀熊獎（得主為臺灣資深攝影李屏賓）			《八月》獲最佳劇情片、《我不是潘金蓮》馮小剛獲最佳導演獎、《不成問題的問題》范偉獲最佳男主角、《七月與安生》馬思純與周冬雨獲最佳女主角

好萊塢電影前進中國的難題 中國電影基金的種類與用途

中國有兩種資助電影產業的基金：國家電影事業發展專項資金與電影精品專項基金。

● 國家電影專項資金演變：

◎ 一九九一年國家電影事業專項資金成立，由國家電影事業發展專項資金》的規定，資金來源為每張電影票抽取五分錢。另依《國家電影事業發展專項資金管理委員會管理，根據《關於明確電影票價管理權限和建立國家電影發展專項資金使用和管理暫行辦法》，該基金對重大歷史題材與重大現實題材予以不同程度的補助，此外，製片廠的設備更新等也在資助之列。

◎ 一九九六年頒布的《電影管理條例》以法律形式明定國家電影事業發展專項資金的用途為國家確認的重點影片與優秀劇本、重點拍片基地的改造、放映設施的改造、少數民族與偏遠地區的電影發展的扶持。

◎ 一九九六年頒布的《國家電影事業發展專項資金管理辦法》更具體明定使用範圍與抽取方式，使用範圍包括資助獲得華表獎的電影作品，抽取方式則是對縣及縣以上城市電影院電影票房收入，按五％的標準徵收國家電影事業發展專項基金。

◎ 二〇〇一年新版的《電影管理條例》維持國家電影事業發展基金用途的原條文。

◎ 二〇〇四年《國家電影專項資金協助城市影院改造辦法》，資助城市電影院的改造。

◎二○一一年，身兼政協委員的馮小剛在政協對國家電影事業發展專項基金提出質疑，他的訴求在於華誼兄弟（事實上也是馮小剛所合作的電影公司）所繳納的稅就高達四千萬，佔了華誼兄弟盈餘的一半。這五％的稅，可能拖垮電影公司，他甚至呼籲取消這個稅。馮小剛的砲轟之後，媒體紛紛追索這筆資金的實際運用狀況，根據《中國文化報》記者張夢依的追蹤報導，從一九九一年成立到二○一一年，這個資金所徵收到的稅，累計高達二十二點四億元。

◎二○一三年，國家電影事業發展專項基金管理委員會頒布《關於對國產高新技術格式影片創作生產進行補貼的通知》、《關於對「新建影院實施先徵後返政策」的補充通知》以及《關於對安裝數字（臺譯數位）放映設備補貼的補充通知》，這被電影界稱為「新四條」，達到標準的或可得到電影專項資金的補貼或返還上繳的該項資金，範圍涵蓋製作、發行與映演三個環節。

《關於對國產高新技術格式影片創作生產進行補貼的通知》鼓勵 3D 與 IMAX 的製作，依票房給予不同程度補貼。

《關於對「新建影院實施先徵後返政策」的補充通知》的標準則是新建電影院年度放映國產電影票房達四五％者，予以返還上繳之電影事業發展專項資金。

《關於返還放映國產影片上繳的電影事業發展專項資金的通知》則依電影院國產電影票房份額在四十五％以下、四十五％—五十％、五十％以上返還不同比率的電影事業發展專項資金。

《關於對安裝數字放映設備補貼的補充通知》，對影院更新數字放映設備進行補貼。

● 電影精品專項基金

◎一九九六年「九五五○工程」目標在於每年拍出十部精品電影，為解決電影資金不足問題，廣電主管提出影視互濟金的作法，以中央電視臺以及地方電視臺廣告純收入（扣除營業稅等稅種）的三％（而且每年金額必須不少於三千萬元）資助精品電影的拍攝。該筆經費納入廣電總局部門預算，經財政部核可後執行。

◎二○○○年改稱影視互濟電影精品專項基金。

◎二○○六年，財政部制定了《電影精品專項資金管理辦法》按照管理辦法，電影精品專項資金是針對電影製作進行資助：包括華表獎和夏衍劇本獎的獎勵，重大革命歷史題材和重點題材劇本創作和影片攝製，優秀國產影片生產、宣傳、發行、放映以及購買公益性放映版權，保護電影版權，資助農村電影等方向。依電影主管的說法，這項基金每年一點五億。

◎二○一四年財政部頒布《關於支持電影發展若干經濟政策的通知》，內容提及每年提供一億元電影精品專項基金，用於扶持五到十部重點題材影片。

◎相較於國家電影專項基金有法律條文明確規範用途，電影精品專項基金卻連電影圈人都鮮少知悉，事實上，在廣電總局的官方網站上也找不到這筆經費所資助電影的資料。

參考資料：《南方周末》，〈電影精品專項資金存在十七年：每年一點五億給了誰？〉，《騰訊娛樂》；張夢依，〈電影票房的五％該怎麼用？國家電影專項資金解疑〉，《中國文化報》。

中國有哪些重要的電影公司？

國有製片廠改制的六大電影集團：

● 面對加入WTO的壓力，中國政府以集團化的方式應對好萊塢的衝擊，自一九九九年開始，將部分國有製片廠改制為集團，其共同特色是將製作發行放映三個環節整合在一起，此外，並與所在地的電視臺整合，建立電視臺的電影頻道。在這種大而全的經營之外，部分集團也拍攝電視劇、創建電影主題公園甚至投資電影以外的房地產項目。

◎ 中國電影集團：一九九九年組建，為國家隊之代表。電影代表作如《建國大業》、《建黨偉業》等。

◎ 上海電影集團：二〇〇一年組建，代表作如《三峽好人》等。

◎ 長春電影集團：二〇〇〇年組建，專營農村題材電影。

◎ 西部電影集團：二〇〇三年組建，代表作如《親密敵人》、《白鹿原》等。

◎峨嵋電影集團：二〇〇三年組建，代表作如參與製作《讓子彈飛》、《觀音山》等。

◎珠江電影製片有限公司：二〇〇六年組建，代表作如《鄧小平》。

● 傳統民營影視公司

◎華誼兄弟傳媒集團：華誼兄弟股份有限公司一九九四年由王中軍、王中磊成立，原以電影投資為主，而後相繼進入電影製作、國際發行、影院經營、藝人經紀乃至電視劇、音樂製作等領域，二〇〇五年成立華誼兄弟傳媒集團。華誼兄弟是中國第一個上市的影視公司。電影代表作如《風聲》、《狄仁傑之通天帝國》等，二〇一一年開始啟動的 H 計畫——在同一時間公布旗下導演群的拍攝計畫成為中國電影界焦點。

◎博納影業集團：前身為一九九九年以電影發行為主的保利博納電影發行有限公司，而後擴充經營電影製作、影院經營、藝人經紀、電視劇製作等，代表作如《桃姐》、《智取威虎山3D》等。也是中國第一家於美國那斯達克上市的影視集團。

◎星美傳媒集團：二〇〇二年成立，從事電影製作、院線發行、影城經營、藝人經紀等，電影代表作如《青紅》、《武俠》等。

◎小馬奔騰文化傳媒股份有限公司：前身為一九九四年成立的雷明頓廣告發展有限公司，而後經營電影電視劇製作、院線經營、藝人經紀、廣告等，二〇〇九年進行組織調整，成立小馬奔騰文化傳媒股份有限公司，代表作品如《左右》、《武林外傳》等。

◎光線傳媒股份有限公司：一九九八年成立，從事電影製作、發行、藝人經紀、電視劇與電視節目製作、遊戲等，代表作如《泰囧》、《致我們終將逝去的青春》。二〇一一年上市。

◎北京新畫面：一九九七年成立，從事電影製作發行，專營張藝謀作品，從一九九六年的《有話好好説》到二〇一一年的《金陵十三釵》十五年間的十一部作品都是北京新畫面發行，不過，二〇一二年開始，北京新畫面董事長張偉平與張藝謀決裂，甚至對薄公堂。

◎萬達影視：成立於二〇〇九年，從事電影製作、發行、放映等環節。萬達院線是中國龍頭，萬達集團董事長王健林也是中國首富。二〇一二年以二十六億美元收購美國ＡＭＣ影院公司，成為全球第一大院線運營商之後，二〇一五年再以三十五億美元收購傳奇影業。

● 以視頻網站為基礎的影視公司

◎樂視影業：樂視為成立於二〇〇四年的視頻網站，二〇一一年成立樂視影業，代表作為《消失的子彈》、《歸來》等。

◎愛奇藝影業：愛奇藝為成立於二〇一〇年的視頻網站，二〇一四年成立影業公司，代表作為投資電影《一步之遙》、《破風》，聯合出品《華麗上班族》等。

◎優酷土豆：土豆與優酷視分別成立於二〇〇五、二〇〇六年的視頻網站，土豆是中國最早成立的視頻網站，二〇一二年兩者聯合成立優酷土豆，二〇一三年開始聯合出品《黃金時代》、《白髮魔女傳》等電影。二〇一五年馬雲的阿里巴巴集團收購優酷土豆。

●以入口網站為基礎的影視公司（百度、阿里巴巴與騰訊是中國網站三巨頭，依英文名稱開頭合稱BAT）

◎百度：成立於二〇〇〇年的網站，二〇一五年成立電影部門進軍電影業。

◎阿里影業：馬雲於二〇一四年收購香港文化中國成立阿里巴巴影業集團，經營電影製作發行、電視劇製作、電視廣告與雜誌經營。目前已投資電影《心花路放》、《親愛的》等。

◎騰訊：一九九八年成立的網站，二〇一五年旗下分別成立企鵝影業與騰訊影業，前者側重電影投資、發行與宣傳，後者側重動漫、網路小說與遊戲的開發。

拆哪，中國的大片時代
大銀幕裡外的中國野心與崛起

作　　者／李政亮
社　　長／林宜澐
總 編 輯／廖志墭
編輯協力／陳靜惠、林韋聿
書籍設計／Hong Da Workshop
內文排版／藍天圖物宣字社
出　　版／蔚藍文化出版股份有限公司
　　　　　地址：10667臺北市大安區復興南路二段237號13樓
　　　　　電話：02-7710-7864　傳真：02-7710-7868
　　　　　臉書：https://www.facebook.com/AZUREPUBLISH/
　　　　　讀者服務信箱：azurebks@gmail.com
總 經 銷／大和書報圖書股份有限公司
　　　　　地址：24890新北市新莊市五工五路2號
　　　　　電話：02-8990-2588
法律顧問／眾律國際法律事務所　　著作權律師／范國華律師
　　　　　電話：02-2759-5585　　網站：www.zoomlaw.net

印　　刷／世和印製企業有限公司
定　　價／新台幣420元

初版一刷／2017年11月

國家圖書館出版品預行編目（CIP）資料

拆哪，中國的大片時代：大銀幕裡外的中國野心
與崛起 / 李政亮著 . -- 初版 . -- 臺北市 : 蔚藍文化，
2017.11
　　面；　公分
ISBN 978-986-94403-7-0（平裝）

1. 電影史 2. 中國大陸研究 3. 文化研究

987.092　　　　　　　　　　106020406